中華藝術論叢

第24辑

"国家社科基金艺术学项目成果介绍"专辑

朱恒夫　聂圣哲　主编

上海大学出版社
·上海·

图书在版编目(CIP)数据

中华艺术论丛.第24辑,"国家社科基金艺术学项目成果介绍"专辑/朱恒夫,聂圣哲主编.—上海:上海大学出版社,2020.12
ISBN 978-7-5671-4098-1

Ⅰ.①中… Ⅱ.①朱… ②聂… Ⅲ.①艺术—中国—文集 Ⅳ.①J12-53

中国版本图书馆 CIP 数据核字(2021)第 001515 号

责任编辑 傅玉芳
封面设计 柯国富
技术编辑 金 鑫 钱宇坤

中华艺术论丛 第24辑
"国家社科基金艺术学项目成果介绍"专辑
朱恒夫 聂圣哲 主编
上海大学出版社出版发行
(上海市上大路99号 邮政编码200444)
(http://www.shupress.cn 发行热线 021-66135112)
出版人 戴骏豪
*
南京展望文化发展有限公司排版
上海华教印务有限公司印刷 各地新华书店经销
开本 787 mm×1092 mm 1/16 印张 19.5 字数 426 千
2020年12月第1版 2020年12月第1次印刷
ISBN 978-7-5671-4098-1/J·558 定价 60.00元

版权所有 侵权必究
如发现本书有印装质量问题请与印刷厂质量科联系
联系电话:021-36393676

编辑委员会

主　任　聂圣哲
委　员　（按姓氏笔画为序）
　　　　　王汉民　王廷信　方锡球　叶长海
　　　　　［日］田仲一成　　［韩］田耕旭
　　　　　冯健民　曲六乙　朱恒夫　刘　祯
　　　　　刘蕴漪　杜建华　吴新雷　陆　军
　　　　　邱邑洪　周华斌　周　星　郑传寅
　　　　　赵山林　赵炳翔　俞为民　聂圣哲
　　　　　［美］Stephen H. West
　　　　　黄仕忠　曾永义　楚小庆　廖　奔

主　编　朱恒夫　聂圣哲
编　辑　姚宇航　王晶晶　王　伟　李东东
　　　　　王　玉　任　荣　宋希芝

主编导语

朱恒夫　聂圣哲

　　自从人类进入文明社会之后,就有了艺术。早期的艺术有客观与主观的两种,描摹生活的画面,记录重要的活动,或祭祀神灵、驱逐鬼疫等,像留存于今日的摩崖石刻与傩歌傩舞,应该属于客观的艺术,这种艺术有着强烈的功利目的,容不得人们去选择想做或不想做,而是必须要去做;主观的艺术则纯粹是为了赏心悦目,让自己获得精神的快乐,这种艺术行为完全是自发的,相对于客观的艺术,它们更富有创新性。

　　艺术是与时俱进的。随着社会的进步,它的种类会增多,技艺会提高,从事艺术之人的数量会增大,受众自然也会不断增加。譬如书法,在文化垄断的上古社会,只有贵族才享受着教育,会书写的人寥寥无几,自然也就出不了多少风格独特的书法家,而随着教育的普及,书写的人多了,便会不断地涌现出书法大家。再说,在绝大多数人都是文盲的社会,也没有多少人能够欣赏书法艺术。

　　艺术与经济的关系是极为密切的。一个时代的经济繁荣、物质富裕,不仅有条件让很多人从事艺术工作,还会提供一个庞大的艺术市场。艺术发展史表明,任何一种艺术的繁兴,市场都是它的第一推手。只求社会效益而没有经济效益的艺术是不会有前途的,因为它吸引不了一流的精英人物投身其中,而艺术是要靠有天赋之人不断创新的。

　　工业革命之后,艺术凭借着科学技术的发展而增加了种类、提高了品质、扩大了受众。电影、电视、电声音乐等形式的出现,就不用说了,就是像古老的陶冶艺术,因为科学技术,其生产过程也与往日大不一样。譬如陶瓷精品的烧制,旧时靠人工掌握火候,十窑九不成功,现在用电脑来控制,想不成功都很难。再如复印技术发明之后,经典的纸质艺术品可以无限量地复制。五十年前,有几个人看过经典之作《清明上河图》的原作与复制品?可今天随便就能看到它的高仿真作品。

　　科学技术还可以让艺术变成"非艺术"。以摄影为例,过去照相既是一门技术,也是一门艺术,大多数人对会摄影的人都以景仰的态度视之,而自从数码相机、可摄像的手机问世之后,连3岁的幼儿都会拍照、摄像,只要按照简单的规定操作,就能拍出具有一定艺术水准的照片来。

　　当然,有相当多的艺术形式,与科学技术的发达关系不大,其掌握的过程和达到"艺术"较高水平的练习方法,与过去相比,并没有多少变化。不要说复杂的丝弦箫管的乐器演奏,就是看似简单的写字,不下十多年甚至几十年的苦功夫、笨功夫,也是很难成为书法家的。

现在，我们的祖国进入了民族历史上从未有过的盛世，而盛世的人们对艺术的需求也是前所未有的。其接受的不仅是传统的观看戏剧舞蹈、聆听音乐、欣赏绘画等，还要穿显示个性与美观雅致的服装、居住无论是外观还是内部装潢都具有艺术性的房子、生活在诗情画意的小区环境中、用经过精心设计的物具，等等。可以说，这是一个艺术的时代，是大众向往艺术、享受艺术的时代。

正因为有着这样的需求，以人民为中心的党和政府十分重视艺术的人才培养和研究、创作，将艺术学科从文学中分列出来，单立一个门类，不但加大人才培养的广度与力度，还从国家社会科学基金中辟出"艺术学"项目，成立全国艺术科学规划领导小组办公室，令其领导艺术科学的规划、项目申报、项目评审和项目管理的工作。

广大从事艺术理论研究的工作者，则以不辜负新时代党和人民殷切期望的态度，积极申报项目并潜心研究。近年来，每年都能按时保质保量地完成一两百个项目。为了展示艺术科学研究的丰硕成果，激发更多的艺术科学工作者的研究热情，更为了让已经结项的成果发挥出最大的社会效益，本论丛受全国艺术科学规划项目管理中心的委托，遴选出部分优秀的成果，介绍其主要内容。这一辑的遴选范围为2014—2015年立项、现已结项的项目，以后每年都会以"国家社科基金艺术学项目成果介绍"的名目出版一本专辑。

这项工作十分复杂烦琐，且工作量极大，为了能保证质量，尽快出版，本论丛特聘请姚宇航、王晶晶、王伟、宋希芝、王玉、李东东、任荣等老师与博士生参与约稿和整理、编辑稿件的工作。在这里，对他们的辛勤劳动表示由衷的感谢！当然，没有上海大学出版社副总编辑傅玉芳编审一贯的全力支持，本辑也不会如此迅速地面世，我们也向她表示诚挚的谢意。

艺术学在新时代阔步前进

全国艺术科学规划项目管理中心

党和国家历来重视哲学社会科学工作,以习近平总书记为核心的党中央把哲学社会科学工作作为宣传思想工作的重要领域,予以高度重视、格外关心和亲切指导。2016年5月17日,习近平总书记亲自主持召开哲学社会科学工作座谈会并发表了重要讲话,指出:"哲学社会科学是人们认识世界、改造世界的重要工具,是推动历史发展和社会进步的重要力量,其发展水平反映了一个民族的思维能力、精神品格、文明素质,体现了一个国家的综合国力和国际竞争力。"习近平总书记的指示精神,为包括艺术科学在内的哲学社会科学的建设、发展与繁荣指明了前进的方向和奋斗的目标,彰显了新时代文艺工作和哲学社会科学工作对党、国家和人民的重大意义。

艺术学作为国家社科基金的单列学科,与其他学科一样,具有同等地位;多年来,艺术学项目由文化和旅游部进行组织管理,成立了全国艺术科学规划领导小组和办公室,全国艺术规划办设在部科技教育司,负责艺术学项目的规划、领导。国家社科基金艺术学项目自设立以来,密切结合我国艺术发展状况,通过项目设置、专家评审、成果发布等多个环节引导艺术学研究方向,开辟新的研究领域,产生了大批重要学术成果,推动了我国艺术学研究的发展和艺术学学科建设,为繁荣我国文化艺术事业作出了重要贡献。多年来,从事艺术科学研究的广大科研工作者,高举中国特色社会主义的伟大旗帜,牢牢把握正确的政治方向,紧紧围绕加快构建中国特色哲学社会科学体系这个中心任务,积极开展理论研究和实践探索,通过科学的规划和统筹,把学术研究、学科建设、人才队伍、科研管理等方面有效协同起来,有力推动了艺术科学的建设和发展,学术研究不断深化,研究格局日趋合理,学术成果日益丰富,学术人才大量涌现,学科体系日渐完善,促进了整个哲学社会科学的繁荣发展,为实现中华民族伟大复兴提供了有力的理论与智力支持。

自2011年艺术学升格为学科"门类"之后,艺术学迎来了大发展,学科建设成绩显著,通过国家社科基金的引领,涌现了一大批优秀科研成果。2011—2020年间,国家社会科学基金对艺术学项目的资助范围和资助力度逐年加大,艺术学项目的立项数量显著增加,艺术学项目的导向作用日益增强,其规范性和科学性也日益赢得学术界的认可;广大艺术科学研究人员主动服务国家,围绕文化政策与制度、公共文化服务体系建设、非物质文化遗产保护与传承、文化产业创新、文化软实力、文化安全、人类命运共同体、"一带一路"倡议等重大现实问题,积极展开研究,提交了科学、专业与具有前瞻性的决策咨询报告,为党政部门和企事业单位科学决策提供了高水平智力支持,艺术科学研究呈现出蓬勃向上的

发展态势。为适应艺术教育与科研蓬勃发展的需要,加强全国艺术科学规划管理,2017年12月,原文化部党组报经中央编制委员会办公室批准,在中国艺术科技研究所成立"全国艺术科学规划项目管理中心"(以下简称管理中心)。受全国艺术规划办委托,管理中心承担艺术学项目管理的具体事务,包括各类项目的受理、审核、评审,立项项目日常管理、鉴定结项、优秀成果宣传,经费、专家库、系统研发等。

两年多来,国家社科基金艺术学项目的申报数量一直持续增长,申报质量不断提高,在国家社科基金艺术学项目管理及成果质量方面均呈现良好态势,"有高原无高峰"的状况正在得到改善。在全国社科办的支持下,国家社科基金艺术学项目的切块经费稳步增长;在全国艺术规划办的统筹规划下,国家社科基金艺术学重大项目立项数逐年稳定增加,一大批艺术科研领域的大专家、艺术院校主要领导积极领衔重大项目,组织集体攻关,影响越来越大。年度项目评审更加科学规范、公平公正,立项比例过低的情况正在改善;艺术学后期资助项目立项数连续增加。由全国社科办、全国艺术规划办组织的项目清理,力度空前,对立项多年未结项的项目进行了一次全面清理,有助于改变"重申报(立项)、轻结项"的弊端。自2020年5月起,由管理中心统一组织所有艺术学项目的鉴定结项,建立起奖优罚劣的高效、公正的结项机制。在全国艺术规划办和中国艺术科技研究所领导下,我们在信息化建设、制度建设、专家库建设等方面做了大量工作,制定并严格执行项目申报、评审、项目管理的制度规定;研发了"全国艺术科学规划项目申报管理系统",涵盖项目申报、审核、评审、管理、鉴定结项、专家库管理等各环节,促进了管理工作的规范、科学、高效;坚持"以德为先",构建起动态分级的艺术学项目专家库,一支政治可靠、品德端正、业务能力和大局意识强、年龄与学科结构合理的艺术学项目专家队伍初步入库工作,为公正评审提供了人员保障。我们严把"入口"与"出口",初步建立了公正评审、严格结项的工作机制,得到了业界的高度认可。

为宣传艺术科研优秀成果,全国艺术科学规划项目管理中心委托上海师范大学主办的《中华艺术论丛》,分期分批编辑出版"成果介绍",对2014年以来结项的国家社科基金艺术学项目成果进行宣传,这将有助于推动我国艺术科学研究取得更多、更好的成果。期望"成果介绍"越编越好,让我们的艺术学项目成果广为人知;也希望"成果介绍"得到各方的支持和配合,共同推进我国艺术科研事业的发展。

目 录

艺术学理论

隋唐丝绸之路艺术东渡入日史探论 ………………………… 程雅娟（3）
中国艺术品鉴证体系建构及市场研究 ………………………… 周　峰（6）
中国传统手工艺术活态传承机制研究 ………………………… 吴　南（9）
17世纪荷兰视野中的中国艺术 ………………………………… 孙　晶（12）
中国公共艺术发展史研究 ……………………………………… 武定宇（15）
法国存在主义艺术理论研究 …………………………………… 张　颖（18）

戏剧与影视学

体制改革背景下戏剧（艺术）管理制度建设 ………………… 刘彦君（23）
中国电影编年史研究（1905—2014） ………………………… 周　涌（26）
基于新媒体演艺的体验式舞台美术创意研究 ………………… 王千桂（29）
新时期河南剧作家群研究 ……………………………………… 李红艳（32）
京剧在闽台地区的发展流播及其剧种辐射意义研究 ………… 邱剑颖（35）
新世纪中国歌剧音乐剧创作研究 ……………………………… 傅显舟（38）
舞剧创作理论研究 ……………………………………………… 许　薇（41）
莆仙戏与莆仙文化关系研究 …………………………………… 庄清华（44）
京剧器乐曲牌研究 ……………………………………………… 王秀庭（47）
川剧剧目概论 …………………………………………………… 杜建华（50）
全球化语境下中国纪录片发展战略研究 ……………………… 张同道（53）
抗战时期沦陷城市的演艺生态与戏曲发展 …………………… 管尔东（56）
《缀白裘》与清代中叶戏曲转型研究 ………………………… 张俊卿（59）
话剧艺术产业化：现况、困境与对策调查
　　——以长江三角洲地区为例 ……………………………… 吴丹妮（62）
新中国文化视野下的香港左派电影研究（1950—1966） …… 王宇平（65）
香港电影文化的对外传播研究 ………………………………… 康　宁（68）
杨柳青木版年画的戏曲文物价值与戏曲传播价值研究 ……… 洪　畅（71）
美国现代戏剧的中国叙事 ……………………………………… 高子文（74）
战后香港"南来影人"研究 …………………………………… 苏　涛（77）

媒介融合背景下节目主持人传播力研究 ……………………………… 苏凡博（80）
台湾布袋戏影视传播研究 ………………………………………………… 沈毅玲（84）
明代剧坛元杂剧接受之研究 ……………………………………………… 王永恩（87）
中国古代戏曲批评史 ……………………………………………………… 冉常建（90）
舞台环境下的现代川剧文学创作研究 …………………………………… 周津菁（93）
昆曲清唱研究 ……………………………………………………………… 周　丹（96）
20世纪戏剧表演团体体制发展流变研究 ………………………………… 济洪娜（99）
陆丰皮影戏研究 …………………………………………………………… 王晓鑫（101）
汉剧与汉剧文化研究 ……………………………………………………… 张　翔（104）
新世纪中国改编电影与产业关系研究 …………………………………… 万传法（107）
改革开放以来中国电影话语体系构建 …………………………………… 谢　阳（110）
最后的影戏：晚清以降成都大皮影的百年兴衰 ………………………… 罗兰秋（113）
昆曲表演艺术传承方式研究 ……………………………………………… 刘　静（116）
韩世昌昆曲表演艺术编年史 ……………………………………………… 谢柏梁（118）
陆洪非研究 ………………………………………………………………… 张　莹（121）
云南少数民族剧种的传承与发展研究 …………………………………… 刘佳云（124）

音乐与舞蹈学

中国音乐宫调史研究 ……………………………………………………… 杨善武（129）
西方音乐修辞学研究 ……………………………………………………… 王旭青（132）
秦腔音乐的百年变迁研究 ………………………………………………… 辛雪峰（135）
闵惠芬二胡艺术润腔研究 ………………………………………………… 张　丽（138）
明万历《泰律》的传承与保护研究 ……………………………………… 唐继凯（141）
中国传统音乐表演艺术与音乐形态关系研究 …………………………… 肖　梅（143）
当下传统音声形态中的"曲子"积淀研究 ……………………………… 郭　威（145）
交融与协变
　　——白马人面具舞蹈研究 …………………………………………… 王阳文（148）
邓丽君歌曲与中国当代大众文化的生成 ………………………………… 祝　欣（151）
宁夏民间音乐的分类研究与应用 ………………………………………… 靳宗伟（154）
云南澜沧江流域少数民族民歌传承人现状研究 ………………………… 杨　英（157）
汉族民间音乐"一曲多变"的观念及其实践研究 ……………………… 李小兵（160）
浙江民间仪式音乐与区域社会：一种传播生态学的视角 ……………… 林莉君（163）
乐律表微校释 ……………………………………………………………… 石林昆（166）
苗族"吃鼓藏"仪式音声文化研究 ……………………………………… 谭　卉（169）
鄂温克族敖包祭祀仪式音声的音乐民族志研究 ………………………… 苗金海（172）

美 术 学

巴丹吉林沙漠岩画图像语言及美学品质研究	王毓红（177）
全景画历史及美学价值研究	及云辉（180）
民国时期东北区域美术文化研究	类维顺（183）
图像新世界	
——明清中西绘画交流史研究	黄丽莎（186）
西藏夏鲁寺美术遗存调查与研究	贾玉平（189）
南亚文化对南北朝隋唐艺术的影响	李静杰（192）
西夏书法史研究	赵生泉（195）
西藏佛造像业史研究	李向民（198）
20世纪上半叶西洋油画的"中国化"衍变	杜少虎（201）
解放区木刻研究（1937—1949）	杨 锋（204）
中国古代山水画理论史	张建军（207）
成年人的漫画世界	
——战后日本青年漫画研究	章谛梦（210）
民间信俗下古代妈祖塑像和图像艺术研究	张蓓蓓（213）
20世纪中国美术史学理论与方法研究	曹 贵（216）
青藏民族工艺美术	马建设（219）
巴蜀地区"天龙八部"造（图）像文化形态研究	刘显成（221）
川渝地区隋唐道教造像研究	耿纪朋（224）
10—13世纪印藏佛教装饰纹样比较	易 晴（227）
汉画像石、画像砖建筑装饰艺术研究	黄 续（230）
海上丝绸之路妈祖信俗艺术研究	王英暎（233）
"长安画派"口述史	屈 健（236）
丝绸之路北道佛教艺术研究	任平山（239）

设 计 学

传统服饰中的"中国元素"及创新设计研究	刘元风（245）
中国汉族纺织服饰文化遗产价值谱系及特色研究	崔荣荣（248）
图像、营建与观念	
——川渝地区汉代石阙艺术研究	秦 臻（251）
宋元明清海上丝绸之路与漆艺文化研究	潘天波（254）
苏南地区中华老字号的品牌形象设计研究	方 敏（257）
宋锦织染艺术发展历史及活态传承研究	王 晨（259）
中国古代首饰史	李 芽（262）

青瓷艺术史 ··· 吴越滨（264）
楚文化元素在现代服装设计中的传承与应用研究 ····················· 郭丰秋（267）
现代审美语境下中国古村落传承与发展研究 ···························· 陆　峰（270）
智能化包装设计研究 ··· 柯胜海（273）
新疆传统"帕拉孜"编织工艺与应用研究 ···································· 花　睿（276）
羌族刺绣图像学研究与数字化保护 ·· 郑　姣（279）
汉代建筑明器的造物学研究 ·· 兰　芳（282）
汉代以前的新疆早期服饰 ··· 信晓瑜（285）
中国发型发饰史 ··· 孔凡栋（288）
中国传统营造技艺及其当代价值研究 ······································ 刘　托（291）
西夏服饰纹样研究 ··· 魏亚丽（294）

艺术学理论

隋唐丝绸之路艺术东渡入日史探论

项目负责人　程雅娟

项　目　号：15BG090
项目类型：一般项目
学科类别：艺术学理论
责任单位：南京艺术学院
批准时间：2015 年 9 月
结项时间：2020 年 4 月

程雅娟(1981—　)，博士，南京艺术学院博士后，南京艺术学院副教授、硕士生导师。除主持本项目外，先后主持了 2020 年国家社科基金艺术学重大项目"跨门类艺术史学理论与方法研究"子课题"设计史与早期丝路艺术史跨界域研究"、江苏省哲学社会科学青年项目"东亚文明圈视野下的丝绸之路艺术东延研究"。2016 年获江苏省"青蓝工程"青年骨干教师称号，2017 年获江苏省"青蓝工程"中青年学术带头人称号。代表性成果有《古代天王造像之"兽首吞臂"溯源与东传演变考》《高丽王朝时期青铜行炉溯源考》《皇权·预兆·庇护——东亚佛教理想皇权"转轮王"图像的演变研究》等论文。

本课题分别从宏观角度与微观角度对隋唐时期中原丝绸之路艺术东渡日本产生的影响进行了探讨。

宏观上，主要从丝绸之路的民族问题、宗教问题、隋唐时期中原丝绸之路艺术的特征以及东传到古代日本的影响等方面，来分析隋唐时期以中原为辐射中心的丝绸之路艺术特征的形成因素与流变因素，这种因素使得隋唐时期以中原为中心诞生的丝路艺术与从欧亚大陆西端传入中原的丝路艺术有着巨大的差异性，该差异性既受到唐代文明与造物思想的主导性与改造性影响，在东传过程中又受到了民族因素、宗教因素以及传入地本土文明因素的影响。只有从宏观角度才能准确把握隋唐时期中原丝绸之路艺术的产生根源，以及在整个东亚的传播特征与流变过程。

本课题从五个方面具体探讨了隋唐时期中原丝绸之路艺术东传的特征，即神话图像、佛教艺术、纺织品艺术、器物艺术和乐舞艺术。这五个方面是隋唐时期中原丝绸之路艺术最为显著的表现，也是东传过程中对古代日本影响最深远的方面。本课题在论述这五个方面时各选取典型案例，利用图像学、文史学、考古学的方法对案例进行归类、分期、对比研究，以小见大地总结出每个方面的特征。

第一，丝绸之路艺术之神话东传体系。本课题研究以隋唐盛行的起源于三种不同文明的翼马东传为案例，进行综合分析。丝绸之路开通后，隋唐中原地区开始逐渐融合了起源于罗马、萨珊、鲜卑族等翼马图像。这些图像具有鲜明的初始文明烙印的艺术独特性，在中原这块兼容并蓄的土地上不断演变并留存下来，又随着遣唐使传入日本，成为丝绸之路艺术东传的重要例证。

第二，佛教艺术东传方面的研究。佛教从印度传入中国的路线分为南北两条，而北传佛教从古印度出发经历了中亚地区，杂糅了中亚造像与神祇装饰艺术，形成个性特征后再传入中原。本课题对"佛教东传之'转轮王'""源于中亚地区的'犬首吞臂''象首吞胫'""佛教东传之'迦陵频伽'""佛教东传之供佛器'柄香炉'"等案例进行了分析，论证了隋唐时期中原作为东亚艺术的中心，不仅具有强大的包容性，还具有的强大的艺术改造性与影响力，使佛教造像、供佛具、佛画艺术在中原完成蜕变后成了全新的唐代佛教艺术，并东渡至日本，甚至影响整个东亚地区。

第三，隋唐丝路艺术之纺织品艺术。丝绸之路首先是一条商品贸易通道，众多贸易品中价值最高的无疑是以丝绸为代表的纺织品。纺织品的流通因素是复杂的，除了丝路贸易以外，因隋唐时期佛教文化的吸引而来的许多东亚学问僧与遣唐使也会把中原纺织品、服饰品与佛像艺术一起带入日本，并珍藏在各大寺院之中。本课题研究主要通过对"传入日本的匈奴'吊敦'""传入日本的丝绸之路织物"等具有代表性意义的物品进行分析，从纺织品织造结构、纹饰文化、宗教文化等角度进行探究，考察隋唐时期中原丝路艺术之纺织品交流的重要特征。

第四，丝绸之路之器物艺术东传日本。在长达千年的丝路贸易之路上，器物贸易是当时丝绸之路上的重要商业活动之一。在丝绸之路的遗址所发现的古代珠宝、墓葬室和宗教建筑物中的物件中，欧洲、中亚的印章、乐器、陶器、玻璃器、金银器，中原的瓷器、丝绸、铜镜等，都是丝绸之路主要贸易品。本课题研究主要分析"'凤首壶'东传演变""兽饰'来通杯'东传演变""丝绸之路艺术之玻璃东传演变""古印度'如意宝树'的'如意'"这些典型的个案。隋唐丝绸之路的器物艺术东传，反映了希腊、中亚波斯、粟特、中原工匠的精湛技艺水平。这些宝贵的艺术与技术通过器物得以传播与交流，并继续东传至日本，"借鉴"与"改造"成为丝路艺术源源不断的发展动力。原器型与衍生器型之间的重要纽带是"材质"，材质决定了缔造者为相同工种的工匠，他们在不同器型之间进行选择与借鉴，将好的设计元素进行移植，不断改良器型和生产新的器型，并且使之融入日本的工艺从而得以保存。

第五，"丝绸之路"之乐舞艺术东传日本。唐代是中国乐舞史上的一个辉煌时期，服饰

与舞具俱臻华美,假面舞的面饰尤具特色。在乐舞史籍中,自汉代就有关于"魌头""傩面"的记载。《旧唐书》《乐府杂录》中也记载了关于戴面饰而舞的场景,有凶神恶煞的武士形象,有深目高鼻的胡人形象,亦有宗教鬼神形象。唐代流传下来的假面舞文字很多,其中最具代表性的有《苏莫遮》《拨头》《兰陵王》等。唐朝时期,不论是中央与地方的戏剧交流,还是国际间的戏剧的融合发展,都是因为教坊的隆盛,只有教坊才能在商品经济不发达的唐代汇集海内外各种戏剧技艺,形成《十部乐》。大量的戏剧因素汇集于教坊,不断地交流、碰撞和创新,使各种戏剧因素有了融合发展的空间。本课题选取传入日本的《苏莫遮》《拨头》《驱傩舞》《吴女》《吴公》等面具、服饰以及舞台美术文物等进行研究,还原出源自丝路的西域乐舞融入唐代艺术并传播至日本而后又成为日本雅乐代表的过程。

在隋唐丝绸之路艺术东传的过程中,所发生的文化适应与改造是互动着演变的。某些强大的视觉形式的语汇与文化内涵对本土文化进行改造,但在此过程的后期却逐步呈现出适应性的特征;有些逐渐吸收丝绸之路文化元素成为日本某阶段的特定艺术形式,有些在接受了古代日本技术改良后超越了自身,在改变其他艺术门类时衍生出新的艺术形式,如"迦陵频伽"以佛教妙音鸟形式传入日本,即在日本传播过程中风格逐渐日式化,表现出较强的文化适应性。一般将奈良时代的文化称为"唐风文化",平安时代的文化称为"和风文化"。"唐风文化"时期主要以隋唐强势文化对日本民族文化的改造为主,而"和风文化"时期则是隋唐艺术为了适应日本本土文化,以被改造为主。

中国艺术品鉴证体系建构及市场研究

项目负责人 周 峰

项 目 号：15BH110
项目类型：一般项目
学科类别：艺术学理论
责任单位：湖北工业大学
批准时间：2015 年 8 月
结项时间：2019 年 12 月

周峰(1970—)，鄂州职业大学教授、校长，湖北工业大学博士生导师，湖北省科技美术研究会常务理事，《艺术＋》主编。主要从事设计管理与品牌策划研究，先后主持国家社科基金、国家艺术基金、教育部人文社科基金、湖北省哲学社科重大专项、湖北省智力成果采购项等多个项目，完成300多项企业形象设计项目，策划国内外艺术展览活动40余项，指导学生获得"挑战杯"全国大学生创业大赛金奖、首届中国"互联网＋"大学生创新创业大赛银奖等，出版专著3部，在重要刊物上发表论文13篇。

本课题立足中国艺术品市场的发展现状，结合艺术品的特殊属性，从产业经济学、文化社会学、艺术传播学等不同视角探讨艺术品鉴定体系建设及产业发展的相关问题。课题主要研究目的有三：一是厘清艺术品的价值构成，建立合理的艺术品价值评估体系；二是形成艺术品鉴证体系建构的理论及实践方法；三是创建基于互联网新技术下的艺术品B2C交易平台，探索艺术品产业发展的创新模式。

课题组开展了大量的文献资料搜集、持续的市场调研以及艺术品产业创新探索与实践。2014年出访德国DCKU德中艺术交流协会，深入了解调研德国杜塞尔多夫、科隆、奥芬巴赫等艺术品市场；2015年上半年，分别调研了北京文化产权交易所、上海文化产权交易所、华中文化产权交易所等机构，中国嘉德、北京瀚海、杭州西泠等艺术品拍卖机构，以及雅昌艺术网等互联网交易平台，对当下艺术品鉴证现状进行总体探视；2015年下半年，调研了成都三圣乡蓝顶艺术区及许燎源艺术机构，调研北京798、酒厂、宋庄艺术区及河

北秦皇岛等地艺术市场，了解艺术家创作、市场代理及艺术经纪的情况；2015年11月至2017年12月，在DM杂志《艺术＋》平台的基础上打造了艺术嘉交易网（www.artet.com.cn），以湖北地区为主要市场实践艺术品鉴证及产业经纪模式；2016年1月至8月，依托DM杂志《艺术＋》，在实践中探索适合中国艺术市场发展现状的艺术品鉴证体系；2016年9月至12月，依托DM杂志《艺术＋》，有针对性地对艺术家进行采访，了解老青艺术家各自艺术创作的背景，对整个湖北省乃至全国的艺术品创作市场形成更全新的认识；2017年1月至8月，深化资料整合，以大陆地区艺术市场为统计和调研主要对象，对艺术品拍卖、画廊、艺术品博览会、网络在线交易平台、微信拍卖平台、艺术品信托等进行宏观数据分析。

2018年以来，在前期工作的基础上，继续深化对国内外艺术品市场的调研，持续跟踪北京文化产权交易所、深圳文化产权交易所、华中文化产权交易所等机构，中国嘉德、北京瀚海、湖北嘉宝等艺术品拍卖机构，以及雅昌艺术网等互联网交易平台的市场现状、大事件及前沿发展数据；深化艺术产业园区的跟踪调研，先后深入798艺术社区、成都三圣乡蓝顶艺术区、楚天181艺术产业园、汉阳造、光谷创意天地等，了解艺术品产业集群化发展的现状、痛点；加大对艺术品鉴证技术手段的研发。课题组先后拜访了多位高校专家学者，恳请对本课题研究进行批评指正，以确保研究的科学性和严谨性。

本课题研究内容主要包括三大部分：一是中国艺术品市场发展现状、特征及趋势；二是艺术品鉴证体系建构的意义、价值及状况；三是基于互联网大数据信息技术的艺术品产业发展的探索和展望。

本课题提出的主要观点有四个：第一，艺术品市场具有三个典型特征，即艺术品价值与价格的不确定性、艺术品消费的炫耀性与不确定性、参与主体的机会主义与非理性。第二，艺术品价值评估要坚持定性与定量相结合的原则，艺术品价值评估体系的构建不能单纯以年代、历史、地域、规格、尺寸等定量分析为主，还要将社会评价、媒体传播等主观判断引入体系中，从而提高体系的评价准确度。第三，艺术品鉴证体系建构有助于解决市场信息不对称问题，能够降低交易成本，提高市场效力，实现艺术品有序传承。第四，中国艺术品产业发展应坚持协同创新战略，实现产业的可持续发展。在"大众创业、万众创新"的时代背景下，中国艺术品产业搭乘互联网的技术快车，与其他产业和领域的融合发展态势已经成为无法阻挡的趋势。

本课题提出如下建议：第一，在艺术品价值评估体系的建构方面，借鉴国外艺术品价值评估的常见模式，遵循艺术品价值评估指标体系的基本原则，建立4个一级指标20项二级指标。各因素的重要性按照1—9标度法进行分级，根据专家对指标体系中的指标层的重要程度进行两两比较，引入判断矩阵，以此计算出各指标因素的权重。第二，在构建艺术品鉴证体系方面，建议有三：一要组建合法而权威的、相对独立的第三方鉴定机构，积极推进鉴证主体一元化，形成统一的鉴证执业标准，在法规许可的范围内开展业务，凭借自己的专业精神和行业自律意识服务于艺术市场，并对自己出具的鉴定结果负责；二要提高鉴证的科学手段，从传统的"经验鉴定"向融入司法体系的"科学鉴定"转型，借用现代

光学技术、数码存储技术、CT技术,分门别类地制定出一整套科学而统一的鉴定标准;三要将物联网和大数据技术贯穿到艺术品备案、流通和核验全过程,着力打造艺术品备案认证系统、艺术品销售管理系统、艺术品验伪系统等三大核心子系统,以真正实现艺术品的溯源管理。第三,在"互联网+"时代的艺术品产业创新方面,需要充分发挥各级政府、企业及广大中介机构的主体作用,充分激发人才、制度、技术等产业创新要素的协同效应,加快构建以文化创意为核心、多元主体参与、多重要素联动发力的艺术品产业协同创新能力体系,为艺术品产业未来发展提供不竭动力。

本课题依托DM杂志《艺术+》以及艺术嘉交易网,对研究成果进行了实践和推广:打造艺术家数据库,签约艺术家126人;打造艺术品数据库,备案艺术品近3 000件;探索基于电子商务的艺术品产业发展模式,先后推出艺术品展览14场,实现艺术品交易600万元;积极探索基于RFID技术的书画艺术品防伪商业模式,并在交易和流通环节付诸实践;"艺术品经纪产业平台建设"项目获批湖北省委宣传部优势文化扶持项目(2014)、湖北省文化厅示范产业基地(2015)、湖北省发改委"五个100"重点项目;依托课题研究指导研究生完成"艺术品电子商务平台"创业项目,并获首届教育部全国"互联网+创新创业"大赛银奖、2016"创青春"全国创意大赛金奖。

本课题研究成果包括论文7篇、专著1部,获得了很好的社会反响。论文《艺术品价值评估体系的探索与构建》构建的艺术品价值评估指标体系,为艺术品定量分析提供了很好的借鉴;论文《基于RFID技术的艺术品鉴证体系建构》倡导将RFID技术贯穿到艺术品备案、流通和核验全过程,着力打造艺术品备案认证系统、艺术品销售管理系统、艺术品验伪系统三大核心子系统,以真正实现艺术品的溯源管理,对打造艺术品鉴证的权威科学体系有很大的参考价值;专著《中国艺术品鉴证体系建构及市场发展》也将由科学出版社出版。

中国传统手工艺术活态传承机制研究

项目负责人 吴 南

项 目 号：15BH112
项目类型：一般项目
学科类别：艺术学理论
责任单位：中国艺术研究院
批准时间：2015年9月
结项时间：2019年7月

吴南（1971— ），博士，中国艺术研究院副研究员。主要从事文化创意产业、传统工艺美术研究，研究领域涉及玉雕、象牙雕刻、景泰蓝、雕漆、花丝镶嵌、刺绣、唐卡、木雕、竹雕、内画、砚刻、陶瓷、紫砂壶等多个门类。发表论文多篇，撰有《中国工艺美术大师杨士惠：象牙雕刻》《中国工艺美术大师钱美华：景泰蓝》《中国工艺美术大师娘本：唐卡》等专著，编著《中国工艺美术大师全集·柳朝国卷》，参编《中国现代美术全集·玉器》，并参加国家社科基金艺术学重点项目"社会转型与传统工艺美术的发展研究"的研究工作。

现阶段传统手工艺术行业比较兴旺，而具有较高文化性与艺术性的优质产品则较少。本课题即在此背景下，选取了具有代表性的工艺雕刻、陶瓷、刺绣、髹饰和金属五大类工艺，研究其不同工艺品类、不同经营形态、不同传承形式中技艺和文化的教授与学习，考察现行机制对其传承所产生的影响，比较不同的传承需求与现行机制之间的偏差。

自21世纪初非物质文化遗产保护和文化创意产业在我国逐渐发展繁盛，传统手工艺术的传承也被社会多方关注。传统手工艺术活态传承机制的意义最终需要通过传承人的技艺水平、产品的质量和艺术性来体现。但发展至今，传承人的技艺表现并不尽如人意，产品也缺少艺术性，艺徒的学习亦往往流于表面，存在设计与技艺相脱离等问题，影响到了传统手工艺术的有效传承。这说明现行的传统手工艺术活态传承机制存在着较大的缺陷，需要及时地修正和完善。过去十年，这些问题多被繁荣景象所掩盖，而当下市场的萎

缩则使之暴露无遗。这对于传统手工艺术而言,既是挑战又是机遇。现阶段正是对传统手工艺术活态传承进行深入、系统研究的良好时机,建立一套良性、长效的传承机制,不仅是传统手工艺术可持续发展的保障,也是支撑文化创意产业发展的重要基础。

本课题研究旨在明晰对非物质文化遗产内涵、活态传承内容、活态传承机制的认识,分析当前活态传承机制失效的原因,探寻影响活态传承机制有效性的关键要素,提出科学合理、切实可行的方案,使传统手工艺术的活态传承机制更具系统性、针对性、有效性和可持续性,从而充分发掘其中的文化、人文价值,提升文化软实力。

本课题研究首先是在全国范围内选取传承情况较好和经营状况较好的单位作为具体的研究个案——主要是多品类聚集地和典型品类代表性地区——以从业者(传承人、艺徒、操作工人、院校毕业生等)和生产品作为研究的切入点进行考察。2015—2016年,完成北京雕漆、玉雕、花丝镶嵌、景泰蓝(北京珐琅厂)、京绣(北京剧装厂)、陶瓷(北京工艺品厂)、徽州木雕、石雕、竹雕、砖雕、漆器,景德镇陶瓷,龙泉陶瓷,以及上海花丝镶嵌、上海工美公司、上海工美学会、上海艺术研究所、上海新世界公司、海派玉雕协会、上海工艺美术学校、新疆玉雕、新疆职业技术学院、新疆文化创意产业园、新疆和田玉信息联盟、扬州工艺美术学会、扬州工美集团、扬州玉雕厂、扬州漆器厂、扬州金鹰公司等的调研;成功举办了由行业内大师、院校学者以及其他相关人士参加的课题研讨会。2017年,完成对成都银花丝、蜀绣等,广州玉雕、刺绣、陶瓷等,青海热贡唐卡,福州漆器,平遥漆器等的调研。2018年,完成对北京轻工技师学院、北京工美高级职业技术学校、广东省工艺美术协会、广东省工艺美术学会、广州市工艺美术协会、佛山美陶厂、平洲玉雕、东阳木雕、象山竹雕,苏州的苏绣、玉雕、福州漆器、莆田木雕、无锡精微绣、台州台绣等的调研。

本课题研究主要内容有如下几点:

第一,考察中国传统手工艺术行业的发展现状,明确中国传统手工艺术活态传承当前存在的问题及其主要表现,廓清了从非物质文化遗产保护视角对中国传统手工艺术及其活态传承的认识;第二,阐述什么是机制及其如何进行作用,梳理系统的构成要素并分析其在不同阶段、不同环境下对活态传承的影响以及各要素之间的相互作用;第三,辨析系统内各要素对系统运行状态的不同影响,明确战略规划和组织形式在系统良性运行中的关键性;第四,强调将从业者素质和产品质量作为一对互为作用的整体来进行考量和评价,它们是各要素产生作用的焦点;第五,提出构建有效的中国传统手工艺术活态传承机制的策略。

本课题研究提出如下观点:

第一,当前的中国传统手工艺术活态传承机制是低效甚至失效的,突出表现为从业者素质下降、产品质量下降、支撑活态传承机制运行系统因各要素之间存在相互干扰而产生严重内耗。造成这种情况的原因主要有四个方面:其一,指导活态传承的战略规划思路不明确,仍然没有确定是文化性的还是经济性的,造成了解读的多向性;其二,各种政策、措施、办法、细则的作用对象存在偏差,并没有将从业者素质作为集中的作用点,造成了有过程无效果的情况;其三,缺少行业层面的统一的、适合的、必要的组织管理,所有的参与

者各自为战,在总体上无法形成一致的方向与合力;其四,缺少必要的有效的评价体系,无法明晰各个环节以及整体上存在的偏差和缺陷,使问题不断积累和放大。

第二,从业者的素质是中国传统手工艺术活态传承有效性的核心评价指标,现阶段的活态传承并没有将从业者素质的提升作为主要关注点,需要修正对活态传承有效性的认识。

第三,当下活态传承的参与者普遍缺乏对产品质量(工艺性、艺术性、文化性有机统一)客观、全面的认识,没有充分认识到产品质量是反映从业者素质的重要指标。从业者素质和产品质量共同反映着活态传承机制的有效性,应当将两者构成的双要素作用系作为活态传承机制有效性的核心评价指标。

第四,从业者素质和产品质量的提升受到评价体系的制约。其一,评价体系直接影响从业者的素质,从而决定了所能生产出的产品质量的优劣;其二,通过评价产品质量可以对从业者产生逆向的影响,进而影响其素质的养成;其三,评价体系通过从业者素质和产品质量对支持活态传承的整个系统及各要素和各环节的效果产生评估,从而制约对活态传承机制的有效性。

第五,中国传统手工艺术活态传承机制依托于一个由多要素构成的系统的运行,这些要素包括战略、政策、政府部门、管理者、组织形式、生产方式、销售者、消费者、评价、研究、教育、展示等,它们应共同围绕从业者素质和产品质量这一双要素作用系发生作用。

第六,系统的构成要素会在不同阶段、不同环境受到政治、经济、文化等的影响而产生不同的作用效果。

第七,各系统要素之间存在相互作用,其是否能够得到协调与整合影响着系统的整体运行状态。

第八,系统构成要素所处的层级及其关键程度不同对系统整体的影响程度也不同。

第九,影响系统良性运行的关键要素有两个,即明确、科学的战略规划和明确、唯一的行业层面管理者与组织形式。

第十,构建有效的中国传统手工艺术活态传承机制主要有四个策略:其一,明确以从业者素质和产品质量构成的双要素作用系为核心评价指标;其二,制定明确的、科学的、文化性为思路的战略规划;其三,确立合适的行业层面管理者和组织形式;其四,建立有效的评价体系。

17世纪荷兰视野中的中国艺术

项目负责人　孙　晶

项 目 号：14CF124
项目类型：青年项目
学科类别：艺术学理论
责任单位：清华大学
批准时间：2014年9月
结项时间：2019年12月

孙晶（1979— ），博士，清华大学副教授。主要从事美学、西方艺术史研究，著作有 *The Illusion of Verisimilitude: Johan Nieuhof's Images of China*（荷兰莱顿大学出版社2013年版）、《不朽的艺术》等，发表论文多篇。

本课题主要研究17世纪以荷兰东印度公司进口到欧洲的中国瓷器、丝绸、漆器等外销商品为媒介的中国艺术在荷兰和欧洲其他国家的传播与接受情况，以及对荷兰艺术甚至对中国本土艺术所产生的影响，借此揭示出跨文化艺术交流语境下中国艺术如何被吸收、融入并影响欧洲艺术的发展，促进新的艺术风格的形成。

本课题研究有助于更清晰地认识中国艺术走向世界的历程、中国艺术在世界文明中的地位和作用以及未来的走向，它将深化早期中西艺术交流的研究，探索更为包容的跨文化艺术史的发展脉络，对充分认识不同历史场景下文化艺术交流与政治、经济、贸易紧密耦合的复杂性具有参考价值，对于当前全球化背景下中西方不断加深的跨文化交流具有借鉴意义。

本课题研究内容主要包括以下几方面：

第一，分析中国在17世纪荷兰东印度公司的成立、新大陆探索以及在亚洲与欧洲贸易中所扮演的角色。通过介绍17世纪荷兰东印度公司数次通过武力或外交等方式试图在中国获得贸易特权，指出中国对荷兰东印度公司全球贸易的战略意义，并揭示出使团访华的旅行游记及其插图为17世纪欧洲了解中国提供了重要资源。

第二，分析17世纪以外销瓷器、丝绸、漆器等为代表的中国艺术在荷兰的传播和接受情况。通过分析荷兰黄金时代静物画、肖像画以及风俗画中的中国外销瓷，提出它们不仅表现荷兰对新大陆的成功探索、海外贸易的繁荣、国家的独立富强以及中产阶级生活的富裕，还传达了更为深层的宗教和道德寓意，即对物质的追求是短暂而虚无的，只有追求节制适度的生活才有意义。这对当时荷兰在黄金时代的社会繁荣面前人们无节制地追求财富和享受的人生态度的反思无疑非常有意义。以17世纪荷兰贵族Henrietta Amalia van Anhalt-Dessau以漆器屏风为元素而设计的漆器屋以及Petronella Oortman的玩偶屋为例，探讨17世纪在荷兰的中国外销商品如何在作为室内装饰的过程中，按欧洲审美趣味被解构并被赋予新的用途和审美价值。探讨16和17世纪葡萄牙和荷兰进口的中国丝绸在宗教活动或世俗生活中的用途，并揭示出跨文化交流过程会产生对外来艺术元素不同视角的解读，并对本土艺术产生影响。

第三，通过分析17世纪荷兰东印度公司大规模进口的中国外销瓷在荷兰引起的风尚以及荷兰代尔夫特陶瓷为模仿中国外销瓷所作的技术改进和在装饰方面的借鉴，揭示出17世纪的中国外销瓷不仅为欧洲人想象中国提供了直观的视觉材料，还为中国风的创作带来了想象的源泉。代尔夫特陶器模仿中国外销瓷以及在此过程中的本土化转变，实际上直接推动了中国风的形成和发展。

第四，以定制外销瓷为例，分析17世纪中荷艺术交流对以定制外销瓷为代表的中国艺术的影响。通过研究这一时期由荷兰的公司或贸易商特别委托定制的瓷器，分析定制外销瓷出现的背景、定制的方式、在器型和装饰方面的特点，以及定制外销瓷对荷兰代尔夫特陶瓷的影响。在此基础上，进一步阐述17世纪中国本土文化在接触外来文化时所产生的艺术交流的多样性和复杂性，从而揭示定制外销瓷在这一时期中西文化艺术交流中的纽带作用。

第五，从17世纪荷兰旅行游记的插图入手来分析这一时期在荷兰的中国形象。1655年荷兰东印度公司首次派使团访华，随行的画家纽霍夫记录下沿途见到的中国风土人情等。1665年他的旅行游记在阿姆斯特丹出版，书中配有超过150幅铜版画插图，满足了长期以来欧洲对中国的想象，成为17世纪欧洲了解中国的重要窗口。通过分析版画中的中国形象，指出这些版画不仅为源于17世纪、兴盛于18世纪中期的中国风提供了非常重要的来源，其本身也具有中国风的特点。此外，还分析了第二次使团访华的随行画家彼得·凡·多尼克所创作的草图及其与纽霍夫作品之间的差异。

第六，探讨17世纪中国销往荷兰的商品为荷兰人带来具有异国情调的审美情趣以及对欧洲"中国风"的影响。除了探讨纽霍夫游记中版画对荷兰艺术家创作的启发，还以普朗克瓷器为例，分析了荷兰艺术家如何创作想象中的中国形象。此外，又分析了17世纪在荷兰兴起的中国风对18世纪法国中国风的启发。

第七，从17至18世纪中国视野中的荷兰人形象（或欧洲人形象）来探讨中国与陌生的外来文化相遇时如何理解和描述后者，以及在与"他者"的区分或融合过程中，本土文化又是如何发展和巩固的。康熙、雍正以及乾隆时期对荷兰（欧洲人）的形象描绘反映了对

他者的认识,又折射出了自我的身份。

本课题研究主要观点如下:第一,17世纪销往荷兰的中国外销商品在宗教或世俗场景中的使用被赋予了新的审美价值和实际用途,指出跨文化艺术交流过程中对外来艺术产生了不同视角的解读,并对本土艺术发生了影响。第二,17世纪荷兰绘画所描绘的中国外销商品不仅表现荷兰对新大陆的成功探索、海外贸易的繁荣、国家的独立富强以及中产阶级生活的富裕,还传达了更为深层的宗教和道德寓意,反映了人们对荷兰黄金时代的社会和经济繁荣以及由此形成的人生态度的反思。第三,荷兰代尔夫特陶器在器形和装饰方面对中国青花瓷进行模仿和借鉴,并在此过程中融入本土化艺术元素,从而形成特有的艺术风格。第四,17世纪的中国外销商品不仅为欧洲人认识中国提供了直观的视觉材料,也为中国风的创作带来了想象的源泉。第五,中国本土艺术在接触外来文化过程中产生了复杂而多样的艺术交流。第六,纽霍夫关于中国旅行游记的版画不仅为17和18世纪的中国风提供了重要的源泉,其本身也具有中国风的特点。第七,清代宫廷绘画中的荷兰人(及欧洲人)形象反映了中国在与西方文化相遇时对西方的认识以及对自我认知的定位,并将此融入特定的政治和社会语境当中。

本课题研究成果包括论文 *The Role of Chinese Prints and Paintings in Johan Nieuhof's Images of China*(EurAsian Objects: Art and Material Culture in Global Exchange, 1600 – 1800, 2014)、Joan Nieuhof's Drawing of a Chinese Temple in the Rijksmuseum(The Rijksmuseum Bulletin, 2015)、《十七至十八世纪荷兰定制外销瓷》(第七届东亚人文学论坛,台湾,2015)、《"织"出来的瓷砖画:葡萄牙祭坛瓷砖画中的中国元素》(《美育学刊》2019年第2期)、《青花里的中国风:17世纪荷兰代尔夫特陶器的模仿与本土化之路》(《清华大学学报·哲学社会科学版》2019年第2期)、研究报告《十七世纪荷兰视野中的中国艺术的特殊性和复杂性》以及专著《十七世纪荷兰视野中的中国艺术》。课题负责人还在教学中开授了研究生课程"中西艺术和文化交流",取得了良好的教学效果,扩展了学生的研究视野,加深了学生对中西艺术交流的认识。本课题研究对当前全球化背景下的"一带一路"建设以及中西方不断加深的跨文化艺术交流具有一定现实意义。

中国公共艺术发展史研究

项目负责人　武定宇

项　目　号：15CG158
项目类型：青年项目
学科类别：艺术学理论
责任单位：北京联合大学
批准时间：2015 年 9 月
结项时间：2018 年 12 月

武定宇（1981— ），博士，北京联合大学副教授、硕士生导师，北京公共艺术创研中心主任，挂职北京通州文化旅游区管委会副主任，兼任中央美术学院中国公共艺术研究中心副主任、中国城市雕塑家协会创研部副主任。入选"北京市优秀青年人才"、北京市宣传文化思想系统"四个一批"人才、"首都市民学习之星"、"中国公共艺术学者"。先后主持国家级项目 3 项、省部级重点课题 1 项，出版专著两部、发表论文十余篇，艺术作品多次参加全国美术作品展、中国设计大展、中国艺术节等展览并被中国美术馆、北京市政协和青岛市、长春市人民政府及北京大兴国际机场等单位永久收藏，曾获中国环境艺术金奖、全国城市雕塑年度大奖。

本课题以公共艺术的概念和来源、中国公共艺术发展历程及重要个案为研究对象，试图建构出中国公共艺术发展的理论框架，并在清晰的理论框架下对中国公共艺术发展的文化背景和历史起点予以观照，形成中国公共艺术研究的范畴参照和思考路径，继而进一步挖掘公共艺术在中国的发展轨迹及其每一阶段的特征，阐释中国公共艺术的深层文化内涵和价值体现。除此之外，本课题还在公共艺术发展的语境中找寻公共艺术与景观的渊源以及与城市生态系统的关联，作为课题研究的有力佐证。

本课题研究内容主要为中国公共艺术作品与艺术家的历史、中国主流文艺思潮与公共意识的发展、文艺政策与体制机制的建设以及欧美公共艺术的发展，需要系统地梳理和阐释公共艺术的孕育土壤和阶段形态、公共艺术的价值取向与流变以及公共艺术的接受

维度与城市文化建设等问题，形成历史与现实的交互研究。

本课题将中国公共艺术的发展和审视放在全球化视野中进行考察，打破原有的理论研究模式，以公共艺术的历史路径和现实问题为重心，通过对艺术本体和美学价值的追问，结合国家文艺政策、社会背景，完成历史与现实问题对接的有效思路。为此，本课题采取了以文献研究、定性研究、比较研究为主，以文化阐释、深度访谈、田野考察等为辅的多种研究方法，从三个方面着手：一是阶段性深入剖析，即按照时间发展脉络划分阶段并详细阐述，对公共艺术在中国生长的文化土壤进行理论分析，并对其未来发展进行前瞻性预设；二是跨学科综合研究，即遵循公共艺术自身发展的逻辑规则，依据公共艺术范畴延伸的广度和涉及学科的宽度，采用跨学科交叉研究，对中国公共艺术的不同层面予以讨论；三是明晰价值取向，即在宏观上剖析中国公共艺术的创作视角，将服务人民和弘扬中国精神作为中国公共艺术未来发展的价值取向。

本课题研究的阶段性成果有论文《融合与演变——论中国公共艺术的发展历程》（《装饰》2015年第11期）、《借力生长：中国公共艺术政策的发展与演变》（《装饰》2015年第11期）、《略论中国公共艺术的未来发展趋向》（《公共艺术》2015年第11期）、《当代艺术家介入公共艺术的研究——以徐冰为例》（《装饰》2015年第11期）、《从公共艺术节看中国公共艺术本科教育新模式》（《公共艺术》2015年第11期）、《中国精神、中国气派、时代风格、国际视野——吴为山就〈侵华日军南京大屠杀遇难同胞纪念馆扩建工程组雕〉谈公共艺术创作》（《装饰》2015年第11期）、《走向理论与观念自觉的中国公共艺术——清华大学美术学院教授杜大恺访谈》（《装饰》2015年第11期）、《公共艺术与场所精神——〈学子记忆〉创作浅谈》（《装饰》2015年第11期）、《互动性公共艺术介入地铁空间的可行性探索》（《美术研究》2016年第4期）、《公共艺术的发展演变及其概念辨析》（《美术研究》2016年第4期）、《民间组织机构是公共艺术发展不可或缺的力量——以台湾帝门艺术教育基金会和蔚龙艺术有限公司为例》（《公共艺术》2016年第11期）、《融合与共生——论景观介入公共艺术的发展历程》（《北京联合大学学报人文社会科学版》2017年第1期）、《身体与空间的交锋——安东尼·葛姆雷的雕塑艺术》（《美术观察》2017年第1期）等以及专书《中国公共艺术专家访谈录》（河北教育出版社2016年版）；最终成果撰为《中国公共艺术发展史研究报告》，30余万字，正计划出版。

本课题研究有以下创新之处：

第一，以公共艺术的视角来审视1949年之前的社会思潮、教育活动、美术展览，对这一时期中国社会的公共意识、公共空间和公共领域进行分析，关注归国留学生的雕塑创作以及租界室外雕塑的影响，以更开放的视野来看待这段历史，回答了公共艺术为何在中国产生的问题。

第二，通过大量史料和经典案例的分析，以公共艺术集体创作的组织方式为视角考察重大社会及艺术事件，将1949年至1978年定为中国公共艺术的萌芽期。

第三，将1978年至1999年定为中国公共艺术的探索期，并将我国港澳台地区公共艺术的发展对大陆的影响，尤其是对大陆公共艺术转型的影响纳入观照视野综合考察，开启

公共艺术理论研究的新范式。

第四，梳理了 2000 年以后中国公共艺术建构发展的形态和要素，包括政策引导、体制建设、规范管理、学科教育、组织设立、行业活动等，将这一阶段定为中国公共艺术的建构期。

第五，通过对公共艺术的概念辨析和范畴梳理，将 2006 年作为中国公共艺术概念认知的转型节点，同时提出中国公共艺术的判断依据，即由艺术家引领并为公众创作、具有普遍的精神价值和社会意义且存在于公共空间中的艺术才能是公共艺术。

第六，勾勒出中国公共艺术的历史全貌，指出中国公共艺术自有其原生土壤，在概念引入之前即已按照自身的逻辑和独有的特征萌生、发展、演变，只是迄今尚处于初级阶段，百花争鸣、多元建构的繁荣时期还未到来。

本课题研究对今后中国公共艺术的发展提出如下策略：

第一，公共艺术应作为一种文化精神介入社会公共空间，小中见大，解决社会实际问题。以公共艺术作品之小，见国家民族记忆之大；以公共文化设施之小，见公共文化服务之大；以公共艺术活动之小，见城市文化活力之大；以公共艺术设计之小，见城市品牌之大；以公共艺术体系之小，见艺术城市建设之大。

第二，公共艺术应成为弘扬中国精神与服务中国人民的艺术。公共艺术作为城市公共空间特殊的艺术形式，具有较强的包容性、公共性，是连接人民大众之间情感的重要纽带，服务人民是其创作的目的，弘扬中国精神是其创作的导向。公共艺术带有强烈的场域意识，强调公共场域中各要素间的互动机制交错，以有形的或无形的样式活跃在人民的实践中。

第三，作为公共文化体系建构的重要部分，中国公共艺术要抓住当下的历史机遇，将国家文化理念转化为文化现实。

本课题研究挖掘了大量一手文献，为今后中国公共艺术的研究提供了坚实的基础；通过对影响中国公共艺术发展的文化政策以及管理机制的探讨，提出系统、完善的管理体制、机制建设是促进未来公共艺术发展的关键因素，为政府部门的宏观引导和管理建设提供了理论依据；讨论了公共艺术的学科建设，为艺术教育的学科范式以及理论建构提供了重要参考。

法国存在主义艺术理论研究

项目负责人 张 颖

项 目 号：14DA02
项目类型：文化部文化艺术科学研究项目
学科类别：艺术学理论
责任单位：中国艺术研究院
批准时间：2014 年 9 月
结项时间：2019 年 9 月

张颖（1979— ），博士，中国艺术研究院副研究员、《文艺研究》副主编。曾出版学术专著《存在主义时代的理论与艺术》《意义与视觉：梅洛-庞蒂美学及其他》，学术译著《意义与无意义》（《梅洛-庞蒂文集》第四卷）和《大象无形，或论绘画之非客体》《思想的想象——图说世界哲学通史》等。

在法国 20 世纪中叶，存在主义既是一种思潮，更是由众多知识分子参与、广大社会青年响应的一场运动。因此，存在主义思想是多样化的。它承继自海德格尔、马塞尔、克尔凯郭尔甚至尼采等歧异性较大的思想资源，而在其代表人物之间也有诸多分歧。萨特毋庸置疑的是存在主义的旗手，但他的理论只是存在主义的一个典型、一种面向。然而很多年来，我国的存在主义研究基本集中于萨特，并呈现出以萨特思想遮蔽存在主义思想多样性的弊端。探讨梅洛-庞蒂、波伏瓦等人的存在主义思想，洞悉他们的哲学观、艺术观、宗教观、政治观、社会观，研究这些观念以怎样的方式支援或背离着萨特式的存在主义，是一项亟待实施的任务。其中，艺术理论是法国存在主义者介入社会生活的重要阵地和主要表达，对这些理论的考察可以引出法国存在主义思想的支撑性维度，为理解和阐释存在主义思想整体提供一条便捷的路径。

本课题研究分以下几个阶段进行：2014—2015 年，基本完成有关梅洛-庞蒂部分的研究；2015 年，完成梅洛-庞蒂的存在主义文集《意义与无意义》（《梅洛-庞蒂文集》第四卷）的翻译工作，并向商务印书馆交付书稿；2015—2017 年，本课题的附录内容陆续发表；

2017—2018年，完成有关萨特和波伏瓦部分的研究；2018年，《意义与无意义》（《梅洛-庞蒂文集》第四卷）由商务印书馆出版，本课题的整体写作也基本完成。

由于本研究的初衷是以梅洛-庞蒂早期哲学思想及其艺术理论增补并修正现有的存在主义艺术理论，故而通过三个方面来证明《意义与无意义》何以应当被研究者看作一个典型的存在主义文本：就背景而言，该书既是梅洛-庞蒂本人学术成熟期的一个阶段性成果，也反映了1945年前后法国存在主义运动开端时期所面临的世界状况；就主题而言，通过重新起用诸如"理性""理性主义""古典主义""形而上学"等一类旧词并赋予其新的含义，该书对意义的辩证法进行了深刻地阐述，并指出对20世纪的人类而言，意义的普遍丧失尽管是一个共有境况，然而对无意的重重突围乃是任何时代都面临的重大课题，因而现代人的生存和表达应当致力于对意义的猎寻，致力于这场充满冒险色彩的豪赌；就政治立场而言，该书提倡一种存在主义的马克思主义，针对当时两派势力出于不同目的对存在主义阵营的攻击，梅洛-庞蒂捍卫了萨特的政治立场，并用存在主义的人道主义修正马克思主义的客观主义，拒绝对马克思主义作教条化、贫瘠化的理解。

本课题研究的主体共分七个部分，从绘画、雕塑、电影等领域切入，以不同存在主义思想家的阐释为研究对象，力图尽可能全面地展现存在主义艺术理论的多元面向。

第一，"作为存在主义文本的《塞尚的怀疑》"，讨论位列《意义与无意义》文集首篇的《塞尚的怀疑》。作为论画名篇，它蕴含着梅洛-庞蒂早期的思想形态和问题意识的踪迹。一般而言，人们以《塞尚的怀疑》为现象学经典文本，以现象学绘画研究为该文的主题，但这篇随笔的存在主义维度似乎常被忽略。通过突出《塞尚的怀疑》里的自由问题，我们为理解该文打开了一个存在主义方向。

第二，"贾科梅蒂的萨特时刻"，探讨贾科梅蒂的艺术哲学及其与布勒东、萨特思想之间的关系。"超现实主义"和"存在主义"是贾科梅蒂身上最具辨识度的两个标签。通过考察这个时期贾科梅蒂丰富的文字作品，尤其是其生前未曾公开发表的笔记、轶文、涂鸦，可以发现，贾科梅蒂拥有一般艺术家身上罕见的综合素质——活跃的思维力、良好的逻辑感、准确的表达力、惊人的坦诚，并且这一切都贯穿着某种强烈的固执态度。因此，放弃采用影响模式来解释艺术家，将有助于重新将贾科梅蒂作为一位积极、独立的思想者，观照其与布勒东和萨特的思想碰撞，从而洞悉他战前、战后两个艺术阶段的不同创作动机与观念。

第三，"梅洛-庞蒂的知觉现象学电影美学"，以梅洛-庞蒂在法国高等电影学院发表的一次演讲——"电影与新心理学"为核心文本加以讨论。这篇演讲稿较为集中地代表了梅洛-庞蒂前期现象学美学的核心思想，也是梅氏电影美学的几乎全部精髓所在，这种电影美学可以概括为一种在格式塔心理学眼光审视下的影像理论。

第四，"波伏瓦观照下电影《革命之路》的存在主义困境"，即《革命之路》这个电影文本作为一个存在主义-女性主义案例。通过援引波伏瓦的理论，尝试从体制、身体和自由这三个困境的角度对《革命之路》进行解读。根据波伏瓦的理论，资本主义社会的体制性压迫不只是、甚至主要不是经济和政治的，而是以否定个体的超越性的方式进行的，所以夫

妇之间那看似天然、公允的分工方式无法真正地保护专司家庭劳动的女性一方，反而构成了公然压迫女性的方式；女性之角色是社会地和历史地形成的，而不是被所谓的"本能"所决定的，女性应当对自己的身体拥有支配权；自由就是能够超越既成现实，向着一个开放的未来前进。

第五，"萨特戏剧《禁闭》的三个主题"，分析萨特的独幕剧《禁闭》。按照萨特自己的看法，他人、自我禁闭和自由是该剧的三个主题。三个生前曾经有过人生污点的戏剧人物，被送入一间类似于客厅的禁闭室，在那里展开相互猜疑与折磨，从而引出"他人即地狱"这个著名话题。通过分析该剧的主题可以看出，该剧在巴黎沦陷期的特殊外部情境下起到了安定人心、团结民族的作用，同时又超越特定情境，指向人类普遍的生存境遇。

第六，"梅洛-庞蒂对波伏瓦《女宾》的存在主义解读"，以波伏瓦的半自传性小说处女作《女宾》为分析对象，阐述并评论梅洛-庞蒂对这篇存在主义小说文本的思考。在梅氏的知觉现象学看来，文学与哲学之间并无绝对边界，甚至完全可以使用"形而上学"来命名一种文学，于是有了"小说与形而上学"这篇书评的题名，它意味着《女宾》发展出一种形而上的文学，并终结了一种"合乎道德的"文学。

第七，"战后巴黎的存在主义时尚生活"，概述了20世纪40年代的存在主义时尚。当时，存在主义亚文化在巴黎左岸迅速发酵、生长。萨特用他的存在主义，在战后迷惘的年轻人当中填补了已失效的基督教的位置。

本课题成果问世后很快就得到了学界的肯定，论文《如何看待表达的主体——梅洛-庞蒂〈塞尚的怀疑〉主题探讨》荣获中国艺术研究院2016年优秀科研成果奖（论文类），译著《意义与无意义》荣获中国艺术研究院2019年优秀科研成果奖（专著类），在本课题成果基础上修订而成的专著《存在主义时代的理论与艺术》也于2020年6月由文化艺术出版社出版。

体制改革背景下戏剧(艺术)管理制度建设

项目负责人　刘彦君

项　目　号：14AB002
项目类型：重点项目
学科类别：戏剧与影视学
责任单位：中国艺术研究院
批准时间：2015年12月
结项时间：2020年3月

刘彦君(1954—)，博士，美国伯克利加州大学访问学者，中国艺术研究院研究员、博士生导师。出版著作《中国戏剧的蝉蜕》《中国古代剧作家心路》《梅兰芳传》等10余种，主编有"世纪之门文艺时评丛书"等，在《艺术百家》《戏曲艺术》《光明日报》等刊物发表论文、评论300余篇，多次获"五个一工程奖"及国家图书奖等奖项。

本课题是为响应时代文化使命的召唤而设计的。2009年以来，绝大部分戏剧(艺术)院团完成了全面体制改革，创作和演出情况并没有随之发生根本性的变化，"投资主体是政府，节庆演出是平台，政府评奖是导向"的创作模式依然持续。一些新的能够适应市场、票房与观众需求的创作模式迟迟得不到运行的机会。这种情况向我们提出了有关戏剧(艺术)如何在新形势下，在政府、社会和自身的共同努力下，激活内在生命力，解决文化体制改革之后继续生存、发展的迫切现实问题，如何改变政府"办文艺"而不是"管文艺"的现实状态，如何让现有的奖项和节庆演出由戏剧(艺术)的压力变为动力，如何解决戏剧(艺术)院团进入市场乏力、艺术生产模式陈旧、艺术经营呈空白状态的问题，如何解决艺术生产投资的风险高、周期长、生产效率低下的问题，如何寻求多元化的生产模式与收入来源，如何强化戏剧(艺术)作品的国际竞争力，等等。

另一方面，本课题的设计也是基于历史性的需要。我国从1985年开始进行艺术院团文化体制改革，至今已三十余年。但是迄今为止，一系列相关配套制度和机制的改革与建

设还处于现在进行时态中。从各级政府对各类戏剧（艺术）院团的管理到相关社会层面的评奖、评价体系和机制转换，乃至戏剧（艺术）院团内部管理制度的重建，还存在着许多观念和操作层面的误区。况且，整个社会的艺术消费水平和消费环境受经济和文化条件、观念的制约，也还处于初级阶段。因此，研究体制改革背景下戏剧（艺术）管理制度建设这个课题，也是中国戏剧（艺术）发展历史自身的要求。

中国已经成为一个经济大国，如何才能成为文化大国？如何深入、准确地理解中国进行文化体制改革的环境，如何寻找并提出中国戏剧（艺术）发展中的问题和误区，并进行相关层面的研究与建议？这是我们这一代学者责无旁贷的"学术责任"。到目前为止，还没有任何一位国外学者或一家学术机构对此问题进行关注与探讨，国内一些大学和科研院所的学者由于缺乏对戏剧（艺术）实践的了解，也没有这方面的相关研究成果。这为本课题的执行提供了空间，同时也增加了难度。经过数年来对戏剧（艺术）现状所进行的考察与研究，我们发现无论是政府对戏剧（艺术）的管理制度，社会评奖、评价机制层面的管理制度，还是戏剧（艺术）院团内部的管理制度，都存在着重新梳理、重新定位、重新建构的巨大空白。因此，对体制改革背景下戏剧（艺术）管理制度建设方面的研究，不仅具有建设性的学理价值，而且具有切近并引领当下戏剧（艺术）发展路径的实践意义。

本课题研究的主要内容如下：

第一，转型期戏剧管理模式的变迁历史与基本经验。一是观照我国戏剧团体改革的历史起点，包括"戏剧团体改革的历史起点"和"传统戏剧体制的生存和管理困境"；二是分析转型期戏剧院团管理模式改革的过程，分析其改革领导力量和自主改革力量的形成；三是分析体制改革和管理模式变迁历史的路径及模式，包括戏剧院团体制改革的分期、实践进程、基本路径以及相应的模型解析。

第二，体制改革背景下戏剧管理的观念发展。一是探究体制改革背景下戏剧管理的观念转变，包括戏剧院团体制改革的理论依据、可能性与可行性、政策取向与目标；二是讨论体制改革戏剧管理中的问题及对策，包括新的制度模式和相关对策建议；三是观照改制戏剧院团管理制度的现代化建设，包括其必要性、治理原则、困境及路径；四是考量戏剧院团进行体制改革的政府推力和市场拉力，包括来自政府、市场和自身的负面因素以及相应对策；五是考察戏剧院团进行体制改革的"过渡性"特征，包括其中的"过渡性"问题、相关政策要求、深化戏剧院团体制改革的基本路径与管理制度保障。

第三，体制改革背景下戏剧管理的特殊性。一是研究戏剧表演管理的特性，包括戏剧表演的特殊性和戏剧表演管理的目标、任务、性质及特点；二是研究管理对象方面戏剧能力的特殊性，包括"编码知识与经验性知识的区别""经验性知识的管理特征""经验性知识管理与戏剧组织管理的基本特征"；三是研究戏剧产品市场价值的特殊性，包括"戏剧表演产品价值测不准原则""戏剧市场的反市场形态和逆向选择""准公共产品与政府责任""戏剧市场的管理特性"；四是研究戏剧表演团体的意识形态属性，观照作为价值生产中心的戏剧表演团体及其意识形态管理；五是对戏剧表演团体进行经济学分析，分析戏剧表演作为一种注意力资源的经济效用、对戏剧表演团体的价值以及戏剧表演团体的组织效率。

第四,改制院团基础性管理制度与政策分析。一是探究改制院团资金扶持政策的得失,讨论供给型扶持政策和需求型扶持政策对戏剧院团体制改革的意义,并呼唤政府资金与演出票价结合的市场型扶持政策;二是分析法人治理结构及财税制度,并提出相应的建议;三是分析政府购买演出服务政策,判断服务的属性,探究该政策动因与挑战、激励效应与激励结构,并提出相应建议;四是构建体制改革政策、制度评估体系,观照体制改革戏剧院团的基本状况与研究成果,解析其政策结构,构建其评估体系,评估政策实施效果,并提出相应建议;五是探讨制度改革与机制优化策略,根据国有戏剧院团体制改革发展的总体状况,分析其中的问题及其根源,并提出相应建议;六是探究改制戏剧院团市场融入的制度保障,明晰"市场融入"的概念,开展相应的绩效调查,并指出其中存在的问题。

第五,历代政府戏剧管理制度与策略。一是考察宋元时期的勾栏瓦舍管理,包括演出时间、演出收入、演出宣传等;二是考察明清时期职业戏班管理,探讨经济环境、政治环境与戏剧管理的关系以及在这一背景下竞争机制的形成;三是考察清初宫廷戏剧演出管理机构的设置,探究教坊司、钟鼓司及其作用;四是考察清代宫廷戏剧管理制度与策略,讨论其管理模式的发展、经济支出与演出场所的管理并分析其得失;五是考察民国时期广州市政府的戏剧管理,分析其管理机制、政府所扮角色以及管理手段。

第六,国外戏剧管理启示。一是考察百老汇的戏剧管理,包括演出场所、市场营销的管理以及制作人制度与盈利模式;二是考察日本的戏剧管理模式,重点分析了四季剧团的管理个案;三是考察英国的戏剧管理,包括伦敦西区、皇家歌剧院、公益性社区的戏剧管理;四是考察德语国家戏剧管理的传统与变革,包括"德语国家戏剧管理观念和院长制""戏剧季和保留剧目制度""戏剧构作制度""德语国家戏剧管理的时代性发展""德语国家戏剧的市场营销管理""德国舞台的当下指向与多重启示"。

本课题研究最终成果为专著,将由中国戏剧出版社于2020年12月出版。

中国电影编年史研究(1905—2014)

项目负责人 周 涌

项 目 号： 14AC003
项目类型： 重点项目
学科类别： 戏剧与影视学
责任单位： 中国传媒大学
批准时间： 2014 年 9 月
结项时间： 2018 年 9 月

周涌(1968—)，博士，中国传媒大学教授、博士生导师，艺术学部常务副学部长，电影学学科负责人，主要从事中国电影史、电影创作研究，全国艺术硕士专业学位研究生教学指导委员会委员，《当代电影》主编，中国电影家协会电影教育和产业发展委员会副主任，国家广电总局电影审查委员会委员，国家电影智库研究员，入选北京市"四个一批人才"、北京市"跨世纪文艺人才工程"，曾主持并完成国家社科基金重点项目、国家广电总局项目、教育部重大专项研究项目等多项国家级、省部级课题，出版著作《被选择与被遮蔽的现实：中国电影的现实主义之路》《影像记忆》等，在重要期刊上发表学术论文多篇，创作《裸婚时代》《第22条婚规》等多部电视剧，科研成果曾获国家出版基金资助、国家广电总局科研成果奖、飞天奖优秀学术论文奖等，作品曾获上海国际电视节"白玉兰奖"、中国电视"金鹰奖"等，2016 年获得"北京市教学名师"荣誉称号。

包括台湾、香港电影在内的中国电影(或称华语电影)发展迅速，在世界电影格局中有着极其重要的地位和影响。而在中国电影史学研究领域的权威著作仍是以两本史著为中心，一是程季华主编的《中国电影发展史》(上下卷)，二是陈荒煤主编的《当代中国电影》(上下卷)。前者为中国影协组织写作，断代在 1949 年以前，为旧中国电影史，于 1963 年出版；后者是中共中央书记处组织的大型丛书《当代中国》分卷之一，起于 1949 年，截至 1984 年，为新中国 35 年电影史，于 1989 年出版。两本史著分属不同的断代历史，均以占

有史料丰富、论述框架宏大、历史阐释详细等见长,具有官修正史的特点。但由于历史条件的局限,论述观点难免有所偏颇,而且都以大陆电影为主要观照对象,未包括台湾、香港地区(前者涉及一些,但很简单),因此均不是完整意义上的"中国电影史"。

21世纪以来,在学界"重写电影史"口号的召唤下出现了一系列的电影史研究著作,有通史、分期断代史、专题类型史以及具体地区史,也有海外学者采用西方当代理论成果与研究方法的"华语电影"研究。但囿于资料收集的局限性和文化环境的偏离,此类研究很难全面而系统地把握中国电影史的全貌。面对中国电影的研究现状存在的总体研究格局上视野狭窄、规模布局凌散、体例模式单一等问题,本课题的研究意义便显得彰明较著。预以一部贯通两岸三地百多年来电影发展历史"大通史"特点的学术成果示人,以期成为完整意义上的中国电影史研究。

课题组发表学术论文近60篇,编纂了《中国电影通史(1905—2014)》,这是一部共八卷、约280万字的大型电影史著作,旨在建立和完善中国电影史研究的总体格局。其不仅在规模上第一次完整呈现和研究了包括大陆、香港和台湾在内的中国电影110年的历史,而且第一次采用了断代与编年相结合的电影史研究和撰写体例,具有重大和独特的学术价值与社会意义。《中国电影通史(1905—2014)》史实材料的丰富性、历史阐释的独特性、理论观点的创新性和学术视野的前瞻性,在迄今的中国电影史研究领域中无疑是十分突出的。

全书各部分在本时间段内分为若干发展阶段,每个阶段按年(一年或若干年)梳理、研究重要历史事件(政策导向、产业发展、创作现象、艺术思潮等)或作品,影史人物则随事件和代表作品分列其中。依照本课题的研究分期和内容安排,各个分卷的内容标题如下:第一卷《民族影业的初兴与国族电影的创建——1905—1937年的中国电影》,第二卷《历史发展、多元呈现与电影的主体建构——1938—1949年的中国电影》,第三卷《体制·类型·美学——20世纪50年代的中国民族电影》,第四卷《政治风云激变下的电影发展——20世纪60年代的中国电影》,第五卷《政治诉求、类型创新与平稳发展——20世纪70年代的中国电影》,第六卷《探索·变革·多元——20世纪80年代的中国电影发展》,第七卷《挑战·转型·入世——20世纪90年代中国电影的生态变革》,第八卷《新世纪中国电影:产业拓进、艺术变迁与文化问题》。

相对已有的具有通史性质的中国电影史论著,本课题及其成果规模是最大的;同时,在各个研究层面做到了时间维度的"全"和空间域度的"广"。第一,在研究和撰写体例上,本课题首次采用"编年+断代"的电影史研究和书写方式,在力求时间观念具体明晰的同时,尽可能详细地梳理中国电影发展的历史史实、历史成就和历史经验;第二,在时间跨度上,本课题第一次完整呈现了中国电影110年的发展历程,其跨度之大是其他电影史著作无法比拟的,并首次将21世纪以来14年这一最新历史时期纳入其中,这也弥补了以往电影史著作对这一时间段研究的缺失;第三,在地区范围上,本课题将第一次全面研究并囊括了大陆、香港和台湾在内的中国电影,第一、二、六、七、八卷均采用综合研究中国电影的方式,而第四、五、六卷则因社会、历史等因素分别对三地电影进行梳理,做到了合中有分、

分中有合。

　　本课题研究从拓展电影学知识体系的角度出发，提出建构中国电影史学的学术目标，从电影史观念、电影史功能、电影史主体、电影史模式和电影史写作等领域进行深入探索和创新研究。其在"重写电影史"的概念引领下，尽力做到对历史细节予以"钩沉"，对影史新貌给以"激活"，在确立电影史主体意识的过程中通向电影史权威话语，并在整合不同电影史模式的同时走向理想的电影史文本。

　　随着中国社会改革的发展和深入，文化建设已经成为21世纪的重要战略目标之一，而本课题乃是这一战略体系的重要组成部分和关键环节。本课题集结了近年来中国电影历史研究的重大学术成果，对我国的电影史学研究、艺术学科建设及国内外学术研究与文化交流有着重要的意义。2017年2月，项目最终成果《中国电影通史(1905—2014)》获批2017年度国家出版基金资助项目立项，这也从另一方面昭示了它的学术价值和社会、文化价值。

基于新媒体演艺的体验式
舞台美术创意研究

项目负责人　王千桂

项　目　号：14BB017
项目类型：一般项目
学科类别：戏剧与影视学
责任单位：上海戏剧学院
批准时间：2014年8月
结项时间：2019年12月

王千桂（1971—　），上海戏剧学院副教授，国家职业资格鉴定考核评审委员，国家艺术基金现实题材剧目创作专题培训特聘主讲，上海市创意产业协会创意设计专委会主任。曾任上海世博会"沙特国家馆"中方总设计师兼国际联合团队总咨询顾问、安徽省铜陵市大通古镇新城镇化发展指导专家、湖北省兴山县新城镇化转型发展策划与咨询顾问、中国金茂大厦"云中漫步"极限体验旅游升级发展总策划兼总设计师、吉林省辽源城市区域转型升级发展总策划、亚欧国际观光空中体验文旅品牌总策划兼总设计师、云南大理双廊艺术特色小镇总策划等。担纲舞美设计戏剧作品近20部并获得各类奖项数十种，主持国家社会科学基金艺术学项目1项，主编（编著）《中国优秀设计精品集》等著作4种，在《戏剧》《戏剧艺术》等刊物上发表论文10余篇。2018年荣获"全国德艺双馨优秀设计艺术家"称号。

　　本课题研究的目的在于准确把握新媒体演艺的基本特征，在充分认识、理解、剖析新媒体演艺的基础上寻觅构建新媒体演艺空间的有效之法，即构建具有共融属性的新媒体演艺"体验式舞台美术空间"，促进新媒体演艺的良性发展。本课题研究的意义主要体现在以下三个方面：第一，随着人类从"信息时代"逐步迈向"全息时代"，"数码科技发展""人类生活方式"及"审美体验"等都发生了根本性的变化，基于新媒体演艺的体验式舞台美术创意研究也就成为一种迫切的需要；第二，"体验式舞台美术"是舞台艺术演艺在"新

媒体时代""全息时代"和"体验经济时代"的崭新载体,本课题研究开拓了符合戏剧本体规律的舞台艺术发展的新增长点,将有效促进舞台艺术演艺的良性发展及其社会价值的实现;第三,本课题研究可以为新媒体演艺提供新的学术研究思路、开拓新的舞台艺术发展方向。

课题研究分为五个阶段:第一阶段是基于新媒体戏剧演艺的舞台美术现状解读与分析,主要成果为论文《走向"再生现实"的新媒体戏剧》(《上海戏剧》2015年第7期);第二阶段是研究在"新媒体"与"体验经济"双重背景下的新媒体戏剧舞台美术革新,主要成果为论文《"体验经济"下的新媒体戏剧舞台美术革新》(《戏剧艺术》2019年第3期)、《新媒体戏剧之虚实共创》(《当代戏剧》2019年第3期);第三阶段是构建体验式舞台美术戏剧空间研究,主要成果为论文《此"虚实"非彼"虚实"》(《上海戏剧》2019年第3期)、《新媒体戏剧要素之延伸与革变》(《戏剧文学》2019年第5期);第四阶段是对以体验式戏剧空间发展新媒体演艺的思考,主要成果为论文《基于新媒体戏剧之"未完成空间"解读》(《戏剧之家》2019年第12期)、《观众鞭策戏剧》(《戏剧》2019年第3期);第五阶段完成专著成果《基于新媒体演艺的体验式舞台美术创意研究》的撰写,并以"优秀"的成绩顺利结题。

《基于新媒体演艺的体验式舞台美术创意研究》第一章主要研究"新媒体演艺的发展历程、特点及优点",总结并提出了"新媒体演艺发展演变历程的四个阶段";基于新媒体背景下的现阶段新媒体演艺特点,阐释并提出了从"虚拟现实"新媒体戏剧、"增强现实"新媒体戏剧、"混合现实"新媒体戏剧到"走向'再生现实'的新媒体戏剧"的理论;通过对"新媒体演艺发展历程与特点"的分析,着重研究了新媒体演艺的基本历程和发展规律。第二章重点研究"新媒体演艺在体验经济时代的'虚实结合'核心特征",指出新媒体演艺体验式舞台美术创意的"虚实结合"审美取向,即虚实结合无痕、虚实变换自如、虚实共融有机、虚实相生无限和在虚实空间中孕育观众体验、演员体验以及演艺融合体验。第三章主要研究"在'新媒体'与'体验经济'双重背景下的新媒体演艺舞台美术革新",一方面分析了新媒体演艺现状存在的一些问题以及新媒体演艺的舞台美术困境,另一方面分析了"体验经济"时代的生活方式和审美取向刺激下的新媒体演艺及其舞台美术的革新。第四章从"实践探索"层面研究了"未完成空间"以实现新媒体演艺的"体验式舞台美术创意",着重分析了笔者在以往实践中所遇到的诸多有关新媒体演艺的待解疑惑。笔者曾经提出"三大戏剧空间类型",即"空的空间""完全空间(或尽量完全空间)"以及"未完成空间"。走向"空无"审美的"空的空间"没有条件实现新媒体演艺的"与观众(或受众)共融共生",走向"完全"审美的"完全空间(或尽量完全空间)"少有余地但也难以达到新媒体演艺的"与观众(或受众)共融共生",而走向"开放"审美的"未完成空间"恰恰契合了新媒体演艺的"与观众(或受众)共融共生",营造"未完成空间"才是打造新媒体演艺"体验式舞台美术空间"的有效途径。第五章从"理论研究"层面分析和探讨了"新媒体演艺体验式舞台美术创意之美学特征",提出了"基于新媒体演艺的体验式舞美空间的5个创意阶段"与"与新媒体戏剧体验式舞台美术空间相融合的5个观众体验境界",分析了新媒体演艺体验式舞台美术空间的"客体舞美空间与主体观众意识的体验关系"。第六章探讨了"以体验式舞台美术

践行和拓展新媒体演艺",既是对"体验式舞台美术"运用于新媒体演艺的分析,又是对"体验式舞台美术"延伸拓展运用的思考,同时也进一步指出了"体验式舞台美术与新媒体演艺各要素相融共创"。第七章是"新媒体演艺及其体验式舞台美术展望",进一步揭示了新媒体演艺及其体验式舞台美术的发展趋势,即观众是体验式舞台美术空间的主体和戏剧鞭策者、新媒体演艺的体验式舞台美术空间趋势不可逆转、"未完成空间"将成为"体验式舞台美术创意"的载体、走向"再生现实"新媒体戏剧。本书以"建构模式是为了消除模式"作为结束语,让新媒体演艺创作者(或爱好者)进一步明晰:积极建构"新媒体演艺的体验式舞台美术""未完成空间"以及"未完成空间'召唤形态'"等模式恰恰是为了更好地消除此模式,进而步入人类舞台艺术真正自如的"无限体验"境界,即人类共融舞台艺术空间。

从运用新媒体演艺"体验式舞台美术空间"理念的提出到"金茂云中漫步"体验式空间游览项目的运营可以看出,本课题研究具有良好的应用价值和社会效益。例如,2017年春节期间到访中国金茂大厦88层观光厅旅游体验观光游客人数就比往年同期增长了约30%。再如,2017年2月21日至26日受习近平主席邀请,意大利总统塞尔焦·马塔雷拉对中国进行国事访问,体验式空间主题演绎"金茂云中漫步"项目及其所在地成为马塔雷拉总统在上海唯一一处考察地点。本课题研究成果的延伸拓展运用已经不局限于社会经济效益,而是延伸到了社会影响的层面。

新时期河南剧作家群研究

项目负责人　李红艳

项　目　号：14BB018
项目类型：一般项目
学科类别：戏剧与影视学
责任单位：河南省文化艺术研究院
批准时间：2014 年 8 月
结项时间：2019 年 12 月

　　李红艳（1971— ），河南省文化艺术研究院副研究员、《东方艺术》主编，河南省文艺评论家协会副主席，河南省学术技术带头人，河南省宣传思想文化战线"四个一批"人才。主要从事戏剧理论研究，曾主持国家社科基金艺术学项目 2 项，出版专著《经典河南·梨园》《戏论五题》，担任《河南传统戏曲·怀梆》《河南文化十二年·舞台艺术卷》《当代豫剧》《豫剧的交响》《口述三团》等著作的主编、撰稿和出版主持等，发表理论评论文章百余篇。先后荣获田汉戏剧奖论文一等奖、河南省文艺理论奖一等奖、黄河戏剧奖·理论评论一等奖、河南省人民政府文学艺术优秀成果、"啄木鸟杯"中国文艺评论年度优秀作品奖等。

　　新时期尤其是进入 21 世纪以来，河南的戏剧创作强势崛起，引起了全国戏剧界的广泛关注，形成了"河南现象"。特别是在全国剧本创作力量整体式微的情况下，河南的戏剧创作却"风景这边独好"，在区域性创作群体中十分突出。"河南剧作家群"已基本成为一个以强烈的现实感和浓厚的历史感为基调，以现实主义为主要创作方法的具有中原文化特色的创作群体。对新时期河南剧作家群的研究不但会更加明晰其自我认知、更好把握河南未来的戏剧发展，而且有助于把这个群体的经验、教训、规律上升为具有普遍意义的理论认识，为全国的戏剧创作提供经验参考、启示借鉴，同时也会带动区域性相关课题的研究，使得各地的创作经验能够得到及时的总结和理论的提升，进而对创作起指导作用。

　　本课题主要研究内容有以下几个部分：

第一,回溯五四新文学时期至新时期开启之前的河南戏剧文学创作,从地域文化上建立起传承与扬弃的关系,明晰新时期河南剧作家群"登场"的背景。

第二,从政治环境、社会变革、文化背景、历史延续、作家成分、创作思潮等多个方面,对新时期40年不同历史阶段河南戏剧文学创作的创作观念、主题倾向、题材选择、主要作品、艺术成就等进行系统的梳理,勾勒出新时期以来河南戏剧文学发展的轨迹。只有把河南剧作家群放在历史发展的波澜起伏中,才能对其发展走势有清晰的了解,才能由此显示出其独特的价值和意义。

第三,深入阐释"河南剧作家群"这一概念提出的理论依据和文化内涵,从地域的横切面和历史的纵切面分别剖析共同地域下河南剧作家群的共同文化心理情结和共同时代经历所赋予创作者的新共性,这既丰富了这个概念的内涵,也进一步夯实了"河南剧作家群"的理论基石。

第四,对河南剧作家群中的代表性剧作家进行个案研究。这几位剧作家均具有超越河南地域的全国影响力,成就斐然,个性鲜明。课题结合作品,对每个剧作家的个性成因、创作特点、艺术风格乃至艺术手段加以深入分析,既彰显其作为个体的独特性,也揭示了由多个个体构成的河南剧作家群体的丰富性。

本课题研究的主要观点如下:

第一,在全面、深入了解河南戏剧文学创作及河南戏剧创作的基础上,对河南剧作家群中的主要戏剧作家、作品进行深入独到的解读,既要把河南剧作家群放在历史的场域中去审视,也要把这一现象放在全国戏剧创作的格局中来观照,从而在历史的梳理中表达观点,在概念的阐释中展现历史。本课题研究对新时期以来河南戏剧文学发展的整体走向和发展脉络作了细致的梳理。对史的书写,包含着研究者对作家作品及现象、本质的理解与评价;而在"论"的过程中,同样以具体作品来佐证、阐释自己的观点,把感性经验和理性分析结合起来,在立足丰富实践的基础上去分析、总结、概括、提炼,从而得出结论。因此,这既带有新时期河南戏剧文学发展史的特质,同时也是对新时期作家作品的讨论。史论结合,使得这个课题更扎实,更具体可感,理论的总结也更真实可信。

第二,本课题的核心也是最难的部分即是对新时期"河南剧作家群"的概念阐释。群体现象的出现并不只拥有物理意义上的队伍规模,更重要的是这个群体有大致相同的创作追求、艺术理念、价值取向、艺术成就以及基于此的社会影响力。概念的提出是紧密结合新时期河南戏剧文学发展的历史过程分阶段、分层次展开的:20世纪80年代中期之前,具有规模上的群体意义,但"二元对立"思维下的价值同化、思想单一,使其未能产生群体的影响力;80年代中期之后,又面临观念转变语境下的队伍"失散"和集体"失语",规模和价值意义均未形成;至90年代,才在时代场景的转换中实现了队伍的再整合、再集结、再出发。新世纪规模、影响兼具的"河南剧作家群"现象由此形成。对于支撑这一概念的理论依据提炼如下:参与全国戏剧大循环的群体影响力;代际、阵容、结构的良性生态;自我认知下的"中间写作"以及多元评价机制下的价值认同。

第三,分析河南剧作家群中四位代表性作家的状况,力求理论实践密切结合,有的放

矢，抓住特点，抓住个性，写出新意。这建立在研究者对研究对象长期关注、发现、思考的基础之上，也具有一定的开创性。

20世纪80年代，全国范围内相继出现了"福建剧作家群""四川剧作家群""湖南剧作家群""浙江剧作家群"等，其声名显赫，引领全国。遗憾的是，一直没有相关研究问世。本课题是全国首次对地域戏剧作家群体进行的系统研究，具有示范、引领和突破意义。著名戏剧评论家王评章先生评价说："河南戏剧文学属于'后发优势'，到90年代以后积厚而发，其剧作家群体和创作成果引起全国戏剧界瞩目，该成果是地方戏剧文学家群体研究的先行性成果，在这方面具有突破性的意义。"河南省社科院文学所所长卫绍生先生也认为本课题研究"表现出历史纵深感和鲜明时代感"，"具有独到性和创新性"。

河南剧作家群的成长和崛起之路，既和全国整个文艺思潮、文艺政策的起伏、调整关系密切，又与河南本土的文化传统、人文环境、戏剧政策、人才机制等息息相关，有着鲜明的地域特色和个性特点。本课题的研究成果不但为人们认识、了解新时期河南戏剧文学创作提供了一份客观全面、资料丰富、内容翔实的学术参考，而且有助于对河南未来的戏剧创作进行更好的反思、调整、把握。同时，把这个群体的经验、教训、规律上升为具有普遍意义的理论认识，将为全国的戏剧创作提供经验参考、理论支持，也为相关课题的开展提供经验、启示、参照、借鉴。

京剧在闽台地区的发展流播及其剧种辐射意义研究

项目负责人　邱剑颖

项　目　号：14BB023
项目类型：一般项目
学科类别：戏剧与影视学
责任单位：福建省艺术研究院
批准时间：2014 年 9 月
结项时间：2019 年 12 月

邱剑颖(1978—)，福建省艺术研究院副研究员，主要从事闽台地方戏曲研究及戏剧评论，曾主持国家社科基金艺术学项目1项，参与完成"闽台戏曲交流史"等国家社科基金科研项目，在《戏曲研究》《中国戏剧》《福建论坛》等期刊上发表论文多篇，曾获"海宁杯"王国维戏曲论文奖等。

本课题以京剧在闽台地区的发展流播为研究对象。除进驻福建京剧院查阅相关档案外，课题组还曾赴全省各地档案馆、文化馆收集福建京剧的相关文件及会议记录等，并用电脑现场整理各类相关资料；赴全省各级图书馆查阅相关报刊，搜寻京剧演出活动的相关报道、演剧广告及评论、演艺人员介绍等；多方走访艺人，尤其是民国时期就已有从艺经历的老艺人(不仅是京剧艺人，还有闽台各地方戏曲剧种艺人)，了解他们与京剧间的故事；观照闽台共有地方剧种的历史发展及艺术特色，力图厘清各剧种与京剧的关系，以辨明京剧对闽台剧种的辐射影响。

本课题研究首先梳理了明清时期外来声腔在闽台地区的流播概况，尤其是皮黄声腔入境流播的四个路径，辨析京剧入境初始剧种及其班社认定模糊甚至出现谬误的根由，主体内容如下：

第一，选取京班汇聚的福州、厦门、台湾等地为主要考察对象，观照清末民初京剧入境及初步发展概况。在福州，京剧随徽班悄然入境，倚赖统治阶层的推崇、商业剧场的勃兴、

演剧场所的拓展等有利条件走向繁荣。在闽南,京剧由漳州组建"石码京剧科班"发端,进而扎根闽南。厦门有京剧女班活跃于舞台,台湾客商常来邀约入台;又有赴台的沪上京班取道厦门,暂作留驻演出。在台湾,上海京班密集,带动了本土京剧班社崛起。清末民初,京剧在闽台地区已经深植根脉,实现了初步的繁荣。

第二,从班社与票房两个方面考察20世纪二三十年代闽台京剧的发展。自京剧班社而言,南下入境的京剧依凭自身成熟的艺术技法与丰富的剧目储备,在闽台戏场表现出众。不仅有上海、浙江等地外来京剧班社入境演出,闽台各地城乡创办京剧班社也蔚然成风。各班演出流动频繁,活动范围不再局限于一地一市。京剧流播版图急速扩大,福建境内几乎全面覆盖。从各地票房来看,八闽各地的票房京剧习演非常活跃,在福州等地比京剧班社收入更高。以各行业骨干精要、知识分子的积极筹划与广泛参与为主要推动力,成为这一时期京剧有别于闽地其他剧种发展、流播的重要特色。

第三,探讨战争年代京剧在福建的多次变迁及在台湾的发展情况。抗日战争时期,因日军占领厦门,进逼福州,福建省政府及所属办事机构、学校等迁入福建腹地。票房、京班随之内迁,不仅以"服务抗战"为演艺主旋律活跃于闽西、闽北舞台,且推动了当地京剧班社或票房创建、发展。原本沉寂的闽西、闽北顿时热闹起来,以绝对强势取代了闽东、闽南的沿海城市,成为京剧流播的重镇。1945年抗战胜利后,京剧演艺力量回流闽台沿海,各京剧班社重又涌入福州及闽南厦漳泉,戏院里京剧演出不断,票房中票友吟唱不止,京腔京韵重又以闽台沿海城市为中心,辐射闽台各地县市乡镇。台湾京剧在抗战时期受严厉打击而中止发展,战后本土京剧复兴,上海、福州等地多有京班入台演出,奠定台湾当代京剧的发展基础。

第四,考察新中国成立后福建京剧的发展。这一时期,福建不仅全省各地都曾组建专业京剧团,而且在闽东、闽西、闽北等地区还活跃着很多业余京剧团,至20世纪50年代进入黄金时期。因各团演艺人才良莠不齐,也曾一度出现人才异常流动的现象。但经由福建省京剧团及各地市京剧团合力创办福建省京剧学校,培育大批演艺人才,福建京剧有了大批后继实力人才。剧目创作方面,十兵团政治部京剧团南下,带来新京剧演出的同时,推动时代进步剧目在福建各地方戏曲剧种的舞台上热演。传统剧目演出随政令出台而兴衰,现代戏却成为时代的宠儿。在积极的理论探讨与不懈的舞台实践中,福建京剧终以《红色少年》的成功演出为"如何运用京剧表现现代生活"的探索交上一份不错的答卷。

第五,观照新时期闽台京剧发展情况。福建京剧在注重传统剧目排演的同时,应时代呼唤,充分发扬福建戏剧自新中国建立之初就形成的"思想深邃""结构严谨"的创作传统,秉持"扎根传统,力求创新"的理念与原则,接连创作了《郝摇旗》《真假美猴王》《东邻女》《雷锋之歌》《山花》《走过十五岁》《北风紧》等一系列优秀剧目。同时,注重演艺人才培养,有效实现京剧在福建的振兴与发展。台湾京剧在这一时期经历了重大的变革,初以军中剧队严苛固守京剧传统,后由"雅音小集"引进现代剧场制作,开启京剧创新的风气。两岸"三通"后,又受入台大陆京剧团影响,表演技艺趋向精致化。20世纪90年代后,国光剧团、复兴剧团、台北新剧团三家合力推动了京剧在台湾的多样化发展。

第六，探讨京剧对闽台地方剧种的影响。鉴于京剧对闽台地方戏曲剧种影响之初多有混淆讹误，特以闽剧为例，循沿福州徽班发展的轨迹，借由各类历史资料，考察上海京班入闽演出之前，京剧艺术在榕的活动及其大体情况，以辨明京剧对闽剧乃至整个闽台地方戏曲剧种的渗透；进而从剧目移植、音乐完善、行当建设、舞美推新等方面，分析京剧对闽台地方戏曲剧种的影响。

京剧历史积淀丰厚，流播范围广大，几乎每个省都有京剧团，福建历史上甚至每个地区都曾有过专业京剧团，但目前京剧历史的编写对地方京剧史却鲜有关注。尤其是在福建，地方戏曲资源极其丰富，学者们多专注于地方戏曲剧种的研究，而对京剧涉及甚少。但实际上，京剧自清末民初传入，在闽台地区早已走过百年历程，与闽台各地方戏曲剧种休戚与共，大半地方剧种在成长发展的过程中都曾受到京剧的影响。对闽台地方戏曲剧种研究，闽台京剧也是不可或缺的一环。因此，本课题研究采用文献、文物及田野调查相结合的方式，借助各类史志、报刊及官方档案，力求以第一手资料展示京剧在闽台地区的发展情况，系统观照京剧在闽台地区的流播轨迹及发展脉络，进而辨明京剧之于闽台地方戏曲剧种发展的价值与意义，弥补福建京剧研究的空白，助益闽台戏史研究的全面深入，形成最终成果专著《京剧在闽台》。

新世纪中国歌剧音乐剧创作研究

项目负责人　傅显舟

项　目　号： 14BD047
项目类型： 一般项目
学科类别： 戏剧与影视学
责任单位： 北京戏曲职业艺术学院
批准时间： 2014 年 10 月
结项时间： 2019 年 12 月

傅显舟（1956— ），博士，北京市艺术研究所研究员。主要从事音乐评论、音乐戏剧研究，业余时间从事音乐创作，有《徐志摩诗词歌曲集》、海子《九月》大合唱、音乐剧《新月》、歌剧《妈祖之光》等作品，专著《音乐剧音乐创作与研究》，译著《当代流行歌手声乐技巧基础》，参编国家教委全国统编教材高中音乐课本《音乐与戏剧》（分册副主编）。

本课题以 21 世纪以来国内艺术院团、文化公司原创歌剧音乐剧优秀剧目为研究对象，以近十年来出台的有影响力的原创剧目为主体，以中外经典剧目为参考，在歌剧、音乐剧两个类别中选择数部代表性剧目为重点调研对象，从音乐、戏剧、舞蹈、舞美本体创作与艺术家创作群体五个方面进行分析，从综艺戏剧分类创作角度总结当今多种投资渠道与管理体制下音乐戏剧本体的创作经验、评价创作得失，探索当代音乐戏剧创作规律。其中旅游音乐戏剧的部分，是本课题的补充扩展研究，填补了国内艺术学研究旅游演艺领域的空白。

近些年，伴随经济持续发展，国家与地方大剧院先后落成，国家与地方艺术基金随后出台，大型舞台剧原创剧目不断增加。据北京道略公司统计，近几年每年全国都有 70—80 部新剧目出台。丰富的歌剧音乐剧新作演出显示出了 21 世纪中国音乐戏剧创作与表演的空前繁荣，尤其旅游演艺-景观歌剧音乐剧异军突起，展示了经济与文化发展带来的巨大社会变化与艺术进步。方寸舞台映射改革开放的大千世界，其为人文艺术学科研究提供了丰富的学术内容。

作为课题的阶段性成果，课题组成员在《人民音乐》《艺术评论》等刊物上共发表了23篇期刊论文（报纸文章除外）；结题专著计50多万字，最终将出版一种70多万字的三卷本专著。第一卷为"创作篇"，分歌剧文学创作、歌剧音乐创作、音乐剧文学创作、音乐剧音乐创作、音乐剧舞蹈创作、歌剧音乐剧舞美创作和旅游音乐戏剧七个部分，探讨新剧目创作的成功经验、展示创造的成果，总结失败的教训，寻找音乐戏剧文学、音乐、舞蹈、舞美在新时期、新的创作环境下新的创制规律，以便进一步提高创作质量，打造思想精深、艺术精湛、制作精良的为群众喜闻乐见的歌剧音乐剧精品。第二卷为"理论篇"，以独立剧目研究与重大理论问题探讨为主要内容，结合课题研究者21世纪新剧目评论与研究文章，展示创作研究的成果，总结创作研究的经验。在大小评论文章中落实具体艺术创作表演内容，以点带面，由浅入深地评析音乐戏剧艺术本体，从而发现问题，并进一步寻找解决问题的有效途径。努力在创作表演实践中提炼出一系列音乐戏剧研究的重大理论问题，比如：歌剧音乐剧体裁、风格、曲目分类问题，歌剧音乐剧复排与版权问题，汉语声调与音乐创作问题，音乐形象建造与主题设计与贯穿问题，戏剧音乐写作的规律以及音乐戏剧评论的分类问题，等等。在此基础上，分题集中讨论，深入展开，寻求理论研究的解决方案。第三卷为"人物篇"，以艺术家研究内容为基础，分别对歌剧音乐剧作曲家、编剧、导演三大群体展开研究，通过采访调研，了解音乐戏剧艺术家学习、生活、工作的经历与艺术观念、理想与追求及其艺术实践中的心得体会。将作品的研究与艺术家个人的研究结合起来，寻找艺术、社会与人之间的互动关系。

依据新世纪中国歌剧音乐剧创作与演出实践，本课题首次提出中国新世纪歌剧音乐剧体裁、风格与曲目新的分类体系，并贯穿到研究实践中去。在肯定前辈研究者民族歌剧、先锋歌剧、正歌剧三种风格分类的当代价值的前提下和尊重西方已有正歌剧、轻喜剧、音乐剧分类的基础上，进一步提出了中国歌剧有民族歌剧 *the national opera of China*、正歌剧 *the opera seria of China* 之分类，民族歌剧在创腔方法上有板腔体 *Banqiang form*、歌谣体 *Ballad form* 之区别；中国音乐剧有城市音乐剧、乡村音乐剧、戏曲音乐剧三种音乐风格体系，以及音乐剧曲目有抒情—叙事、咏叹—宣叙、悲剧—喜剧、戏剧—非戏剧四种对比分类，与中国音乐剧演出体裁三种分类，即普通剧场音乐剧、小剧场音乐剧与景观音乐剧（旅游景点室内、户外场所）三种体裁类型；提出了清唱剧 *oratorio* 应该归类于歌剧体裁范围，以改变《木兰诗篇》《虎门长啸》《孔子》等一大批清唱剧合唱队伍不要、歌剧作品不接纳的尴尬局面；进一步提出了中国歌剧普通剧场歌剧、小剧场歌剧、景观剧场歌剧与清唱歌剧四类演出体裁分类，从而建立起了中国歌剧音乐剧从表演体裁、音乐风格到演唱奏曲目的完整分类体系，且可以兼容西方与国内已有的各种歌剧音乐剧分类体系，为中国音乐戏剧的学术研究国际接轨搭建起一个可操作平台，将更便利介绍中国歌剧音乐剧创作成绩，方便国内研究成果走出去。

本课题研究成果的分类体系不排斥其他分类体系且能兼容，比如歌剧文学研究的部分，正歌剧、民族歌剧、歌舞剧、音乐剧的分类体系依然完整保留。这些历史存在有其合理之处，而新世纪音乐戏剧体裁、风格、曲目的细致划分也是中国音乐戏剧理论研究与创作、

表演、教学实践纵深发展之必然。本课题还提出解决歌剧音乐剧演出版权与复排困难的问题,这也是中国歌剧音乐剧事业前行必须解决的问题。一手抓原创、一手抓复排,本来是戏剧剧种的发展常识,但近年来被大大忽略,其重要性的论证与问题的解决在"歌剧音乐剧复排与演出版权"部分作出了讨论,以便完成剧目创制从社会主义初级阶段的粗放生产到法制化、体制化、市场化保障的精品生产的高级阶段过渡。

本课题已发表的研究成果在业界内外产生了一定影响,比如国家与地方艺术基金近年加大优秀剧目扶持力度,支持优秀剧目修改复排,艺术基金审批环节加强剧本与音乐质量把关,国家社科基金艺术学将旅游"景观剧"正式纳入2020年戏剧研究选题项目,等等。当代歌剧音乐剧体裁、风格、曲目分类体系与国内优秀剧目音乐研究成果,已经进入全国统编教材高中音乐课本《音乐与戏剧》当代中国歌剧音乐剧教学部分。这些成果无疑对中国歌剧音乐剧创作表演、教学研究实践产生了较深远的影响。

舞剧创作理论研究

项目负责人 许 薇

项 目 号：14BE051
项目类型：一般项目
学科类别：戏剧与影视学
责任单位：南京艺术学院
批准时间：2014年7月
结项时间：2019年10月

许薇（1977— ），博士，美国加州艺术学院访问学者，南京艺术学院教授、硕士生导师、舞蹈学院副院长（主持工作）、中国当代舞剧研究中心常务副主任，中国舞蹈家协会理论评论委员会委员，教育部音乐与舞蹈教学指导委员会委员，全国艺术教学指导委员会舞蹈专业分委会专家，中国文艺评论家协会音乐舞蹈委员会委员，江苏省舞蹈家协会副主席，南京市鼓楼区文联副主席、舞蹈家协会主席，江苏省"333工程""青蓝工程"学术带头人，省级一流专业负责人，《中国大百科全书》第三版舞蹈学科"中国近现代、当代舞蹈"分支副主编。曾获南京艺术学院首届"刘海粟教学名师奖"，发表论文20余篇，出版学术专著、主编教材多部，承担国家级课题3项，成果多次荣获国家级奖项。

本课题具有较强的现实性和前瞻性，填补了当下舞剧创作研究的空白。对于舞剧研究而言，其创新之处体现为创作研究，舞剧创作研究的创新性又体现在以舞剧为主体的理论研究。尤其是将舞剧创作理论置于我国现当代舞蹈创作体系中，形成相应的创作理论体系，更需要学术上的探求和创新。从国内外舞剧创作理论研究的现状来看，这类研究目前大致分为两类，即对舞剧作品的评论和对舞剧发展历程的梳理，而对文学创作本体进行理论探究则仍有很大值得开掘的空间。本课题的研究方向和所涉领域是舞蹈学界甚至艺术学理论界迄今仍然缺乏系统研究的领域，开展这方面的研究对于舞剧创作以及舞蹈技术理论研究来说可谓迫在眉睫。该研究可提升当下舞剧创作理论指导的高度，有利于舞

剧创作的全面发展。

本课题聚焦于"舞剧创作理论",以微观研究为主,宏观研究为辅。宏观研究即对舞剧作全面的、系统的、历史的考察,把舞剧艺术作为一种社会化现象来进行观照,从社会学、民俗学、历史学、美学等与舞剧的关系中予以探讨,从而对舞剧艺术本质属性及其创作的发展规律有一个科学的认识;微观研究是对舞剧创作本体,即舞剧的定义、发展历史、创作方法等作具体的、深入的考察,从而对舞剧创作有一个更明晰的把握。

本课题主要采取综合分析、系统研究,即综合运用舞蹈学、艺术学、历史学、文化人类学等相关学科的研究范式,以舞剧创作为核心,展开历史、文化与美学层面的深度分析。一是查阅有关舞剧、舞剧创作的各类文献资料;二是通过现场观察与音像观察收集域外与国内舞剧创作中台本写作、动作设计、作曲、舞美创作等方面的信息;三是访谈舞剧创作等相关人员、舞剧创作资深评论家以及舞剧受众。在此基础上整理各类资料,总结舞剧创作中的艺术规律,撰写单篇学术论文和专书。

本课题的阶段性成果有论文《从〈潘玉良〉〈青春之歌〉谈"学院派"舞剧创作的启示》(《音乐与表演》2016年第4期)、《从〈英雄玛纳斯〉看史诗的舞剧改编》(《艺术百家》2016年第5期)、《舞剧〈青春之歌〉创作艺术特征探析》(《艺术评论》2016年第11期)、《执念有尽,挚爱无竭——周莉亚舞剧创作分析》(《民族艺术研究》2017年第6期)、《舞剧〈长征·九死一生〉的时空叙事与舞台意象》(《北京舞蹈学院报》2019年第4期)、《融于舞剧叙事中的人物形象塑造与上海歌舞团舞剧创作特征》(《当代舞蹈艺术研究》2019年第2期)等。

最终成果为论著《舞剧创作艺术概论》,其由五个篇章构成:第一章阐述了舞剧的历史嬗变,从中国古歌舞剧的变迁、古典芭蕾对中国当代舞剧的影响以及中国当代舞剧艺术发展轨迹三个方面介绍了舞剧发展的基本脉络、影响舞剧发展的因素、当代舞剧编导们在舞剧创作中的有益尝试。第二章探讨了舞剧文学台本的基本问题,主要对故事编创要点、人物关系构成、结构骨架梳理以及舞剧文学台本中的六大要素进行了全面的分析,并阐述了舞剧文学台本在舞蹈剧创中的重要性。第三章从音乐与舞蹈的关系和舞剧音乐写作特点两个方面对音乐与舞蹈的功能差异、动力性质与组织作用以及舞剧音乐写作的要求与重要性进行了全面概述。第四章主要就舞台美术的功能与理念、舞剧舞美中道具与灯光的功能及表现等方面进行了论述。第五章讨论了舞剧创作中舞蹈设计的语体要素、叙说要素以及舞剧构成的典型形态。本书对舞剧创作艺术理论进行了全面概述,并结合大量作品实例细致分析,一方面通过舞剧艺术理论的梳理明确了对舞剧创作的认知,另一方面也以此为舞剧创作提供了思维及方法。

本课题研究取得了以下几方面的学术突破:第一,通过分析什么是舞剧、舞剧的分类原则等明确了舞剧的核心定义和舞剧"质"的特征;第二,通过梳理中外舞蹈历史将中国古代歌舞剧和国外舞剧进行比较,明晰了舞剧的历史演变进程,同时考察了国外芭蕾舞剧对中国舞剧创作的影响,勾勒出了中国当代舞剧艺术的发展轨迹;第三,通过分析文学台本与舞剧故事情节、人物关系、结构框架及层次、细节的关系,强调了舞剧台本的重要意义;

第四,剖析舞剧音乐结构、语句、故事结构的相关性,进一步提出舞剧音乐写作的相关要求;第五,提出舞剧舞美设计的理念,剖析了舞剧舞台美术的功能;第六,舞剧回归到舞蹈的本体,分析了舞蹈的体裁、语言、结构等在舞剧中的重要作用。

 本课题力求从宏观的角度厘清舞剧创作理论中诸多涉及本体的问题,具有理论研究和指导创作实践的意义。从舞剧创作理论上,梳理了舞剧创作的发展史,阐述了舞剧创作的基本概念,厘清了当下舞剧创作的定义,探讨了舞剧创作的艺术规律,这是第一次从舞剧的角度全面阐述当代中国舞蹈创作理论体系的建构。在舞剧创作实践上,通过对舞剧作品的分析,对舞剧创作实践作出了系统的学理性的思考,而与课题相关的一系列学术实践活动更是呈现了理论联系实际、理论研究与实践探索并行的研究品格。

莆仙戏与莆仙文化关系研究

项目负责人　庄清华

项　目　号： 15BB019
项目类型： 一般项目
学科类别： 戏剧与影视学
责任单位： 厦门大学嘉庚学院
批准时间： 2015年9月
结项时间： 2020年9月

庄清华（1972— ），博士，厦门大学嘉庚学院副教授、硕士生导师。曾主持国家社科基金艺术学一般项目1项、福建省中青年教师教育科研项目1项，出版著作《中国古代梦戏研究》，发表论文《扑火飞蛾：悲凉而高贵的舞者——评莆仙戏〈魂断鳌头〉》《人本主义视角下的新人物——论〈失子记〉中的母亲形象》等。荣获第四届中国"海宁杯"王国维戏曲论文奖三等奖、第三十届田汉戏剧奖论文二等奖、厦门市第十次社会科学优秀成果奖三等奖。

　　本课题研究对象为"莆仙戏传统剧目丛书"所收录的莆仙戏传统剧目。福建莆仙戏被誉为宋元南戏的"活化石"，其表演、音乐、舞美等方面的艺术形式都十分古老，且保留了大量富有研究价值的传统剧目。20世纪五六十年代，在福建省文化部门的组织下，共发掘出5 000多个传统剧目，为全国之最。2013年10月，由政协福建省莆田市委员会与福建省艺术研究院联合编纂的莆仙戏文献之集大成者"莆仙戏传统剧目丛书"（下文简称"丛书"）出版发行，其前17卷共收录了236个剧目。其中许多剧目与宋元南戏、明清传奇密切相关，依据的底本又是莆仙戏艺人世代传承的舞台演出本，具有很高的研究价值。

　　本课题试图充分利用莆仙戏研究的已有成果，更为全面和系统地对莆仙戏传统剧目展开研究，继续探讨莆仙戏与地域文化之间的关系，为地方戏的创作、传承与发展提供具有一定借鉴意义的思路与途径，并为更好地论证地方文艺的文化认同、文化影响力提供学术依据。

本课题研究的前期工作主要包括文本阅读和田野调查两部分。文本保留了舞台演出本风格，台词中有大量的方言俗语谚语，不少语词在当代莆仙话里已经很少用了。经过多方请教及文本比对，顺利完成了案头阅读工作，并撰写了基础性工具书《莆仙戏传统剧目提要》。此外，课题组成员深入莆仙地区民间生活，了解民风民情和各种风俗习惯，进一步补充、充实莆仙戏演剧研究资料，并加深对莆仙地域文化的认知和理解。课题研究的后期工作主要是以空间理论为核心，结合文化记忆理论、文化地理学等理论方法对文本进行研读和撰写专著。

本课题研究的主要内容包括六个部分：

第一部分为"家庭空间：个体与伦理"，讨论家庭空间里的人事及相关的情感与道德，包含婚恋与节义、孝悌与贪欲等。在恋爱主题上，主要讨论莆仙戏在表现爱情题材上的地域特色：重视戏曲的教化功能，如让莺莺准备自尽以全贞节；重人情和情趣，如《拜月亭》中对男女主角的关系处理等；重叙事轻抒情，如《张君瑞》和《牡丹亭》的内容删改。在夫妇伦理主题上，重点分析了《刘智远》中"磨房相会"这一戏剧场景，讨论刘智远对发妻三娘的态度，凸显莆仙戏本在处理夫妻情感方面的细腻与动人之处，同时也分析了《吕蒙正》等剧对夫妻之间富有情趣的小别扭的表现等。而在"孝悌与贪欲"方面，则主要分析"二十四孝"的故事，分析其"孝感天地"的叙事模式。

第二部分是在"家庭空间"的框架下谈论追求功名过程中的"诱惑与励志"。莆仙地区十分重视教育，在"丛书"中有不少关于家庭教育和励志主题的剧目。虽然该主题的故事不一定只发生在家庭空间，但因为与家庭教育和个人成长密切相关，所以一并置于"家庭空间"之中。主要以《郑元和》为例，通过和其他文本的比较，分析莆仙戏本郑元和故事对李娃故事原有主题的改写，指出莆仙戏本放弃了原先的爱情主题，而改为个人成长中的挫折教育，以此警示读书人在追求功名的路上要学会克己酬志。

第三部分为"社会空间：道义与权力"，讨论社会空间中的故事。这个社会空间包括乡村与市井，是家庭空间和郊野空间之间的地带，主要分析这一空间中的人情道义、邻里纠纷、恩怨公案等主题。莆仙戏在书写悲欢离合故事的时候，非常强调剧作的教化功能，常常使用果报模式进行劝善。在对权力的想象上，莆仙戏传统剧目又呈现出鲜明的民间色彩，其中最突出的就是赋予普通小人物不一样的智慧和力量，让他们在关键时刻发挥重大作用，改变事态，使剧情朝着大团圆的方向发展。当然，这类故事中，所有问题的解决最终依靠的都还是掌握着更高权力的人，而底层人物的"威力"主要体现在他们的机智和幸运。

第四部分为"郊野空间：巧遇与危险"，侧重于讨论郊野空间中的故事。与诗歌、散文不同，小说、戏曲中郊野空间的书写常常不再表现为个体对客体的"观"以及由此引发的游览雅兴、抒怀写志、怀古凭吊等，而是直接进入空间之中，共同展演故事，推动情节发展。在这个不同于熟人社会的异质空间中，在这个激荡着野性力量的特殊空间里，充满着各种各样的可能性，有危险也有巧遇，有强人剪径，也有相应的仗义侠士。客栈、山林、江舟等野外空间里，有着仇杀、劫难、疾病、失散、救助、结拜、姻缘、避难等离奇事件。这些发生在

礼俗社会之外的非日常的事件首先通过情节奇巧、故事跌宕起伏发挥出戏曲的娱乐功能，又通过善恶有报的叙事进行道德伦理的教化。

第五部分为"边塞空间：家国与民族"，讨论发生在边塞空间中的故事，侧重于对战争主题的分析，涉及忠孝两难问题以及其中的家国意识、民族情怀等。这类空间里的故事以武戏为主，加之以忠奸之辨、情感纠葛等，情节曲折，波澜迭起，既有对边塞空间的想象，又有对英勇、忠贞精神的歌颂，既有慷慨激昂的尚武精神，又有深沉感伤的忧患意识，既有宏大的战争叙事，又有细腻的儿女情长。在对塞外不同民族女性情感性格的描写上，莆仙戏传统剧目也颇具特色。一面是以汉文化为中心的文人对所谓"蛮夷"居高临下的轻视和不屑，一面又将"蛮夷女子"当作主动遵循儒家礼义的烈女、贞妇来写，表现她们的重情重义。

第六部分为"有情世界：人间与彼岸"，讨论神鬼、精怪的有情世界。莆仙戏传统剧目里呈现出人们对生命形式的想象与理解，对彼岸世界秩序的想象以及人情在彼岸世界的延续与构想。莆仙戏传统剧目里还有几部专门宣扬佛教思想的剧目，其中儒家对功名的态度遭到摒弃，不敬佛则会受到严厉的惩戒。此外，具有仪式功能的古剧《愿》也是本部分讨论的一个重点。

本课题研究还借助地域文化研究理论简要探讨了莆仙地域文化对莆仙戏传统剧目的影响，并以当代著名剧作家郑怀兴先生创作的莆仙当地题材戏《林龙江》为个案进行分析，为当代莆仙戏剧目创作提供某种层面上的思考。

本课题研究成果包括 5 篇论文和《莆仙戏传统剧目提要》（20 余万字）以及最终成果专著《莆仙戏传统剧目研究》（20 余万字）。其从文本细读的角度出发，试图更为全面地探析莆仙戏传统剧目的文化内涵与文化价值。尽管还存在许多不足，但在莆仙戏传统剧目的系统研究上又迈出了重要一步，这不仅有助于人们对莆仙戏传统剧目形成基本认识，也为学界提供了某种理解地方剧种传统剧目的角度和思路，工具书《莆仙戏传统剧目提要》更是为莆仙戏的进一步研究夯实了基础。

京剧器乐曲牌研究

项目负责人 王秀庭

项 目 号：15BB024
项目类型：一般项目
学科类别：戏剧与影视学
责任单位：临沂大学
批准时间：2015 年 9 月
结项时间：2020 年 4 月

王秀庭(1977—)，临沂大学教授、硕士生导师。教育部全国普通高校中华优秀传统文化（柳琴戏）传承基地、山东省中华优秀传统文化（柳琴戏）传承基地、山东省戏曲艺术重点研究基地、山东省社会科学普及教育基地、中国文艺评论基地、中国戏曲音乐研究中心等 6 个国家及省部级教学科研平台主任，国家社科基金艺术学项目评审专家，教育部人文社会科学项目评审专家，山东省高等学校青创团队带头人，山东省第一、二批签约艺术评论家，山东省齐鲁文化英才，中国戏曲音乐学会理事，中国文艺评论家协会会员。近五年主持国家社科基金艺术学重大项目、国家艺术基金人才培养项目等国家级课题 11 项，出版专著《京剧"样板戏"音乐的得与失》《柳琴戏苑长青树：张金兰评传》等 4 部，曾荣获山东省社会科学优秀成果奖一、二、三等奖，山东省泰山文艺奖一、二、三等奖，第二、三届山东省文化创新奖，高等教育省级教学成果一、二等奖，临沂市社会科学突出贡献奖。

本课题研究对象为京剧器乐曲牌。在京剧两百多年的历史中，曲牌对表现戏剧内容、塑造人物形象起到了其他艺术元素无可替代的作用，成为京剧唱念做打综合艺术中不可或缺的重要部分。本课题研究即对常用的、有着一定规范的 22 个京剧器乐曲牌的历史源流、音乐结构、表现功能等进行系统探究。

本课题研究采用跨学科视野的综合研究方法对京剧器乐曲牌【小开门】等进行研究，总结了京剧器乐曲牌伴奏艺术发展的经验和艺术传播的规律，弥补了该领域研究中较为

薄弱的一环,具有较高的理论创新性,为当下文艺创作者创新发展民族新音乐、构建中国民族音乐学科理论体系提供了依据和借鉴。

本课题研究的主要内容如下:

第一,京剧器乐曲牌的由来考辨及音乐分析。通过考辨与分析,可以看出京剧是一个博采众长、广泛吸收各种艺术精华的剧种,其器乐曲牌经历了一个从无到有、由少到多、从粗到精的发展过程,这也体现出这些器乐曲牌源远流长、又勇于创新的艺术风貌。京剧器乐曲牌与京剧艺术的发端是与生俱来的,其"近源"主要是昆剧、民间乐曲、宋元南北曲,它乃从传统音乐中吸取养料培育而成。至于来自民间乐曲的曲牌母体,更是源远流长。由于文献资料匮乏,缺乏古谱的确切佐证,对这些曲牌由来的考辨主要是探寻其"近源"。

第二,吸取自外来曲牌的"京剧化""器乐化"的变革创新。本课题研究探讨了京剧是如何将吸取自外来的曲牌演化为具有京剧风格韵味的器乐曲牌以及京剧器乐曲牌的"京剧化""器乐化"变革过程及再创作方式。吸取自外来曲牌"京剧化"的产生,是通过京胡特有的定弦、演奏指法与弓法来实现的,如从民间曲牌【八板】吸取而来的京胡同名曲牌【八板】就是典型的例子。笛子、唢呐则是用筒音变化及特有的气口、变气等吹奏方法来营造浓郁的京剧韵味,而"器乐化"则是通过对引用的声乐曲牌原型进行增删、重组和改编,有机地融合进其他音乐元素,进而变化成新生态的京剧器乐曲牌,如京胡曲牌【夜深沉】、京胡与唢呐曲牌【朝天子】。这些"器乐化""京剧化"变革,实际上就是改编再创作,属于音乐创作的范畴,但又是在既有曲调基础上的口头音乐创作,其演奏者也是改编者,往往是在演奏的实践过程中不断修改,琴师的演奏和乐师的吹奏常有即兴性的发挥,很少有定本,处于不断加工中,所以每个曲牌在多次的演奏中都有大同小异的变化,特别是根据戏剧情节表现的需要,在无定次的反复变奏中变化无穷,但又"万变不离其宗"。京剧器乐曲牌的多种"同宗"变体,在我国同宗民间音乐(包括京剧等剧种在内)及文人音乐(如古琴打谱)的改编创作中是屡见不鲜的。这种创编方式体现了渐变性及灵活性、即兴性,首先要顾及原型对京剧内容需要的满足,只需作"移步不换形"的改编即可成为新的"又一体"或"另一体"。在以渐变性、灵活性、即兴性为特点的音乐思维方法的支配下,我国历代京剧艺人为了丰富京剧伴奏音乐,创编了许多通过"京剧化""器乐化"变革创新的器乐曲牌,很值得我们学习和继承发扬。

第三,讨论了京剧器乐曲牌的分类与表现功能。京剧器乐曲牌的来源及性质比较复杂,分类的情况也较为多样,从不同的角度有不同的分类方法,所获得的分类结果也不一样,以往多是从表演性质将一些与传统词牌有关的京剧器乐曲牌分类为"混牌子"和"清牌子"两种,也有的按喜、怒、哀、乐等表现功能加以区分的,或按演奏乐器进行分类,还有按曲牌来源分类的,等等。本课题研究主张按标题性分类,将京剧器乐曲牌分为"标题性曲牌"和"非标题性曲牌",标题性曲牌如【哭皇天】【朝天子】,它们是名实相符的,即曲牌名与音乐刻画的形象相吻合。当然,也有的曲牌既与标题相近,又存在非标题因素,这是一个尚待进一步深入研究的内容。

第四,京剧器乐曲牌在京剧艺术的长期发展过程中,形成了一整套多姿多彩的曲牌类

型,有主有次,有共性又有个性,各具特色又各显其功,喜怒哀乐样样俱全。它们对表现戏剧内容和刻画人物形象均是不可或缺的因素,在京剧艺术中有着独特的地位。

本课题研究提出如下观点:

第一,虽然京剧的前奏、幕间过场音乐、情景音乐、尾奏等均是通过器乐曲牌演奏来实现的,但这些京剧器乐曲牌并非一开始就如此齐备,先为笛子、唢呐曲牌伴奏,后有胡琴曲牌;开始也没有现成的曲目,而是经历了一个由无到有、由少到多、由单一到复杂的过程。

第二,虽然京剧的唱腔主要是吸取徽剧的二黄、四平调、拨子腔、吹腔以及汉剧的西皮,进而合流成为皮黄腔,并从梆子腔引进南梆子等,但京剧器乐曲牌又广泛从昆曲、民间鼓乐和丝竹乐以及宋元南北曲中汲取营养,最终形成自己的形态。

第三,本课题研究考证了借鉴其他艺术形式的曲牌是如何为京剧唱腔伴奏以及"京剧化"变革的,认为无论是胡琴套子还是唢呐、笛子吹奏都是根据京剧风格加以变异的。京胡主要是通过二黄、反二黄、西皮、反西皮的定弦及特有的弓法、指法来体现"京味",笛子、唢呐则用筒音变化及特有的气口、变气等吹奏方法来表达浓郁的京剧韵味。本课题研究也进一步论证了其"京剧化"的革新实际上就是改编再创作,在无定次的反复变奏中变化无穷而又"万变不离其宗"。

第四,京剧器乐曲牌形式多样、内容丰富,但并非一开始就如此齐备,而是广泛吸取了昆剧、民间器乐及宋元南北曲,在京剧形成过程中逐步发展起来的。这些吸取来的曲牌演化为具有京剧风格韵味的器乐曲牌,都经历了一个"京剧化"的过程,在以渐变性、即兴性为特点的思维方法的支配下,采取了"移步不换形"式的改编变化,创编了诸多的京剧器乐曲牌。

第五,京剧器乐曲牌吸取自外来曲牌的创编方式,一是旋律要体现京剧的特点,二是要在京剧的伴奏乐器中得到呈现。京剧器乐曲牌采取了"京剧化"的渐变,体现了渐变性、灵活性、即兴性的特点,既符合我国传统音乐的创作思维,又适应广大京剧观(听)众的欣赏习惯,如【小开门】【八板】【哭皇天】等。这就是在昆曲、民间曲牌基础上改编而成的"又一体"。

川剧剧目概论

项目负责人　杜建华

项　目　号：15BB026
项目类型：一般项目
学科类别：戏剧与影视学
责任单位：四川省艺术研究院
批准时间：2015年9月
结项时间：2020年9月

杜建华（1956—　），四川省艺术研究院二级研究员，四川省学术和技术带头人，享受国务院津贴专家。先后主持过多项国家社科艺术类项目及省部级科研项目，代表著作有《巴蜀目连戏剧文化概论》《〈聊斋志异〉与川剧聊斋戏》《中华戏曲：川剧》《川剧与巴蜀民俗》《川剧丑角艺术》《问道川剧》等，曾主编大型川剧工具书《川剧表现手法通揽》《川剧精华》等，并担任《四川省志·川剧志》《川剧剧目词典》《川剧传统剧目集成》的副主编工作。

在中国300多个地方戏曲剧种中，川剧是一个独特的存在。何谓川剧？明清时期昆曲、高腔、皮黄、梆子等戏曲声腔传入四川后，经过地域化的衍变而形成的五种声腔共存、以四川方言演唱的地方剧种。极而言之，川剧是中国戏曲的缩影。基于这样的历史成因，各种声腔剧种为川剧带来了中国戏曲史上南戏、北曲、明清传奇、昆腔、高腔、梆子、皮黄以及地方小戏所包含的数以千计的传统剧目。传统剧目加上百余年来四川文人雅士和川剧艺人的不断创作，打造了一座琳琅满目、五彩缤纷的川剧剧目殿堂。

新中国成立之初，在政府的主导下人们开始对流传于民间的川剧剧目进行大规模的搜集、整理，并根据当时四川省戏曲研究所收藏的数千本川剧传统剧目编纂了《川剧传统剧目目录》。1999年，四川省川剧艺术研究院编写了百万字的大型工具书《川剧剧目辞典》，共收录剧目辞条6 000余条。至此，有300余年历史的川剧剧目之存续状况，终于展露出整体面貌。2007年起，作为非物质文化遗产抢救保护工作之基础项目，四川省川剧

艺术研究院启动了《川剧传统剧目集成》编辑出版工作，至 2019 年共出版了传统剧目 40 卷，计 355 个剧目。作为主持者，笔者阅读了大量剧本，为本课题的研究奠定了坚实的文献基础。同时，笔者从事川剧研究工作近 40 年，观看过大量的川剧剧目，实际参与过一些重要的川剧活动，比较熟悉川剧舞台，与川剧业界有密切的工作联系，具备把握川剧剧目研究的理论与实践基础。

本课题以川剧剧目整体作为研究对象，分为五个板块：

第一板块包括"川剧剧目源流与艺术特征"和"剧目类型及体式演进"两个部分，总体介绍了川剧剧目的来源、发展演变及其体式在不同时期的发展变化，勾勒出整体面貌；从清理川剧剧目的来源入手，以不同声腔源流为线索对传统剧目进行分类，同时从作家创作剧目和艺人编演剧目两个维度着眼，清理出川剧的原创作品和川剧剧目主体部分的来源及流变情况。

第二板块，重点探讨了川剧历史演义剧目与历史小说、民俗文化之关系。首先，考察了川剧中大量存在的历史演义系列剧目与古典小说之渊源与衍化关系；其次，从巴蜀民俗、年节习俗等方面着眼，探寻民俗文化对川剧剧目内容、艺术风格、演出方式的影响；再次，将以祭祀性为特征、具有独立表现形态和庞杂剧目体系的川剧目连戏作为一个独立剧目系统，在辨析其早期社会祭祀功能的基础上，对其从清代中后期到 21 世纪一直以"目连戏"之名演出的各种川剧剧目，包括多种新创而有较大影响的目连故事剧，进行了纵向比较研究，客观地分析了百年来其在不断嬗变中的社会功能和文化艺术价值。

第三板块以剧目出现的时间为顺序，着眼于川剧剧目由古装戏演进到时装戏、由封建时代的旧剧目推陈出新为社会主义文化之一部分的新剧目的长达半个世纪的演变历程，分别讨论晚清、民国、新中国的社会变迁给对川剧带来的影响以及剧目从内容到形式的巨大变革。

第四板块主要考察了数量庞大的新中国成立 70 年来的新创剧目。首先，重点梳理新中国现代戏的发展历程、阶段性特征及代表性剧目；其次，考察了川剧红色剧目，作为一种特殊题材它描绘了众多川人的性格特征，是新中国现代戏发展中的一个独具特色的组成部分；再次，主要对改革开放以来魏明伦、徐棻、隆学义、谭愫等在全国剧坛形成影响的作品进行评析，总结其艺术创作规律，以期为当代中国戏曲创作提供有益的经验。

第五板块考察的是川剧中的外国题材改编剧目。川剧改编外国题材剧目历史悠久。据不完全统计，从 20 世纪初到 21 世纪，川剧舞台上出现的有一定影响的外国题材剧目 40 多出，其题材内容涉及欧美、亚非等洲十多个国家，既有对外国小说、戏剧、电影的改编，也有不少是根据不同时代的重大事件编写的原创剧目，如反映第二次世界大战的《天外雷声》《伯伦纳会议》、魏明伦根据意大利歌剧《图兰多特》改编的《中国公主杜兰朵》、徐棻根据莎士比亚戏剧《马克白》改编的《马克白夫人》等。本课题研究则在对外国题材剧目进行搜集整理的基础上，第一次加以全面、系统地研究。

本课题最终成果为专著《川剧剧目概论》，共计 26 万字，配有 100 余幅图片及剧照，包含部分 20 世纪 30 年代的剧照及清代文本资料照片以及一些早已息影舞台的艺人的剧

照。该书的主要贡献包括以下几个方面:

第一,开阔了川剧研究的学术视野。在溯源川剧传统剧目来源的基础上,分析了川剧剧目的文学语言、审美意趣、川人个性、地域特色、剧种风格;以充分的剧目资源为基础,对传统剧目中各成体系的封神戏、东周列国戏、三国戏、杨家将戏、包公戏、岳飞戏、水浒戏、聊斋戏、红楼戏、时装戏以及大型祭祀戏剧目连戏进行了钩沉廓清、系统整理和特点分析;以充分的资料揭示出巴蜀民俗、戏班演出习俗是导致所谓庙会戏、行会戏、踩台戏、亮台戏、寿诞戏、酒戏、请客戏、送客戏等各种不同职能的剧目形成发展的直接动因。

第二,在研究方法上采用了多学科交叉互补的方式。以系统论、发展论的观点来观照数以千计的川剧剧目形成、变化、发展过程,探讨其艺术特征和演化规律;以戏曲学、剧种学的研究方法探讨剧目类别、戏剧功能、行当表演等;以历史学、文献学、比较文学的研究方法认识剧目的文学特色、编剧技巧及文化价值;以民俗学观点考察川剧剧目的形成与巴蜀民风民俗的关系。通过对川剧剧目整体性、系统性、活态性的研究,进一步思考了戏曲艺术与剧种、剧目建设在中国特色社会主义文化建设中的独特作用和重要意义。

第三,研究资料十分丰富。该书附录了两份重要的剧目资料:一是《川剧与观众》,包括创办近 30 年来所刊载的全部剧本 300 余折的目录;二是分类统计了已出版的《川剧传统剧目集成》40 卷剧本目录 355 个,为后来研究者的查阅提供了便捷路径。

第四,拓展了川剧研究领域。例如,研究了百年来连台本、全本戏、全幕戏、上下本戏、大幕戏、中型戏、折子戏和单折子各种剧目样式的演化进程,由传统演出方式的上场式分场、分段分幕、分幕式分场到现代无场次剧目的回归变化,以及对外国题材改编创作川剧剧目的系统整理研究等,这都是前期研究者没有触及的领域。

全球化语境下中国纪录片发展战略研究

项目负责人　张同道

项　目　号：15BC031
项目类型：一般项目
学科类别：戏剧与影视学
责任单位：北京师范大学
批准时间：2015年9月
结项时间：2020年4月

张同道(1965—)，博士，北京师范大学教授、纪录片中心主任，纪录片制作人。曾主持中国第一部纪录片蓝皮书《中国纪录片发展研究报告》并连续发布11年，出版专著《多元共生的纪录时空》《真实的风景：世界纪录片导演研究》等，创作纪录片《小人国》《零零后》《贝家花园往事》等，荣获四川电视节、广州国际纪录片节、卡塔尔半岛国际纪录片节等中外奖项20余个。

中国纪录片发展战略是一项事关中国文化国际传播、改善国内媒介生态的新课题。国内的纪录片研究已经取得了丰富的成果，但在全球化语境下探讨中国纪录片发展战略的研究则相对薄弱。当下强调文化是软实力，而纪录片是软实力中的硬通货。西方发达国家非常重视纪录片，并作为一项国家文化战略予以资助和推动。中国形象在西方媒介中长期处于负面状态，而中国纪录片的国际传播却并不尽如人意。中国纪录片曾以人文与美学开启电视新时代，然而进入传媒娱乐化时期，纪录片却退守荧屏边缘。2010年，中国政府认识到纪录片的文化价值，推出了一系列扶持政策，创建央视纪录频道，以《舌尖上的中国》《如果国宝会说话》为代表的一批纪录片精品引起广泛社会反响，并于欧美和东南亚等地播出。但如何培育出国际纪录片品牌，却是一项必须面对的重大课题。整体来看，目前国内纪录片研究主要集中于两类：一是本体研究，一是产业与传播研究。国外研究主要聚焦于中国独立纪录片，透过纪录片从文化、政治上分析中国社会。本课题的现实意义在于，在考察世界主要纪录片品牌的基础上，为中国纪录片发展提供战略思考：如何在全球化背景下打造中

国纪录片品牌,从而实现中国文化国际传播;如何培育纪录片品牌,以文化价值和美学品质改善媒介文化生态,进而促进文化与市场协调的产业发展。

本课题研究主张,实施纪录片品牌战略,逐步推动工业化生产、品牌化运营和全媒体传播,为中国纪录片寻找产业化路径,实现中国文化国际传播。本课题主要研究以下三大问题:国际品牌的核心价值、发展节点与传播方式;中国纪录片国际品牌建构的文化困境、叙事模式与传播体系;中国纪录片如何实现人文内涵与产业价值的和谐统一。其最终成果"全球化语境下中国纪录片发展战略"共分为四个部分:一是从全球化纪录片格局、中国纪录片产业化之路、现状困惑及趋势三个层面高度概括21世纪以来全球化时代的中国纪录片之路。二为"新世纪国际纪录片发展趋势",集中研究2000年以来国际纪录片发展态势,首先分析了21世纪以来国际纪录片发展历程与基本特征,接下来分别论述了美国、英国、法国、日本和韩国纪录片发展态势,然后探究了国际新媒体纪录片发展历程与基本特征。三为"新世纪中国纪录片发展趋势",讨论了21世纪以来中国纪录片发展历程与基本特征,分别从传播、产业、作品、纪录电影、新媒体、国际传播等角度梳理中国纪录片发展态势,并以国际纪录片里中国形象的变迁为参照,为中国纪录片寻找国际传播的发展战略。第四为"中国纪录片发展战略初探",比较国内外纪录片发展历程,在全球化语境里探讨中国纪录片的发展战略,分别从中国纪录片产业、品牌建设、文化使命与国际传播等方面寻找问题,提出对策。

本课题研究提出如下建议:

第一,关于中国纪录片产业发展。2010年以来,中国纪录片产业已经取得长足进步,产业规模10年间增长了12倍。然而,横向比较,2018年中国纪录片收入只有美国探索集团当年收入的1/11。中国纪录片运营机制压缩了纪录片市场空间,相当数量的纪录片生产低水平重复,传播/市场体系存在系统性矛盾。中国纪录片需要创新管理机制,建构市场体系,以市场的力量进行文化传播;打通机构内部壁垒,建立以品牌项目为核心的运营模式;建构工业化生产和类型化节目模式;建构多元立体的传播/市场体系;设立纪录片文化基金,建构多元共生的文化生态。

第二,关于中国纪录片品牌战略。品牌是纪录片市场的核心竞争力。美国探索频道、国家地理频道、英国BBC、日本NHK、法德合作ARTE建立了国际纪录片品牌,不仅影响力遍布全球,也垄断了国际纪录片市场的大部分。中国纪录片发展的核心标志不是生产数量,而是品牌数量。中国纪录片已经从粗放发展进入品牌培育期,应该集中精力培育本土品牌与国际品牌,锻造DNA,培植文化根系,绽放美学花朵,以中国品牌与国际品牌进行对话。

第三,关于中国纪录片的文化使命。纪录片既要产业健体,又须文化铸魂,产业与文化是一体的两面。中国纪录片在以下三个方面需要强化文化使命:其一,记录社会,见证时代的丰富性与复杂性;其二,观察生活,反思历史的视野宽度与思想深度;其三,艺术表达,呈现美学的陌生化与机制性。

第四,关于中国纪录片的国际传播。近年来,中国纪录片通过"借船出海"策略,实现

了一定的国际传播。然而,中国依然缺乏自己的国际品牌。中国纪录片需要通过国际合作,培育自主节目品牌,并通过节目品牌打造平台品牌,最终实现国际传播。

为实现国际传播,我们需要对纪录片理念、语态和语言进行系统的调整:其一,真实生活,而非完美神话。纪录片的核心特质是真实,真实是国际传播的基石。让纪录片保持一些生活的毛边甚至粗砺的质感,远胜于光滑锃亮的完美神话。有缺憾的生活比矫饰与表演更有力量,也更可信。其二,对话,而非宣传语态。国际传播就是不同文明之间的平等对话,沟通情感,交流思想,互相理解,截长补短。而自吹自擂、王婆卖瓜式的语态是一种浅薄的、近乎自卑的自信,不仅无益,反而有害。其三,国际化,而非本土化。不同文明体系之间存在巨大的文化折扣,无论语言、结构、制度、风俗还是价值观。每一种文明都在历史发展中形成自身的文化基因与编码,有些故事走出这一语境便形迹可疑,不特没有可能传播,反而形成隔膜。由此我们需要检视,哪些是可能国际传播的故事,哪些只能在本土文化中才有生命力。以古人津津乐道的"二十四孝"故事来说,郭巨埋儿按照现代观念便是一桩灭绝人性的刑事案,而戏彩斑衣的场景不仅曾招致鲁迅先生的反感,也并不具有国际文化穿透力。

本课题研究首次从全球化语境里,在国际、国内纪录片比较体系中,探讨中国纪录片发展战略;在国际纪录片里的中国形象和中国纪录片国际传播的对比中,研究中国纪录片如何实现国际传播。中国纪录片发展态势良好,正处于上升阶段,本研究将为政府管理和行业决策提供国际视野与专业思考。

本课题成果《中国纪录片的文化使命与国际传播》发表后,被"学习强国"平台转载,引发了行业关注。《中国纪录片发展研究报告》的发布,新华社和《人民日报》《光明日报》等主流媒体也都进行了大篇幅报道。

抗战时期沦陷城市的演艺生态与戏曲发展

项目负责人　管尔东

项　目　号：14CB098
项目类型：青年项目
学科类别：戏剧与影视学
责任单位：杭州师范大学
批准时间：2014 年 8 月
结项时间：2018 年 11 月

管尔东（1982—　），博士，杭州师范大学副教授、硕士生导师、文化产业管理系主任。浙江省作家协会会员，浙江省戏剧家协会会员，杭州市戏剧家协会主席团成员。主要从事中国现当代戏剧史研究，曾主持、参与国家社科基金项目 3 项，主持浙江省社科联重点课题 1 项，主持文化厅课题 2 项，发表学术论文 40 余篇，并荣获"田汉戏剧奖"论文奖、浙江文艺评论奖、南京市哲学社会科学优秀成果奖、杭州青年文艺评论奖、江苏省优秀学位论文奖。

抗战时期，中国大致形成了国统区、解放区和沦陷区三个区域。它们有着各自鲜明的意识形态和文化政策，不同区域的城市文化生态也存在着差异。当时，京、津、沪等地陷落敌手，但其戏曲观演中心的地位并未动摇。大量戏班、艺人仍聚集于此，从事戏曲的创作、演出和改革。所不同的是，此时他们需要适应日伪统治下全新的政治、经济和文化环境。这里的地方剧种陷入了不同的生存境遇，从业者的志趣、立场出现明显的分化，戏曲编演更有了正反两面的独特题旨和追求。

本课题即研究这一特殊历史时期、特殊环境中戏曲的生存状态和发展路径，主要从以下几个方面展开：第一，通过对当时文艺政策、戏曲编演信息、老艺人回忆录等史料的全面搜集，较为真实地呈现北平、上海、南京等沦陷城市中演艺生态和戏曲发展的面貌；第二，以京剧、越剧等有代表性的剧种为个案，分析当时戏曲在剧目、表演、营销等方面的变

化;第三,展开对抗战前后沦陷区与国统区、解放区以及各剧种、不同艺术形式之间的纵横比较,客观归纳沦陷城市中演艺生态的特征及其对戏曲创作、观演的影响;第四,结合既有的戏曲理论,从历史现象中归纳出符合戏曲艺术规律的元素和生态条件;第五,针对文化安全、剧目创新等当下的热点问题,用古今对照的方式探索可资借鉴的经验。

本课题并非单纯描述历史现象,更有对戏曲艺术理论的探究。戏曲生产并不是个体性的艺术创作,而是一种合理、有序的运作机制。编、导、演、营销、欣赏、评论构成环环相扣的生产链,共同支撑戏曲艺术的发展。而这一运行机制又与社会环境、文艺生态密切关联,相关政策、经济条件、审美取向等外在条件的变化都会对戏曲观演造成影响。抗战时期,随着政治环境、时代主题、经济状况、民众心态等因素骤变,在北平、上海、南京等沦陷城市形成了一种全新的演艺生态,其对戏曲的剧目内容、表演风格、运作机制造成什么影响,其中哪些新的元素切合戏曲本身的艺术规律,等等,都摆在了我们眼前。

研究沦陷城市中戏曲的生存境遇也是为当下戏曲发展提供一种借鉴。首先,抗战时期外来文化大量输入,沦陷城市中日伪当局的文化倾销、奴化教育更是加剧了不同思想、文化、艺术之间的碰撞和摩擦,以至于当地的文化安全面临重大危机,作为中华优秀传统文化的戏曲同样面临多元文化的侵染和冲击。如何使本土艺术在与外来文艺的竞争中创新、发展,怎么处理继承与创新、传统与时尚的关系,这些当下的热点问题都可以在那段历史中寻求答案。其次,近年来文化产业的发展突飞猛进,戏曲在演艺市场中的份额却比较有限。如何使剧团在市场中独立生存、盈利,成为各级文化主管部门和文艺院团不断思考的问题,而抗战时期沦陷城市中戏曲班社的运作规律、各种营销手段以及戏曲的观演互动也可以为今天的戏曲院团改革提供一些启发。

自立项以来,课题组先后赴南京、上海、无锡、济南、杭州、北京、沈阳等地,通过图书借阅、档案查询、人物访谈等多种方法全方位地搜集历史资料,共获得相关文字材料460余万字,图片350余张,包括剧目、剧场、科班、演出场次、书籍报刊等各类数据110余种,以及抗战时期的戏曲唱片、戏曲电影等相关影像资料60余段。在此基础上,课题组对既有的资料逐一分类、整理、审阅、录入和考证,形成了相对完备的资料目录和汇编。根据资料情况,我们对原先的研究框架和侧重点进行了适当调整,在既定的北京、上海、南京、杭州四个个案城市外增加了天津和长春,略观照杭州、武汉等地,以此实现沦陷区的相对完整,提升个案城市的典型性、特殊性。又根据相关专家的论证和指导,进一步完善了研究的结构,解决了有争议的部分难题,最终形成约35万字的书稿,将由中国社会科学出版社于2021年初出版。在此过程中,利用课题的既有资料和成果,结合当下热点的戏曲现象,撰写并发表了《论戏曲剧本创作的现状与对策》《创作主体变化与戏曲的单一化走向》《论戏曲创作中的改编现象》《论婺剧流派新生的可能性与发展路径》《戏曲评价机制的现状及其完善途径》《论两种文化侵略与戏曲发展》《论抗战时期沦陷区的戏曲教育》等9篇论文,是为阶段性成果。

该课题研究内容主要有以下几个方面:

第一,探讨城市沦陷后社会环境的变化,戏班、戏园从停演到恢复的过程,艺人的演出

活动、对敌斗争以及日伪政府的文艺政策及其目的。

第二,考察日伪统治下城市民众的心态、审美取向,艺人的处境、遭遇,戏曲生产和运作机制等方面的变化及其对当时戏曲发展的影响。

第三,分析京剧、越剧、评剧、沪剧等剧种在沦陷城市的发展状况和新特征。

第四,结合沦陷城市演艺生态的变化和特征,系统分析抗战时期部分剧种能够在日伪统治下继续发展的艺术生态要素。

第五,针对当下戏曲发展中的热点问题,用古今对照的方法研究内外两种演艺生态的区别,外来文化对传统艺术生存、发展的影响和古今戏曲运作机制的变化等问题。

该课题研究提出了如下观点:

第一,日本的侵略和破坏导致了沦陷区演艺生态的变化,许多剧种因此陷入困境。然而,这并不意味着当时我国东部地区的梨园界一片萧条,更不能就此认为战争是导致戏曲由盛转衰的主要原因。相反,在京、津、沪、宁等沦陷城市,演出市场曾一度繁盛。许多剧种的创作、演出并未中断,有的甚至出现艺术的巨大革新和迅速发展。

第二,日伪当局对戏曲编演并不是一味打压、破坏。在他们看来,戏曲不仅能用以娱乐,也是更为直观、便捷、有效的宣教工具。沦陷城市的文艺政策中,既有对戏班、艺人和艺术生产的控制、监督,也有对旧剧的扶持、倡导。尽管大量戏曲演员、进步剧目遭遇厄运,但一些剧种依然拥有在夹缝中生存和发展的可能。

第三,在沦陷区,日伪实施的文化侵略大多采取掠夺、破坏、灌输等强制性的手段。然而,其非但未能获得大多数中国民众的认可,反而激起了更强烈的抗争。梨园界也运用各种方式开展对敌斗争,这在一定程度上改变了戏曲艺人的社会地位和公众形象。而当下,英、美、日、韩等国的文化倾销日益加剧。从表面上看,这种渐进式的文化渗透波澜不惊、你情我愿;实际上,利用文化交流、商品贸易的名义,电影、电视剧、动漫、游戏等文化产品中所裹挟的意识形态、价值观念,对我国青少年的影响越来越显著,本民族的传统文化面临严峻的挑战和危机。历史的教训依然值得今人铭记和警惕。

第四,在沦陷城市中,一部分剧种仍然持续编演、有所发展。这在很大程度上源自梨园界的商业化运作模式,是在市场遴选、观众需求作用下,从业者激烈竞争的结果。编、导、演、营销、观摩、评论各环节的彼此关联、相互促进,构成了一种良性循环的艺术生态链,为艺术的革新、精进提供了源源不断的动力。因此,如今戏曲的振兴同样需要从历史中汲取经验,在体制上寻找根源,打破重奖轻艺、脱离观众的创作取向,真正做到以民为本、寓教于乐。

《缀白裘》与清代中叶戏曲转型研究

项目负责人　张俊卿

项　目　号：14CB099
项目类型：青年项目
学科类别：戏剧与影视学
责任单位：云南艺术学院
批准时间：2014年10月
结项时间：2020年9月

张俊卿(1982—　)，博士，云南艺术学院副教授，主要从事中国戏曲史论研究，先后主持或参与国家级、省级课题4项，出版专著1部，发表论文多篇。

从晚明清初的戏曲选本到钱德苍编《缀白裘》，文人传奇作品有着很明显的从案头向舞台、从重曲向重戏转变的轨迹。《缀白裘》体现了明清以来雅部昆曲与花部地方戏的互相竞争，上层社会雅文化与下层社会俗文化的交流与碰撞。作为当时的舞台活脚本，《缀白裘》在古典戏曲向近代转型的过程中具有非常重要的地位和价值。

目前，明清戏曲选本已经普遍受到学界关注，《缀白裘》的研究也在某些点上已经有了一定的深度，颠覆了以往中国戏剧史的某些观念。但研究领域很不平衡，元末明初的戏文作品受到关注较多，嘉靖以后的文人传奇则少有人问津。同一部作品在不同时期的选本里，前后面貌会发生什么差异，都语焉不详。本课题研究就此问题展开，通过观照《缀白裘》，从一个侧面审视中国戏曲从晚明到清中叶的发展趋势，进一步明晰戏曲在创作、表演、传播诸多方面的规律。

本课题研究分纵向和横向两个方向进行。纵向上，一是考察明代中后期现存有刊刻本的文人传奇作品在晚明至清初戏曲选本和《缀白裘》中选录和改动的情况，二是考察《缀白裘》收录的以抄本形式存在的明代作品和清初传奇作品的情况。横向研究则是对《缀白裘》作总体观照，包括价值观念、改动特征、艺术趣味及其体现出的清代中叶戏曲的发展趋势。

本课题研究的主要内容如下：

第一，明代传奇创作倾向的变化。按照郭英德的说法，将明代传奇创作分成生长期和勃兴期两个阶段。可以"汤沈之争"作为临界点，内容包括明代文人士大夫对戏文的改造，确定传奇案头创作的体制和规范，沈璟的声律论、汤显祖的意趣神色论和至情观对明代传奇创作的影响。

第二，晚明戏曲选本。重点关注属于文人系统选本卷首的序、叙、凡例，考察选家的审美观念、取舍标准和编选体例，然后观察晚明戏曲选本对明代传奇的选录情况。

第三，《醉怡情》和《缀白裘》。先考察这两个选本对文人传奇情节内容所作的改写，探讨它们前后的承继关系，再专门探讨《缀白裘》。首先是《缀白裘》的舞台意识，其后结合苏州派作品谈《缀白裘》的价值观念、行当角色、审美趣味，最后是《缀白裘》有关折子戏选出的成因，从案头到场上的演变。

第四，以《玉簪记》《浣纱记》《鸣凤记》《牡丹亭》《义侠记》《水浒记》六部作品作为样本重点考察。考察的顺序是从晚明戏曲选本开始，先文人系统，再民间系统和其他昆山腔选本。对曲选本，主要是考察其曲牌的选择、选本与传奇原作的字句差异，也包括少量的选本评点；对出选本，主要是考察其对原作作了哪些删削、内容上有了哪些改变，也包括一些具体的字词句的差异；对晚明戏曲选本，还考虑到传奇全本不同的刊刻本之间的差异和选本对刊刻版本的选择；最后是《醉怡情》《缀白裘》对传奇原作的改动，这一部分大的方面是段落上作了哪些增删，情节内容作了哪些调整和改动，往细处说是对人物台词、事件铺展、角色搭配作了怎样的改变。由于《缀白裘》中作品大多对原作的改动幅度较大，故研究的侧重点不在具体的字词差异，更多的放在人物心理分析和舞台空间的处理上。

第五，分析其他以刊刻本和抄本形式流传的明代传奇作品在选本中的大体情况，这些作品都以在《缀白裘》里出现为限。此外，还讲了两个问题：一是《缀白裘》如何对待古代戏剧特别是文人案头传奇的遗产，兼谈中国戏曲的文化属性；二是《缀白裘》相对于晚明清初戏曲选本，最本质的区别在哪里。最后整理了晚明戏曲选本对生长期其他明代传奇的选录情况，这些传奇在晚明戏曲选本里出现频率很高，但后来没有形成折子戏。

本课题的主要观点如下：

第一，晚明戏曲选本分文人、民间两大系统。属于文人系统的选本，对传奇原作的忠实程度很高，版本意识非常明显。民间系统删减宾白的情况比较多，少数出目是以净丑的插科打诨为内容。"汤沈之争"以后文人传奇的创作观念的变化在诸多晚明戏曲选本中亦有体现。沈璟的声律论、汤显祖的意趣神色论与至情观，在选家的取舍标准中都有体现。娱乐化倾向、重视故事情节的观念也影响了选本的选录。

第二，总体上晚明戏曲选本是曲本位，不论是曲选本还是出选本，对曲文的选录占绝对重要的位置，明代传奇作品的选录中尤为明显。虽然也有对文人传奇原作相应出目作出更改甚至发生很大变异的情况，但大多数仍然以曲词为中心，至于人物的动作、表情等表演性的内容，几乎可以忽略不计。

第三，从晚明戏曲选本到《缀白裘》，《醉怡情》在中间起着过渡的作用。就明代文人传

奇而言,折子戏的累积多数从《醉怡情》开始,到《缀白裘》蔚为大观。《醉怡情》对传奇原作开始有意识地删减曲牌,调整顺序,改变人物形象,还原生活真实的状态,曲本位的意识有意淡化。《醉怡情》的很多改动为《缀白裘》所沿袭,向《缀白裘》演化的轨迹明显。《醉怡情》的增删改动有些显得很盲目,有的角色还只是一个轮廓。而《缀白裘》则要丰富完善得多,非常重视人物心理、矛盾冲突、细节准确,并具有非常明确的舞台指向,讲究表演的层次节奏、舞台空间的穿插和角色之间的搭配。

第四,《缀白裘》收录的折子戏中,苏州派作家作品大约占了五分之一。其中大多数作品现存只有抄本,《缀白裘》往往一连收很多折子,对抄本相应出目几乎没有改动。在苏州派作品这里,文人精英意识与市民趣味走向了融合,既有教化观念又有宿命论,既有悲歌苦境又形成了若干喜剧模式。苏州派作品蕴含的观念意识,影响了《缀白裘》的整体面貌。

第五,《缀白裘》折子戏的形成,与传奇本身的故事有关,也有放弃原来的主角选择其他人物的情况,以净、丑、付为主角的折子戏占了相当比重。折子戏选出并非都是传奇原作中精彩的部分,往往更多的是那种重塑的空间很大,能够注入更多的社会内容的出目。还有些折子戏或纯属提供娱乐,或体现出社会民俗的功能。总之,《缀白裘》折子戏,并不仅仅只是对文人传奇原作的摘选,相对于晚明戏曲选本,最大可能地拥有了独立的艺术品格。

本课题研究的成果有论文《传奇〈鸣凤记〉丑角戏的生成》(《戏剧文学》2014年第10期)、《传奇〈玉簪记〉在明代的流传》(《戏曲研究通讯》第10期,台湾)以及专著《明清戏曲选本的流变》(云南大学出版社2016年版),其中《明清戏曲选本的流变》荣获了云南省第二十一次哲学社会科学优秀成果(著作)三等奖。

话剧艺术产业化：现况、困境与对策调查
——以长江三角洲地区为例

项目负责人　吴丹妮

项　目　号：14CB102
项目类型：青年项目
学科类别：戏剧与影视学
责任单位：上海艺术研究所
批准时间：2014 年 9 月
结项时间：2018 年 12 月

吴丹妮（1983——　），上海艺术研究所助理研究员，主要从事戏剧研究，主持国家级、省级课题多项，在《戏剧艺术》《上海艺术评论》等刊物发表文章数十篇，两度获得"田汉戏剧奖（评论）"三等奖。

本课题采用产业化视角对长三角地区话剧演出市场进行分析，即把培育话剧演出市场作为推动演艺产业不断升级的重要举措来研究。从宏观上看，包括话剧在内的演艺产业是长三角地区文化产业的重要组成部分，发展长三角地区话剧产业的基础是多层次、有活力的演出市场。这一市场正面临着内容、门类和结构等方面的诸多变化。另外，话剧艺术本体在产业化过程中也发生着改变。动漫、网络、手机等新媒体艺术快速发展，对话剧这一较为传统的舞台艺术样式产生了深远的影响。同时，文化地产的兴起、院线制的演出模式等也为话剧的经营带来了新的契机。在这些复杂的情况下，话剧的运作方式逐渐发生改变，传统的创作办法、运作模式与宣传发行等诸方面都面临着挑战，其中所蕴含的深层文化意蕴值得反复思度。

本课题研究以产业化背景下的话剧艺术实践为基础，以产业化和艺术本体的交互碰撞为切入点，以产业化道路上的话剧艺术发展现况为研究对象，主要采取抽样调查、个案研究、探索研究等方法，研究话剧艺术本体在产业化大局下的现况与前景。主要内容如下：

第一，话剧演出市场化的构成。以上海为例，对2016—2018年话剧演出市场的构成进行了抽样调查和数据剖绘。长三角地区各城市中，以上海的话剧演出市场表现较为活跃，这主要表现在上海拥有长三角地区最庞大的演出场馆、演出量和观众群体。上海话剧演出市场的数据收集，主要采取检索票务平台，记录在售剧目相关信息的办法，涉及大麦网、永乐票务、西十区、摩天轮和票牛网等五家平台，记录时间/周期为每周二记录。另外，为较为具体地展示本次抽样调查样本内由本地机构出品话剧中各类话剧的发展现况和市场认可程度，还尝试引入"台均场次"作为一个新的观察参数，即某类型演出的台均贡献场次数。这一参数来源于商业数据分析中的"人均贡献购买量"，其可以客观地展示各类型话剧的自身发展现况，反映出各类型话剧所占上海话剧演出市场的市场份额及市场潜力。通过相关数据分析发现，近三年来上海话剧演出市场总体平稳；外省市和国外出品机构赴沪演出量连续两年均有增长，"码头"建设初见成效。细分市场方面，驻场演出是2017年和2018年较为突出的特色，均突破千场；而本地机构出品话剧的演出体量则逐年缩减，应引起多方关注。因此，当下更需集结多方资源、力量以形成合力，推动上海原创话剧的发展，为"上海出品"积蓄力量，夯实基础。

第二，话剧演出场馆：寻找更高效的运营模式。通过对大麦网、永乐票务、西十区、摩天轮和票牛网等五家票务平台的数据搜集，考察长三角地区主要城市的新、改建剧场现况。同时，又在安徽、浙江、江苏等地进行实地调研，形成"安徽省话剧院的'儿童剧走市场'之路"的案例研究。经过研究发现，场租是绝大部分剧场的主要收入来源，而租场演出则使话剧负重前行。这种"场团分离"的运营模式增加了演出机构的"试错成本"，阻碍了青年戏剧人才的成长。因此，应推行"场团合作"的剧场、演出机构合作策略，搭建资讯平台，整合剧场档期，进一步提高剧场的使用效率。

第三，戏剧人才培养：为青年戏剧人搭建实践平台。为厘清艺术专业教育与从业之间的关联，2015年3月至10月，笔者联合上海戏剧学院研究生部，对上海戏剧学院2007级至2011级毕业研究生进行了就业现况的普查。调查结果显示，毕业生就职人数最多的职业为教师（占比39%），其次为媒体相关工作，再次是编剧。编剧占比为12%，不到教师的三分之一。而浙江师范大学戏剧与影视学学科设艺术工作室"111戏剧工坊"的案例则从操作层面为我们带来一定的思考。"111戏剧工坊"旨在为学生提供舞台演出实践的平台，践行由戏剧理论向实践的转化。截至2018年，其已排演《流光》《又一部话剧的上演》等七部原创话剧，并拍摄舞台电影艺术片《月圆花好》和短剧、短片数百部，演出逾百场，观剧人数超过10万人次，从工坊走出来的魏希之、王聿霄等同学也在各自实践领域取得了一定的成果。结合数据分析和案例研究，笔者认为应当推进"产学研深度合作"模式的戏剧专业教育与人才储备机制。该合作模式是在已有产学研合作的基础上，以卓越人才培养为目标，拓展合作的广度和深度，丰富合作的模式和途径，培养学生实践能力和创新精神，全面提高学生素质和教育质量的一种合作模式。同时，该合作模式应密切联系当地剧场建设的现况，由高校与剧场采取长期租赁、校企联动等合作方式，为教师、在校学生拓展实训基地。

第四,剧目的推广与营销:打通环节,构建线上、线下营销新渠道。通过数据分析可以发现,与在某地长期驻演的甚至土生土长的话剧演出团体出品的剧目相比,交流巡演剧目不占"人和"与"地利",他们的推广与营销将面临较大的困难。笔者深入研究了"戏剧影像放映活动的中国发展现况"这一市场营销案例后认为,产业化发展使得话剧作品内容制作、营销和演出场馆等原本独立运作的各部门间联系更紧密。而演出票务平台,是连接产业链上游内容制作机构和下游观众群体的纽带,同时也是上游实现投资变现和下游得以消费入场的主要渠道。因此,研究并充分利用演出票务平台,不但有助于准确寻找潜在观众,还将有助于出品机构和演出商更清晰地掌握当下话剧演出市场现况和演出热点、观演期待,以达到科学预判市场,合理安排演出资源,全产业链共进共荣,协同发展。另外,其还较有利于微信公众号、App 等基于互联网技术的信息交互媒介成为话剧艺术作品精准营销的途径。因此,如果能够将"黏性"概念引入话剧艺术作品的推广、营销中,在厘清观众黏性指向的同时,尝试分析提升观众黏性的对策,对话剧艺术的产业化发展将具有积极意义。

第五,演出观众:笔者协同戏剧类微信公众号"好戏",联合上海话剧艺术中心、孟京辉戏剧工作室、台湾果陀剧场和 1933 文化左岸,开展大型问卷调查,就"受众对于剧目选择的偏好""受众对于好戏以及戏剧新媒体的认知度""受众对于具有市场性质的互动活动的偏好"等问题进行数据收集。综合分析、研判相关数据后认为,在观摩意愿和剧目选择方面,女性观众趋于主导位置,先锋戏剧具有一定的商业号召力;在期待票价和受教育程度职业方面,各类受教育程度受众对话剧票价的定位具有趋同性,集中于 100—150 元的区间,学生和金融业从业者是主要购买力量;在获取剧目资讯渠道方面,44% 的被访者首选自己订阅的微信公众号;获取剧目信息的主要时间集中在 17:00—20:00;获取剧目信息的首选内容为优质剧目推荐;在线下活动方面,受众更倾向于参加"导演、演员的见面会""有关戏剧的讲座""由戏剧爱好者组成的同城兴趣小组"等。观众的选择与需求受众多因素影响,"受教育程度"只是其中一个较为重要的维度,而年龄、教育背景、过往观摩经历等都会对其发生作用。因此,话剧创作、演出机构在立项环节就应当对创演项目有一个较为明确的定位,对目标受众有较为详细的了解。另外,我们需要认识到观众的成长离不开话剧排演、运营诸方的引导,即"观众培育"。观众培育是话剧的排演、制作机构引导观众成长、密切与观众联系的有效途径。

新中国文化视野下的香港左派电影研究(1950—1966)

项目负责人 王宇平

项 目 号：14CC108
项目类型：青年项目
学科类别：戏剧与影视学
责任单位：上海交通大学
批准时间：2014 年 8 月
结项时间：2019 年 12 月

王宇平(1979—)，博士，上海交通大学副教授，主要从事中国现当代文学、华语电影史研究与教学。在《文艺研究》《中国现代文学研究丛刊》《当代电影》《北京电影学院学报》《新文学史料》等刊物上发表论文多篇，出版专著《〈现代〉之后——施蛰存 1935—1949 年创作与思想初探》。

香港左派电影是指在意识形态上拥护新中国、接受新华社香港分社领导或直接影响的进步电影公司或电影人生产的电影。20 世纪 50—60 年代香港电影与冷战政治密切相关，由政治立场决定的左右阵营的对峙成为电影界的基本格局。无论是作为新中国电影的特殊组成部分，还是香港电影史上的独特存在，香港左派电影研究都是冷战文化研究的重要组成部分与极佳切入点之一。

90 年代以降，冷战国际史及冷战文化的研究在世界范围内日趋繁盛，成为新的学术增长点，电影作为最具大众影响力的文化产品尤其受学界重视。近年来，由于香港电影资料馆的推动，香港对冷战时期电影的资料搜集与研究已颇具规模，众多香港与内地学者的研究都涉足其中并有所成就。这些研究的关注点各有侧重，但主要都是在香港电影史的脉络中展开讨论，而将香港左派电影放置在新中国文化视野下，使其与亚洲冷战格局、"新中国"的文化政策与实践联系起来并呈现其复杂性的研究专著尚属缺如，本课题即希望就此打开一个新的学术突破口。

本课题研究计划中提出的重要议题，如在新中国文化视野下香港左派电影的发生及其制片宗旨的形成、新中国文化政策与香港左派电影发展的密切关系、香港左派电影在内地的发行与影响、香港左派电影中大量的新文学改编作品与新中国文化的关系等，均已通过对大量相关史料的发掘、阅读与梳理，进行了较为集中和深入的讨论，并将成果陆续发表于《文艺研究》《北京电影学院学报》《现代中文学刊》等刊物上。

本课题研究主要内容包括以下三个方面：

第一，对新中国成立初期香港左派电影状况的考察。首先描述了1950年歧路彷徨的香港影业状况。在新中国的新体制中，香港出品影片被归类为"私营国片"，它们试图以面对海外和国内两条腿走路，但这两条路径都存在困境。1950年7月电影业"五项暂行办法"的出台使得心向新中国的香港电影制片业重燃希望，有了事实上短暂实行过的"面向祖国，照顾海外"的制片宗旨，并由此生发出关于"白开水"电影的论争。其次，通过对"50年代"公司和长城公司在"国内外兼顾"宗旨下的制片情况、具体的影片叙事以及出品影片国内上映状况的爬梳，揭示了1953年之前香港左派公司从"国内外兼顾"到"面向海外"的制片宗旨调整过程。这也是呼应着新中国电影业的社会主义改造，当私营影业退出新中国历史舞台，香港左派电影的制作宗旨亦逐渐明确为"背靠祖国，面向海外"。

第二，对香港左派电影内地放映的考察。香港左派电影的内地放映是新中国电影放映中不可忽视的一面，从"私营国片"到"香港左派电影"的引进放映过程中显现着香港电影身份与意义的历时性变化。本课题研究通过香港左派电影的国内批评模式、国内放映格局、国内放映意义以及最后香港影片禁映四部分，来全面呈现这些与国内社会主义电影存在相似、相通之处但也有差异的香港左派电影是如何通过具体的发行放映和批评实践被有效地整合进新中国文化版图当中的，提出了对香港左派电影"容纳"与"引导"的批评模式、"差序格局"的放映版图以及作为"认知补充"的国内放映意义等观点。

第三，对香港左派电影中数量可观、成绩突出的新文学改编影片的考察。这些新文学作品来自鲁迅、巴金、茅盾、曹禺甚至解放区作家赵树理等。考察这一现象需要结合其制作语境中无法忽视的下列事实：毛泽东对鲁迅的评价与新中国成立后对鲁迅的推崇以及巴金、老舍、曹禺等大多数新文学作家留在或回到大陆参与建设新中国。他们不但是重要的新文学作家，也多是新中国成立后所确立的现代文学经典秩序"鲁郭茅巴老曹"中的标杆人物，其作品无疑与"新中国"文化紧紧联系在一起。本课题研究从该角度切入，展开具体的文本细读以及对相关制片与上映信息、国内批评状况的梳理和分析。

本课题研究借助"史料学"的研究方法，通过阅读《人民日报》、香港《大公报》《长城画报》、上海《新民报晚》《文汇报》《新闻日报》《解放日报》和《青青电影》等原始报刊以及档案馆馆藏档案，发掘大量第一手资料，最大限度地还原香港左派电影从制作到接受的历史面貌。由此可以发现，1950年7月新中国电影业"五项暂行办法"颁布后，香港左派电影界曾倡导"面向国内，照顾海外"的发行方针，提出"国内外兼顾"的制片愿景，并发生了关于"白开水"电影的论争以及香港长城电影公司在由"旧"及"新"的过渡期间在影片制作与发行上的诸多探索与调整。这些内容在以往的香港电影史研究中皆未曾涉及。

为了弄清楚20世纪50—60年代香港左派电影在内地的放映状况,又对海量报刊的每日广告信息进行了仔细翻检,一点一滴地搜索出所需信息与数据,逐渐形成了对香港左派电影在内地整体放映格局以及较具有代表性的上海放映状况的认识,这使得本课题研究不但从整体上提出了香港左派电影"容纳"与"引导"的批评模式、"差序格局"的放映版图以及作为"认知补充"的国内放映意义等观点,而且寻觅到了很多真实可感的历史细节。

本课题研究还采用了"文本细读"与社会政治批评相结合的方法,细致呈现了《火凤凰》《一板之隔》《孽海花》《阿Q正传》《故园春梦》《寒夜》等影片银幕内外的种种问题,力图做到由点及面、宏观论述与微观研究相结合;同时,又广泛吸收和运用了统计学、明星研究、性别研究、意识形态理论等方法,推进研究深入、全面地展开。

本课题研究有两个特色:第一,以明确的"中国视角"审视香港电影,强调香港电影内在于中国电影,其"出现"本身是冷战的产物;以香港左派电影为论述中心,动态地呈现其发生发展过程中的难题与探索价值,将其放置在新中国文化的整体视野里,探讨其起源与意义。第二,有着突出的跨学科视野,有效地融合了电影、历史、文学乃至社会学诸领域的理论与方法。

本课题的研究结果表明,香港电影始终是中国电影的一部分,与内地电影有着密不可分的联系。对新中国文化视野下的香港左派电影的研究,更会为新的历史条件下(尤其是在充满意识形态竞争的环境中)如何展开与香港电影界的合作、如何促进中国电影的海外传播提供一些有价值的参考。

香港电影文化的对外传播研究

项目负责人 康 宁

项 目 号： 14CC110
项目类型： 青年项目
学科类别： 戏剧与影视学
责任单位： 北京电影学院
批准时间： 2014 年 8 月
结项时间： 2020 年 9 月

康宁（1981— ），博士，北京师范大学博士后，北京电影学院讲师、硕士生导师。中国台港电影研究会香港电影委员会委员，北京大学生电影节原创影片单元评委。主要从事香港电影、电影文化研究。曾主持国家社科基金艺术学青年项目1项、北京市市教委项目1项、北京电影学院校级规划项目1项，出版专著《狂欢的奇观——香港喜剧电影研究》，并在《当代电影》《北京电影学院学报》等刊物发表论文40余篇。

本课题以"香港电影文化的对外传播"为研究对象，梳理香港电影在境外的发行放映、与其他地区的影片合拍、华语院线在外埠的创建、电影批评文字的脉络，呈现其多年对外的输出和历史，深入分析其文化输出的环境、文化被移植接受、价值被认同的经验及核心内容，从而为中国电影文化输出提供经验。

在时间阶段上，本课题把香港电影文化的对外传播分为六个时间段，即1949年之前香港电影以东南亚为主场的文化传播、1950—1969年香港电影市场的蔓延、1970—1989年香港电影文化的全球化、1990—1996年香港电影海外市场的式微、1997—2003年香港电影在东南亚的式微、2004年以来后CEPA时代香港电影文化的多维度探索。在内容上，本课题大致从香港电影的文化表征、香港电影的外埠市场开发、华语院线的创办、突出的电影类型在域外市场的盛行、香港电影与其他地域的电影合拍以及香港电影批评的文字呈现这几个方面来考量香港电影文化在不同历史阶段所呈现出的不同文化特征及传播流动情况。

香港电影对外传播的地区，不仅涉及中国内地和台湾地区、东南亚各个国家日本、韩国，也涉及美国、澳大利亚等国家和地区。本课题即较为宏观地呈现了这一百多年来香港电影在世界各地的放映情况与文化传播态势，通过对香港电影对外输出的量化统计与历史的梳理，分析香港电影放映输出的环境、文化流动的趋势与方向，并以李小龙为案例分析文化移植的内容及其原因，以及香港电影最核心的"港味"在香港电影中的具体呈现及在后 CEPA 时代的变化。

本课题研究首先论述了香港作为一个特殊城市所具有的杂糅文化及文化的流动性，并进一步概括了香港电影文化的传播途径及阶段变化，揭示出香港电影文化对外传播的内驱力是华人移民的寻根思维。接下来，分阶段进行了讨论。

1949 年之前，香港电影的域外传播以东南亚为主场。这一阶段的香港电影并未溢出内地的中原文化范畴，其域外传播主要是与内地、台湾地区互动，影片的外埠市场多是文化上有较多共通之处的东南亚地区，对欧洲与美国市场的开拓极其有限。电影批评的商业广告性质使得其对香港电影文化传播主要起到了宣传与推广的作用。

1950—1969 年，香港电影的文化游离于内地，呈现出文化杂糅、身份迷失与再追寻的特征。而这一阶段特殊的左右派电影呈现出不同的传播方向，不仅有国语片、粤语片、潮语片与厦语片在东南亚地区放映，并且与较多的亚洲国家合拍影片，影片放映扩展至大洋洲，在意大利也举办过影展，同时开拓了美国的电影市场。在此基础上香港电影人还在星马、南洋以及美国建立了华埠影院。电影批评所呈现出的政治立场上的截然对立，帮助其在对外传播的过程中确立起文化形象。

1970—1989 年，香港日益繁荣，成为中西方文化交汇的国际化大都市，本土意识的崛起带来了与之前截然不同的文化观念。这一阶段具有典型性标识的功夫类型电影也因李小龙的出现而在国际范围内盛行，打进世界市场，获得非华人观众的认可。影片不仅在东南亚地区发行放映，而且在日韩等国市场扎根生长，掀起一股功夫热潮，将香港的本土文化推向全球。电影批评的本土特征的确立更明确了香港这个独特城市的地域标签，为其在世界范围内的传播树立了"文化身份"。

1990—1996 年，香港电影在普及文化中扮演了重要的角色，电影文化整体上呈现出"夹缝"的特征。这是一种对不纯粹的根源或者对根源本身不纯粹性质的一种自觉。相较之前的外域市场，这一阶段的香港电影的海外市场大大萎缩。香港电影整体呈现出一种身份的焦虑，这种焦虑也是香港电影文化海外市场萎缩的原因。

1997—2003 年，香港电影开始模糊了文化身份与地理身份。本土电影产量锐减，从而导致产业下滑，加上海外市场的大大萎缩，东南亚市场亦衰落下来，香港电影文化在东南亚的传播随之减弱。电影批评的文化重建或许是香港电影文化传播力减弱的一种体现。

2004 年至今是内地与香港签署 CEPA 协议之后香港电影的调整与适应阶段。香港本土及内地市场回暖速度较慢，产量增长较慢，在东南亚及海外市场上依旧处于颓势。尽管有一些国际电影节仍会办"两岸三地电影展"，亦难挽其全面的颓败。电影批评同样呈

现出多角度、多元化的解读,这些尝试都在试图为香港电影寻找一种可能的方向。

最后,本课题尝试借用2018年香港电影中的文化呈现,探讨作为香港电影文化核心要素的"港味"是否还在及其在影片中的演绎与浸润。

课题最终成果为专著《香港电影文化的对外传播》,计18.64万字。其填补了"香港电影文化的对外传播"这一领域内容的空缺,弥补了当下香港电影甚至是中国电影研究的不足。中国电影文化的对外传播始于香港电影,且一直贯穿整个中国电影发展史。不管是院线上映国粤语电影还是香港电影的发行放映、华语院线的创办、电影导演及演员的流动、电影报纸刊物的创发,都对香港电影文化的传播产生了较为重要的影响。研究香港电影文化的对外传播,不仅有助于香港电影多年对外输出的量化分析和历史梳理,而且可以在此基础上分析其文化输出的环境,文化被移植接受、价值被认同的经验及核心内容,并尝试应用于中国电影文化的传播实践中,为中国电影的跨语际实践提供经验。本课题的研究尝试为香港电影提供一个新的研究视角,除了观照香港本土电影的历史、产业及文化,还可以从跨文化的角度分析与阐释香港电影独有的文化特征及文化流动。

杨柳青木版年画的戏曲文物价值与戏曲传播价值研究

项目负责人 洪 畅

项 目 号：14CH139
项目类别：青年项目
学科类别：戏剧与影视学
责任单位：天津外国语大学
批准时间：2014 年 7 月
结项时间：2020 年 3 月

洪畅（1980— ），博士，天津外国语大学副教授、硕士生导师。主要从事艺术美学与文化传播研究，入选天津外国语大学"未来之星""青蓝之星"，"131"第二、三层次人选，主持并完成国家级项目 1 项、省部级项目 1 项、局级项目 1 项，发表论文 14 篇。

古代戏剧大部分只有文本流传下来，而舞台演出的痕迹则留存于各种形式的戏曲文物中。这些文物承载着戏剧表演场所、服饰化妆和砌末道具等方面的信息，是我们深入研究中国戏剧艺术舞台历史与审美特征的重要资源。天津杨柳青戏出年画是民间艺人根据旧时戏曲演出的真实场景精心描摹而来的，其在承载清代京津演剧文化信息的同时，也发挥着传播戏曲艺术、传承民间审美文化的功能，更是当时新戏的宣传载体，向我们呈现出昔日戏曲艺术的繁荣情况。本课题即从杨柳青戏出年画切入，通过跨学科的交叉研究，探讨清代中期至民国年间京津地区的演剧情况，并进而阐释杨柳青戏出年画的大众传播功能，研究其戏曲传播价值。

本课题的主要研究内容包括一个中心、两个支点：

研究中心：杨柳青戏出年画与清代京津演剧，即对杨柳青木版年画进行跨门类整合研究，探讨清代京津演剧情况：一是梳理剧目、剧种。能够用年画的形式刊印的剧目和剧种必定十分流行，可以呈现出戏剧史发展过程中经典剧目和流行剧种的发展情况，从而探索大众审美观念的发展进程。二是考察服饰扮相。杨柳青戏出年画大都是画师根据舞台

表演直接临摹而来,所以戏出年画可以辅助文献,帮助我们解读戏曲艺术的衣装扮相逐渐程式化的发展历程和清代中期至民国年间京津地区演剧角色的多彩面貌。三是举止身段呈现。"手眼身法步"是戏曲演员必备的表演技艺和基本功,杨柳青戏出年画把戏剧演员舞台演出过程中手、眼、身、法、步的艺术修养和程式化表演精彩地记录了下来,可供我们欣赏传统戏曲表演的精妙之处。四是切末道具呈现。通过对杨柳青戏出年画的欣赏与解读,我们也可以掌握特定历史时期戏剧演出过程中大小道具的使用以及舞台布置等情况,结合文字记载,直观地把握清代中期至民国年间京津地区戏剧演出的历史场景。

支点一:杨柳青戏出年画的传播价值与传播特点。作为一种大众传播媒介,杨柳青戏出年画在承载清代京津演剧文化信息的同时,也承担着传播与推广戏曲艺术的功能。本课题将借鉴传播学理论,通过跨学科研究,探讨杨柳青木版年画对戏曲艺术的接受与重构、传承与传播,详细梳理杨柳青木版年画在传播戏曲艺术的过程中所呈现出的传播方式与传播效果,进而总结杨柳青木版年画的戏曲传播价值与传播特点。

支点二:杨柳青木版年画的品牌定位与文化推广。杨柳青木版年画作为维系津沽民众情感的纽带,承载着天津地域文化的审美精神。本课题综合考察杨柳青出品的多种题材的木版年画,以呈现出天津年画的审美特性,进而对杨柳青木版年画进行品牌定位,并对其海外传播现状进行梳理,思考如何更好地实现杨柳青木版年画的文化传承与国际推广,希望可以为发展天津文化艺术事业做出贡献。

本课题阶段性成果共8篇论文,其中《论杨柳青木版年画的戏剧性——以"三国戏"年画为个案》《梅兰芳艺术观念述论》分别发表于《艺术学界》《戏曲研究》,《论杨柳青木板年画对戏曲艺术的传播》发表于《戏剧文学》,《杨柳青木版年画题跋的民间观念与审美意味》《杨柳青年画的海外传播现状与数字化推广策略》分别获得天津市社会科学界第十二届、第十三届学术年会优秀论文奖。

本项目的最终研究成果为28万字的学术专著,其中包括杨柳青木版年画、戏曲剧照等图片72幅、辅助表达正文内容的图表4项。此外,还附录了项目组整理的清代中期至民国年间杨柳青戏出年画图录共456项。

第一章对杨柳青戏出年画进行概述,简要介绍杨柳青戏出年画将戏曲程式加以形象化再现的审美内涵及其记录戏剧种类与演员信息和保存茶园戏楼与后台景象的文化价值,整理了杨柳青戏出年画中包含三国戏出的作品,为整个研究打下基础。

第二章以三国戏年画为切入点而扩展到其他戏出题材的年画作品,综合考察清代中期至民国年间,京津地区舞台演剧的历史信息。就剧目而言,杨柳青戏出年画所呈现的三国戏剧目在数量上基本涵盖了旧日戏曲舞台上盛演的剧目和最受广大下层民众喜爱的剧目;就剧种而言,杨柳青戏出年画呈现了以京剧为主,包括梆子戏、昆曲、民间小戏等多个戏曲种类的表演场景,甚至还刻绘了流行在乡村的歌舞小戏、高跷戏等民俗景观;就服饰扮相而言,通过对杨柳青戏出年画中赵云扮相的梳理,初步探索了其武小生形象逐渐凝定为白靠银枪这一经典扮相的复杂过程;就动作表情而言,在没有现代光影技术和影像记录的年代,杨柳青年画师以其精湛的刻绘技艺为世人留存了当日戏曲舞台上手、眼、身、法、

步的精妙表演和演员们模拟性、艺术化的表演身段与表情神态，其资料价值十分珍贵；就砌末道具的刻绘而言，杨柳青戏出年画也记录了当时戏曲舞台上大小道具的使用情况，可以从生活用品、交通工具、兵器把子、场上布景四个方面认识其文物价值。

第三章对杨柳青戏出年画的戏曲文物价值进行理论总结，结合具体案例，呈现其以图载史、图文互证的资料价值、视觉直观的文献特质、弥补史阙的文献价值等多重意义。

第四章以杨柳青出品的三国戏年画为主要对象，集中讨论其对《三国演义》原著故事与"三国戏"舞台演出的接受与重构情况，考察清代中期至民国年间的杨柳青"三国戏"年画所呈现的"文本—舞台—年画"三维立体动态互文关系及其中所浸润的来源于京津民众的思想、情感和观念。

第五章讨论杨柳青木版年画对三国戏的传承与传播。首先，以"传播方式"为研究中心，杨柳青年画对戏曲艺术主要有两种传播方式：一是实景画面的静态传播，杨柳青戏出年画或者以写真手法描摹舞台演剧，或者借戏曲形象绘画戏文故事，或者借鉴文人画艺术融诗、书、画、印于一体的综合表现方式，融多种元素呈现戏出内容，或者在非戏出年画的作品中呈现诸多戏曲符号，表现出作为平面媒介的多样传播方式；二是吆喝传唱的有声传播，这是杨柳青戏出年画源于一类特有体裁——"带唱年画"而具有的传播方式。其次，以"传播效果"为研究对象，探讨杨柳青木版年画在传播戏曲艺术的过程中所表现出来的媒介属性与传播效果，主要呈现以下三个方面：舞台写真的积极效果、扩展时空的广泛效果、仪式意味的文化效果。

第六章在探索民间年画区别于其他传播媒介所表现出来的传播价值与传播特点的基础上，综合讨论杨柳青木版年画在传播戏出故事与戏曲表演过程中所表现出的戏曲传播价值，包括戏曲文化的直观呈现与视觉整合、凝聚民间信仰的传播过程与文化价值。

余论的内容有四个部分：一是运用图像分析和观念分析的方法，从人物形象分析和审美风尚解读两个方面对杨柳青女性题材木版年画进行综合研究，挖掘并彰显杨柳青木版年画所体现出的京津地区民间艺术的独特魅力与审美情怀。二是通过对杨柳青木版年画的画面题跋进行整理，解读其中所蕴含的丰富内容及其所呈现的民间信仰与传统观念。三是系统梳理现有文献，考察其海外传播现状，为更好地实现杨柳青木版年画的文化传承与国际推广打下基础。四是对杨柳青木版年画作了四个方面的品牌定位：品种最多、题材最丰，刻绘最细、格调最雅，研究最早、价值最高，文人趣味、雅俗共赏。进而思考了杨柳青木版年画的数字化推广策略：第一，有效利用数字化传播媒介进行传播与推广；第二，增加多语种导览项目，推动杨柳青木版年画的对外宣传与海外传播。

美国现代戏剧的中国叙事

项目负责人 高子文

项目号：15CB122
项目类型：青年项目
学科类别：戏剧与影视学
责任单位：南京大学
批准时间：2015 年 9 月
结项时间：2019 年 7 月

高子文（1984— ），博士，哥伦比亚大学访问学者，南京大学副教授、文学院戏剧影视艺术系主任、《戏剧与影视评论》执行主编。主要从事先锋戏剧、戏剧批评研究，曾参加奥地利驻地艺术家项目，主持并完成国家社科项目、江苏省社科项目多项，出版专著《文明的逆子们：美国现代戏剧的中国叙事》，译著《美国先锋戏剧：一种历史》，在《文艺研究》《台大中文学报》《戏剧艺术》等刊物发表论文 30 余篇。2019 年入选"江苏社科优青"，曾获国家教学成果奖二等奖（排名第四）、霍英东青年教师基金、南京大学"中国银行"教师教学奖教金、"田汉戏剧奖"戏剧评论奖二等奖，创作有剧本《这里的白天和夜晚》《污染和净化》《故乡》等。

本课题主要研究 20 世纪美国戏剧如何描绘中国、如何表现中国文化并同时实现自身的现代化。研究的重心主要集中在美国戏剧家选择何种叙事策略描述中国和中国文化以何种面貌参与到美国现代戏剧之中去，特别是以道家、禅宗为代表的中国文化在美国戏剧现代化过程中如何发挥作用。在中美文化交流与碰撞日益频繁的今天，这些戏剧学的历史问题有着重要的现实意义。

通过多个个案的细致分析我们发现，总体上看，美国戏剧的现代化过程与美国现代戏剧对中国文化的接受过程之间，存在着一个非常有趣的对应关系：

戏剧现代化：早期情节剧——小剧场运动——现代戏剧——先锋戏剧
文化接受：否定与歧视——肯定并美化——借用想象——跨文化

因此，本课题研究主要按照美国现代戏剧的发展阶段来布局，同时参考其对中国文化接受的逻辑：

第一，描绘美国现代戏剧建立之初的中国叙事。在早期美国情节剧中，对中国文化，尤其是对中国移民，是以一种种族歧视的眼光看待的，因而几乎全面地否定中国文化。这种情况在19世纪末发生了改变。当西方资产阶级文明自身陷入危机时，东方文化就成为某种救赎的可能。在这种文化大背景的影响下，美国戏剧领域同样出现了对中国文化的重新审视，开始以一种新的观念进行叙事，百老汇的戏剧作品《黄袍》即是这一过渡时期的典型案例。它一方面仍然保留了一些文化偏见，另一方面却开始享受其中的异国情调，甚至在一定程度上比较欣赏中国文化中可被利用的独特元素。当美国戏剧开始迈入现代，剧场对中国的态度终于发生了根本性的变化，中国文化非但不再是被忽略、被歧视的低等文明，反而成为能够补足西方文明缺陷的某种特殊的东西。无论是斯坦因、奥尼尔、斯蒂文斯，还是怀尔德，都以极度友好的态度描绘中国。中国文化于是不断地被肯定，不断地被美化。这些艺术家实际上是将中国文化中最杰出的部分抽象了出来，与自身文明做比较，以此来批评僵化了的西方文化传统。在美国小剧场运动刚开始的时候，这种情况尤其明显，奥尼尔的《泉》和《马克百万》、斯蒂文斯的《三个中国人看日出》都鲜明地体现出利用中国叙事抨击西方文明的意图。

第二，探讨戏曲在美国现代戏剧文体革新中的意义。当美国的现代戏剧逐渐形成，并慢慢走向成熟，中国文化便更深地参与其中，这主要体现在中国戏曲的文体特征与美学特征对西方戏剧文体革新的影响上。西方传统戏剧文体在进入20世纪之后，慢慢地不再适应表现新的、更为现代的生活。因此，美国戏剧艺术家们开始寻找新的途径进行改革，而戏曲成为他们一个有力的工具，主要体现在《黄袍》《我们的小镇》和《琵琶吟》三部作品中。尤其是怀尔德的《我们的小镇》，其对戏曲的创造性接受，为美国剧场开拓出一种独特的现代戏剧样式。

第三，探究道家、禅宗在美国先锋戏剧发展中的意义。当美国现代戏剧发展到先锋戏剧阶段时，中国文化再次发挥了重要的作用。无论在"生活剧团"的集体创作中，还是在谢克纳的个人实践里，中国文化都成为激发他们艺术创新的重要元素。禅宗和道家是其中最具有代表性的中国文化，成为解构现代文明的某种催化剂。而在这种解构的过程中，跨文化的观念逐渐形成，并体现在美国现代戏剧的创作之中。

第四，描述华人剧作家的中国叙事。美国华人剧作家的出现正与这种跨文化的创作环境密不可分。以黄哲伦、张家平和朱宜为代表的华人创作，在某种意义上正体现了美国多元文化环境的形成。这些作品的中国叙事，不再以"东方主义"的观念叙述中国，也不再简单地抽取中国文化的精髓部分，而是以一种更开阔的视野，充分地呈现文化冲突和文化交融过程中的人。

本课题研究的最终成果通过丰富的个案分析，抽象并总结出美国戏剧现代化与文化接受之间的发展规律。可以说，美国现代戏剧艺术家们，通过对中国文化的创造性借用与想象，生成了符合自己需求的某种文化特质，最终获得了一种多元文化的包容性，为我们

理解和利用外来文化提供了丰富的例证,为我们重新审视中国文化的特质及其优势与不足提供了新的视角。将戏剧学与文化接受相融合的研究方法,也为未来研究戏剧史和文化接受史,提供了新的手段。

此外,该研究成果对戏剧实践也有一定的借鉴意义。一方面,将加深我们对美国戏剧为代表的西方戏剧核心文体的理解,同时加深对西方现代戏剧的整个发展历程的理解,有助于戏剧实践者对作品进行更好的历史定位;另一方面,本课题研究将加深我们对中国戏剧本质的理解,为我们在创作戏曲作品时有效地利用西方的资源进行文体和剧场创新提供了例证。

该研究成果的更大意义在于,将为今天全球化背景下的"文明的冲突"提供一种新的阐释和新的思路。通过戏剧学的窗口,我们看到20世纪中西文明之间的碰撞与交流过程,发现了文明间的差异与相似之处,也提出了解决文明间冲突的方法与路径。从戏剧创作看,只有突破了"文化范式"和"文化符号"的个体式书写,才有可能真正创造出具有不朽价值的优秀艺术作品。从美国现代戏剧艺术家们的身上,我们可以认识到,特定的文明在某种程度上会变成一个思想的牢笼,只有突破了这个牢笼,在更高的意义上看待个体生命与集体生活,才有可能找到更为真实的存在状态。

战后香港"南来影人"研究

项目负责人 苏 涛

项　目　号：15CC128
项目类型：青年项目
学科类别：戏剧与影视学
责任单位：中国人民大学
批准时间：2015年9月
结项时间：2019年4月

苏涛(1981—)，博士，中国人民大学副教授。主要从事华语电影历史及批评研究，曾主持国家社科基金艺术学青年项目、教育部人文社科基金青年项目、北京高等学校青年英才计划项目等多项省部级及以上课题。著有《浮城北望：重绘战后香港电影》《电影南渡："南下影人"与战后香港电影(1946—1966)》，编有《顺流与逆流：重写香港电影史》(合编)，译有《民国时期的上海电影与城市文化》《香港电影：额外的维度》《王家卫的电影世界》等。

本课题研究的是20世纪40年代中后期南下香港的上海影人的创作及其对华语电影的影响，通过挖掘新的文献材料和影像文本重返"历史现场"，将"南下影人"的创作置于20世纪40年代中后期以来沪港电影交流的文化语境以及中国电影传承与分流的历史框架中，借此深入讨论沪港电影的内在关联、"南下影人"共通的精神气质与创作母题，"南下影人"对战后香港电影的深远影响以及他们在20世纪40年代以来的中国电影史上的独特地位等。

本项目研究的主要内容包括：上海影人南下香港的背景，战后香港影坛的总体格局及国语片的崛起；"南下影人"在冷战背景下的分化与创作转向，"左""右"两派电影的形成及其意识形态策略；以"南下影人"为创作主体的重要制片机构（如永华影业公司、长城影业公司、龙马影片公司、远东影业公司、亚洲影业有限公司等）的运营模式及制片策略；张善琨、朱石麟、卜万苍、马徐维邦、岳枫、易文等重要影人在香港阶段创作的个案；以及其他重要电影现象（如大制片厂制度、类型流变、明星形象等）。

本课题研究认为，自20世纪40年代中后期开始的上海影人南迁香港，既是20世纪上半叶上海——香港双城此消彼长的电影交流史上至为精彩的一部分，又标志着中国早期电影史上一次意义重大的转折和分流。"南下影人"参与和推动了战后香港电影的发展和变革，直接塑造了20世纪五六十年代香港电影的独特面貌。他们不仅带来了战后香港电影工业恢复所急需的资金、技术和人才，更带来了上海的电影观念、制片模式和创作手法，并助力香港电影（尤其是国语片）在战后崛起。

身在香港的"南下影人"流露出强烈的"离散情结"，他们对自己的文化之根念念不忘，在银幕上抒发着思乡之情和流离之苦。他们不时以影片中的人物（尤其是女性）自喻，在表明心志的同时，对自我／现代中国的历史作出反思和重述。在不断回望上海电影传统、延续上海电影制作模式的同时，"南下影人"大多对香港表现出某种鄙视、抗拒和批判的态度。对他们而言，香港若非一个缺乏自身独特文化的都会，便是一个异化的殖民地。为了缓解民主、自由等西方资本主义价值观念及生活方式在全球范围内推广所引发的焦虑，"南下影人"常常在创作中采取"文化民族主义"的策略，即重返中国悠久的历史及文化传统，调用具有鲜明民族特色的文化元素和象征符号，表现传统的伦理道德和价值观念。

在文化冷战的背景下，"南下影人"出现了政治立场上的分化及创作上的转向。以朱石麟、李萍倩、岳枫等为代表的左派影人，将左派的意识形态信息与圆融的电影手法相结合，达到社会批判、道德教化、导人向善的目的。香港左派公司出品的影片，在意识形态上表现得较为谨慎和温和，既不会正面表现革命或阶级斗争，也不会过分激烈地批判帝国主义和资本主义，而更倾向于以社会写实的手法表现小人物的辛酸悲喜，或以喜剧的形式讽刺世态炎凉、价值扭曲，又或者以反封建之名批判落后的思想观念。而香港的右派制片公司，也大多制作无明显政治倾向的商业片。

本课题研究阶段性成果包括两篇论文，即《从战后电影到左派电影——朱石麟与龙马影片公司研究》（《当代电影》2016年第3期）、《丑角、小人物与"边缘人"——论韩非的银幕形象与沪港之旅》（《电影艺术》2017年第1期）；最终成果为专著《电影南渡："南下影人"与战后香港电影（1946—1966）》，2020年由北京大学出版社出版。该书以历史发展脉络为依据，结合研究对象的内在特质，分别从中国早期电影传统的传承与分流、重要"作者"的创作个案以及明星的表演政治等方面讨论"南下影人"与香港战后国语片的关系。之所以没有采取按"左""右"对立的方式，是因为这种简单的意识形态划分不仅难以揭示战后香港影坛的复杂性，更有可能遮蔽华语电影史的许多内在联系，令原本丰富的历史变得单一而干瘪。其具体内容分为三个部分：第一，"传承与分流"。以龙马影片公司、远东影业公司及亚洲影业有限公司为中心，讨论这三家在20世纪50年代颇具代表性的独立制片公司的商业运作及意识形态策略。第二，"作者策略与离散情结"。聚焦程步高、马徐维邦、岳枫等"南下影人"的创作个案，从"作者论"及创作主体心理的角度观照"南下影人"在沪港不同阶段的职业生涯，并重点分析这几名导演在文化冷战背景下的创作转向及其作品中反复出现的创痛性的离散经验和"文化民族主义"倾向。第三，"片厂、类型与明星"。关注的重点由导演转向片厂和明星以及与之相关的电影类型（如喜剧片、歌舞片

等)。这一部分沿着理查德·戴尔(Richard Dyer)、克里斯汀·格莱德希尔(Christine Gledhill)等理论家的思路,将明星形象当作一连串含义丰富的文本来解读。韩非、葛兰、尤敏等明星独特的银幕形象,体现了不同意识形态话语对明星形象的建构和操纵,更透露出明星形象与战后香港社会文化之间的复杂关联。

 本课题的学术价值主要体现在以下几个方面:第一,充分挖掘史料,通过扎实的历史梳理和影像文本研究,填补了中国电影史研究上的空白。第二,对"南下影人"进行整体性、历史性观照,尤其是将其创作置于中国早期电影传承、分流的大背景中进行系统的分析,并揭示出其在中国电影史上的独特性和重要性。第三,以较为明晰的"中国视角"审视香港电影。本项目将战后香港电影置于中国电影的整体版图中考察,重点研究香港电影之于中国电影的重要意义,尤其是1949年之前的上海电影对香港电影的巨大影响,以及1949年之后内地电影市场及电影政策对香港电影的影响,有效克服了孤立看待香港电影史的弊病。其四,跳出传统电影史写作以区域、政治社会制度划分华语电影的做法,以"南下影人"及其创作为中心,在呈现香港电影文化的复杂性、丰富性的同时,凸显出20世纪五六十年代中国内地/大陆电影、香港电影及台湾电影的内在关联。

 本课题研究了突破单一的历史书写模式,以更具整合力的方式分析20世纪40年代中后期以来的华语电影史,以此加深我们对香港电影史的认知。冷战等新的理论框架的运用,令本课题在某种程度上摆脱了"自说自话"的尴尬境地,可以与香港学者、海外学者在同一平台上进行对话并形成互补。这样的尝试可以加强中国内地的香港电影研究及与海外学术界的交流互动。

 近年来,香港"本土"意识不断抬头,甚至出现了打着香港文化"特殊性"的旗号抗拒"中国认同"的呼声以及否认香港与内地的文化联系的现象。这一情况在当代香港电影中也有所体现,值得我们警惕。本课题研究无可争辩地表明,香港电影始终是中国电影的一部分,与内地电影有着密不可分的联系,这一点在"南下影人"的创作上有着鲜明的体现。本课题对历史的梳理和分析,可以为当下内地与香港的电影融合提供借鉴,为破解香港电影的困局提供参考。此外,对冷战背景下香港电影的研究,对如何在新的历史条件下(尤其是在充满意识形态竞争的环境中)进行中国电影的海外传播,对中国文化应对在"走出去"的过程中可能遇到的困难,提供了某些有价值的参考。

媒介融合背景下节目主持人传播力研究

项目负责人　苏凡博

项　目　号：15CC131
项目类型：青年项目
学科类别：戏剧与影视学
责任单位：广州大学
批准时间：2015年9月
结项时间：2019年12月

苏凡博（1981—　），博士，美国北卡罗来纳大学教堂山分校访问学者，广州大学副教授、硕士生导师、新闻与传播学院播音与主持艺术系主任，中国高校影视学会广播专业委员会理事。主持国家社科基金艺术学项目1项、省级教学及科研项目多项，发表论文10余篇，入选广东省"优秀青年教师培养计划"。

近年来，大众传媒和舆论形势发生了深刻变化，媒介融合、新兴媒体的崛起对传统主流媒体形成了严峻的挑战。节目主持人在广播电视媒体以外的新媒体平台也发挥着越来越大的舆论引导作用，而其他媒体平台的报道与传播也会影响节目主持传播。本课题研究旨在探寻在媒介融合背景下节目主持人传播力的构成与变化，从而提高节目主持人的传播力，发挥节目主持人的舆论引导作用，在众说纷纭的舆论环境中传递主导社会舆论的声音，因而有着较大的现实意义。

本研究通过分析因媒介融合造成的媒介渠道、媒介组织和节目形态等方面的变化对节目主持所带来的影响，丰富和发展节目主持传播理论；借助社会学相关理论，建立媒介融合背景下包括节目主持传播和其他传播行为的节目主持人传播力理论框架，实现新的理论突破。

本研究试图解答以下几个主要问题：

第一，媒介融合背景下，节目主持人传播力是指什么？所在的场域是怎样的？

第二，哪些因素决定或影响了节目主持人传播力？新媒介环境下，这些因素发生了哪

些变化？发生这些变化的动力是什么？其对节目主持人传播力会造成什么影响？

第三，媒介融合背景下节目主持人如何根据自身在场域中的位置做出相应的调整？究竟该何去何从？

为了解答以上问题，本研究首先运用布尔迪厄的场域理论来对新媒介环境下节目主持人传播力所在的场域进行深描，然后描述和分析决定和影响节目主持人传播力的相关因素，以及这些相关因素在新媒介环境下发生了哪些变化，最后探寻在实践中不同主持人为应对媒介变革对传播力产生的影响所采取的不同应对策略及其现实原因与相应效果。

在研究方法上，本研究倚重布尔迪厄场域理论这一条主线，配合社会学中的媒介技术决定论和传播政治经济学两条副线，主要通过深度访谈，并辅以参与式观察和文献研究等典型的质性研究方法，在深描的基础上，加以抽象的理论阐释。

本课题通过研究得出以下观点：

第一，提出了"媒介融合背景下节目主持人传播力"的概念，认为节目主持人传播力是指节目主持人在各种传播资源的支撑下，在以节目主持传播为核心的多元化的传播实践中，达成预定的传播效果的能力。作为实体范畴，节目主持人传播力指的是节目主持人传播能力，是主持人在各种传播资源的支撑下以多元化的传播实践为依托、以节目主持传播为核心、以人格化传播为主要手段进行传播的能力。作为关系范畴，节目主持人传播力指的是节目主持人传播效力，是节目主持人通过多元化的传播实践对受众产生的传播效果。这两个方面相互依存、不可分割，节目主持人传播能力是节目主持人传播效力的基础和前提，节目主持人传播效力是节目主持人传播能力的表征和目的，它们统一于节目主持人传播力之中。

第二，在媒介融合背景下，节目主持人传播力形成过程是指具备传播能力的传播主体通过以节目主持传播为核心的多元化的传播实践，作用于接受主体，从而产生传播效力的过程。节目主持人传播力既是节目主持人在各种媒介的传播实践中所积累的传播能力的总和，也是其在各种媒介的传播实践中所达成的传播效力的总和。其传播能力和传播效力在节目主持人不断的传播实践中形成一种动态互动的机制，因而节目主持人传播力也随着节目主持人的传播行为历时地动态变化着。为了更直观地了解节目主持人传播力的生成机制，我们可以将其用以下的模型图来描述：

第三，节目主持人传播力的支撑要素发生了剧烈变化。以电视为代表的电子媒介的发展，曾使得一个场域（社会场景）中原本具有一定分隔的子场域（"台前""幕后"）融合在一起。而在新媒体环境下，这一进程再一次向融合的方向发展，节目主持人传播的场域内部边界和外部边界都呈现出不断融合的趋势。随着主持人传播场域的拓展和融合，新媒介环境下节目主持人需要不断提升和扩展自身的传播能力来适应传播场域的变迁。

第四，在媒介融合背景下节目主持人要着重在互联网思维、大传播理念、新媒体技能三个方面进行提升，并在跨场域的传播实践中继承优良传统，大胆突破创新，提升自己的传播力。

本课题研究的阶段性成果有《媒介融合背景下节目主持人传播力生成机制》(《当代传

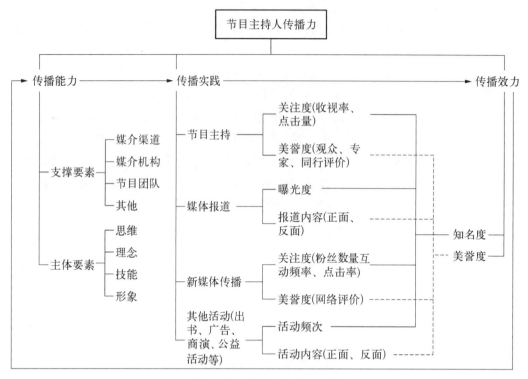

节目主持人传播力生成机制图

播》2016年第3期)、《新媒介环境下节目主持人传播力概念考辨》(《广州大学学报社会科学版》2016年第8期)、《电视节目"跨界主持"的正负效应与改进策略》(《传媒》2017年第15期)、《节目主持人跨"介"主持》(《中国广播电视学刊》2017年第10期)、《媒介融合时代播音主持人才培养变革路径》(《传媒》2017年第22期)、《融媒传播内容创新与人才培养》(《青年记者》2018年第3期)、《融媒体时代播音主持艺术教育的价值坚守》(《青年记者》2018年第23期)、《场域融合视角下的节目主持人传播》(《中国广播电视学刊》2019年第5期)等。

最终成果撰为专著《媒介融合背景下节目主持人传播力》,2020年由中国社会科学出版社出版。该书绪论部分介绍了相关文献、理论源流和研究方法;第一章对"节目主持人"概念及其起源进行了历时分析和比较研究,对"节目主持人传播力"的概念、生成机制、本质特征进行了阐述,对节目主持人传播力发生作用所在的场域从不同层次和不同维度进行了描述;第二章主要描述和分析了节目主持人传播力的支撑要素在新媒介环境下的变迁,探讨了在传播媒介、传媒组织、节目内容与形态三个层面在新媒介环境下的变化及其对节目主持人传播力的影响;第三章主要分析了新媒介环境下节目主持人传播力的主体要素的构成及其变化,首先分析结构性要素与能动性主体之间的关系,然后回顾了相关研究成果及其针对的现实背景,接着分析新媒介环境下节目主持人场域的变化,最后对节目主持人如何应对新媒介环境给出策略性的建议;结论指出,技术变革所导致的媒介环境的

变迁正在深刻地改变着我们的生活,对节目主持人传播力更是有着重大影响,而在新媒介环境下有必要从更广阔的角度对节目主持人传播力进行重新认识,节目主持人应该在新媒介环境的实践中继承优良传统,大胆突破创新,担负起时代所赋予的重要使命。

依托本课题所发表的阶段性成果总共被下载778次,被引用11次,产生了一定的社会影响和效益。此外,基于本课题研究成果,广州大学新闻与传播学院播音主持专业对原有人才培养模式进行重组和创新,形成了既具特色又具推广价值的实践教学改革经验,构建了"四级递进、三大模块、两翼开放、一体融合"的"4—3—2—1"人才培养新模式。实践证明,这一改革适应了媒介融合时代的变革要求,培养的学生也多次在国家级及省市级大赛中获奖。

台湾布袋戏影视传播研究

项目负责人　沈毅玲

项　目　号：15CH165
项目类型：青年项目
学科类别：戏剧与影视学
责任单位：闽南师范大学
批准时间：2015 年 9 月
结项时间：2020 年 4 月

沈毅玲(1982—　)，博士，闽南师范大学副教授、硕士生导师，主要从事闽台媒介文化比较研究，目前主持国家社科基金项目 1 项、省级项目 2 项、市级项目多项，曾入选 2016 年度"福建省高校杰出青年科研人才培育计划"。

台湾布袋戏在传承中逐渐完成现代转型，是传统文化现代发展的一个典型案例。其吸收了现代语汇，拓展了多个媒介领域的表达空间，并走上产业化之路。传统艺术现代转型是当前传统文化传播研究的新领域。技艺传承是传统艺术流传的基础，而如何与社会现实结合再创新、再发展却是传统艺术永葆生机的重要保障。对传统文化发展的研究不仅要关注纵向的时间延续，更需重视横向的空间拓展。台湾布袋戏与时代结合的主动性、与媒体融合的创造力很值得探索。

"影视传播"是台湾布袋戏实现"现代化"转型的重要举措，是其实现产业化的关键所在，影视化后的台湾布袋戏在美学特征上也显示出与传统布袋戏的相异趣旨。因此，本研究将"台湾布袋戏的影视化"作为切入点，力图通过对台湾布袋戏的影视传播历程进行剖析，深度挖掘社会、经济、文化、政治等多方面因素对台湾布袋戏创作的影响，揭示传播机制的变迁对正处转型过程中的传统艺术的生命力的作用，探讨传统艺术的多元传播空间与表达可能性的开拓方式，让传统艺术在当下寻找到生存的活力源泉，凸显出传统艺术的现代价值。

课题研究基本能按照预设的方案进行，但近几年媒介生态变化巨大，融媒化已经成为

传统艺术产业化发展必须加以考量的重要因素,所以课题组将台湾布袋戏在产业化发展过程中的新媒介元素纳入了研究视野,同时又开设微信公众号"偶说偶",尝试以"微传播"的方式来做专业偶戏文化传播,从而探讨新媒体对布袋戏文化传播的影响。

 本课题主要采用了以下的研究方法:第一,分析媒体视角下的台湾布袋戏影视传播。利用框架理论分析不同时期报纸、杂志以及网络资讯对台湾布袋戏影视节目的报道,梳理不同阶段媒体对布袋戏发展的态度,并从侧面考察布袋戏影视传播效果。第二,分析不同发展阶段的布袋戏影视作品。以内容分析法分析各个时期有代表性的影视作品,并从影视策划的角度分析其传播策略的得失。第三,以问卷调查及深度访谈的方式对布袋戏影视作品的受众进行分析,了解受众接受习惯与对节目的预期,评价当前台湾布袋戏影视作品的传播效果,为其未来发展提供切实的参照。

 课题成果以六阶段的分期为脉络,即台湾布袋戏文化的"现代性"养成期(1961年以前)、布袋戏影视化初期(1962—1969年)、曲折发展期(1970—1977年)、发展关键期(1982—1994年)、专业化发展期(1995—2005年)、产业化发展期(2005年以后),描述台湾布袋戏半个多世纪来影视发展进程的总体特征及存在的问题,以传播政治经济学的视角,分析台湾布袋戏与社会发展各因素之间的互动,并针对其所反映出的问题以及未来发展的出路做出方略性探讨。从内容上看,本研究主要完成以下几方面工作:第一,全面梳理20世纪50年代以来台湾布袋戏影视传播进程,全面描述各阶段影视布袋戏发展的特征;第二,探讨不同阶段台湾布袋戏影视发展的外部因子与内在动力;第三,研究台湾布袋戏影视传播效果,分析台湾布袋戏影视传播手段与策略的得失利弊;第四,以文化创意产业的相关理论对台湾布袋戏发展现状加以分析,总结其未来发展的阻碍性因素,进而探讨我国传统艺术未来发展与传播的应对策略。

 通过研究我们认为:第一,台湾布袋戏的发展与时代的变迁和文化的发展密切关联。从台湾布袋戏的现代转型我们可以看到,一种艺术样态的生存与发展不仅要关注其自身的艺术规律,更要与时代紧密结合,与社会发展进程中的各种因素积极互动,吸收有效的表达因子,进行具有当下性的叙事。第二,多元语境下需要多元的视听娱乐,这也为传统表演艺术走向新生带来了契机。多元空间与多元表达的探索对传统表演艺术虽然提出了更高的要求,但也提供了更广阔的市场和更有效的信息交流渠道。传统表演艺术应该强化与媒体的互动,进行精准定位与媒介形象重塑,掌握与时俱进的表达方式,借重新媒体进行线上、线下"全媒体""全方位"的文化塑造与传播。传统表演艺术只有与时代相接、与技术相接,找准表达的方式与时机,才会有更广阔的发展前景。

 本课题研究形成的成果有《另类电视布袋戏的创新与反思——以台湾阿忠布袋戏创作与传播为例》(《东南传播》2016年第12期,获2016年福建省两岸女科学家跨学科科学学术论坛论文三等奖)、《从媒介互动视角看台湾布袋戏媒介形象的蜕变——以〈中国时报〉相关报道为例》(《中华文化与传播研究》第二辑,九州出版社2017年版)、《受众研究视野下的两岸传统艺术影视传播对策研究——偶动漫电影〈奇人密码〉之鉴》(《中华文化与传播研究》第五辑,九州出版社2019年版)、《传统艺术创新发展的瓶颈与对策》(2016年

福建省传播学会第四届优秀会议论文三等奖)、《地方文化研究理论视角阐释——以台湾布袋戏影视为观照》(2019 福建省传播学会学术年会优秀论文二等奖)等。

本课题的研究成果在学术方法上取得了开拓：第一，现有关于传统文化的研究中，尚未出现对相关媒体报道的细致研究，而本课题则将各类相关的媒介信息纳入考量范围，通过媒介形象的变化更客观地呈现台湾布袋戏影视在各个发展阶段的状态以及社会评价；第二，受众研究是传统文化研究中较为少见的视角，本研究从受众需求的角度切入，探讨传统文化在当下发展的应对方略；第三，本课题引入了当下传统戏曲研究中较少运用的内容分析法，这能够更为客观地揭示出研究对象的本质特征。

在社会影响及效益方面，本课题研究成果能较为客观地呈现台湾布袋戏的近现代发展状况，从影视化视角切入并观察其产业化发展进程，也能够侧面反映台湾社会文化的发展历程，有助于加深对台湾社会文化的认知。台湾文化是中华文化不可分割的一部分，课题成果不仅能为中华传统文化的现代创新与传播提供参照，同时也能加深两岸文化认同。

明代剧坛元杂剧接受之研究

项目负责人　王永恩

项 目 号： 14DB04
项目类型： 文化部文化艺术科学研究项目
学科类别： 戏剧与影视学
责任单位： 中国传媒大学
批准时间： 2014 年 9 月
结项时间： 2019 年 6 月

王永恩(1972—　)，博士，北京师范大学、上海戏剧学院博士后，中国传媒大学教授、博士生导师。主要从事戏曲史论研究，出版《明末清初戏曲作品中的女性形象研究》《明清才子佳人剧研究》《中国古典名剧——倩女离魂》等专著 3 部，在《戏剧》《戏剧艺术》《戏曲艺术》《戏曲研究》等学术刊物上发表论文 80 余篇，独立主持过多个科研项目，参与数个国家及省部级项目。

元杂剧成就斐然，但对元杂剧的高度肯定却是从明代开始的。研究明人对元杂剧的接受，可以使我们对元杂剧有更深入的认识，对我们揭示明代戏曲的真实面貌也有着重要的意义，会给当下中国古代戏曲史研究提供一些有益的启示，这正是本课题的研究目的所在。

本课题研究围绕着以下四个方面展开：

第一，明代的元杂剧选本。明代中后期在剧坛上掀起了一股元剧热，元杂剧选本大量问世，先后出现了《风月(全家)锦囊》《古名家杂剧》《群音类选》《元人杂剧选》《古今名剧合选》《元曲选》等。这些选本被广泛刊刻，带动了元杂剧评点的活跃，而后者又反过来推动了元杂剧在明代的传播。元杂剧选本的范围包括单剧选本、单出选本和单曲选本三种形态，它们分别对应着不同的演出方式。元杂剧单剧选本众多，各有特色，其中《元曲选》和《古今名剧合选》影响尤大，因而也成为本课题的重点观照对象。元杂剧单曲选本主要讨论的是《盛世新声》《雍熙乐府》和《词林摘艳》。《西厢记》由于体制有别于一般元杂剧，许多元杂剧选本都不曾选入，但该剧选本和刊本又异常丰富，所以对其选本和刊本作了专门

的研究。

第二，明代的元杂剧演出。元杂剧在明代的演出可以分为宴会演出、教坊演出、民间庙会演出以及宫廷演出等，这在顾起元的《客座赘语》、祝允明的《猥谈》、王稚登的《吴社编》以及朱有燉的剧作和明代脉望馆抄校内府本杂剧等的相关文献中都可以见到。明初元杂剧的演出依然比较活跃，到了明中后期元杂剧的演出便逐渐减少，但宫廷中仍旧经常演出元杂剧。当传奇兴起，尤其昆山腔崛起后，杂剧为了人们酷嗜南曲的风尚，于是出现了杂剧昆唱的情况，这也是明代戏曲对元杂剧的接受。本课题研究即根据这一背景从宫廷的元杂剧演出情况、民间的元杂剧演出情况和演出的方式三个方面对元杂剧的明代演出进行了考察。

第三，明代的元杂剧批评。明代的戏曲理论水平达到了一个前所未有的高度，而这在很大程度上与明人对元杂剧的批评有关。明人对元杂剧的批评主要集中在戏剧本体论、南北曲的异同、本色与文采论、元曲四大家论、《西厢记》论等方面。明代研究元杂剧的特点是盛行论辩驳难、纵横比较、视野开阔、理论联系实践。明代剧坛受当时复古运动的影响，重新审视了元杂剧，并由元杂剧的天籁之美领悟到了戏曲的本质所在，这使得越来越多的剧作家以元杂剧为榜样，努力纠正那些悖离戏曲创作规律的不良风气。这部分的内容比较多，本课题研究主要从四个方面入手：一是探讨明代的复古思潮以及心学风行与尊元之风的关系；二是元杂剧的一些艺术特色为明代剧作家带来了什么样的影响；三是明代剧坛对何为"元曲四大家"的争论厘清了哪些问题，达成了哪些共识；四是名剧之辩，即明代剧坛关于《西厢记》《拜月亭》和《琵琶记》孰高孰下的争辩，参加这场辩论的人很多，他们发表了很多见解，这对明代戏曲理论的发展有着重要的意义。

第四，明代的元杂剧改编。明代剧作家受元杂剧影响，在原有题材的基础上进行再创造的戏曲作品数量可观，如《西厢记》《窦娥冤》《青衫泪》等都曾在明代被改编过。李开先选编的《改定元贤传奇》中也曾对多部元杂剧进行了修订，如《梧桐雨》《扬州梦》《误入天台》等。明人大量改编元杂剧，正是其接受元杂剧的重要体现。明代的改编本往往呈现两个特点，即规模由短而长和用曲由北而南。这不是简单的体制转换问题，更重要的是随形而赋象，改编出富有时代气息的作品。这部分内容围绕着如下四个问题展开：一是明代的元杂剧改编是如何从人物、情节和主题等方面来进行的，如何实现两个体制间的转换；二是明代改编元杂剧中历史剧的数量最巨，本课题即以三个例子来探讨其中的一些规律性内容；三是婚恋剧也是被改编数量众多的一类题材，从情感表现的加强、女主人公的变化和主题的改变等几方面即可以看出其中的特点；四是《西厢记》是元杂剧的压卷之作，备受瞩目，改编的数量最多，种类也很丰富，有改写、翻写和续写。

本课题研究提出了如下观点：

第一，明人对元杂剧的接受，尤其是在明中后期对元杂剧的高度评价既是受当时的文学风气、文化氛围乃至物质生活、时代精神的影响，又和文化传统、民族的审美特点密切相关。

第二，明人对元杂剧的接受主要体现在两个层面上：一是从文学欣赏的角度来品评

元杂剧质朴自然的风格，一是将元杂剧作为戏曲创作的范本来学习和模仿，这两者又常常是紧密地结合在一起的。

第三，明人对元杂剧的接受带有明显的指向性和实用性，即为明剧树立起一个典范，使对明剧的批评有所依据，使改良明剧的活动有所参考。

本课题研究最终成果撰为研究报告《明代剧坛元杂剧接受之研究》，其阶段性成果有论文《明后期的戏曲演出形态》（《曲学》第三卷，上海古籍出版社2015年版）、《明清宫廷戏曲演出之比较》（《戏曲研究》第100辑，文化艺术出版社2017年版）、《无可奈何花落去——论明初北杂剧的演出与北曲的演唱》（《新世纪剧坛》2018年第6期）等，其中《明清宫廷戏曲演出之比较》于2016年荣获第七届王国维戏曲论文三等奖。

中国古代戏曲批评史

项目负责人　冉常建

项 目 号： 14DB06
项目类型： 文化部文化艺术科学研究项目
学科类别： 戏剧与影视学
责任单位： 中国戏曲学院
批准时间： 2014年9月
结项时间： 2019年3月

冉常建（1966—　），博士，中国戏曲学院教授、副院长，北京电影学院博士生导师，北京师范大学博士后合作导师，教育部戏剧与影视学类教学指导委员会副主任，中国戏曲导演学会会长。入选北京市"高创计划"哲学社会科学与文化艺术领军人才、北京市宣传文化系统"四个一批"人才，国家社科基金艺术学重大项目"戏曲人才培养体系研究"首席专家。出版专著《表意主义戏剧——中国戏曲本质论》等8部。曾荣获第十届中国艺术节文华大奖、第六届中国京剧节一等奖、国家舞台精品工程优秀资助剧目、北京市第十二届哲学社会科学优秀成果奖、北京市高等学校教学名师奖等奖励。

本课题的研究对象为古代戏曲批评。戏曲批评通过艺术评论会影响、引导、开拓一个戏曲发展的时代，同时也能为新时代戏曲理论体系的诞生奠定扎实的基础。没有科学的戏曲批评，戏曲向前发展的步伐就会非常艰难。从目前来看，戏曲领域还缺乏有系统理论和国际视野的批评力作，无法适应中国戏曲创造性转化、创新性发展的内在要求。因此，要深入研究中国古代戏曲批评的概念、术语、思想，大力吸收、借鉴、提炼、升华、创新古今中外一切有益的文艺批评思想，探求新时代戏曲批评的新观念、新方法，为中国戏曲的文化样态和演剧风格开辟新的道路。

元代是本课题研究的时间起点，这是我国第一个戏曲批评的高峰时期，不仅在文人作品中出现了专门的戏曲批评论著，戏曲理论批评的专著也开始出现。元代胡祗遹在《紫山

大全集·黄氏诗卷序》中就对演员提出了九项具体要求,即"九美说",这成了我国早期戏曲表演美学批评的珍贵文献,其内容对演员的外形、气质、修养、专业水平、继承创新等都有所观照,为后世表演理论提供了借鉴。与其同一时代的燕南芝庵的《唱论》,则是我国戏曲批评史上较早专门谈论北曲声乐的著作。

中国戏曲批评从最初的记人记事,发展到音乐、表演、剧本等不同视角的评述,最终成为分工明确、以点评总结为目的评论。以朱权《太和正音谱》为标志,中国戏曲批评作为独立的戏曲门类正式形成。此后又有何良俊、王世贞、徐渭等名家著作,为中国戏曲批评建纲添瓦。其不同于西方戏剧批评多以文艺理论中的概念为尺度来架构批评体系,而是从一开始便在极大程度上以批评者主观审美体验来使用以"范畴"为主体的批评体系,以批评者自身审美体验为纲,编制立体结构。

本课题的主要研究内容是以中国戏曲批评的发展为主线,通过梳理中国戏曲批评专著、论文、方法、代表人物等,探求中国戏曲批评发展的基本脉络,从而系统地总结梳理中国戏曲批评的历史,包括宋元的初步形成、明代的发展、清代的繁荣以及近现代的总结与深化。既强化对戏曲批评思想发展脉络的整体分析,又注重对不同时段戏曲批评断代的考察;既力求把思想与社会有机结合起来,重视其思想生成、演变的背景,又要通过夏庭芝、钟嗣成、朱权、徐渭、汤显祖、王冀德、金圣叹、李渔、王国维和"吴江派"等个案来反映戏曲批评发展的时代特征,更要对各种戏曲批评的思想观念给予深入的解读。

本课题研究力求探寻每一时期戏曲批评的思想内涵与范式方法,即批评者为何以此视角认识作品、为何遵循这一批评方法。而正如前文所述,中国的戏曲批评并非西方的那种有严谨逻辑的批评,而是由批评者因个体感悟而发的范畴式认知,是他们为表达内心的情感体验而论及的对戏曲本体艺术的认识。这些学术成果或以情代理地对剧目进行评述,或以散论的形式对表演艺术予以品评,构成了中国戏曲批评的特殊形态。因此,如何区别什么是戏曲批评、什么是戏曲理论、什么是戏曲批评的历史,是本课题研究的一个重点和难点。

本课题研究认为,中国戏曲批评史的观照不同于西方艺术批评的史学建构,也不同于戏曲艺术理论史的总结,而是以科学严谨的思维方法对以"范畴"为主要架构的戏曲批评体系进行新的探究。新文化运动以来的很长一段时期,人们并没有按照中国戏曲自身的艺术特性来为其正名,而是习惯于套用西方戏剧学派的理论或概念来界定中国戏曲。比如说,用"现实主义戏剧"或"浪漫主义戏剧"来界定某一戏曲作品,有时还用"象征主义戏剧"或"表现主义戏剧"来解释中国戏曲艺术。从西方戏剧理论体系出发,用西方的戏剧理论概念、术语对中国戏曲进行批评,以西学为体来改造戏曲艺术,这会使中国戏曲丧失独特的艺术个性,客观上取消了戏曲艺术的写意戏剧观,淡化了戏曲程式化的唱念做打和意象化的脸谱造型等本体特征。

本课题研究以表意主义戏剧理论为指导,探寻中国戏曲文化精神的发展轨迹、美学思想的变化规律、审美情趣的内在价值、艺术家个人的作品风格和戏曲批评的理论依据;同时,尽可能地综合古今中外的优秀成果,对古人和外国人一切有价值的、有现代意义的成

果都酌情吸纳。在每一部分的讨论中,都先从总体上对各个历史时期的戏曲理论批评作全景式鸟瞰,从政治、经济、文化、社会等方面分析其起源、发展、思潮流派的演变等,对涉及的范畴、概念加以界说和阐释。

在表意主义戏剧理论指导下,本课题对中国古代戏曲批评资料文献进行了系统研究,使中国古代戏曲批评史能够植根于博大精深的中华民族优秀文化土壤。表意主义戏剧文化的最高境界上是天人合一的审美境界,是生命精神超越物质世界的结晶。这种精神意蕴与人格境界决定了中国古代戏曲批评史不仅关注理论范式,更追求形而上的人格精神与超验境界。从另一方面来说,我们对中国古代戏曲批评史料进行新的发掘和系统研究,将更加有助于建立系统、完整的表意主义戏剧理论体系,其中包含了深厚的哲学思想和精妙的美学思想。中国戏曲重视心灵的意趣,崇尚真情实感的表露,力求使心灵获得自由解放,使情志得到充分抒发。中国戏曲的价值不仅在于精湛的技术形式,更在于表意形式背后蕴藏的精神与境界。表意主义戏剧的最高目的是实现人与自然、个体与社会、精神与物质的和谐,在赏心悦目的情感宣泄中演员与观众互动共鸣,最终达到放松身体、和谐心灵的境界。

随着时代的发展,中国戏曲的某些形式将会发生变化,但其本质特征具有相对的稳定性,且会在新的形势中继续发展。只有遵循表意主义戏剧的艺术方法,戏曲创作者才能自由地表达心灵的意趣;只有构建表意主义戏剧的美学框架体系,戏曲批评才能回到戏曲艺术本体的发展需求之中;只有在表意主义戏剧的基础上发展戏曲艺术,才能使中国戏曲焕发生命活力,给戏曲的发展带来更加光明的前途。

本课题成果为专著《中国古代戏曲批评史》,其旨在梳理中国传统戏曲批评的发展脉络,探寻戏曲批评的艺术规律,加强中国特色戏曲理论批评话语体系建设;其按照中国戏曲的实际,提出具有中国特色的新概念、新范畴、新表述,以此推动中国戏曲批评的"守正创新",促进中国戏曲批评学术体系的繁荣发展。该成果问世后即得到了广泛的关注,郭汉城、徐晓钟、沈达人、龚和德、钮骠、周华斌、陈培仲、黄在敏、麻国均、刘祯等资深专家学者都对其作了系统性的评论,认为该成果以中国文化为根基,以戏曲艺术实践为依据,在吸纳前人学术成果的基础上,初步构建了融时代性、民族性和科学性为一体的表意主义戏剧理论体系。

舞台环境下的现代川剧文学创作研究

项目负责人　周津菁

项　目　号：14DB10
项目类型：文化部文化艺术科学研究项目
学科类别：戏剧与影视学
责任单位：重庆市文化和旅游研究院
批准时间：2014年9月
结项时间：2017年11月

周津菁(1982—)，重庆市文化和旅游研究院研究员、艺术研究中心主任、编剧，中国戏剧家协会会员，中国文艺评论家协会会员，重庆市戏剧家协会理事。承担国家级、省部级等各类课题10余项，出版专著《走向现代的川剧文学》《舞台环境下的现代川剧文学创作研究》，发表论文10余篇、文艺评论50余篇，编剧作品有《金沙江畔》《聂小倩与宁采臣》《金染坊》《平叛招亲》《连木》等。多次获得国家级、省部级奖励或资助。

本课题研究以舞台环境下的现代川剧文学创作研究为对象，旨在揭示出经历过"现代发展"的川剧舞台环境中的川剧文学的基本特征及发展方向。这里的"舞台环境"是指"川剧文学"的周边文化和艺术因素，主要包括"现代川剧音乐的发展走势""现代川剧舞台美术的发展特征及影响""现代川剧表演程式技能的发展方向"和"剧作家的创作生态"。这四个方面，囊括了川剧舞台"内生态"中的主要内容。川剧文学创作并非剧作家的"案头工作"，而是舞台环境多种艺术因素的"共谋"。本课题研究将剧作家的创作身份状态纳入"舞台环境"之中，使之从为角儿打本子的"改师"转变为有着独立作家身份的"剧作者"，这极大地影响了川剧文学作品的文化艺术风貌。

不同于小说、诗歌和散文这些"平面"文学，真正的戏剧文学是站立在舞台上的，是有着动作、颜色和旋律感的活的文学。现代川剧文学，应该被放在横向和纵向两个参照系中讨论。从纵向上看，它由传统川剧文学发展而来，它的叙事方法、语言方式、舞台想象方式都与传统川剧有着不可分割的联系。而从横向上来，它又是在变化发展中的川剧"舞台环

境"里被打造出来的。本课题研究根据"现代舞台环境"中的不同因素,来讨论各个种类的舞台因素对文学创作的影响。例如,舞台美术的发展变化就极大地影响了文学叙事方式的变异,"一桌二椅""景随人走"固化了文学上的"线性思路",而"写实"布景的出现则成全了作家们写"当下"的企图,丰富的社会场面、错综复杂的戏剧矛盾让他们突破了"线性",让舞台叙事呈"块面"状发展。又例如在语言方面,传统川剧极其重视格律,而现代川剧舞台环境发生变化后,获得创作自由的剧作者面对更加精致的创意性的音乐和更加复杂、更加善于表情达意的舞台美术,他们的语言方式便开始微调——由特别注重"依葫芦画瓢"的格律转换为更加重视"修辞","积极修辞"的唱词写作方式更适合于当代川剧舞台的呈现。在按照舞台元素分类讨论文学之变的时候,仍然需要抓住"史"概念。例如,在研究"舞台美术发展视野下的川剧叙事方法之变"中,就要理清从20世纪初至今,川剧现代文学史上的几个重要发展时期,文学叙事方法的侧重和变化,如革命现代戏的"块状叙事实验"等。川剧的表演方式和现代川剧音乐对文学的想象尤其值得注意。正如前面所提到,川剧文学是"舞台"的文学和立体的"文学",文学是各个舞台艺术要素的"共谋"。因此,本课题研究着重讨论了川剧现代戏《金子》等标杆剧目,研究革新的现代川剧表演形式和程式方法对剧作家塑造文学形象、完善戏剧情境和构筑戏剧文化空间的巨大影响。同时,现代川剧音乐的创新式结构法和兼容并包的理念一方面影响了剧作家的创作思路,另一方面还对文学的二度创作产生影响,音乐可以塑造人物、完善情节,使得剧本文学更加丰满。

本课题研究的学术价值主要包括以下几方面:

第一,从"戏剧生态"中看剧本文学。董健先生在1993年提出了戏剧的"生态问题":生态分为外和内两个层面。他所定义的"外生态"是指整个社会"大文化"圈内戏剧艺术与其他文化领域的协调平衡关系,所谓"内生态"是指戏剧诞生过程中编剧、导演、表演、舞美、音乐、灯光及效果诸方面的综合协调关系。本课题即是在现代川剧"内生态"的视野中观照川剧剧本文学,这是对"内生态"理论的一次深入的案例式的讨论。

第二,探讨舞台变革史与现代川剧文学发展史之间的关系问题。现代川剧文学的成长史是与舞台环境的改革发展史共时进行的,本课题研究系统讨论了川剧舞台的历时改革过程与戏剧文学发展史之间的密切关系,从"舞台环境"的实践角度总结川剧文学的创作传统及变革规律。

第三,调整视角,深刻讨论川剧文学"旧瓶装新酒"。以传统形式表现新内容,这是现当代中国戏曲"旧瓶装新酒"症候的根源所在,即旧形式与新内容是一对矛盾。在中国戏曲理论史上,这个问题之所以被时常提起而又无法解决,就是因为"视角"原因。就文学的单一角度来谈舞台上的文学,肯定有"文学本身"难以解决的问题。而换一个角度,从舞台环境的角度来谈文学,就能比较容易地找到"旧瓶装新酒"的原因和解决方法。事实上,现代川剧文学是十分"作为"的文学,因为剧作家们为了让自己的作品充分适应现代戏曲舞台,减少戏剧文学内容和舞台呈现方式的不适应症,他们采取了多种方式,例如对多种叙事方法的实验、对"积极修辞"的使用,让语言更有节奏感,更利于演员有节奏的程式表演;和演员表演充分磨合,让台词和唱词都随着创新的戏曲表演程式"鲜活起来",等等。

本课题研究成果为专著《舞台环境下的现代川剧文学创作研究》（吉林人民出版社2017年版），这是一部站立在现代戏曲创作实践上的理论著作。课题主持人和主要研究者之一分别作为编剧者和制作人，都曾参加川剧剧目的创演工作，对当下的川剧舞台艺术发展现状有着独特的看法，这是本课题研究的一个重要基础。

昆曲清唱研究

项目负责人　周　丹

项　目　号：14DB11
项目类型：文化部文化艺术科学研究项目
学科类别：戏剧与影视学
责任单位：天津工业大学
批准时间：2014 年 8 月
结项时间：2020 年 9 月

周丹（1984— ），博士，北京大学访问学者，天津工业大学副教授。主要从事南北曲音乐理论研究，主持完成全国艺术科学规划项目 1 项、教育部人文社科基金青年项目 1 项，参与完成国家社科基金艺术学重点项目 1 项、北京市哲学社会科学规划项目 1 项，在《戏曲艺术》《戏曲研究》《现代出版》等刊物发表论文 10 余篇，出版著作《北京高腔研究》（第二作者），参编《戏曲音乐入门》《戏曲欣赏》等教材。

昆曲"清唱"有广义、狭义之分。广义之"清唱"即凡是"唱而不演"的昆曲"曲唱"皆可称之为"清唱"，明清时期一些底层艺人在串戏以外从事的清唱活动即属广义的"清唱"。狭义的"清唱"仅指文士阶层参与的度曲活动，历代文人论曲所云"清唱"即是其狭义。本课题以狭义的昆曲清唱为研究对象。

昆曲在其历史发展中一直存在着"唱曲"和"唱戏"分化的现象。"唱曲"即清唱南北曲，并非"唱戏"的附庸，而是"诗乐传统"在明代中后期以下的表现形式。昆曲清唱产生于昆曲剧唱之先，是文人乐府传统的延续，所唱内容既有戏中剧曲，亦有散曲。文人群体对昆腔的歌唱规范及风格品位有着严格要求，清唱体现了文士阶层的审美旨趣，故为昆腔歌唱的最高标准和范型。在不同历史时期，昆曲的发展始终和文人（知识分子）群体密切相关（甚至以文人为主导），然而相对于演剧而言，昆曲清唱更"曲高和寡"，随着"诗乐传统"渐趋衰微，至 20 世纪后半叶，昆曲清唱及其活动主体逐渐被忽视。2001 年 5 月 18 日，昆曲被联合国教科文组织列入首批"人类口头和非物质遗产代表作"。此后昆曲的抢救、保

护与扶持工作取得了很大进展,但焦点主要集中于舞台之上的昆剧,而对昆曲清唱的重视程度则很不够。目前学界关于昆曲清唱的研究成果寥寥可数,本课题对昆曲清唱的艺术特征、传承主体及曲社组织等内容的梳理和探讨,对更全面地认识、保护和传承昆曲具有重要的理论和现实意义。

在研究过程中,课题组尽可能搜集和采集历代有关昆曲的史料、曲谱以及20世纪以来的音像资料。近年来出版的一系列昆曲文献也纳入了本课题的研究视野,包括《昆曲艺术大典》《天韵社曲谱》《莼江曲谱》等。课题组成员还多次赴长三角地区挖掘刘富樑、陈延甫等曲家的手抄曲谱,搜集到了诸多珍稀的昆曲资料;在北京曲家朱复先生的帮助下,获得了一些曲家的私家录音。尽管现存相关文献丰富,但其中关于昆曲历史、文学等方面的资料相对较多,而直接与曲唱相关的资料较少,尤其是昆曲清唱的口法乃是传于"声",目前以音响形态存世的资料主要为民国以来的音像资料。因此,本课题尽可能充分利用现今尚存留的资料进行研究,对明清时期昆曲清唱的探讨乃从现存文献及乐谱入手,对20世纪以后昆曲清唱的研究则可据音像资料探析其具体形态。

本课题综合运用文学、音韵学、音乐学、戏剧戏曲学等学科的研究方法,从不同角度观照研究对象,对昆曲清唱的"诗乐"传统、字音、唱腔、曲谱、传习方式及曲社组织等进行讨论。

第一,昆曲清唱的"诗乐"传统。明魏良辅所创水磨昆腔唱法融合了前代南北曲唱法的长处,又有大幅度的革新创造,将南北曲唱法提升到了新的水平,代表了中国古典歌唱艺术的最高成就。本课题研究在中国音乐文学发展历史的背景下论述昆曲清唱的"诗乐"传统,梳理昆曲清唱的历史发展脉络,对文士阶层清唱活动的风格和品位进行阐释。昆曲清唱在渊源、功用、唱法、意境等方面不同于戏场搬演之剧唱,清唱讲究文雅、闲静、气度从容以及浓郁的书卷气,在品位和精神上乃与文人词曲吟唱一脉相承。

第二,昆曲清唱的字音。首先阐述了历代文人曲家对曲唱中"字清"的要求,再结合明清文人对南北曲的用韵主张,探讨昆曲清唱的字音基础,然后以明清时期的曲韵书为据,梳理昆曲音韵于晚明至清乾隆年间的发展和细化,并在此基础上以20世纪曲家的音像资料为例进行分析,考察实际"曲唱"中吐字收音的情况。昆腔歌唱的南北曲有不同来路,其用韵不一,北曲歌唱以元周德清《中原音韵》为准,而南曲音韵则相对复杂,明《洪武正韵》在明后期并非南曲创作和度曲的"准绳",其后应戏曲创作和演唱之需而编写的南曲韵书皆是在《中原音韵》的基础上不断"南化"的结果,向南方实际语音靠拢。因此从总体上讲,昆曲清唱的字音乃遵"中州韵",文人曲家对于吐字收音虽有严格要求,但也无法完全避免方言因素,故曲唱的字音实际上存在不同"取向"。

第三,昆曲清唱的唱腔。魏良辅创制的水磨昆腔不同于"讹陋"的南曲旧唱法之处,首先在于腔调对字调"平上去入"的准确体现,避免了腔调背离字音的现象,这即延续了宋元以来的歌唱传统。本课题研究从"声韵的音乐"之视角阐述昆曲唱腔中的字、腔关系,再论述曲唱的"口法",即出字、转声、收音及唱腔过渡的方法,然后讨论昆曲清唱之腔的艺术美感。昆曲清唱之腔注重格律规范,明清时期曲唱口法仅有数种,至民国年间,昆腔的歌唱

技巧愈发丰富，口法更为多样，戏场中剧唱的口法对清唱也有明显影响。昆曲清唱虽极讲究吐字行腔的矩度，但并不忽视发声技巧、音色美感，亦重视曲情表现。

第四，昆曲清唱的曲谱。本课题研究考察晚明以来南北曲曲谱，观照昆曲清唱曲谱中的曲腔处理及其流变情况。明代文人尚未编纂供清唱使用的南北曲宫谱（带工尺谱的曲谱），其南北曲曲谱多为文字格律谱，用于指导填词制曲，晚明则文人编纂的"选本型格律谱"兼具阅读、度曲之用。清代皇家组织编纂的南北曲宫谱在曲牌文词格式和音乐方面均具有"格范"性质，可作为南北曲填词、制谱的"参考书"，对后来昆曲清唱曲谱的订谱影响显著。清乾隆年间，文人私家编订的昆曲清唱宫谱问世，冯起凤《吟香堂曲谱》和叶堂《纳书楹曲谱》为昆曲清唱宫谱的典范，这类曲谱反映了文人的审美旨趣，其审音考究，但亦在一定程度上反映了戏场流行的时俗曲腔。晚清民国年间，昆曲唱谱逐步融入"戏宫"元素，"清工"所编谱已有不少俗化成分，由此可见清唱向剧唱靠拢之倾向。

第五，昆曲清唱的组织和传习活动。明清时期，昆曲清唱的组织称之为"曲局""曲集"等，近代以来主要称为"曲社"，是曲家、曲友集结在一起拍曲习唱、度曲清歌、精研曲理的团体。本课题研究对明代以来文士阶层"集社"唱曲的组织、传习形式进行了梳理与探究。曲社作为昆曲清唱传承的载体，通常以拍习昆曲为最主要的活动内容。昆曲清唱的传习方式主要是口传心授与宫谱相结合，即以唱谱为"底本"，拍曲先生在此基础上进行更具体、细致地传授。民国以后，曲社中聘请堂名或昆剧艺人充任曲师的情况较为普遍，昆曲清唱与剧唱出现进一步互渗。

本课题阶段性成果主要有《昆曲文献出版的困局与出路》《昆曲"依字行腔"疑议》《试论昆腔曲牌的曲腔关系》《试论昆曲曲牌的腔调特性》等论文，最终成果为以昆曲清唱的艺术形态及传习主体作为讨论重点的专著。这对完善文学、音乐学、戏剧戏曲学等相关领域的研究具有一定意义，不仅有助于学界进一步深入、立体地认识昆曲清唱，也有助于相关单位在开展昆曲保护与传承工作的过程中制定更全面的扶持政策。

20世纪戏剧表演团体体制发展流变研究

项目负责人　济洪娜

项 目 号： 14DB12
项目类型： 文化部文化艺术科学研究项目
学科类别： 戏剧与影视学
责任单位： 中国艺术研究院
批准时间： 2014年7月
结项时间： 2020年9月

济洪娜（1985— ），硕士，中国国家话剧院助理研究员、研究教育部副主任。主要从事戏剧评论、院团管理方面的研究，先后在《中国文化报》《文艺报》《中国艺术报》《艺术评论》《中国戏剧》等刊物上发表论文数十篇。

本课题是在艺术管理学、戏曲史论基础上的基础理论研究，研究范围为20世纪百年间的戏剧发展历程，所研究的"体制"包括20世纪的中国戏剧特别是中国戏曲所有表演团体的各种发展体制和组织结构，反映了课题负责人对院团管理理论和实践的双重认知。

理论与实践如同榫卯结构，任何一个单方面都难以应对院团管理的复杂和多变的状况，理论与实践的结合乃是中国艺术研究院"前海学派"的学术精神所在，本课题正是在这样学术理念的指导下展开的。

本课题的研究目的是试图鉴古知今，以历史的视角，对标艺术管理实践，为客观、理性地剖析当下纷繁复杂的艺术现状提供依据。从"家班""草台班""城市戏班""科班"，到"共和制""主角挑班制""班园合一制""八合体制""经理制""导演中心制"，直到20世纪末全民所有制、集体所有制、民营私营等多种体制并存的这一系列的发展变化，历时地反映了"艺术生产和管理体制必须遵循社会背景及艺术本体发展特点并适时进行调整变化"的规律；也在横向的共时性上反映了不同地域的戏剧欣赏习惯和审美文化的变迁。

本课题的最终成果为专著《20世纪中国戏剧表演团体体制发展流变研究》，主要内容

包括以下几方面：

第一，"主角挑班制"。论述了商业经济背景下主角挑班制的发展历程，包括"花雅之争"与昆曲家班的没落、戏班商业化经营体制的萌动、"主角挑班制"的发展成熟等三部分。"主角挑班制"的出现是继家班、宫廷戏班之后，由市场规律引导，以商业背景为前提的组班体制，标志着中国戏曲的观众由王公贵族向普通百姓延伸，成为城市娱乐的主体，带动了一个时期戏曲艺术的繁荣。但同时，以主角一人为核心，也形成了权力过于集中、等级森严等弊端。

第二，梨园公会。梨园公会属于戏班的管理机构，北京戏曲行业公会组织"精忠庙"、粤剧的"八和会馆"都是在戏曲史上较有代表性的行会管理组织，起到凝聚梨园界、规范梨园演出的作用，而不同地域的梨园公会的特点亦有所不同。

第三，科班。着重梳理了科班创作、教育、研究三位一体的发展模式，其将戏剧教育与戏剧演出紧密结合，使两者形成了一个完整的链条，相互配合，相互补充，同时孵化了剧目创作与戏剧研究的产生；详细分析富连成科班与易俗社，并作出比较，论述了两者的差异。

第四，以上海为中心，探究班园合一制和越剧经理制。由于地理位置与发展历史等各方面原因，上海成为重要的通商要地，而经济的发展必然会带来城市的发展和娱乐的兴旺，戏曲艺术在上海具有着更加鲜明的商业化特点，以班园合一体制和越剧"老板制"为代表。上海最早衍生出戏曲编导制，这为后来戏曲艺术走上综合发展的道路提供了借鉴和指导。

第五，1949年到1976年的戏曲演剧制度。内容从"戏改"到十年"文革"，涉及导演制在全国的推行。1949年，新中国的成立为中国人民带来了新生，结束了长时间存在的战乱局面，包括话剧在内的戏剧艺术也迎来了新的发展机遇。但同时，在这一时期国家对戏曲的管理政策几经变化，特别是艺术生产体制，经历了一个从探索到逐渐成熟的过程。

第六，以日治时期台湾戏剧的演剧模式以及香港粤剧为切入点，对中国戏剧在台港的发展特点和规律进行研究。由于后期研究时间有限，此部分的研究未能对戏曲的海外传播进行更为广泛和深入的探讨。

第七，话剧表演团体。相比戏曲表演团体的发展，话剧表演团体体制的发展流变较为单一。随着新时代的发展，当下社会背景、时代特点以及观众审美都呈现出不同的特点，而话剧、戏曲两个艺术门类的综合发展无疑各有其自身的规律。该部分从创作方法、题材布局、演出管理、经营思路四个方面探讨综合发展的要素，提出了对当下戏剧院团管理的思考，主要观点是：文艺院团的发展提高作品质量是根，提升管理水平是魂，戏剧艺术的综合发展是必然趋势。

通过本课题的研究，我们认为，院团管理和艺术生产应该在艺术规律、市场规律和意识形态的规范下，寻求社会效益和经济效益的平衡点，而平衡的尺度和把握平衡的能力则需要在日常丰富的实践中去体会。

陆丰皮影戏研究

项目负责人　王晓鑫

项目号：14DB13
项目类型：文化部文化艺术科学研究项目
学科类别：戏剧与影视学
责任单位：上海戏剧学院
批准时间：2014年9月
结项时间：2019年10月

王晓鑫(1981—　)上海戏剧学院二级编剧主要从事电影制片及研究工作，近年大力推广华语电影及艺术家走入欧洲商业院线，主要成绩包括《熊出没·原始时代》《光脚的佛》《惊梦》《清明上河图》以及中德偶动画电影国际合拍基地CG电影节(2018)、中德建交45周年电影音乐会(2017)等。

近年来，随着许多皮影品种被列为各级非物质文化遗产，越来越多的学者从"非遗"这一视角对传统皮影戏展开了研究，但研究对象多集中于北路皮影(或称北方皮影)，而对南路皮影尤其是陆丰皮影戏(属华南皮影戏)的理论研究则相对较少，且研究重心往往局限于从非物质文化遗产的维度来考察陆丰皮影戏的史实流变，或从陆丰皮影戏的造型艺术进行设计学范畴的美术研究，而疏于从戏剧戏曲学视角来对陆丰皮影戏的具体艺术形态予以美学定位，更很少以社会背景和思潮变迁为依托反思其艺术价值，在对当代陆丰皮影戏的文献与实证材料的互证方面做得也不够充分。因此，加强对陆丰皮影戏史料的整理和研究很有必要。

自2012年开始，笔者先后三次走访陆丰皮影戏老艺人，发现了一批有价值的剧本，其中包括一些影戏善本，价值尤高。2013年8月和2015年11月，两次专程赴广东收集、整理剧本，获得了《高文举》《李彦荣认妻》《失金钗》《秦雪梅教子》《罗衫记》《柳世春》《金斗洞》《三调芭蕉扇》《郭爷审鸟记》等九册孤本。

2015年至2016年，三次赴陆丰进行田野调查和现场演出观摩，获得了直接的艺

术经验，并搜集到了关于陆丰皮影戏在当代发展的相关资料。2016年至2018年赴陆丰市，现场观看陆丰皮影戏演出，与剧团演职员深入交流，获得了大量第一手资料；尤其对陆丰皮影戏在世老艺人的走访，更是收集到了大量的录音、文字和图片资料，同时也收集、整理、阅读了许多关于陆丰皮影戏、潮州影戏和广东地方戏曲的文献资料。

2014年至2018年，先后赴上海图书馆、国家图书馆、首都图书馆、南京第二历史档案馆等文献机构进行较为全面细致的资料检索和收集工作。

本课题研究主要有如下内容：

第一，完善传承人的保护机制。传承人是陆丰皮影戏薪火相传的关键，进一步完善代表性传承人的保护机制非常有必要。针对剧团传承人和民间传承人的保护措施，积极做好传承人的生活保障工作，建立非物质文化遗产传承人补贴制度，从而推动传统技艺的传习、保护和发展，进一步改善陆丰皮影戏的传承情况，这是保护陆丰皮影戏的最有效途径，也是巩固非物质文化遗产保护成果的根本举措。

第二，对文化生态采取整体性保护。作为一种文化遗产，陆丰皮影戏是一种活的、流动的文化，建议从活态角度去认识它、理解它。任何一个剧种、流派、戏班和任何一场具体演出都是在一定自然环境和文化生态中存在的。要想保护陆丰皮影戏，就要进行文化生态的整体性保护，对其赖以生存的环境进行治理。犹如孤木之于森林，只有整体文化生态的水土养护好了，植根其中的陆丰皮影戏才能茁壮成长。

第三，立足本体，保护为主，拓展当代空间。和众多非物质文化遗产一样，陆丰皮影戏早已走过"繁盛的壮年"。其所依赖的民间文化生态和乡土祭祀习俗发生巨变，作为民间宗教民俗的演剧土壤逐渐消亡，皮影戏娱神祭祀、教化民众的功能也已淡去，昔日班社林立的繁荣局面不再，硕果仅存的业余班社"环林卓家皮影戏班"成了陆丰皮影戏在民间的最后坚守。而作为当代的传承主体，陆丰市皮影戏保护传承中心及其前身陆丰市皮影剧团始终积极谋求与时代思潮、城镇生活、现代审美相融合，不仅承担了专业性艺术表演团体的职责，也主动去面对古老艺术在当代遭遇的挑战。

外在时空环境的变化要求陆丰皮影戏必须变化，而内在艺术基因又规定着它的基本存在形态。因此，陆丰皮影戏一定要立足于自身在历史文化、艺术形态和生态环境诸方面所面临的实际情况，既从非物质性传承的角度审视其价值，又要结合物质性传承（如皮影雕刻制作等）来谋求更好的生存环境和发展机遇，利用本体优势和品牌效应发挥传统流派的独特之处，拓展其在当代的发展空间。

本课题研究形成了六份调研报告，即《从潮州影到陆丰皮影戏的流变》《陆丰皮影戏的传统艺术形态》《陆丰皮影戏的传统剧目及其特点》《海陆丰的乡土习俗与戏曲传统对陆丰皮影戏的影响》《陆丰皮影戏的当代变革与传承发展》《非物质文化遗产保护视野下的陆丰皮影戏》，并编纂为《陆丰皮影戏》，由浙江人民出版社编入"非物质文化遗产丛书"出版。

本课题研究揭示了陆丰皮影戏的声腔源流与乡土戏曲成因，有着较为重要的学术价

值和实践参考价值。全国政协常委、国家京剧院前院长吴江先生认为其具有明显的开拓性,较为完整地总结归纳了陆丰皮影与当地戏曲音乐的同根同源属性以及不同民间剧种表演技术的差异性,有助于该剧种在当代创新中保持传统艺术形态具有完整性的良性发展。

汉剧与汉剧文化研究

项目负责人　张　翔

项 目 号：14DB15
项目类型：文化部文化艺术科学研究项目
学科类别：戏剧与影视学
责任单位：湖北省博物馆
批准时间：2014 年 8 月
结项时间：2019 年 10 月

张翔（1968— ），湖北省博物馆、湖北省文物考古研究所研究馆员，国际博协乐器专委会（CIMCIM）咨询和执行委员，中国博协乐器专委会（CCMI）秘书长，中国音乐图像学会副会长，主要从事音乐考古和文物陈列研究。

2006 年，汉剧入选为国家级非物质文化遗产代表作名录，对汉剧艺术的保存、汉剧文化的研究更显得紧迫。本课题研究目的在于全面观照汉剧的历史、文化和艺术，对汉剧的文献及音像资料进行整理，以便于在当前局面下做好保存、宣传和推广汉剧的工作，令汉剧文化再翻新篇。

自立项以来，项目组成员面向武汉、襄阳、荆州、安陆以及北京、上海、广东乃至澳大利亚等地搜集、整理汉剧史料，考察当地皮黄剧种资料，包括剧本、档案、剧照等，并对其进行分类整理。在剧目、脸谱、服装等方面，以湖北省博物馆馆藏为基础，课题组进行了规范的博物馆藏品登记与管理，较为全面地梳理了四大流派的历史沿革及发展脉络，整理出版《汉剧经典唱段》（上、下）等相关资料。

在项目研究进行期间，课题组成员组织并参与了中国博物馆协会于 2016 年 10 月举办的第三届国际音乐考古培训班，前往汉剧名角米应先的故里崇阳进行田野调查，来自东亚各个国家的音乐考古学员了解并记录了汉剧相关的口述资料与影像资料。《汉剧及汉剧文化研究》是本项目的最终成果，阶段性成果包括《汉剧经典唱段（上下）》（2014）、《汉剧与汉剧文化研究》（待出版）、《汉剧脸谱》（待出版），总字数 1 712 485 字（含图片 450，谱例 260）。

《汉剧及汉剧文化研究》主要从三个方面做了史料发掘与整理工作，并尝试建构新的理论框架。

　　第一，汉剧源流的梳理与艺术的综述。本课题研究打破地方戏剧种的既定框架，将汉剧纳入中国戏剧发展史的大脉络中对其进行整体考察。一是汉剧沿革，着力于对明清时期皮黄的源流与合腔过程的爬梳，尤其是对汉剧早期形态的追溯，对四河路子、民国时期汉剧的鼎盛阶段、新中国汉剧的沿革情况作了详细阐述。二是汉剧剧目，列举现存剧目资料，阐释剧目的历史流变，选介经典剧目。三是汉剧音乐，从早期戏曲音乐溯源到声腔与皮黄的演变，从汉剧的早期形态到腔调、音乐、锣鼓经、伴奏音乐、伴奏乐器，进一步总结了汉剧的艺术特征、艺术规律和其文化价值，推进了对汉剧四百多年艺术史的阐释。四是汉剧表演和汉剧舞美，全面梳理汉剧末、净、生、旦、丑、外、小、贴、夫、杂十大行当表演技艺，收录经典角色、相关名伶及其表演资料，以湖北省博物馆馆藏汉剧道具、布景、化妆（特别是头面、脸谱）、行头为基础，作出详尽的分类与整理。此外还整理了《汉剧剧目名录》和《汉班戏规（十条十款）》《汉剧大事记》以及与汉剧相关的谚语、口诀、行话等。尤其《汉剧剧目名录》，包括湖北省内汉剧院团的汉剧剧目、新编与移植的汉剧剧目、陕西安康汉剧团补充汉剧剧目、广东汉剧团补充汉剧剧目、巴陵戏补充汉剧剧目、《湖北地方戏曲丛刊》剧目、武汉汉剧院存档剧本资料（20世纪90年代采录）、武汉民间汉剧常演剧目以及清代文献中所见剧目。

　　第二，珍贵口述史料的搜集与汉剧脸谱的研究。课题组开展了对汉剧老艺人的抢救性录音、录像和口述史记录工作。汉剧老艺人是汉剧艺术的丰富宝藏，他们所掌握的汉剧艺术史料是汉剧艺术研究、汉剧史书写的重要资源。《汉剧脸谱》的研究对象为戏曲演员脸上的"花妙"，本课题系统地论述了汉剧脸谱的形态、脸谱的共性与艺术特色，列举并说明了十大行当中经典角色的脸谱，同时注重探究京剧"谭派"与汉剧脸谱的历史渊源，而《脸谱分行当索引》更是为后续研究提供了便利。

　　第三，新的理论框架与研究方法的运用。作为剧种本身的研究，《汉剧与汉剧文化研究》将汉剧定位为"起源于湖北、有着广泛辐射范围的全国性剧种"，对汉剧在不同历史阶段、不同文化背景之下声腔、剧目、锣鼓经、曲牌等流变情况进行记录和阐释，为今后保存汉剧的原生态艺术形态、传承汉剧这一古老艺术提供理论依据。除此之外，还将汉剧与广东汉剧、滇剧、桂剧、闽西汉剧等剧种进行横向比较研究，从而建立了"中国汉剧"发展谱系。

　　随着博物馆话题与社会职能的广受关注，《汉剧与汉剧文化研究》的学术价值及社会影响也正在逐步凸显：

　　第一，汉剧史料搜集、整理比较全面。《汉剧及汉剧文化研究》收集了从1822年至1949年10月间散见于文献、论著、期刊、报纸中的汉剧相关史料，其中主要来自民国时期北京、上海及武汉等地区的各种报刊30余种。这批资料提供了民国时期汉剧剧目、演员、表演及演出等多方面的珍贵记录，无论对汉剧本身的研究还是对近代以来的汉口文化生态研究，都具有较高的文献参考价值。课题组尤其侧重现有研究较为薄弱的剧目、脸谱、

舞美、服装等方面,对已有研究进行整合、发掘、辨析,厘清见证戏曲发展的重要史料,如汉剧唱腔选、汉剧脸谱集成、剧目辞典以及吴天保、李春森等汉剧名角的档案史料等。

第二,建立了中国汉剧发展谱系。在对湖北各地和陕西安康汉剧、湖南常德汉剧及广东汉剧等进行调查的基础上,全面记录传统汉剧资料,梳理汉剧与广东汉剧、滇剧、桂剧、闽西汉剧等剧种的关系,建立"中国汉剧"的发展谱系。

第三,开展了对汉剧老艺人的抢救性口述史记录工作。通过对老艺人的演出、说戏进行录音、录像,抢救出一批绝活、剧目,为汉剧的人才培养事业、表演艺术研究保留了珍贵文化遗产。在此基础上,湖北省博物馆与武汉理工大学戏曲文化艺术传承基地、武汉市艺术研究所正在联合筹备汉剧(皮黄)国际学术研讨会,让传统汉剧艺术在国际舞台上更多发声。

第四,保护文化遗产,传承与弘扬了汉剧艺术。2014年至今,湖北省博物馆连续4年承办国际音乐考古大会与国际音乐考古培训班,将汉剧列为历次培训的重点研究内容,为汉剧研究走向国际创造了平台。

本课题研究借助博物馆这一平台,以文字、表演、展览等多种形式向学术界、文艺界乃至广大群众作了普及。2014年5月20日至6月20日、2015年6月28日至8月9日,"楚腔汉调——汉剧文物展"分别在国家大剧院、广东省顺德区博物馆展出,社会反响巨大,联合国音乐类"非遗"项目评审委员、美国密歇根大学教授林萃青,京剧大师梅葆玖,著名作曲家、中国音乐家协会主席赵季平都对展品给予了高度的评价。

新世纪中国改编电影与产业关系研究

项目负责人　万传法

项　目　号： 14DC17
项目类型： 文化部文化艺术科学研究项目
学科类别： 戏剧与影视学
责任单位： 上海戏剧学院
批准时间： 2014 年 9 月
结项时间： 2019 年 12 月

万传法（1971—　），博士，美国加州大学圣克鲁兹分校访问学者，编剧，导演，上海戏剧学院教授、电影文化研究中心副主任，民盟上海戏剧学院支委委员，福建师范大学"闽江学者"特聘讲座教授，上海电影评论学会副会长，《电影研究》杂志主编，中国文艺评论家协会网络文艺委员会委员，中国电影评论学会理事，中国电影家协会理论评论委员会理事，中国电影文学学会剧作理论委员会理事。编剧、导演或策划影视作品、话剧 10 余部且多次获得国内外各项大奖，出版学术专著、译著 10 余种，发表论文 60 余篇，且多篇获奖或被《新华文摘》《社会科学文摘》《人大复印资料·影视艺术》等全文转载，先后主持国家社科基金一般项目 1 项、文化部艺术学项目 1 项。

本课题主要研究对象是 21 世纪以来的中国电影改编及其与电影产业之间的关系，主要包括电影改编的理论问题、电影与文学的关系问题、电影改编与产业的关系问题。第一，由文学作品等改编而来的电影作品，无论数量还是质量上一直都是中国电影创作及生产的中坚力量，然而其研究的系统性以及深入性却远远不够；第二，电影与文学关系之问题自中国电影诞生后不久便已出现，在 20 世纪 80 年代还曾发生过大讨论，进入 21 世纪其又得到进一步的凸显，而相关研究则明显不足；第三，电影改编与产业关系这一以往研究较少的问题，已经随着中国电影产业的飞速发展而异常鲜明地呈现出来，其在某种意义上关系着中国电影的未来发展方向。对这三个基本问题的梳理和分析，将会带来有关其

学术、学理及产业方面的进一步探讨和辨析，从而推动相关研究及应用走向深入。

本课题的研究内容分为五个部分：

第一部分除了论证在当下研究电影改编的必要性之外，主要从宏观方面讨论了以下四个基本问题：第一，在电影改编观念上，本课题倾向于一种"非忠实"的改编观念。文学和电影是两种不同的艺术形式，文学只是一种叙事学层面上的"素材"，电影改编要遵从电影的艺术规律和媒介特点对其加以合理化地重新编排、改造和重塑。第二，在电影改编理论分类上，可以体裁分，包括"戏剧式改编理论""小说式改编理论""散文式改编理论"等；亦可以思潮分，包括"现实主义改编理论""现代主义改编理论""后现代主义改编理论""娱乐化改编理论"和"跨文化改编理论"等；还可以类型分，包括"喜剧改编理论""家庭伦理剧改编理论""青春片改编理论""爱情片改编理论"等。第三，在改编模式及方式方法上，本课题主要梳理了两种模式论，即题材（体裁、主题）类型模式论与"长度模式论"。第四，在电影与文学的关系问题上，本课题梳理了电影与文学发展变化的三个阶段后认为，文学与电影相互交融的局面一直未曾改变。

第二部分将20世纪的中国电影改编分为1905—1924年、1924—1932年、1932—1949年、1949—1976年、1978—1988年、1988—2000年等六个阶段。通过这六个阶段的分析我们看到，改编不仅是中国电影发展的"永动机"，而且往往会在关键时刻发挥出重要作用；但是，中国电影改编从一开始就具有一种原初性，即传统性与现代性的撕裂，因而从某种意义上中国电影百多年的改编史就是如何处理"传统与现代"的历史。它们之间的关系偶尔会相对"融洽"，但更多是处于一种撕裂和摇摆之中，这构成了中国电影改编的一种常态。我们还可以看到，中国电影改编就市场活力而言呈现出一种"传统强化模式"，即越贴近"传统"就越具有市场活力；但就艺术表现而言却又呈现出一种"传统弱化模式"，即越是弱化传统或者反传统其艺术表现往往就越强，或者说其主题内涵、主题深度以及艺术探索性就会越强。有三类改编已经成为中国电影改编创作的支柱：第一类为通俗类传统文学、历史民间故事传说等；第二类为革命历史与革命战争类改编，即后来的"主旋律"电影；第三类为经典文学（特别是近现代文学经典）改编。前两类构成了中国电影改编的主脉，而经典文学名著改编由于与前两类有交叉，本书更愿意称之为一种"基本面"，它往来交叉而又自成风景。

第三部分首先对21世纪以来的中国电影改编作了描述和概括，然后重点分析了"互联网＋"背景下的IP电影改编、基于"内容生产"为主的传统类改编，并对21世纪以来中国电影改编的特点及趋势作出如下总结：第一，电影改编得到了空前的重视和发展；第二，电影改编的种类及资源呈现出前所未有的丰富化；第三，电影改编的观念及方式发生了巨大变化；第四，电影改编类型多样而又重点鲜明；第五，电影改编正由"改编创作"转向"改编生产"；第六，电影改编的形态正由"静态化"走向"动态化"；第七，跟风现象及同质化问题严重；第八，电影改编呈现出过于依赖后现代主义思潮及"娱乐化"改编原则的倾向；第九，不尊重艺术规律、粗制滥造现象依然严重。

第四部分对21世纪以来中国电影的改编作出了反思，认为应该时刻关注并思考如下

几组关系：第一，改编与中国电影的关系；第二，改编（者）与文学自身的关系；第三，改编与美学意识形态的关系；第四，改编与中国的关系；第五，改编与世界的关系。

第五部分主要是课题组在前期所完成的阶段性成果，包括《〈狼图腾〉的跨文化制作及其界定》《武林已逝，侠客安在？——兼谈中国武侠电影的"破"与"变"》《七者大圣：传统之本与先锋之变》《理智与情感：杨德昌的情感困惑与作者立场》等四篇论文和一篇会议综述《世纪之问：我们的银幕主人公都去哪儿了？——内地、香港、台湾电影编剧研讨会综述》，皆发表在《当代电影》《上海大学学报（社会科学版）》等重要刊物上。其中，《理智与情感：杨德昌的情感困惑与作者立场》一文被《人大复印资料·影视艺术》全文转载，《七者大圣：传统之本与先锋之变》一文被《当代电影》选为"2018当代电影英文年刊"文章于2020年出版发行。

本课题的结项成果为《改编与中国电影》，已由中国电影出版社于2020年8月出版发行，并荣获了中国高校影视学会2019—2020年度学术成果学术专著类推优奖。

以往的相关讨论或者偏重于21世纪以前的研究，或者偏重于进入21世纪以后的研究；或者偏重于某一历史时段的研究，或者偏重于某一代际的研究；或者偏重于某一类型的研究，或者偏重于某一个作家、作品改编的研究……本课题则在某种意义上实现一种融通，打通了其间的多重阻隔，并凸显出了它的独特性。其不仅可以知过去，还可以知未来；不仅可以知局部，还可以知整体；不仅可以知传统，还可以知现代；不仅可以知艺术，还可以知产业……因此，本课题研究具有较高的应用价值，也必将有较高的社会效益。

改革开放以来中国电影话语体系构建

项目负责人　谢　阳

项　目　号： 14DC19
项目类型： 文化部文化艺术科学研究项目
学科类别： 戏剧与影视学
责任单位： 北京电影学院
批准时间： 2014 年 8 月
结项时间： 2019 年 12 月

谢阳（1982— ），博士，北京电影学院助理研究员，《北京电影学院学报》编辑。主要从事电影史论、电影理论与文化批评研究。先后主持文化部文化艺术学科研究项目 1 项、北京电影学院校级科研课题 1 项，参与国家社会科学基金艺术学项目、国家出版规划项目若干项。发表论文有《1979 年以后的中国电影都市影像》《戏曲电影——写意与写实的美学融合》《用影像记录"时代的面貌"——解放区电影研究》《我国青年影人扶持机制的跨界融合》《基于线上放映的虚拟社群聚合模式探析》等。

　　本项目从思想理论领域进入社会转型期的电影话语体系理论构建与系统阐释。电影话语体系如其他思想领域一样，也是一个前承后继的过程。电影的生产方式与创作理念往往与一个时期内社会、文化、政治的动态变化休戚相关。当下构建当代形态的中国电影话语理论，形成中国电影话语系统，取得自主的交流和对话的主体身份，获得相称的话语权，并输出中国电影话语，已经越来越必要和迫切。这不仅是电影理论研究者的共同愿景，更是复兴民族文化、重建中华民族文化自信和理论自信的一个重要方面。在不同社会文化语境下，中国电影往往展现出迥异的时代特质和精神风貌，呈现出多元化的创作观念、创作范式和风格样式。本课题正是以考察电影与社会的关联为基本路径，重点梳理了改革开放以来中国电影话语体系的发展历程及演变脉络，以期清晰洞见其生成动因、发展特征及内在规律，并以战略性眼光前瞻其发展趋势。

　　从当下中国电影史论的研究来看，探讨改革开放以来中国电影思潮与现象的著作较

多，但从话语角度入手则较少。也就是说，对改革开放以来中国电影的研究多将"电影思潮"作为把握电影发展史的重要维度，视其为独立的动态体系，而没有把电影与社会转型的大背景联系起来。但从三十多年来各学科实践、研究与探索的成果来看，包括与电影在内的艺术创作（如文学）在构建意识形态与思想体系的过程中，总是与社会转型的历史进程相伴相随，从未脱离过。这就不难理解，在此话语体系指导下创作出来的电影作品，为什么总会超乎寻常敏感地对当下社会现实状况如此关注，并以民众最喜闻乐见的形式，表达着对现实的思考和对理想的追求。可以说，社会现实生活中每一个有普遍影响的事件或意识形态的变化，都会直接影响电影的创作，形成一个"改造"和"再造"的循环过程。在如实表达民众现实情绪的同时，也潜移默化地影响和重建了人们的价值观念，这是中国电影被时代赋予的独特历史使命。

具体到电影话语体系的研究，我们会发现其与对中国电影历史的研究有很多不同的地方。历史的研究是对中国电影发展中的各种思想、观念也即内容的研究，话语研究侧重于对中国电影创作及理论构建中言说方式也即形式的研究；历史研究的是"说了什么"，话语研究的是"怎么说"。当然话语研究不只是形式问题，形式中蕴含着更为深层的观念问题和思维问题，其必然要与社会发展转型以及相应的观念、思想紧紧联系在一起，因而研究电影话语必然要涉及中国电影与当代社会思潮、社会经济发展的多重因素，这样才能构筑出一个完整的话语体系。

电影的发展轨迹犹如中国百年现代化进程的缩写，电影的世界里再现了过去、表现着现在、憧憬着未来，所以对中国电影话语体系的研究必然会深入社会转型时期结构、思想意识等诸多层面，揭示社会因素对电影创作和理论发展的深刻影响。

本课题在研究方法上主要采取了文本分析、语境分析和比较的方法。文本分析指的是对改革开放以来中国电影作品的文本进行分析，即在对相关电影作品的文本细读中探寻改革开放以来中国电影话语体系发展的路径，对隐藏在其中的思维特点、概念术语的运用、创作命题的建构特点等加以细致的考察。这不是孤立进行的，而是同时与当下哲学、美学及其他艺术理论文本相联系，以期更好地理解认识中国电影话语的特点。语境分析指的是对改革开放以来电影所处的现代性语境的分析，即分析中国电影话语体系与同时代文艺思潮特别是文学思潮的关系，在对照中找到中国电影话语体系发展的独特之处，并探寻改革开放以来的学术语境中中国电影话语的转型特点，这涉及了纵向的历史关联问题和横向的与西方学术的关联问题。比较的方法主要从三个方面加以运用：一是电影话语体系与电影思潮的比较，在比较中考察继承了什么和发展了什么；二是电影话语理论体系与西方艺术理论、美学、哲学话语的比较，从中考察吸收融合了西方哪些话语成分、与西方话语有哪些不同之处；三是电影话语理论与它同时代的文艺思潮的比较，从中总结出改革开放以来中国电影话语体系的时代特征。所以选择话语理论作为研究"改革开放"中国电影发展问题的方法之一，是建立在对话语理论充分认识和反思的基础上的，因为话语分析能够帮助我们更加完整、深刻地了解文化传播活动，包括电影。但是研究电影话语体系的建构并不是要提供改造电影创作的具体方法，而是去发现、了解、影响通过电影展现的

社会历史进程中所包含在话语体系之中的思想和行为。在国外,运用话语理论研究社会文化和艺术形式已经十分深入,对具体问题的分析也越来越精细,而在国内则尚处于起步阶段。

本课题研究主要内容包括如下两大部分:

第一部分为"历史爬梳"。首先,回顾了五四新文化运动到改革开放以后,中国电影发展伴随着中国社会的现代转型发生的几次较大的话语体系转变,并在此基础上展开对电影话语体系的整体观照,探寻影响社会文化语境下电影话语转变的多元动因。其次,在对电影文本的具体研究中,回应前面思想文化界把西方文化作为参照物,在谈论现代化的同时反思和批判如何对待传统的问题,以及在文艺思潮的影响下形成的电影思潮及创作风格。最后,从现代电影理论的西方引入、电影理论与批评建构、宏观读解与理论建构等方面讨论如何使西方理论资源本土化。

第二部分为"理论分析"。在经典马克思主义对电影话语体系建构的影响、大众文化与电影话语体系及其理论构建的关系、大众传媒时代的电影批评及电影批评的伦理取向三个方面,从话语方式的角度去研究改革开放以来中国电影于主流意识形态和现实批判杂糅的话语体系中,如何在不断地参与中国现代化的进程当中与意识形态达成一种同构的关系。

在社会转型的不同历史阶段,研究当时的社会文化系统和电影本体的同时,努力开阔视野,进行条件性与语境性的外延式研究,以此求得改革开放以来中国电影话语体系构建,从文化根基与中国特色的思维方式角度,站在当下时代高度上被给予解答。这涉及了史论兼用的问题、社会文化的历史追问问题、电影理论基本问题、电影的现代性问题等。这些问题,都是当下中国电影话语体系构建的焦点和难点问题。

最后的影戏：晚清以降成都大皮影的百年兴衰

项目负责人　罗兰秋

项　目　号：15DB10
项目类型：文化部文化艺术科学研究项目
学科类别：戏剧与影视学
责任单位：成都体育学院
批准时间：2015年9月
结项时间：2019年10月

罗兰秋(1962—　)，成都体育学院教授、博士生导师，主要从事文化传播研究，曾主持文化部、四川省、成都市科研项目多项，出版《文化：让广告疯狂》《成都大皮影的文化记忆》《最后的影戏：晚清以降成都大皮影的百年兴衰》等专著，主编《巴蜀历史与文化》《体育广告教程》，参编《千年回首话四川》等，发表论文三十余篇，荣获四川省人民政府教学成果二等奖、成都市哲学社会科学三等奖、成都市第14次哲社优秀成果奖三等奖，先后被评为四川省优秀教育工作者、学院教学名师、"学生心目中的好老师"等。

影戏是中国唯一的最古老的戏剧与美术结合的"活化石"，它几乎涵盖了中国所有传统造型艺术与传统表演艺术。中国影戏起源于唐，繁荣于清，至今已有上千年的历史。成都皮影是60—80厘米高的大灯影儿。影人脸大，头茬一般长12—21厘米、宽11—18厘米。这样大的皮面便使人物性格表情的刻绘有了余地，如不同的眉毛、鼻子、眼睛，还有净角的脸谱，均可以仿照川剧人物勾勒。同时，在头茬上配以耳环、发簪、帽饰、胡须、水发、翎子等软性饰物，使得艳丽而端庄的影人更有了动感，活在了大影窗上。观众远远地能看清楚影人的表演，其仿佛像"真人"一般。成都皮影形象生动，个性突出，可与现代的动画影像媲美。巴蜀文化是一种具有独特个性的区域文化，成都影戏充分体现了这种文化特质。成都影戏是中国产生最晚、衰落最快的城市影戏，它从产生之日起就形成了用皮影"小戏"演川剧"大戏"的表现形式，并在电影产生之后迅速衰落。

本课题对成都影戏的研究不只是一个地域文化形式的研究，而是中国影戏发展流变的阶段性研究，即研究影戏从突出"影"到强调"人"的制作表演过程，充分体现了中国影戏从乡村到城市的发展过程，同时也是影戏向戏剧化、生活化推进的演变过程。本课题研究对影戏的发展历史研究具有一定的开创意义。

本课题的主要研究时段与内容包括：晚清70年（1840—1911年），伴随川剧产生的成都影戏鼎盛期的传播；民国时期，电影产生以后影戏走向衰落；20世纪30年代，外国人开始收购皮影，成都皮影进入博物馆。具体来说，其框架如下：第一，概述中国影戏文化及流派，包括"中国影戏自成一统""影戏是民族文化自觉的艺术形式""成都皮影与中国影戏流派"三部分；第二，呈现晚清成都影戏产生的历史环境，包括"晚清成都经济的繁荣与民俗活动""晚清成都的移民会馆""晚清成都川剧的兴盛"三部分；第三，探究成都影戏兴盛的文化渊源，包括"成都皮影的来源""成都皮影：民间艺术的集大成者""融合、集成创新成都皮影的核心人群：川剧玩友"三部分；第四，考察晚清的成都影戏，包括"成都影戏与川剧""成都影戏的影卷""成都皮影的制作"三部分；第五，梳理晚清成都影戏的传播，包括"晚清以降成都市民的'戏剧'生活""成都影戏的'味道'文化""从灯影话语看成都影戏的表演""成都影戏的消费场所"部分；第六，观照晚清的外国"影"与中国"戏"，包括"'影'的盛况与'戏'的衰落""电影出现后国人的反思""进入博物馆的成都皮影""成都皮影与德国学者的影戏研究"四部分；最后，以"湮没在历史记忆中的成都皮影"作结。

本课题的主要理论观点有如下三点：第一，影戏是中国民族文化自觉的艺术形式。它自成体系，承载着一方水土一方民，"味"不离乡土、"道"不弃民本构成了影戏"味·道"文化传播的经纬。第二，产生最晚的成都影戏是中国影戏从"影"到"人"、从乡村到城市逐步向戏剧化、生活化演变发展的典型，是世界上最复杂、最精美的城市影戏。第三，"戏·画"交融形成了成都大皮影表演的视觉间离效果，动则为戏，静则为画。

本课题提出如下对策与建议：

第一，通过博物馆的"展·演"传播成都大皮影。第二，通过政府对外宣传凸显成都大皮影的地域文化特色。第三，培育远离现代工业的皮影表演市场。展演、宣传、"手工"是成都大皮影保护的核心。文化从来不是流水线能够打造出来的，现代皮影应该是作坊式、手工生产的文化产品而不能产业化。闲暇是文化的基础，作为"非遗"的成都皮影，它的受众也只有在拥有闲暇之后，在"慢生活"的节奏中才能更好地体验几百年前老成都人生命中的快乐时刻。因此，成都大皮影的开发保护应该是小批量的复制，走高、精、尖的文化传播路线，把高品质的原料、精湛的手工艺，融入川西文化的精神内涵之中以增强成都皮影的文化附加值。第四，21世纪是皮影研究进入博物馆的时代，应在博物馆里对皮影进行全面深入地研究。皮影既是静止的，又是活态的，因为它的文化基因已留在了现代的生活里。

2020年9月，因为《成都2021年第31届世界大学生夏季运动会开幕式"火炬传递——点火"仪式创意文案》"整体构思新颖"，尤其火炬传递使用皮影戏和中国传统"走马灯"形式，设计了川蜀女子、关羽、诸葛亮等人物形象，巧妙地展示了城市文化底蕴和川蜀

"非遗"文化,思路显得别具一格,第一作者、本课题负责人罗兰秋荣获2021年成都第31届世界大学生夏季运动会开闭幕式创意文案征集活动金奖。

专著成果《最后的影戏:晚清以降成都大皮影的百年兴衰》(四川大学出版社2020年1月出版)出版后获得了广泛的好评,如中国艺术研究院曲艺研究所所长吴文科研究员评价其"是一项全面考察晚清以来百余年间成都大皮影戏历史文化渊源、艺术发展传播及兴衰流变命运的科研成果","是对成都大皮影戏较为全面、系统而又深入的历史、艺术及演变、传播之全景式考察","内容十分丰富,表达结构严密,学术写作规范,应用价值独特。对于当今非物质文化遗产保护语境下的此类文化传承,尤其具有非常及时的学术参考价值"。

论文成果《成都皮影渊源与流变续考》(《艺术评论》2018年第11期)于2019年荣获成都市哲学社会科学成果三等奖。

昆曲表演艺术传承方式研究

项目负责人 刘 静

项 目 号：15DB14
项目类型：文化部文化艺术科学研究项目
学科类别：戏剧与影视学
责任单位：中国艺术研究院
批准时间：2015 年 9 月
结项时间：2020 年 9 月

刘静（1967— ），中国艺术研究院研究员、研究生导师，香港大学饶宗颐学术馆研究员，中国戏曲学院特聘教授。主要从事戏曲表演艺术研究、创作、传承，曾参与国家重点项目、文化部重点项目、北京市项目等课题多项，著有《幽兰飘香》《韩世昌与北方昆曲》等，参编《中国昆曲图鉴》（副主编），发表论文 30 余篇，昆曲舞台表演代表作有《百花赠剑》《游园惊梦》等，获得中国戏剧"梅花奖"、意大利"罗马之泉奖"等。

本课题是以昆曲舞台表演艺术为研究对象，探究昆曲艺术家"活态传承"的实现方式。昆曲作为中华民族优秀文化遗产，被联合国教科文组织认定为"人类口头和非物质文化遗产代表作"。其历经数百年传承，经过一代又一代艺术家的精心雕镂、反复锤炼，留下了大量的剧目，形成极为成熟的艺术形态。挖掘、抢救、传承和创新这些昆曲经典剧目，是一项具有深远意义的工作。

昆曲作为艺术灵魂的延续都保留在前辈的传承人身上，这是我们在昆曲剧本或是曲谱中很难见到的。因此，对昆曲的传承、保护、革新和发展要慎重对待，要对昆曲的艺术本体与其核心价值有一个整体而准确的把握。戏曲表演艺术的传承有其特殊性，须通过言传身教这一直接而特殊的方式进行，这才符合戏曲本身的教学规律。因此，对昆曲表演传承方式的研究可体现出其真正的价值和意义。本课题在继承前辈创演的代表性剧目的同时，将舞台实践与理论研究有机地结合，初步形成了以"承、传、演、研、用"五位一体的昆曲表演传承模式。

"承"是全面继承昆曲表演的技艺规范、美学标准与表演规律;"传"是在继承传统的基础上将昆曲的内涵与精粹传递给下一代;"演"则是使之呈现在舞台上;"研"是在传承中注重文字和映像双轨记录,进行学术研究和理论总结,让项目成果回馈传承实践;"用"是传承的循环与推进,传承者能够消化前四部分的成果,将其融入新一轮的"承、传、演、研"的过程。这样,就通过"五位一体"的传承模式,做到"在传承中发展,在发展中传承"。

本课题从传承实践、资料搜集及论文写作等方面展开研究:完成昆曲《游园惊梦》《刺虎》《百花赠剑》等剧目的传承教学;搜集与课题相关的资料,并对其进行初步梳理,通过影像录制、照片拍摄、文字总结等形式对传承实践进行全方位的记录,并最终形成论文。

本课题的研究成果共分为五个部分:第一,以家班、民间戏班和宫廷戏班三方面昆曲表演艺术传承史料为依据,阐述明清时期昆曲表演艺术传承的历史脉络与时代特征。第二,分析昆曲艺术在近代充满生存危机的历史背景中,从沉寂而有回响,再到规模传承的实现过程。第三,讨论新中国成立以来,在国家政策的指引下,艺术家传承观念转变与昆曲传承方式的变革。第四,在总结昆曲表演艺术传承历史经验的同时,探究昆曲表演艺术传承的内涵、特点与具体细节。第五,以北方昆曲艺术家秦肖玉将昆曲经典剧目《痴梦》《刺虎》传授给笔者及笔者再将《刺虎》教授给学生三个案例,观照表演艺术传承的历史积淀与表演传承的结合过程。

在昆曲表演教学实践中不仅要注重师生间双边互动的过程,同样还需注重"口传心授"之外的人文熏染,给予学生一个良好的沉浸式学习体验。这种传承方式主要是引导学生在剧目排演时,能够尽快投入演出准备、表演进行及演出结束后的总结这一完整过程中,使其能够观察到演员自身无法意识到的收获与疏漏以及导演或教师在教戏、排戏过程中的方式、方法等。学生将其实践中的体会再化入相关论文的撰写中,将会得到意想不到的效果,由此实现艺术理论与表演实践的良性互动。这一传承方式可概括为如下五个方面:第一,有渊源。任何传承,都有其根脉所在。第二,有依据。笔者对昆曲表演传承方式的探索,是多年来向诸多前辈或问艺、或同台演出、或同坛讲座的结果,这才撰写了《韩世昌与北方昆曲》等专著,以文字记录的形式让传承得以有根可寻,有据可依。第三,有内蕴。昆曲表演艺术传承不是停留在一招一式的模仿与复沓,更多的是对昆曲文化的关注。第四,有发展。笔者在"承"的基础上,结合自身对表演的理解与当代审美追求,以互动的方式辩证地传授给下一代,即"传"。第五,有创造。今天的昆曲表演传承,面对的群体更为广泛、更为多样,与此相伴而生的创新也就势在必行。

近十年的昆曲传承是从传承剧目、排练加工、录制音乐、录制唱腔,到《刺虎》《游园惊梦》《百花赠剑》等剧目的舞台呈现。我们采用了现代多媒体设备,将传承的全部过程都进行录音、录像、拍照,进行了全面、完整、系统地记录。最终,共获得了近50个小时的影像、录音和近600张教学工作照、排练及演出照,还制作了关于昆曲表演艺术传承的传记片《刺虎》《粉末春秋》《百花赠剑》《昆曲旦角教学》《守得春色再满园》。这些工作,对昆曲表演的许多内容都是一种抢救式保护。

韩世昌昆曲表演艺术编年史

项目负责人　谢柏梁

项 目 号： 15DB15
项目类型： 文化部文化艺术科学研究项目
学科类别： 戏剧与影视学
责任单位： 中国戏曲学院
批准时间： 2015 年 10 月
结项时间： 2019 年 9 月

谢柏梁（1958— ），博士，中国戏曲学院二级教授、学术委员会副主任、创作委员会副主任、中国文艺评论基地主任，享受国务院政府特殊津贴专家，国家社科基金艺术学重大项目首席专家，北京市高创计划领军人物，北京市戏剧家协会常务理事，中国戏曲学会常务理事。著有《中国分类戏剧学史纲》《世界悲剧文学史》《中国当代戏曲文学史》等。

以韩世昌为代表人物的北方昆曲是清代南方昆曲"北移"京城后存留至今的最重要、影响最大的也是最后一支重要的昆曲支脉，历史上称之为"北昆"。韩世昌是从北方昆曲这块园地里生根、发芽、成长起来的一棵参天大树，有着深厚坚实的艺术根基与文化背景。不论是历时性来梳理考察，还是从共时性来评估衡量，韩世昌都是昆曲界的标志性人物，在中国北方昆曲近现代史上占有极其重要的位置。因此，韩世昌乃是北方昆曲研究必须首先面对的一个重要对象。

本课题研究根据郭汉城先生历来所强调的"史书要靠史料说话"的原则，要把韩世昌的昆曲表演艺术编年史做成一部"信史"，因而下大力气去整理当时文献史料，了解当时大量的各类剧目、各类演出、各类评价、各类艺术活动等第一手资料，并通过分析、归纳、对比的方法去粗取精、去伪存真，使得出来的结论客观、真实、可信。这是北方昆曲主要历史人物的第一部昆曲表演艺术编年史，第一次从戏曲史的角度系统、科学地总结了韩世昌一生的昆曲表演活动，填补了中国戏曲史、中国昆曲史、中国非物质文化遗产史、戏曲人物专史

等方面的学术空白,为后人的继续研究打下了良好的学术基础。

本课题研究秉持实事求是的态度,坚持原创精神,通过披阅、爬梳、勾稽、考证和田野考察,获得大量珍贵资料,对韩世昌的生存环境、成长道路、传奇经历、艺术特色、地位作用等进行了全面、系统的梳理和准确清晰的描述。

本课题研究阶段性成果包括论文4篇、专著2部,最终成果为《韩世昌昆曲表演艺术编年史》,约60万字,计划2020年由文化艺术出版社出版。

《韩世昌昆曲表演艺术编年史》从韩世昌12岁(1910年)从艺时写起,采用编年体例,记述了韩世昌当年重要的从艺活动情况。注释部分则以韩世昌自述为主线,详细引用了当时各类媒体的相关报道,从不同侧面反映了历史的本来面貌。还辑录了以研究考证为主的学术性文章,它们分别对韩世昌从艺活动中涉及的一些史实进行了考证与探究,如《韩世昌与侯瑞春、赵子敬考》一文考察了他与侯瑞春、赵子敬的师承关系及对韩世昌从艺的影响,《韩世昌与吴梅、傅惜华考》一文考察了他与大学者吴梅、傅惜华的亦师亦友的关系,《韩世昌与青木正儿考》一文考察了他与日本学者青木正儿的关系以及韩世昌1928年赴日演出的一些具体历史情况,《韩世昌〈思凡〉〈出塞〉演出版本及演出时间考》一文考察了他代表作《思凡》《出塞》的剧目源流、版本及演出时间等,《韩世昌〈贵妃醉酒〉演出考》和《韩世昌〈游园惊梦〉演出考》考察了昆曲《贵妃醉酒》与昆曲《游园惊梦》的剧目来源、演出背景等,《韩世昌1918—1919演剧活动考》与《韩世昌1956—1957演剧活动考》则详细论述了韩世昌在新中国成立前与新中国成立后两个历史阶段的重要艺术活动;有些论文则更广更深地讨论了韩世昌从艺的历史源流、历史背景、历史地位等,如《北方昆弋"庆长班"与北方昆弋"荣庆社"研究》《"荣庆社"1918年京城"天乐园"演出、演员与剧目研究》《北方昆弋到北方昆曲:历史来源与传承发展研究》《从北方昆弋到北方昆曲:特殊性与历史性研究》《北京地区的昆曲历史传承发展路径研究》等。

通过该课题的研究,得出如下结论:第一,研究历史人物必须要靠历史资料说话。韩世昌经历了昆曲从衰落到复兴、从坚持到希望、从传承到发展几个重要的历史阶段,但离我们现在已经相去百年,要想了解他,要想研究他,必须坚持历史唯物主义的观点,必须坚持"第一历史"(史料)为主的观点。第二,在浩瀚的历史文献和历史资料中要坚持去粗取精、去伪存真,重演出广告,重演出戏单,重演出评论,轻花边新闻,轻吹捧文章,轻炒作文章,轻花拳绣腿文章。第三,在上述基础上,要坚持治史、治学的严谨态度,要防止炒冷饭,要防止以讹传讹,要防止人云亦云,只有这样才能得出正确的经得起历史检验的结论。比如对韩世昌的历史评价:韩世昌在中国昆曲(北方)近现代历史上占有极其重要的无可替代的位置。他出身河北高阳县河西村一个没有任何戏曲背景的农民家庭,因生活所迫从小进入了一个农村戏班,后逐步地成长为北方昆曲一代名伶,其传奇人生本身就是中国北方昆曲近现代史赓续变化的一个缩影。韩世昌上承"南昆北弋""内廷承应"之渊源,下开北方昆曲一代"乾旦"之新河,是中国戏曲史上自民国以来唯一以"梅郎(梅兰芳)、君青(韩世昌)"并称的在北方昆曲史上最具代表性与影响力的百年昆曲演艺人物,是北方昆曲史上具有承上启下的"样本"意义的艺人,是北方昆曲延绵百年间"北方昆弋时代"的"最后一

个"和"北方昆曲时代"的"最初一个"的重要践行者和引领者,是北方昆曲剧院最主要的创建人之一。如果说梅兰芳是京剧史上"京昆合璧"的京剧"乾旦"大家,韩世昌则无疑是北方昆曲历史上唯一称得上"北南合璧"的昆曲"乾旦"领袖。这是迄今为止最鲜明、最客观、最完整、最真实的历史评价,这个评价有大量真实的历史文献来支撑和佐证。

过去很长一段时间里,知道北方昆曲历史的人很少,研究的人就更少。社会上也大都是只知"南昆"(南曲),不知"北昆"(北曲);只知"梅郎"(梅兰芳),不知"君青"(韩世昌);只知"游园",不知演"游园"者。这种状况的形成有历史原因,但也由于北方昆曲"曲高和寡"和较少关注自身历史以及相关的学术研究机构对北方昆曲的历史探究不够等因素。

《韩世昌昆曲表演艺术编年史》能让更多的人了解北方昆曲的独特艺术风格和在昆曲发展史上无可替代的历史地位,能使人们认识到发轫于京、津、冀的北方昆曲对中国昆曲艺术、中国昆曲历史有着极其重要的历史性贡献。

著名戏曲史专家周育德先生评价本课题成果说:"在中国昆曲发展史上有着较大的文献奠基与文化开掘的学术意义。作为与梅兰芳齐名的中国昆曲艺术家,对其编年史的扎实研究,有助于对昆曲、戏曲文化的研究,有助于支撑民族戏曲在昆曲方面的学术大厦。"著名戏曲史专家刘祯对《韩世昌昆曲表演艺术编年史》有这样的评价:"《韩世昌昆曲表演艺术编年史》在查阅大量史料基础上,遵循年谱体例要求,将韩世昌生平、艺术及活动逐年加以编排、叙述、考证,史料丰富,考证翔实,是迄今为止最为全面的韩世昌生平研究,同时也是本时期一部生动的北方昆曲史,达到了基础研究类学术专著原创性、先进性的要求,具有本学科较高的学术价值和文献价值。"

陆洪非研究

项目负责人　张　莹

项　目　号：15DB19
项目类型：文化部文化艺术科学研究项目
学科类别：戏剧与影视学
责任单位：安徽省艺术研究院
批准时间：2015年9月
结项时间：2019年12月

张莹（1980—　），安徽省艺术研究院二级编剧，省学术和技术带头人后备人选，享受省政府特殊津贴。曾主持国家社科基金艺术学重大项目子课题、文化部文化艺术智库项目子课题、文化部文化艺术科学研究项目、省科技厅项目、省委宣传部"青年英才"项目等各级各类课题多项。参与《安徽戏剧通史》《安徽濒危剧种》等多种国家及省部级课题及教材编撰工作，在《中国戏剧》《中国京剧》等刊物发表论文章多篇，编剧黄梅戏、淮北梆子戏等剧本多种。获得省"五个一"奖、省社科奖、省戏剧理论奖、田汉戏剧奖、全省宣传文化领域"青年英才"称号等多种荣誉，作品 多次入选国家艺术基金大型舞台剧资助项目、文旅部剧本扶持工程、省文旅厅剧本孵化项目。

本课题研究对象是黄梅戏著名编剧、理论家陆洪非。陆洪非参与改编、创作了《天仙配》《女驸马》《牛郎织女》《春香闹学》和《砂子岗》《宝英传》《告粮官》等多个黄梅戏经典剧目，对黄梅戏剧种美学风格的确立及剧种的传播起到了重要作用。他还积极参与剧种理论建设，主持编校了《中国戏曲志·安徽卷》并完成4万多字的"综述"，其《黄梅戏源流》等专著及系列研究文章对黄梅戏的理论建构也起到了奠基作用。本课题在观照其作品创作的同时，兼及其理论研究，力图全方位地展示陆洪非对黄梅戏乃至安徽戏剧界的影响与贡献。

近年来，随着黄梅戏的传播与受众群的扩大，学者对黄梅戏史论、音乐等各个领域进

行了多方位的研究，但是黄梅戏编剧的系统研究目前尚属阙如。另外，近年来"戏剧有高度无高峰"在当下基本成为一种共识，戏曲编剧缺乏，尤其是优秀编剧缺乏，难出经典剧目的现状，对剧作家创作模式进行系统研究则尤其有必要。因此，本课题力求在历史化与现代化的观照下，研究陆洪非这一个案，探讨文人化对剧种发展的影响，寻求创作的一般规律，为戏曲编剧的创作提供启发。

本课题研究从陆洪非人物研究、剧目创作研究、理论著作研究、对黄梅戏的贡献及影响等四个方面全面展示陆洪非的艺术生涯、贡献及影响，具体内容如下：

第一，回顾陆洪非的从艺之路，以"渔家少年到报社记者""民间文艺工作者到职业编剧""戏剧创作到研究的转型"三个板块介绍陆洪非幼时的文化熏陶、求学之路、从艺之路，介绍其改编创作的大量脍炙人口、影响深远的黄梅戏剧目，介绍其个人及作品对黄梅戏乃至安徽戏曲的影响、贡献。

第二，讨论陆洪非大型传统剧目的改编，从版本流变、艺术特征、影视化过程等多方面分析其改编的《天仙配》《女驸马》《告粮官》《桃花扇》四部作品以及作品的演出情况。

第三，作为新文艺工作者，陆洪非不仅在对传统剧目加工、整理、改编上注重文学性、时代性，在新创作的作品中更为注重新观念、新思想，重点分析了《牛郎织女》《宝英传》两部原创大型作品。

第四，着重分析庐剧《打桑》、黄梅戏《春香闹学》和《吵子岗》三部立足于剧种风格、表达劳动人民的生活情趣的具有代表性的小戏作品。

第五，探究陆洪非的理论著作。陆洪非致力于安徽戏曲史料的整理与研究，撰写、发表戏曲研究文章近 30 篇，涉及剧目、剧种及人物等多个方面。其中撰写于 1951 年的《从农村到城市的黄梅戏》一文，首次对黄梅戏剧种进行了研究与介绍，在黄梅戏发展史中具有重要意义。其主持编校《中国戏曲志·安徽卷》，梳理了安徽戏曲的发展脉络，为安徽戏曲发展史勾勒出了总体框架。其《黄梅戏源流》为第一部黄梅戏研究专著，为后世黄梅戏研究奠定了基础。

第六，从题材、结构、主题、诗化语言、人物塑造等诸多方面，全面分析陆洪非作品的艺术风格。通过分析《天仙配》《女驸马》等作品探讨如何对待传统剧目的改编，总结陆洪非对传统剧目改编的成功经验。在历史与现实的观照下，通过陆洪非的个案，探讨"文人化"对剧种的影响，寻找戏剧创作发展的一般规律。

第七，从抢救与保护传统稀有剧目、改编传统剧目、形成并传递创作模式、对黄梅戏理论研究的奠基性贡献等几个方面，分析陆洪非作品对黄梅戏艺术品格形成所产生的影响，分析《黄梅戏源流》等研究成果对安徽戏剧理论所产生的影响。

本课题研究主要观点如下：第一，陆洪非等文人的介入，提高了黄梅戏的文学性以及剧种艺术品格，他为黄梅戏的发展以及中国戏曲的海外传播作出了巨大的贡献；第二，"文人化"是剧种发展的一个关键因子，在特定历史时期它决定着剧种的命运；第三，传统剧目改编要具有当下的观照性；第四，剧种理论建设与剧目创作相辅相成，共同推动剧种美学的生成和发展。

本课题研究最终成果为《陆洪非研究》，取得了良好的社会反响。上海戏剧学院教授刘明厚先生评价其"具有较高的学术价值和应该价值"，"对推动黄梅戏研究与戏剧戏曲学学科发展起到了积极的作用"。安徽省戏剧家协会原主席、一级编剧、研究员王长安先生评价其"将黄梅戏既有研究从较多局囿于剧种本体引向更多地对于艺术家个体成就的关注，势将有助于拓宽黄梅戏研究的视野，推动黄梅戏研究的阶段性转型，并将其引向深入"。江西省艺术研究院院长、一级编剧卢川先生评价其"填补了黄梅戏编剧研究的空白，为黄梅戏剧目演变与发展的动态趋势提供线索，具有较好的现实意义和理论价值"。河南省文化艺术研究院院长、研究员吴亚明先生评价其"为戏曲编剧的创作提供启发"，"在拓展黄梅戏研究领域的同时，也通过此课题的研究，提高人们对编剧在剧种发展中重要性的认识"。黄梅戏著名作曲家徐代泉先生评价说："该书研究深入，史料翔实，论述清晰。对于安徽戏曲史研究，具有很好的学术价值、理论价值和应用价值。"

云南少数民族剧种的传承与发展研究

项目负责人　刘佳云

项　目　号： 15EB170
项目类型： 西部项目
学科类别： 戏剧与影视学
责任单位： 云南省民族艺术研究院
批准时间： 2015 年 9 月
结项时间： 2020 年 9 月

刘佳云（1966—　），博士，云南省民族艺术研究院研究员。主要从事云南戏曲及公共文化研究，曾主持国家社科基金艺术学项目、文旅部委托项目、云南省哲学社会科学规划项目等各级课题 10 余项，著有《中华戏曲·云南花灯剧》，参与撰写《中国少数民族戏曲剧种发展史》《中国少数民族舞蹈史》等，发表论文 30 余篇，荣获文化部全国文化系统 2016 年度优秀调研报告、云南省哲学社会科学第十五次及第二十一次优秀成果奖等。

本课题以云南少数民族剧种的传承与发展为研究对象，契合党和国家对中华文化特别是传统戏曲保护和发展的指导精神，具有强烈的时代特征。云南少数民族剧种包括傣剧、白剧、壮剧、彝剧、章哈剧、佤族清戏和苗剧等七个，除佤族清戏为外来剧种外，其他六个剧种都是在本民族丰厚的民间文化土壤滋养下，在汉民族戏曲文化的影响下，逐步形成的综合性艺术形式，是民族文化的重要标志和典型代表，也是各民族对中华文化的重大贡献。时代变迁、社会转型与娱乐方式多元化所带来的强烈冲击和现实困境，使云南少数民族剧种步履维艰。2006—2008 年，傣剧、壮剧、白剧、彝剧、佤族清戏相继被列入国家级非物质文化遗产保护名录。课题组力图在理论上丰富中华优秀传统文化特别是少数民族剧种的当代传承与发展理论，在实践上推动云南乃至我国少数民族剧种的传承、发展，进而为弘扬各民族优秀传统文化、增强民族文化自信、维护民族团结和文化安全、促进社会和谐发展发挥积极作用。

从 2016 年到 2019 年，课题组多次赴云南傣剧、白剧、壮剧、彝剧、章哈剧及佤族清戏、

苗剧7个少数民族剧种起源或流布区域调研,行程8 000余公里。通过与当地文化主管部门有关管理人员、专家、学者、专业剧团从业人员、民间业余剧团人员、民间艺人、文化馆(站)负责同志的集中座谈、个别访谈以及实地考察、问卷调研等方式,对云南7个少数民族剧种的现存状况有了较为清晰的把握。通过实地调研和现场观演,采集到了第一手音视频及文字资料,为后期研究工作的开展和研究报告的撰写奠定了坚实的基础。

本课题是基于历史观照、现实背景和实证分析的应用性理论研究,研究内容主要包括以下四个部分:

第一,回溯历史。傣剧、白剧、壮剧、彝剧、章哈剧、苗剧等少数民族剧种既具有中国传统戏曲的共性,又有各自的特点,是当地群众情感诉求与文化记忆的特殊载体。新中国成立后,傣剧、白剧、壮剧、彝剧四大少数民族剧种专业剧团和章哈剧演出队分别成立,剧种进入专业化发展的轨道。各专业剧团在挖掘、整理传统剧目的同时,创作出许多脍炙人口的优秀作品,剧种不断发展壮大并走向成熟。佤族清戏与苗剧则一直在民间流传。本部分全面梳理了云南少数民族剧种起源、形成与发展的历史脉络,为各剧种的传承、发展提供了历史依据。

第二,关注当下。由于时代变迁、社会转型、娱乐方式多元化的强烈冲击,各民族剧种步履维艰,面临着生存和发展困境,傣、白、壮、彝剧和佤族清戏相继进入国家级非物质文化遗产保护名录。在新时期国有院团改革大潮的推动下,四大民族剧种专业剧团相继合并或更名,剧团在继续承担剧目创作、生产、演出重任的同时,还肩负着剧种作为国家级非物质文化遗产保护传承、发展的使命。目前,尽管国家、地方层面制度性保障已经出台,各相关部门也在努力实践,但仍然困难重重,尤其是未进入"非遗"保护名录的民族剧种面临的困难更大。本部分通过分别对云南7个少数民族剧种现有专业剧团和民间业余剧团当下生存状况全面、系统地调查研究,为各剧种的传承发展提供了可靠的现实依据。

第三,原因剖析。本部分运用人类学、民族学等多学科的理论和方法,深入剖析现代多维语境下各民族剧种传承与发展的现实困境及其成因。对于专业剧团而言,面临着体制机制的困境、人员结构和队伍建设的困境、剧目传承与创作的困境、演出及市场的困境等;对于民间业余剧团而言,组织松散且人才欠缺,扶持单一且力度有限等因素都制约着演出的运转和队伍的成长。究其主要原因,一是现代文明所带来的剧种传承环境的消失,二是作为剧种传承主体的专业剧团的分化解体,三是传承队伍后继乏人,四是观众大量流失导致演艺市场不景气,五是对业余剧团的扶持力度不够。

第四,路径探析。实现云南少数民族剧种保护传承与发展是本课题研究的初衷。本部分内容根据前述分析结果,从理论构建到具体路径,从宏观到微观,从政策层面到操作层面,提出了保护传承与发展云南少数民族剧种的对策和路径。

本课题研究针对云南少数民族剧种传承土壤消失的严峻形势,从理论构建到具体路径,提出了强化文化生态理念、构建完整保护传承体系、为剧种营造良好文化生态的核心观点;尝试性地提出了少数民族剧种传承发展的文化生态是由剧目传承、创作、生产、演出为主干构成的传承链与支撑这一主干的创作团队、受众群体、相关的民间文化活动等因素

共同构成;民族剧种的传承、发展要围绕传承链的内核因素,从宏观规划层面到微观操作层面,从顶层设计到保障机制,从剧目创作到生产,从院团建设到人才队伍,从观众培养到市场培育,从品牌建设到推广传播,从业余剧团的扶持到社会力量的整合,将众多因素结合成一个有机整体;在尊重剧种本质特征和发展规律的前提下,坚持保护传承、创新发展并重,有效调动各方力量,构建相互联系和补充的剧种传承系统与生态格局。

本课题研究提出以下建议:一是加强顶层设计,出台整体性的云南少数民族剧种传承发展规划;二是建议国家主管机构或国家艺术基金等平台专设少数民族戏剧发展专项资金,全力扶持少数民族剧种剧团的创作和发展;三是加强院团建设,建立剧目生产保障机制;健全和完善现有民族剧种专业院团,重建或恢复县级剧团;强化队伍建设,建立剧种艺术人才梯队培养机制;建立观众培养、市场培育与剧种传播机制;加大对民族剧种业余剧团的扶持力度;整合社会力量,合力推进民族剧种传承发展体系建设。

本课题研究的成果包括《傣剧与德宏傣族的文化记忆》《云南四大少数民族剧种传承与发展研究》等,产生了较广泛的社会影响。云南省剧协主席、云南省政协教科文卫体委员会副主任、云南艺术学院原院长吴卫民先生评价说:"项目组最重要的收获,在于对七个少数民族剧种的深入调研中形成了对一些重要事实的判断和对少数民族剧种传承发展所需的核心要素的提取:文化环境、发展机制和社会生态,是剧种生存与发展的必备条件。"云南著名剧作家、戏剧理论家包钢先生称其"核心突出,调查深入,贴近事实,基础扎实,依据充分"。

音乐与舞蹈学

中国音乐宫调史研究

项目负责人　杨善武

项　目　号：14BD038
项目类型：一般项目
学科类别：音乐与舞蹈学
责任单位：河南大学
批准时间：2014 年 9 月
结项时间：2019 年 11 月

杨善武(1948—　)，河南大学教授。主要从事中国音乐史及传统音乐研究。曾完成河南省教育厅人文社科项目 1 项，出版论著《传统宫调与乐学规律研究》《史学创新与传统乐学研究》《中国音乐史学创新问题》等，在《中国音乐学》《音乐研究》等刊物发表论文 60 余篇，荣获中国传统音乐学会首届中青年论文评奖与全国音乐评论奖二等奖。

本课题是对中国音乐宫调所作的一项专题史系统研究。宫调与律、谱、器密切相关，但毕竟是一个独立范畴，有着自己的体系和规律。本课题在明确律、调、谱、器关系的同时又予以合理区分，坚持四者关系中以宫调为中心的研究方向。

宫调史研究有两个处于核心地位、起着主导作用的问题，一个是乐、律关系，一个是音阶观念。如何摆正乐学与律学的关系，牵动着宫调史研究的全局；如何理解古代理论与音乐实践中的音阶观念，则是一个与乐、律关系纠结在一起的极为烦难的问题。这两个问题贯穿于整个宫调史与中国音乐史的始终，是该研究的重点与难点。宫调史研究的目标是要在解决诸多问题中，彻底弄清中国宫调的历史状况、发展变化，把握其发展的本质与规律，推动中国音乐史学的创新发展。

本课题研究分两个阶段：一是开展史料的整理、问题的分析、实证的考论等三方面工作，与研究生教学紧密结合，从远古至近代以来分时期、分朝代、分专题进行研讨；二是记录研讨的九十多小时的音频资料，在此基础上建立起整体的架构，进而完成专著文稿。

本课题的研究主要策略如下：一是从特定历史时期、社会条件、文化背景出发看问

题,无论是音阶形成、乐调产生、理论构成、实践应用,还是人物活动、著述评价等,都要结合所处环境作出解释;二是按照唯物史观,发展、联系地看问题,对待一切宫调现象,努力发掘不同现象之间的内在联系和发展关系,避免孤立、片面、静止地看问题;三是注重文献史料的准确解读,在把握史料原文本意的基础上进一步求得应有的理论认识;四是注重音乐实证的研究运用,解译、分析体现了一定乐调的古代乐谱和传统乐曲作为有关认识的实证依据;五是利用已有的研究成果,对已有文论著述中有关宫调问题解决的思路方法及观点认识在进行辨析后加以合理吸收。

本课题的研究以朝代为序、以问题为纲、以史料为据,依序展示中国音乐宫调史从最初的酝酿到形成,经过交流走向成熟,通过整理、俗化而进入传存的整个历史进程。其主要内容如下:第一,远古至夏商为中国音乐宫调的酝酿期。依靠文物资料、文献史料,结合有关测音资料,对贾湖骨笛、陶埙音列及《尚书》等典籍所反映的宫调问题进行研究。第二,西周春秋战国为中国音乐宫调的形成期。以文献记载结合出土乐器资料,分别就先秦典籍中的宫调理论、先秦宫调的律学依据及曾侯乙编钟的宫调问题加以研究。第三,汉魏南北朝为中国音乐宫调的交流期。这一时期社会比较动荡,宫廷规范较弱。除了有关旋宫的音律问题,主要对当时突出的笛上三调、清商三调等俗乐调现象进行研究。第四,隋唐五代为中国音乐宫调的成熟期。唐代燕乐的繁盛标志着中国音乐历史发展达到了高峰。这一时期的研究主要围绕开皇乐议、八十四调、旋宫实践、二十八调及理论著述等进行研究。第五,辽宋金为中国音乐宫调的整理期。这是中国音乐历史发展的一个转折期,有关宫调方面的问题也较多,不仅延续、深化了燕乐宫调问题,又有宫廷雅乐方面的问题。基于乐谱解译研究,充分利用实证资料,对有关乐调观念、调名应用及乐调系统、燕乐调的理论及应用、诗乐谱及礼乐谱中的宫调等进行研究。第六,元明清为中国音乐宫调的俗化期。这是俗乐大发展的历史时期,有关资料特别是乐谱资料比较充分,由乐谱研究入手把握当时宫调发展的状况及音阶观念的实质。这一时期主要是就燕乐宫调的沿革、工尺七调的形成、明清乐谱中的宫调及朱载堉的乐学思想等方面进行探索。第七,近代以来为中国音乐宫调的传存期。基于这一时期音乐文化交流的背景,新音乐与传统音乐并行发展的特点,主要选择戏曲剧种、地方乐种中的典型乐调加以研究,集中概括总结民间传存应用的乐调系统。此外,还集中研究了乐与律的关系以及音阶观念两个核心问题。现完成论文《我国音乐史上的两种音阶观念》1篇,依据分期研究资料对远古至明清时期两种音阶观念的源流及本质作了系统梳理及揭示。另有《我国音乐史上的两种音律观念》《近代以来的"三种音阶"观念》《论中国五声性体系》3篇论文,有待其后完成补入。

宫调史问题的解决有赖于文献史料的解读。对于古人之说,必须通过分析思考来判定。除了不轻信、不迷信,还要做到不误解、不强加。对于记载中的宫调问题,当首先弄清其原文本意,而不可将今人的观念、认识强加给古人。

现存传统音乐是古代音乐的一个本质发展。无论"直至今日吾国音乐犹在此种胡乐势力之下"(王光祈语)的论断是否属实,都可从现存传统音乐中找到相应的实据与线索,进而也就弄清了隋唐至今宫调发展的实质及中国音乐发展的本质。古人的音阶观念是一

元的,其形成有着生律法的支撑。古人的一元音阶观既有合理的一面,也存在历史的局限。一元音阶观是古人对音阶现实的一种反映,还不是本质的反映,近代以后所谓三种音阶也正是现实中音阶本质的不同表象。通过研究,基本认清了乐、律关系及有关问题的实质,尤其是对音阶观念问题取得了根本突破。中国音乐史上存在两种不同的音阶观念,这样一种系统认识的提出正是本课题研究的一个主要贡献。

本课题是适应中国音乐史学创新发展的要求,第一次进行系统的宫调专题史研究,具有重要的学术价值与应用价值。第一,可以有力地推动中国音乐史学的创新发展。中国音乐史学最薄弱的是专题史中的宫调史,通史中许多亟待解决的问题所涉及的也大都是宫调问题,所以宫调史搞通了整个中国音乐史也就一通百通了。第二,可以有力地推动现存传统音乐的研究认识。当前传统音乐研究同样面临许多需要解决的问题,这些问题大都与历史上的宫调密切相关。宫调史上的问题搞清楚了,即可有效地解决传统音乐的宫调问题。第三,可以有力地推动中国音乐理论体系建设。宫调是中国音乐史学的核心,自然是中国音乐理论体系建设的核心,也必然成为传统音乐基本理论建设的重心,所以宫调史研究对中国理论体系建设具有举足轻重的作用。第四,可以有效地应用于专业音乐教学,发挥其于理论与实践方面的指导作用,对音乐理论人才的培养,促使中国音乐学术研究整体水平的提升,促使有关创作、表演实践的发展,都可发挥出重要的作用。

本课题在研期间完成并发表学术论文 8 篇,最终成果为 80 余万字的专著。

西方音乐修辞学研究

项目负责人　王旭青

项　目　号：14BD040
项目类型：一般项目
学科类别：音乐与舞蹈学
责任单位：杭州师范大学
批准时间：2014年8月
结项时间：2018年11月

王旭青(1978—)，博士，美国耶鲁大学访问学者，杭州师范大学教授，中国音乐家协会作曲与作曲理论学会理事，浙江省学科评议组艺术学组成员，浙江省艺术学理论学会副会长。入选国家"万人计划"青年拔尖人才、浙江省宣传文化系统"五个一批"理论人才、浙江省高校创新领军人才。主要从事西方音乐、音乐分析研究。出版著作有《西方音乐修辞史论》《分析·叙事·修辞——音乐理论研究论稿》《柴科夫斯基实用和声学指南》《言说的艺术：音乐叙事理论导论》《圣—桑交响诗研究》《理查·施特劳斯交响诗研究：语境·文本·音乐叙事》等10余部，在《音乐研究》《中国音乐学》《音乐艺术》《中央音乐学院学报》《文艺研究》等刊物上发表论文50余篇，主持并完成国家社科基金艺术学项目、教育部哲学社会科学项目和省哲社项目若干项，研究成果曾获浙江省第二十届哲学社会科学优秀成果奖一等奖、浙江省社科联第八届青年社会科学优秀成果奖一等奖等。

有关音乐与修辞的关系研究，最早见于古罗马教育家昆体良(M. F. Quintilian)的《雄辩术原理》(*Institutio Oratoria*)中。此后近200年，许多音乐理论家都借用修辞理论中的术语甚至创造新术语对音乐语汇、句法以及结构布局进行分析。但在巴洛克之后，音乐修辞理论由于修辞学自身的式微以及情感论美学的盛行逐渐少有问津，音乐与修辞之间的关系亦渐行渐远。20世纪初，音乐修辞理论和批评方法开始复兴，成为当代新音乐学研究中的重要理论分支。当代西方音乐学术研究对音乐修辞这一研究领域尤为关注，

研究者们意识到,将修辞理论运用到分析领域是解决关于意义的理论难题和批评的实践问题的一条途径。国内近些年对音乐修辞理论及其运用的关注度也在升高,从不同的侧面进行了颇有意义的译介与论述。然而,人们尚未对当代西方音乐修辞学中代表性批评模式与理路作出整体性的观照,也未对当代西方音乐修辞批评方法进行全面系统的厘定与剖析。这可能与音乐修辞理论自身的局限有关,也可能与修辞理论的庞杂繁芜有关。因此,梳理当代西方音乐理论界对音乐与修辞关系的各种看法,厘清当代音乐修辞学研究中的不同路径与方法,就显得十分必要。

本课题研究具有两方面意义:第一,系统地探讨当代音乐修辞研究的不同路径,有助于准确理解和把握音乐修辞这一新批评范式的本质,为音乐修辞的批评实践提供必要的理论前提。第二,批判地解析与吸收国外学者关于音乐与修辞问题的研究,为进一步深化与构建音乐修辞理论提供支持和借鉴的可能,进而在音乐分析学科建设与理论创新方面起到积极作用。

本课题研究内容主要包括以下三个方面:第一,基于西方音乐修辞研究相关文献,从历时的角度追溯西方音乐修辞理论的萌芽、发展及其演变过程,并在此基础上深入论述音乐修辞理论与古典修辞学之间的延续性与差异性问题,探究"修辞"这一术语如何有效地渗透到音乐理论中、巴洛克时期的音乐修辞理论谱系以及18世纪末音乐修辞与古典修辞的"分野"等。第二,全面梳理当代具有代表性的音乐修辞批评理路,概述当代音乐修辞研究的整体面貌,考察以舍林音乐修辞产生的背景、理论基础和批评方法、温格尔为代表的辞格研究、基于古典修辞学中的三段论、篇章结构模式的音乐修辞批评,探讨音乐修辞理论在当代音乐理论中的学理意义和实践意义。第三,以肖斯塔科维奇、克拉姆、杰克·波蒂的作品为例,基于修辞批评的视角解读音乐作品。

本课题研究主要提出以下观点:第一,音乐修辞理论的确立及其衍化既依据了古典修辞学中的"五艺""辞格"等核心理论与方法,又构建了一套相对独立的知识结构与学术形态,成为西方音乐理论学科发展初期知识体系生成的一种途径,并具有了区别于修辞学的自我论域和理论向度。第二,17世纪中叶到18世纪末,音乐修辞理论经历了由全盛到衰亡的历程。"音乐诗学"理论家伯恩哈德、普林茨、雅诺卡、瓦尔特等人以寻求有效表达情绪、情感的辞格为研究核心,构建体系化的音乐修辞理论。马特松、沙伊贝等人关注器乐音乐中的修辞原则,为无语词的器乐音乐创作提供了作曲法指导。这一谱系结构呈现出"层累""差异""转向"等特征。到18世纪末,音乐修辞理论研究彻底转向,音乐风格和美学理念的衍变、摆脱语词束缚的器乐音乐发展等导致了音乐修辞与古典修辞的剥离,音乐修辞理论不再作为独立的作曲法而存在,西方音乐理论"元语言"的发轫期最终到来。第三,如何用修辞理论进行音乐分析历来是音乐修辞理论研究的核心问题。20世纪下半叶以来,以哈里森、斯特利特为代表的音乐理论家借鉴古典修辞学结构体系中的"三段论"与"修辞结构原则"等观察点来探究音乐作品的结构问题,由此开掘出音乐作品中不同结构层次之间的内在逻辑、相互关联性及其深层表现意义。其以"逻辑演绎"为出发点,由"线"到"面"地论证音乐结构的过程,是对音乐分析传统边界的一种突破。

课题最终成果为专著《西方音乐修辞史稿》(2018年12月由上海音乐学院出版社出版发行)。该书既关注当代音乐理论研究的最前沿论题,又对音乐创作和音乐分析实践具有指导性价值,为国内第一部系统引进西方音乐修辞学并深入研究的著作,在国内音乐理论研究中具有填补空白的意义。该书出版后,产生了良好的学术反响,荣获了2019年浙江省第二十届哲学社会科学优秀成果奖一等奖(基础理论研究类),当代音乐修辞研究专家、美国耶鲁大学音乐系Patrick Mccreless教授曾予以高度评价,中国音乐学院高为杰教授、中央音乐学院王次炤教授、上海音乐学院钱亦平教授与贾达群教授皆为该书撰写了书目推荐语,上海音乐学院音乐研究所副所长伍维曦教授、中央音乐学院音乐学系班丽霞副教授、上海音乐学院博士后邓连平等学者分别为之撰写了书评。

本课题研究的阶段性成果共计10篇论文,均发表于《音乐研究》《中国音乐学》《中央音乐学院学报》《音乐艺术(上海音乐学院学报)》等四种高水平期刊上,其中《音乐诗学:巴洛克时期音乐修辞的全盛期》(《音乐研究》2017年第5期)被《人大复印资料·舞台艺术》全文转载。至《西方音乐修辞史稿》出版之际,这些阶段性成果已在《音乐研究》《文艺研究》《南京艺术学院学报(音乐与表演)》《星海音乐学院学报》等期刊中被引用近40次。

秦腔音乐的百年变迁研究

项目负责人　辛雪峰

项 目 号：14BD043
项目类型：一般项目
学科类别：音乐与舞蹈学
责任单位：西安音乐学院
批准时间：2014 年 8 月
结项时间：2018 年 7 月

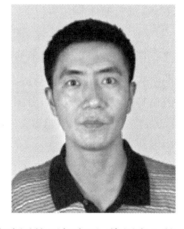

辛雪峰（1972—　），博士，中国艺术研究院教授、硕士生导师，主持或参与省部级及以上课题多项。出版专著《易俗社会与秦腔音乐的百年变迁》《制度变迁与文化调适——20 世纪秦腔改革的三大模式》《长安古代音乐艺术》《长安古代舞蹈艺术》等 4 部，在《戏曲研究》《戏曲艺术》《中国音乐学》《中国音乐》等刊物上发表论文 50 余篇。

本课题研究以秦腔音乐为对象，以音乐变迁为视角，以易俗社、三意社、陕西省戏曲研究院为典型案例，以田野调查为可行性手段，以历史大事为背景，将三大剧院的历史划分为四个时期，将秦腔音乐的百年发展聚焦于三大戏曲院团的百年变迁，将历史上的相关文化现象与历史结合起来，关注历史上构成和维系秦腔音乐生发与传承的主要因素，解构社会转型中戏曲艺术本体和社会角色的传承与变迁，从而揭示出社会力量与戏曲艺术之间的联带关系；以文化变迁与历史民族音乐学的相关理论为学理支撑，以确凿的材料和严谨的学理分析来梳理秦腔音乐百年变迁的脉络，选取不同时期的代表性人物和剧目作为个案，进行尽可能深入、详尽的音乐学分析。

本课题力图观照在中国社会转型过程中，阐释易俗社、三意社及陕西省戏曲研究院三大秦腔院团的音乐文化内应机制选择，如何既能适应不断变迁的政治制度又可延续秦腔音乐文化传统；通过对文化变迁中秦腔音乐发展演进轨迹的梳理，探讨变迁过程及其背后的动力，凸显政治、经济与戏曲音乐之间的互动关系。

易俗社、三意社为百年剧社，陕西省戏曲研究院（前身为陕甘宁边区民众剧团）是一个

有80年历史的光荣剧院。三个剧院同在陕西已经算得上戏曲史上的奇迹,更值得书写的是它们分别为国民党、共产党和民间艺人创办,一度形成了文人、红色、民间三类秦腔班社共同发展繁荣的艺术景象。它们的历史体现了三股力量的交集与博弈,研究它们的历史对揭示20世纪戏曲与政治的关系具有重要的意义。百年来中国社会完成了由传统向现代的历史性转型,秦腔音乐同样经历、体现着这种历史性的变化。因此,总结三大戏曲院团的发展历程,既可以管窥秦腔音乐百年变迁的轨迹,又可以反思百年戏曲艺术发展中我们在传统与创新、戏曲与观众方面走过的曲折之路。

本课题研究建立在对戏曲音乐长期的积累及扎实的田野调查与资料的搜集基础上,研究资料包括古代文献及辞书集成中关涉秦腔的史料、清末民初报刊中的资料、期刊论文所提供的丰富材料、秦腔音乐理论研究专著、乐谱及剧目资料、民间口述文本资料等。在对剧本和乐谱等充分分析的基础上,将微观的形态描述与宏观的哲学思考结合,通过对三大剧社历史脉络的梳理和实地考察,力图解释秦腔院团生存模式变迁与社会改革和政府角色转型之间的逻辑联系。

本课题研究以戏曲改良运动、戏改运动、样板戏、精品工程为切入点,将近现代秦腔改革分为四个时期,并以陕西三大秦腔院团为载体,以制度变迁为主线,分析了在这条主线下,院团管理体制、剧目创作、创腔机制、音乐改革等环节的冲突和调适过程。具体内容如下:第一,在诠释制度与文化内涵的基础上,将秦腔改革置于制度与文化互动的视域中考察。第二,从历史沿革、管理制度、演出活动、剧目创作及秦腔音乐改革等视角,对民国时期三大剧社进行观照,概括出"名角挑班型""戏曲改良型""政治实用型"三种模式,并对其风格特点及形成原因作出深入剖析。第三,通过对戏改运动中三大剧社改造细节的考察,呈现了民众剧团模式收编三意社、易俗社模式的过程,以《刘巧儿》《游西湖》为例分析了新中国成立后17年秦腔音乐改革的路径与方法。第四,聚焦"文革"给三大剧院带来的冲击,呈现三大模式"异化"整合的过程,通过文字资料与口述资料互证揭示出"普及样板戏"给秦腔音乐带来的巨大影响,并以秦腔《智取威虎山》为例分析了唱腔音乐、伴奏音乐等的改革措施。第五,阐述改革开放以来剧团体制改革及三大模式消长的过程,从剧目建设与戏剧评奖体系出发分析秦腔创作中的国家意识形态管理措施,以《祝福》《郭秀明》《西京故事》为例归纳了新时期秦腔音乐改革的特点。

20世纪秦腔改革是在政治力量的强力推动下,结合自身的艺术特点不断调适而进行的。社会转型带来制度变迁,制度变迁推动主流意识形态的变化及院团管理体制的变化,进而影响了秦腔音乐改革发展的方向。制度选择文化是近现代秦腔改革的社会背景,制度变迁是近现代秦腔改革的外因,剧目主题和创腔方式的变化是秦腔音乐改革的内因。

今天尽管文艺院团转企改革已经取得了较大的成绩,但这并不是改革的终点。文艺院团体制改革是一个漫长的过程,将伴随着整个经济社会改革的全过程。在改革的过程中,要牢牢把握这一基本点,即改革虽然思路、方法千差万别,形式多样,但在改革的过程中把握市场导向,将文艺院团推向市场,让其在市场中求生存、找出路,始终是改革的主线。

本课题研究成果问世后,得到了学界的广泛认可和好评。《易俗社与秦腔音乐的百年变迁》入选"中国音乐学院博士文库",2015年由中国音乐学院全额资助于人民音乐出版社出版,并被易俗社博物馆永久收藏。关于《制度变迁与文化调适——20世纪秦腔改革的三大模式》,中央音乐学院戴嘉枋研究员评价其资料丰富,视角独特,方法新颖,观点令人信服,具有较高的学理价值,对中国戏曲各剧种、各班社的发展有着广泛的影响。中央音乐学院蒲方教授认为本课题研究站在了历史人类学和民族音乐学交叉的层面上,总体来看是一本较为出色的学术论著。中央音乐学院杨民康研究员则评价这一研究对秦腔的改革与发展进行了深入思考和分析,提出了可行的建议和设想。2016年9月6日,新华网刊发了《提振陕西文化自信——记地方戏曲理论研究者辛雪峰》,介绍本课题研究成果。2020年9月,中央音乐学院张伯瑜教授推荐《制度变迁与文化调适——20世纪秦腔改革的三大模式》参评"2020年杨荫浏学术专著"。

闵惠芬二胡艺术润腔研究

项目负责人　张　丽

项　目　号：14BD044
项目类型：一般项目
学科类别：音乐与舞蹈学
责任单位：周口师范学院
批准时间：2014 年 9 月
结项时间：2018 年 9 月

张丽（1972— ），博士，周口师范学院副教授，河南省教育厅学术技术带头人，河南省高校科技创新人才。主要从事音乐美学、音乐史学研究，曾主持完成国家社科基金艺术学项目、教育部人文社科基金项目、河南省教育厅哲学社会科学基础研究重大项目等 6 项，出版《闵惠芬二胡演奏艺术研究》，主编《申凤梅唱腔赏析》《河南越调曲牌音乐》等，参编《音乐美学教程》，发表学术论文 20 余篇。荣获 2012 年度河南省教育厅人文社会科学研究成果一等奖、2016 年度河南省教育厅人文社科研究成果特等奖、第二届河南音乐金钟奖（理论评论奖）银奖、第三届全国高校学生中国音乐史论文评选（硕士组）三等奖等。

　　闵惠芬是我国民族音乐界的杰出代表，是最杰出的二胡艺术家之一。她为二胡艺术发展，为弘扬中国民族音乐，为中国民族音乐及二胡艺术走向世界，做出了重要的贡献。闵惠芬已然成为中国民族音乐界的一面旗帜。
　　闵惠芬留下一笔值得整理、研究的音乐文献。她根据京剧、昆曲、粤剧、越剧、锡剧、沪剧、黄梅戏、歌仔戏等戏曲声腔及歌剧、琴歌、民歌等经典声腔编创二胡曲 21 首、录制声腔化作品 100 余首、理念阐述 3 篇，硕果累累，是一笔值得整理与研究的中国当代音乐文化资源。闵惠芬从传统中走来，形成了新的传统，把传统带到当代，最后又汇入传统这条奔腾不息的河，成为当代中国二胡文化建设的重要组成部分。所以，在新时代，传承闵惠芬精神是传承中国艺术精神的重要内容。本课题的研究目的有两个：一是促进当代中国民

族器乐表演艺术美学理论学科建设;二是传承以闵惠芬为代表的当代中国艺术精神。

2014年5月12日,闵惠芬逝世,此时在其爱人刘振学的大力支持下已整理出闵先生较为详细的艺术年表及两篇相关论文。2016年11月,刘振学将闵先生的手稿、照片、唱片、书箱、生活用品等计800余件,无偿捐赠给本课题责任单位周口师范学院,这一批珍贵资料为后继研究提供了强有力的支撑。2015年春,课题组在日本东京参加振兴会举办的缅怀闵惠芬先生的二胡音乐会期间,获赠日本二胡振兴会会长收藏的闵惠芬与日本二胡交流的报刊、书籍,同时也从活跃于日本二胡界的艺术家们那里得到了大量关于闵惠芬与日本二胡的口述资料。课题组成员李磊、范明磊多次前往江苏宜兴闵惠芬故居、闵惠芬文化广场、闵惠芬艺术馆及无锡阿炳故居、江阴刘氏纪念馆调研,感受二胡艺术的百年发展。课题组成员还多次参加全国相关学术会议并做主旨发言。课题组公开发表相关学术论文6篇,出版专著《闵惠芬二胡演奏艺术研究》(上海三联书店2019年版),举办相关学术讲座8次,并成立了"闵惠芬艺术中心",打造出文化品牌。

本课题紧紧围绕"闵惠芬二胡艺术润腔"理念与技法这一主旨,进行了"理论阐释""艺术实践""作品创作""基地建设"四个模块的探索:

在理论阐释模块,微观研究、个案研究、宏观研究相结合,发表论文《精湛作品的隐秘结构研究——"微"视角下闵惠芬二胡艺术力度形态解析》《闵惠芬二胡艺术"润腔"技法系列研究:二胡叙事曲〈新婚别〉》《扎根人民 弦韵永存——谈闵惠芬二胡艺术创作的人民性》,完成书稿《闵惠芬二胡艺术润腔研究》。书稿按照从现象到本质、从具体到一般的书写思路,结合闵惠芬先生个人的艺术史,分"起、承、转、合"四个章节。第一章"艺术无止境,术有专攻",以史学视角阐释了闵惠芬二胡艺术润腔理念与技法的生成途径;第二章"润腔的微观形态描写",以描写音乐形态学视角阐释了闵惠芬二胡艺术润腔的力度和音高形态结构;第三章"润腔的宏观形态描写",以音乐学视角阐释了闵惠芬二胡艺术润腔的大格局、大意识;第四章"润腔的多元文化建构",以文化学、美学视角阐释了闵惠芬二胡艺术"润腔"理念与技法背后的个人、历史、时代等多元文化合力。其较完整地对闵惠芬先生二胡艺术的"润腔"理念与技法进行了系统地梳理、分析、阐释。这种通过"现象还原"走向"本质还原"的书写方式,是一次凝视优秀演奏家、优秀作品生成的过程,也是一次对中国当代二胡史进行补遗的过程。闵惠芬从传统中吸取艺术滋养,又以其精湛的艺术回馈传统,成为传统的重要组成部分。

在艺术实践模块,课题组持续开展"闵惠芬二胡艺术润腔系列学术讲座",影响到三届大学生3 000余人;主办学术活动"缅怀·传承——纪念闵惠芬先生诞辰70周年系列活动",以此呼唤学界发掘民乐资源的意识,形成传承发展民乐的合力。

在作品创作模块,课题组于2014年着手创作二胡与乐队作品《忆》,2015年完稿。《忆》的一度创作糅合了陕西、河南梆子的音乐元素,使用"散、慢、中、快、散"的传统器乐曲式,二度创作则有机使用了润腔技法。此部作品获2015年河南省文化厅"群星奖"演奏一等奖。

在基地建设模块,"闵惠芬音乐厅"和"闵惠芬艺术馆"已落户周口师范学院,工程正在

建设中。目前,"闵惠芬二胡艺术研究"已作为周口师范学院音乐学专业课程之一,被列入2016版人才培养方案。

　　本课题研究成果得到了专家的一致认可。中国艺术研究院音乐研究所所长乔建中在参加闵惠芬艺术周"闵惠芬与新中国成立70周年二胡艺术发展论坛"时说:"周口师范学院做了一件功德无量的事情。"西安音乐学院教授、教育家鲁日融也说:"你们做了一件可载入史册的事情。"《人民音乐》原编审于庆新表示:"闵惠芬艺术中心在周口师范学院的落成及学术活动的展开,让与会专家、演奏家、同仁看到了在具有8 000年悠久音乐文明史的中原大地上孕育出的子孙后代们所具有的博大的民族主义情怀。"中央音乐学院副院长于红梅鼓励说:"办这件事(按:闵惠芬艺术周)很难,继续办下去更难,我会尽力帮助你。"论文《精湛作品的隐秘结构研究》获2016年度河南省教育厅人文社科研究成果特等奖。另外,本课题的研究也推动了周口师范学院形成特色高等艺术教育的新格局。

　　闵惠芬艺术馆开馆以来,吸引了百余位省内外高校同仁、教育者、管理者前来参观学习,在业内同行中享有一定的口碑。2019年首届"闵惠芬艺术周"成功举办,40余位国内胡琴界学者汇聚一堂,一时成为媒体关注的焦点,有包括《人民日报(海外版)》在内的近150家国内外媒体进行报道、转载,近70万网民观看了网络直播,影响遍及海内外。在闵惠芬艺术周期间,周口师范学院签约了4位国内胡琴艺术顶级人才为学校的特聘教授,周口师范学院的艺术教育、舞台实践将在他们的引领下续写新的篇章。

明万历《泰律》的传承与保护研究

项目负责人　唐继凯

项　目　号：15BD005
项目类型：一般项目
学科类别：音乐与舞蹈学
责任单位：西安石油大学
批准时间：2015年9月
结项时间：2020年9月

唐继凯（1960—　），西安石油大学副教授。主要从事中国古代音乐史、中国古代乐律史研究。主持国家社科基金艺术学项目1项、北京市哲学社会科学规划·北京市教委人文社会科学研究计划立项课题1项、陕西省教育厅人文社科专项课题1项以及校级课题4项，出版《音乐的多维视角》《律历融通校注》等著作4部，在《中国音乐》《民族艺术》等刊物发表论文20余篇。

《泰律》是一部珍贵的律吕学文献，但其原本保存状况堪忧，文本内容也少有关注，亟待一次系统的整理和研究。

《泰律》一书的整理工作历时四年。我们以《四库全书》本为底本，首先对全书文字部分进行电子化录入，然底本残损之处颇多，遂辅以其他版本进行校对。为此，课题组数次赴国家图书馆、北京大学图书馆、云南省图书馆、贵州省图书馆、辽宁省图书馆等藏书机构对馆藏文本及电子版图书进行复印，尽可能多地获取不同版本，以确保校对的准确性。在文字部分完全录入后，课题组对《泰律》一书中所包含的韵图进行了重新绘制，全书共绘韵图186张。在此基础上，课题组又进行了三次全面的整体校对和近十次局部校对，最大限度地还原了《泰律》一书的原貌，并对全书文字部分作注502处，最终整理成《〈泰律〉校注》一书。

《泰律》全书分为十二卷，前五卷为韵图，后七卷为文字论述。卷一"太律音"、卷二"太律声"、卷三"太律直气位"为结构不同的三种韵图；卷四"和音"阐释"和音"的含义和类别；卷五"太律应"阐释"应声"的含义和类别；卷六"太律分"讲述六气分、十八息分、四衡分、四

规分、和音分、应声分、中声分等各种分析语音的范畴；卷七"太律数"阐释乐律数；卷八"太律问"以设问的形式回答有关语音、乐律的问题；卷九"太律正"阐释乐律的构成；卷十"太律断"是有关语音、乐律的析辩，称之为"断"，如"候气断""四声分五音断""七音韵鉴断"等；卷十一"太律通"对人体生理、自然现象、度量等与语音、乐律的关系作出分析，如"素问三阴三阳通""天六地五通"等；第十二卷"太律总"总说"太律"的构成、语音的生成机制等。

葛中选用音律来分析语音，把"音律""气""干支""阴阳之声""五音"等概念系统地引入了音韵学体系。全书主要内容分为"专气音图""专气声图"和"直气声音定位图"三部分，其中卷六的"六气分""十八息分""四衡分""四规分"等对准确揭示我国古代乐律学的基本原理和一些重要的概念术语有着一定的参考价值，卷十一之"素问三阴二阳通""太少通""素问气血流注通"等章节在古代律吕学与计量学、律吕学与音韵学、律吕学与中医学、律吕学与养生学等众多交叉学科领域有着十分可观的学术价值和潜在的经济开发价值。

除整理《泰律》文本外，课题组还对其中涉及的律吕学问题进行了研究，在重要刊物上共发表专题论文三篇，对相关内容作了尽可能深入的阐释。

在进行《泰律》文本整理工作的同时，课题组进一步丰富了葛中选与《泰律》的相关背景资料。课题组于2016年9月赴葛氏诞生、晚年著书、家族世居的云南省玉溪市通海、宜良各县进行实地调研，寻访史迹，对葛氏后人及相关研究人员进行专门采访，力图进一步挖掘现存史料并还原葛中选及《泰律》成书的历史语境。据史料记载，葛中选在明朝崇祯元年（1628）辞官返回到幼年读书的云峨石处，潜心修著《泰律》一书。葛氏故后，其高足金声为答尊师之义，特为之撰写一通记事碑，该碑毁于清朝初年。乾隆二十五年（1760），时任河西县知事周天任仰慕葛中选经世之才，出资重刻。此碑现已公布为玉溪市文物保护对象，立于云峨石后。另外，课题组还寻访到了葛氏一族的宗祠所在。葛氏宗祠位于通海县甸心行政村葛家营西北，与五圣殿毗邻，坐南向北。现存山门、正殿、东西耳房皆为后人于2011年重修。正殿奉有通海葛姓先祖葛公性诚与罗氏孺人之神位以承香火，东西墙壁分别嵌有《通海葛氏家乘由来碑记》和《葛氏宗祠碑志》两碑，分别略述了通海葛氏一族的由来和宗祠重修始末。正殿内有一石凳，据甸心村村长说，此为葛中选休憩之处。祠堂中存有葛中选画像照片和《葛氏家乘》。《葛氏家乘》以白棉纸精工抄写，共195页，约4万字，至今唯有葛世尧家收藏一本。20世纪90年代，族人葛世尧、葛世立、葛德明等续编，增补至二十三世，复印若干本分由葛姓人家收存。

通过本课题的研究我们认识到，中国古代的乐律学、天文历法学、计量学、算学等常常熔于一炉，但我们今天的相关研究却是各自为政的，而"律吕之学"恰恰又涉及了各学科的基本问题，所以深入研究"律吕之学"对今天的古代乐律学、古代天文学、古代计量学、古算学研究都具有十分重要的意义。那么，发掘、整理、研究"律吕"典籍的史学价值及社会学价值自不待言，甚至在经济价值的开发方面史料中相关记载也为我们提供了广阔的想象空间。

中国传统音乐表演艺术与音乐形态关系研究

项目负责人 肖 梅

项 目 号：15BD042
项目类型：一般项目
学科类别：音乐与舞蹈学
责任单位：上海音乐学院
批准时间：2015年9月
结项时间：2019年12月

肖梅（萧梅）（1956—　），博士，上海音乐学院教授、博士生导师，上海普通高等学校人文社科重点研究基地"中国仪式音乐研究中心"主任，亚欧音乐研究中心主任，东方乐器博物馆特聘研究员，中国传统音乐学会会长，国际传统音乐学会（ICTM）执委及中国国家委员会主席，东亚音乐研究小组（MEA）的创始成员，《歌海》编委会副主任，《大音》编委，《中国锣鼓》编委。主要从事民族民间音乐的搜集、整理和研究，著有《音乐文化人类学》《田野的回声——音乐人类学笔记》《田野萍踪》《1900—1966中国大陆实地考察：编年与个案》等。发表文论百万余字和《苗岭踏歌行》《乐种——中国传统乐器的不同组合》等影音作品多部，曾主持编辑《中国音乐年鉴》1卷、《音乐文化》1卷及《古乐风流》（中英文图鉴），受亚欧基金会（ASEF）委托主编论文集 *Preservation of Traditional Music*。

本课题研究在更深地认知音乐形态的生成与传统音乐思维方式的基础上，在诠释乐人于音乐实践中形成的乐感方式、思维认知方式和审美实践及其代际相传的生命力的过程中，探索口传身教、口传心授的"默会之知"，进而使中国传统音乐能够提供给国际学界一种"超文化"资源。

本课题研究分析了音乐表演的民族志描写以及不同方法，一方面先行选择文本研究已具一定高度的传统器乐、乐种与民歌、戏曲、曲艺中的唱法为对象，关注民间乐师在表演

实践和传承过程中的言语行为所提供的音乐描写"术语",并由此对考察对象进行分类,进而探讨音、调、腔、拍、字、复音以及结构等形态学的基本问题等。

本课题研究的主要内容如下:第一,探究音乐表演理论,成果包括《音乐表演民族志的理论与实践》《西方民族音乐学视野下的音乐表演与音乐认知》《中国传统唱论管窥》等三篇论文;第二,围绕音乐表演形态予以描写与阐释,主要集中在曲艺与戏曲音乐方面;第三,探究"音乐表演与身体惯习"对音乐形态生成的作用;第四,考察音乐表演与乐谱的关系,主要研究对象为琴乐表演与谱字的关系;第五,探讨音乐表演习语与形态的关系;第六,以社会语境中的音乐展演制度与个人风格为中心,分别从"琴箫合奏的历史渊源""江南丝竹的'合乐'传统及其文化阐释""南侗嘎琵琶中的假声歌唱与两性相与""陕北说书琵琶的个人演奏风格研究"四个方面加以讨论。

本课题在研究过程中,召开了两次小型研讨会,组织了各类表演研究的工作坊和讲座。课题研究成果汇编为《中国传统音乐表演与形态关系研究》,还附录了一份古琴历代文献中关于"四指八法"的整理资料。该附录初稿辑录了历史文献7万余字,删除重复的部分,仍有2万多字。成果中涉及琴学的研究内容构成了一个以"体化实践"为主旨,将音乐形态、传承方式、展演制度和指法观念四个方面勾连在一起的整体研究。这一研究的基础是艺术,研究者林晨身为古琴艺术的国家级传承人并有着音乐学学术训练的背景,其研究可以说正是本课题特别倡导的一种基于实践的表演研究。此外,课题组还组织了《中国传统音乐乐语辞典》的编撰,并荣列"十三五"国家重点出版物出版规划。

这些成果在音乐学术领域和教育领域产生了较大的影响。鉴定组组长、中国艺术研究院音乐研究所张振涛研究员评价本课题是一个具有开拓性的项目,把音乐学界一直渴望做而没有做的繁难阐述推向了新层面,将为探索本土文化的本真起到推动作用,对中国音乐学的系统建设具有深远意义。中国音乐学院齐琨教授评价本课题研究成果是集形态分析、音乐表演理论、音乐表演民族志为一体的综合研究,为近年来难得一见的高质量研究成果,引导了学术前沿发展方向,扩展了音乐形态分析路径,积极探索了"如何解决音乐分析与文化阐释两张皮"这一困扰学界多年的核心问题,具有高度的学术价值、理论价值与应用价值。中国艺术研究院音乐研究所薛艺兵研究员指出,该项目的学术成果借鉴了国际上比较前沿的哲学、文化学和音乐人类学理论,突破国内以往的一些理论范式和研究陈规,将研究视角聚焦于传统音乐表演实践,以田野工作的亲历式观察与体验和民间传统音乐活态资料为基础,从音乐表演中的手法、技法、表情、行话、习语、身体行为、精神意识、民俗观念等多方面进行细微观察、透彻分析,全方位地切入了有价值的理论研究。

当下传统音声形态中的"曲子"积淀研究

项目负责人　郭　威

项　目　号：14CD113
责 任 单 位：中国艺术研究院
项 目 类 型：青年项目
学 科 类 别：音乐与舞蹈学
批 准 时 间：2014 年 9 月
结 项 时 间：2019 年 9 月

郭威（1980—　），博士，首都师范大学副研究员、硕士生导师。曾任《音乐研究》编辑部主任、《中国音乐学》副主编、《艺术探索》"音乐与舞蹈学术"栏目主持人。主要从事中国音乐文化研究，主持、参与国家、省部级项目 10 余项，出版著作有《"曲子"的发生学意义》《非物质文化遗产志》《中华大典·音乐分典》（副主编）与"礼书之间：中国音乐文化史"丛书（副总主编）等。

21 世纪以来，伴随中国民族民间文艺集成志书的出版完成，大量的传统音乐文化遗产被发掘、整理的同时，也引发出更多论题。譬如，曲牌方面表现出的"共性"问题。历时地看，相当数量的"曲牌"有明显承继关系或内在联系；共时地看，从民歌到曲艺、戏曲、器乐，从单曲到套曲等各种形式，其"共性"广泛存在。当我们把视野扩展至传统音乐在社会生活中具体的用乐需求/方式/仪规等论题时，这种"共性"不仅局限于某个区域，还在很多方面体现出全国范围内的一致与相通。由此，其产生的缘由就成为一个必须面对且值得深究的问题。又如，同一种艺术形式被分别收入不同类别的"集成"从而带来归属不确定的问题，反映出我们对传统音乐考察对象的形式与内容的动态变化，对传统音声形态的历史脉络与传播样态的复杂关系等问题，需要有更为深入、更具整体性的研究与探讨。

本课题研究聚焦于"曲子"论题，在发生学层面关注"曲子"作为独立艺术形态存在的发展脉络，从积淀论的角度分析"曲子"在当下传统音声形态中的层累与积存，进而探讨在社会制度、礼俗观念等外部环境变迁之下中国传统音声形态的创作、传承、传播规律，同时

还试图在研究的观念、理路、方法层面进行一些有益的探讨。

本课题的研究工作大致可分为两个阶段：第一阶段以"音声技艺""职业群体""制度传播"为视角，重点对"曲子"的发生发展、传承传播的机制进行历时性的梳理。第二阶段对当下传统音声形态进行历时（纵向梳理）、共时（横向比较）两个方面的研究，旨在对"曲子"遗存作进一步的考察。研究工作从三方面开展：一是统计代表性剧种、乐种、曲种的曲牌，比照历代"钦定官颁曲集"，分清层次与同异，探讨制度影响下"曲子"（汇集）与曲牌（演化）在音乐体式中的功能；二是选择具有代表性音声形态的当下遗存为田野考察对象，关注"曲子"在其创作传统、传承传统、礼俗用乐传统等方面的异同及影响；三是从制度层面进行历时性考察，以乐籍解体前后、近代社会变革前后、新中国改革开放前后等历史节点为切面，探讨不同生成机制对"曲子"创承与传播的影响。

"当下传统音声形态"具有庞大而丰富的内涵，而"曲子"的研究又要求进行必要的纵向脉络梳理与横向形态考察，因而"历史"与"田野"双管齐下，"理论""考察"两相比照，对"曲子"进行整体研究，力图对"'曲子'积淀"论题进行多角度地深入探讨。

本课题最终成果由三部分组成：第一部分，整体评述"曲子"论域既有研究，提出从历史梳理、制度观照、活态考察三方面入手进行系统梳理与比较研究，接通"历史与当下"，形成立体认知。第二部分是对"曲子"的属性、价值、功能等论题进行发生学层面的讨论，重点强调了音乐性这一基本属性，探讨了其作为其他音声形态创作与传承的"母体"意义，并通过文献梳理对"曲子"的功能进行历史定位。第三部分展开了"牵系历史与当下"的"曲子"积淀研究。首先从"曲子"与曲艺、"曲子"与戏曲两方面，通过历史文献与当下普查资料的梳理与比对，对当下传统音声形态的数据统计与比较分析以及综合项目组的实地考察与曲牌考索，整体认知"曲子"积淀问题，对明清至民国时期的曲本予以曲牌统计与比较分析，对"音乐集成"中的相关乐种予以统计对比，并以不同地域、类型、历史的传统音声形态为案例探究其中的"曲子"积淀；进而从制度视角切入，考察当下传统音声形态在礼俗用乐与民众生活之中的存续状况，通过区域用乐结构分析以及乐谱、乐社（音乐组织）、乐奏（礼俗活动）等中"曲子"的不同表征，探讨在礼乐观念仍然广泛存在的当下，"曲子"如何积淀于传统音声形态之中，如何彰显"母体"意义。

通过研究我们认为，"曲子"是综合音乐与文学的艺术形式，因其对唐以后众多文学艺术形式的影响而成为音乐、文学、戏曲、曲艺等众多学科经常探讨的对象。"曲子"的这种综合性的特质使其研究既无法单取音乐一科而只求形态学的考证，也无法仅以文献为据而罔顾音乐活态传承的客观事实。因此，我们从发生学与积淀论的视角，以"历史动态与传统活态之关联"为切入点，探讨"曲子"在传统音声形态发生、发展、传承、传播中的重要作用。结合"曲子"发展历史与当下多种音声形态，从理论层面探讨了"曲子"的本体属性、"母体"意义、功能定位；从实证层面，将曲子论题由历史层面拓展至当下传统活态研究。由此推及对"音乐制度—音乐载体—音乐本体"研究方法的实践，从生成机制层面探讨当下音声形态形成的历史轨迹与发展规律，这是本课题力求在研究理念与方法论上的一种探索。

本课题前期成果《曲子的发生学意义》表明："曲子"作为音声技艺，乐人乃其承载主体，乐籍制度是其传承与传播的关键保障。隋唐以降，乐籍体系是音声技艺发生、发展的基本动力与核心所在，保证了其上下相通、体系内传承、面向社会传播，促使"音声技艺国家体系"形成。"曲子"是官属乐人掌握技艺的基础，制度化的创作与传承使其成为唐代以降众多音声技艺的"母体"：在创作与发展上，为众多音声技艺提供营养；在传承与传播上，是众多音声技艺流行、延续、转化的基本途径。

通过对"牵系历史与当下"的"曲子"积淀研究我们看到："曲子"在唐代兴起之时，乐籍体系已确立。承应礼俗用乐的主体是官属乐人，若不能将大量"曲子"烂熟于心，无论声乐、器乐都几无搬演可能。这种"入门先背曲"的传统至今依旧，此即"词山曲海，千生万熟"的传承意义。"曲子"既有独立形式，又作为说唱、戏曲等多种音声形态的母体存在。这种"母体"意义的"曲子"习乐传统，在诸多社会历史变革中都起到了承上启下、承前传后的重要作用，对同时代音声形态的发展走向影响甚大。此外，"曲子"一类的教坊俗乐之声乐形式，数量多且传播快，乐人将流行的"曲子"用器乐形式演绎，形成了"声乐曲器乐化"的传承。当这种传承成为常态时，"曲子"便脱离演唱成为纯粹的器乐曲牌，其中一些纳入国家礼制用乐系统并颁布于全国使用。这促使器乐化的声乐曲牌广泛流行，即"俗曲礼用"。若再将宗教音乐加以探讨，则"曲子""积淀"更为广泛。

通过对当下传统音声形态进行历时（纵向梳理）、共时（横向比较）两个方面的研究之后，可以进一步看到："当下传统音声形态"具有庞大而丰富的内涵，"曲子"一方面以"曲牌"的形式广泛积淀其中，另一方面仍以"曲子"形式独立存在。通过对"'曲子'—诸宫调—明清小曲—当代曲艺中的'曲子'形式"的考察，可知明清以来的小曲形式直接承继了"曲子"，在由明清至当下的诸多音声形态中发挥着"母体"意义，即作为创作层面的音声素材、结构方式、基本技法以及传承层面的基本技术要求。同时，礼俗用乐与民众生活息息相关，当下传统音声形态在民众生活中各有功用并具符号意义，"曲子"作为创作、传承、传播之"母体"在民众各种礼俗用乐之音声形态中不断传承与积淀。

本课题研究取得的成果有论文《制度承载：古歌·乐府·曲子》（《民族艺术研究》2015年第1期）、《礼俗用乐与民众生活：一个县域音乐文化传统的结构分析》（《音乐艺术》2015年第2期）、《中国音乐文化史的研究向度》（《民族艺术研究》2016年第5期），专著《曲子的发生学意义》（上海音乐出版社2019年版）。其中，《中国音乐文化史的研究向度》被《人大复印资料·舞台艺术》、中国社会科学网等全文转载，《曲子的发生学意义》得到了《"乐籍体系"视域下曲子"母体"意义的新探究》《戏曲的发生学述见》《国家制度视域下的"曲子"研究新路向》等多篇评论文章的肯定，并被列入"十三五"国家重点出版规划项目、国家出版基金项目"礼俗之间：中国音乐文化史研究丛书"。

本课题尚有一些需要进一步开拓的空间，比如，作为制度观照的历史节点考察，"曲子"如何在音声形态中演化生发以及制度怎样具体作用于这一过程等问题，不仅需要观照制度的文本规定，还需观照官方行为的具体实施与民间接受的实际效果。再如，"传统音声形态"内容极为庞杂，除了曲艺、戏曲、歌舞等外，器乐方面也需要作出普查统计和个案研究。

交融与协变
——白马人面具舞蹈研究

项目负责人　王阳文

项　目　号：14CE115
项目类型：青年项目
学科类别：音乐与舞蹈学
责任单位：北京师范大学
批准时间：2014年8月
结项时间：2019年12月

王阳文（1979— ），博士，纽约城市大学访问学者，北京师范大学副教授、硕士生导师，中国艺术人类学学会理事，中国傩戏学研究会会员，北京市哲学社会科学研究基地民族舞蹈研究基地特聘研究员。主要从事舞蹈人类学、舞蹈社会学研究，曾主持国家社科基金艺术学项目1项、中国博士后科学基金资助项目1项，参与多项省部级课题，著有《族群身体表征——当代白马人的舞蹈言说》，编写教材《中国民间舞蹈文化导论》，发表论文30余篇。

白马人是生活在藏彝走廊东部最北端的一个少数民族群体，这一带是历史上族群活动最频繁、最复杂的地区，也是各种文化交汇、涵化、融合的区域，曾被费孝通先生称之为"活着的历史"。白马人今天主要分布在四川与甘肃交界地带的高山峡谷间，他们自汉代起就进入华夏历史的书写范围，最早的记载可追溯到《史记·西南夷列传》中对白马氏的记述。东汉末到三国魏晋时期，氐人在这一带建立了自己的政权。唐代开始，西羌和吐蕃逐渐强大，氐人居住地区先后为其所占领。公元8世纪松赞干布派藏军驻扎此地，繁衍生息。复杂的族群历史与独特的生存空间使得白马人的文化呈现出一种融合与杂糅的特点。20世纪50年代开始的民族历史大调查把白马人划归为藏族后，在某些学术讨论层面也随之出现了藏族说、羌族说、氐族说和待定民族说等多种观点。白马人的面具舞蹈历史悠久、形态独特，已成为今天白马人文化与审美的符号象征。同时，对于只有语言没有文字的少数民族群体，面具舞蹈还是保存族群记忆、传承族

群文化的重要方式。

本课题研究主要从以下三个方面展开：

第一，生活景观下的多样化形态。根据田野调查，两省三县的白马人面具舞蹈呈现出各自的形态特征和组织特点，这与其独特的历史进程和社会环境有直接的关系。平武、九寨、文县在汉代分别置刚氐道、甸氐道和阴平道，前两者属于广汉郡，后者在南北朝时期建阴平国，可以说这三个地区在中国历史上已分别具有特殊意义。平武有过长期且稳定的土司制度，呈现出"三姓四土司"的政治格局；九寨沟县曾多次处于族群交战的前沿，且土司势力相对薄弱，呈现出各村寨头人自立门户的现象；文县的少数民族长时间处于与汉人政权的抗争中，族群主体意识更加突出。在这样的社会环境中，平武白马人面具舞蹈组织形式相对稳定，其要在北盖（北盖是平武地区白马村寨的神职人员）念经的主持下完成，挨家挨户地驱逐也要在的北盖带领下完成。白马村寨分属于两个土司管辖，由前王土司管理的白马村寨面具舞蹈只在村寨表演，由后王土司管理的白马村寨每三年要到白马老爷山祭拜。生活在九寨沟县的白马人大部分分散居住，和周围的其他族群住在一个村寨。九寨沟县白马人的面具舞蹈吸收了藏族寺庙舞蹈中的面具舞蹈样式，又与村寨本土的面具舞蹈相结合，形成了包含敬神、驱逐、拜年、竞技多重含义的仪式舞蹈。文县白马人面具舞蹈的组织形式和动作形态，则是在20世纪50年代以后上级党委设立村支书来代替之前的头人，由铁楼乡入贡山村的第一任村支书、村主任重新整合恢复的，动作更丰富、表演性更强。

第二，时代变迁中的符号性建构。今天面具舞蹈"池哥昼"（因方言差异平武称"跳曹盖"）已经成为白马人的文化符号，不同角色承担着各自的文化象征。这一符号的生成则是随着时代的变迁，随着白马人文化的主体需求，呈现出一个从怪物到祖先的建构过程。"池哥昼"是对白马语音的汉字记录，"昼"在白马语中就是"跳舞""舞蹈"的意思，"池哥"是舞蹈中的角色，于此相呼应的还有"池母"的角色。在当地"池哥昼"并不是一个舞蹈名称，而是对整个活动的总称。平武白马人将池哥、池母按照公、母划分，仪式中还给他们分别搭建专门的"窝"；九寨白马人将池哥、池母称为大鬼、小鬼，与动物面具配合完成村寨仪式；文县白马人池哥、池母形象鲜明，池哥怒目狰狞，池母慈眉善目，承担着族群社会身份的象征。池哥的功能主要是赶走污秽，也围绕这样的意义形成相应的舞蹈语言：平武的池哥表演在贝盖念经的指挥下，通过扔面人表示出来；九寨沟的池哥进入每家乱敲乱打表示驱逐；文县的池哥则通过不同的舞蹈动作，表示驱逐的意义。从怪物到祖先，池哥的面具、动作、人数、组织都发生着变化，而功能却一直没变，池哥昼仪式在村寨中的地位也从未改变。这些都已成为当地的意义体系与认知模式，被包括在了当地的文化结构之中，体现出形式的裂变性与意义的聚合性，背后则是白马人对自我文化的坚守与创造。

第三，文化传播中的选择性吸收。"麻昼"是白马人的另外一种头戴动物面具表演的舞蹈形式，主要流传在九寨沟县一带的白马人村寨，与"池哥昼"一起被统合于村寨仪式中。无论从直接观察到的形式与内容，还是根据当地人的口述记忆，都能够看到"麻昼"与藏族寺院面具舞蹈"羌姆"之间的诸多联系，"麻昼"的产生带有鲜明的文化交流、文化碰撞

色彩。在藏族的寺院中,"羌姆"与念经具有同一性,舞蹈从动作到服装,从音乐到面具制作,都详细地记录在经书中,所有的程序、跳法都要按照经书的记录而不能随意改动。也正是由于这一功能,寺院中的喇嘛在传教讲经的过程中将"羌姆"带到了白马村寨。但是由于没有宗教信仰力量的支撑,其在流传过程中逐渐剔除了念经的成分,以动物为形象的面具舞蹈则保留了下来,并且在原有的动物面具基础上,按照自己村寨的特点和习俗进行了改变。

虽然从整个藏族来说,白马人是很小的一个分支族群,但是他们却有自己的坚守,在文化交流与碰撞中有着以我为主的接受和运用。白马人将这种来自他们认为"更有文化、更正统"地方的舞蹈很好地融合进自己村寨的仪式。首先,"麻昼"能够被白马人接受与其自然崇拜的信仰基础有很大关系,所扮演的动物被视为神本身,并没有延续教化功能,而成为杀鬼的天神。其次,从面具来看,不仅加入了牛、猪、鸡这些与他们生活息息相关的家禽家畜,而且将其视为一个开放的结构,在有需求时经山神允许后可以增加新的面具。再次,白马人对这种动物面具舞蹈的认识,也随着各自村寨的具体情况出现了诸如"跳单不跳双""一相代两相""什么都能跳"等多种解释,这一过程中鲜活地体现了民间舞蹈交融与协变的文化特征。

白马人的面具舞是民间舞蹈的一个缩影。作为当地文化的一种表征,民间舞蹈是文化的重要组成部分,以手舞足蹈的方式体现着当地人的"意义体系"和"认知模式"。同时,它也是一种以人为主体的艺术实践过程,展现了场景的灵活性和个体的创造性。在结构与能动性的张力中,在文化交融与协变的过程中,民间舞蹈闪烁着异样的光彩。白马人面具舞蹈研究为民间舞蹈文化的理论建构提供了一个翔实、鲜活的个案。

邓丽君歌曲与中国当代大众文化的生成

项目负责人 祝 欣

项 目 号： 14DD24
项目类型： 文化部文化艺术科学研究项目
学科类别： 音乐与舞蹈学
责任单位： 河南省文化和旅游厅
批准时间： 2014 年 8 月
结项时间： 2016 年 9 月

祝欣（1971— ），博士，北京师范大学博士后，河南省文化和旅游厅非物质文化遗产处调研员，中国文艺评论家协会会员，河南省文艺评论家协会理事，河南省音乐家协会会员，河南省作家协会会员。曾主持河南省哲学社会科学规划项目1项，参与2016年教育部人文社会科学重点研究基地重大项目课题子课题1项，著有《叙述的交响：王蒙的小说创作与音乐》，在《当代文坛》《南方文坛》等刊物上发表论文多篇，另有诗歌、散文、评论多篇发表于《河南作家》《世博周刊》等。荣获2012年获河南省首届"杜甫文学奖（理论评论）"，调研报告《河南与美国俄勒冈州文化交流十年》入选文化部外联局课题项目。

20世纪70年代末，官方与民间对邓丽君流行歌曲的接受态度截然相反，前者大加讨伐、批而判之，后者收听传唱、竞相模仿。90年代以来，尤其是在邓丽君去世之后，批判的声音逐渐消失，取而代之的是对这位流行音乐歌星的怀念、痛惜。本课题以邓丽君的流行音乐为个案，既在中国当代大众文化的问题框架中审视邓丽君的音乐，亦通过她的音乐观照当代大众文化的性质、特点、功能和作用，从而揭示中国当代大众文化起源的诸多秘密，并促进20世纪90年代以来的大众文化、文化产业的研究。

本课题把邓丽君及其流行歌曲作为中国当代大众文化的重要现象，观照其进入中国大陆的历史语境，分析其成长过程和音乐特色，思考其传播路线和传播工具，试图通过呈现其复杂性揭示出邓丽君的歌曲参与中国当代大众文化建构的过程。主要内容如下：

第一，分析邓丽君歌曲进入大陆的历史语境。20世纪80年代的中国大陆从批判邓丽君开始，出现了一系列批判流行音乐的文化事件。流行音乐被定位于"黄色歌曲""靡靡之音"和"商品化艺术"。现在看来，这些批判话语既是对主流意识形态的主动迎合与积极响应，也是精英主义艺术观的最初体现。而由于当时中国大陆并不具备形成商业文化的经济环境与制度环境，更由于广大受众听赏流行音乐的主要动因在于走出禁欲主义和文化专制主义的牢笼，修复被破坏殆尽的"情感结构"，所以他们所代表的世俗价值观与批判话语形成了明显的错位。

第二，观照邓丽君歌曲的生长土壤及其艺术特色。由于特殊的历史原因，我国台湾地区深受日本文化、西方文化的影响，而国民党亦对20世纪30年代的文化记忆进行了某种修复和重构，所有这一切构成了邓丽君歌曲得以生长的文化空间。正是在多重文化的影响下，邓丽君的词曲作者（如庄奴与古月）汲取古今中外流行音乐之精华，精心打造了适合她演唱的流行歌曲（尤其是爱情歌曲）。于是邓氏歌曲往往是五声宫调式，音域大多在八度至十二、十三度范围之内，乐曲的篇幅一般较短小。而为了增加动感，其中还运用了大量的切分音。加之邓丽君演唱时在发音吐字、呼吸运用、舞台造型等方面很有讲究，终于造就了其音乐情深味浓、娇媚性感甚至极具诱惑力的艺术风格。

第三，思考邓丽君歌曲传播与接受状况。邓丽君歌曲在大陆之外的传播是邓丽君及其唱片公司获取经济利益的过程，而她的音乐在大陆传播并无任何经济利益可言，却经历了从意识形态传播到大众文化传播的演变。这种传播与冷战格局有关，更重要的是包含着台湾向大陆进行政治、文化渗透的心理战术和大陆反渗透的隔空对战。在其传播中，收音机和录音机成为重要的传播工具，而这两种传播媒介都容易形成一种较为私密、隐秘的接受方式。它们吻合了20世纪80年代初国人偷尝禁果的心理需求和"白天学老邓，晚上听小邓"的时代氛围。

第四，考察并揭示明星制下的邓丽君的命运。作为明星制包装打造下的明星，邓丽君跌宕起伏的命运昭示了文化产业打造出来的明星的共性：被大众和粉丝追捧又被其窥视和亵渎的双重处境；被作为推销符号、资本运作链条当中重要的一环，资本的物质性、利益最大化的追求，必然对一个自然人造成伤害；大众文化本质是以市场为主，作为明星也是政治变换的风向标，同样受政治的推动与制约。

总之，邓丽君的流行歌曲进入中国大陆后，既启发了20世纪80年代初的大众文化生产，也为当今的文化产业提供了许多值得借鉴和思考的东西。首先，中国当代大众文化的发生并非一个孤立事件，它被港台大众文化启动，同时与中国大陆的现代大众文化形成了一种隐秘的联系。其次，以邓丽君音乐为代表的大众文化很大程度上消解了1949年以来革命群众文化的内在构成。它既更新了人的意识结构，改变了人的情感结构，也因此形成了一种崭新的文化形式。再次，20世纪80年代的中国大众文化是一种特殊形式的大众文化，它既有大众文化的一般特性，同时又扮演着感性启蒙的角色。这种大众文化与20世纪90年代以来的崛起于市场经济基础之上的大众文化既有联系又有区别。而邓丽君作为文化产业代言人的意义、其音乐对国人所进行的感性启蒙等，今天依然值得认真反

思。启蒙有多个层次,大体上可分理性启蒙与感性启蒙。前者通过知识更新、思想洗礼等作用于人的意识领域和理性思考,后者通过种种文学艺术形式作用于人的无意识领域和情感世界。在 20 世纪 80 年代的新启蒙运动中,以邓丽君音乐为代表的大众文化扮演着"冲击禁区"的角色。于是,大众文化也成为新启蒙运动的一个声部。

本项目主要研究采用文化研究学者巴克所谓的三种方法,即民族志(ethnography)、文本方法(textualapproaches)和接受研究(receptionstudies);同时借用和改造霍尔等人在《做文化研究:索尼随身听的故事》中所使用的方法,即通过"接合"把表征、认同、生产、消费和规则等勾连起来,从而形成一个"文化的循环"。通过对邓丽君流行音乐进行个案分析,呈现了中国当代大众文化在生产、传播、接受、语境等方面的独特性。通过大众文化的问题框架和视角,又可进一步认识邓丽君音乐的性质和特点。而让两者(邓丽君音乐与大众文化)互动与互看,则能更充分地把握中国当代大众文化发生过程中所存在的普遍性与特殊性。

本课题研究的学术价值体现在以下几方面:第一,以往对邓丽君音乐的研究侧重于某一方面,而本课题研究则全面评析了邓丽君音乐的生产、传播与接受等,并让它们与大众文化的发生相互观照;第二,以往对邓丽君音乐的评价与定位经常过高或过低,本课题则从大众文化的二重性出发,既看到邓氏音乐的启蒙作用也分析了它存在的问题,力求给予客观、公允的评价;第三,通过邓丽君音乐来研究中国当代大众文化的发生,可为大众文化的发生学研究打开一个缺口,亦可为同类性质的选题提供一种研究路径和研究方法上的参照。

宁夏民间音乐的分类研究与应用

项目负责人　靳宗伟

项 目 号：14DD28
项目类型：文化部文化艺术科学研究项目
学科类别：音乐与舞蹈学
责任单位：宁夏文化馆
批准时间：2014 年 9 月
结项时间：2020 年 4 月

靳宗伟（1958— ），宁夏文化馆研究馆员、原馆长，宁夏非物质文化遗产保护中心主任、专家委员会副主任，享受自治区政府津贴专家，宁夏大学、北方民族大学硕士生导师，政协宁夏第十届委员，宁夏文史馆研究员，中国音乐家协会会员，宁夏合唱协会副主席，宁夏朗诵协会副主席，宁夏音乐家协会副主席，曾参与"中国民族民间文艺集成志书"编纂工作，先后承担和参与文化部、国家民委、宁夏高校课题多项，出版和参与编辑《宁夏宗教音乐》《国际剪纸精品集》《宁夏非物质文化遗产研究》《宁夏花儿精粹》《宁夏民歌钢琴小品 50 首》等，发表《佛教音乐在宁夏》《我区农村文化的现状、发展趋势以及对策》等论文多篇。

　　本课题以宁夏的民间音乐为研究对象，尝试对其进行分类，从而厘清宁夏民歌的谱系。
　　针对我国民族民间音乐分类中较少应用旋律特征作为分类依据的现状，本课题采用的是匈牙利音乐学家巴托克·贝拉的旋律分类法。匈牙利的民歌分类是按照旋律的不同来分类的，并且赋予编码来识别，这个分类方式适合音乐属性的识别和研究。
　　其具体原因如下：第一，目前国内应用的几种分类方式，由于时代变迁而难于契合民歌属性的时代变化，需要探索和寻求一种分类方式与之并行或补充。第二，从古至今对民歌旋律的关注和研究都要弱于歌词，而民歌的音乐部分呈相对稳定的状态，应该成为研究者关注的一个重点。第三，宁夏的历史地理位置孕育和铸就了文化的复合型和多元性，民

歌亦然。在民歌的采风普查、搜集整理的实践中发现，民歌在传播过程中由于受生存环境、语言感觉、歌者生理、传播方式等的影响，同一曲调会衍生出千姿百态的变异形态，需要在音乐旋律中予以宗源的梳理。第四，在利用民歌素材创作的实践过程中，常常由于素材选择的谬误，使得作品呈现同质化，没有地域和民族特色，缺少传播魅力。第五，传统的、民族民间的匈牙利民歌和宁夏乃至中国民歌都属五声调式，彼此之间同属共通，匈牙利民歌的旋律分类方式有着探索和应用的意义。

回顾中国古代的音乐文学，民歌、民谣或者曲牌基本都是以文学的形式存续和流传于世的。宋光生先生在《中国古代乐府音谱考源》说："当今翻弄简谱线谱的中国音乐人，往往想不到古代乐谱是个什么样子。在这方面，有人说可惜古谱失传，也有人说很可能古代是利用文字音歌唱的。我们现在可以肯定地说，中国古代的汉字不但是语言的载体，也是音乐中之'音符'。"宋先生的说法印证了音乐的传承实际上主要是文字的传承，历史上的重词轻曲现象可见一斑。

民族音乐学界半个世纪以来对传统音乐分类的定位，代表性的观点有三种：一是中国艺术研究院音乐研究所的"五类论"，二是王耀华、杜亚雄先生提出的"四类论"，三是袁静芳先生等在五类论基础上拓展的"八类论"。无论哪一种分类的依据，均无一例外地建立在对歌词的文学描述上，或者叫应用功能上。况且，目前对以文学描述来分类的认识还处在动态中，尚未有定论。

因此，从历史到现今，我国的民族民间音乐分类均是按形式、作用、地域、体裁、人群以及歌词所提供的信息等来进行分类归纳的。这种分类方式适合对社会生活的观察和研究，可是当时代变迁和社会功能吐故纳新后，有些行业就消失了，原本按照社会行为划分的歌曲分类就逐渐地失去了原有的意义，如劳动号子、船工号子、夯土号子、叫卖调、牧歌等。民歌原本所具有的行业特征、节奏召唤、情景描述和传情达意的功能，有些便随着行业的消失而失去其原有的作用，有些由于多元传播手段的介入其功能性也渐渐式微。社会功能的演变和进化使得一部具有应用价值的民歌，只剩下娱乐和审美功能了，其原本清晰的分类特征也逐渐扑朔迷离起来。

民歌具有"触景生情、见啥唱啥"的特质，其旋律变化往往滞后于歌词的变化，后者可能只在一瞬间，但旋律的变化则有可能要经过几代人，所以常常会出现同一个曲调有几篇甚至上百篇的歌词。实际操作中，我们只能选择一些具有代表性和较为完整的歌词，将其一股脑地记录在歌谱的后面。从古至今，无论是南方的赶歌圩还是北方的花儿会，现场的对歌都有"歌把式"思考和创作歌词的过程，而鲜见有现场曲调创作和变化的过程。

守残"中国古代的汉字不但是语言的载体，也是音乐中之'音符'"的说法，和抱缺以民歌歌词内容来判断分类中国民歌的方式，显然与民歌的时代变迁难于契合了。鉴于此，民众在民歌传承过程中也创造了类似旋律分类的方法。比如，内蒙民歌就有用散板和有节拍的音乐节奏来分类的"长调"和"短调"，宁夏、甘肃和青海的民间也有用"快调子""慢调子""长调子"和"短调子"的方式来分类民歌的说法。"快调子""慢调子"界定了有节拍和自由节奏的民歌，"长调子"和"短调子"界定了叙事性的民歌和适合即兴演唱的情绪性

民歌。

综上所述,本课题的主要观点如下:第一,民歌有着随时代变迁而变化的自适应能力和功能,这个"自适应能力"所发生的变化结果并不迁就于我们的分类方式,我们也不能要求它"削足适履"。民歌的发展变化与民歌分类的现状呈不相适应的状态显然是客观存在的,势必呼唤和诉求与之相适应的分类方法。第二,如果将民歌的音乐与歌词用"稳定"与"不稳定"来界定的话,音乐则处于相对稳定的地位,也应该处在民歌研究的主要地位。第三,"旋律分类法"是为了对民歌旋律进行比较研究而设计的,其对音乐的寻根追源有着基础性的作用。

云南澜沧江流域少数民族民歌传承人现状研究

项目负责人　杨　英

项目号：14DD30
项目类型：文化部文化艺术科学研究项目
学科类别：音乐与舞蹈学
责任单位：云南省民族艺术研究院
批准时间：2014年8月
结项时间：2018年9月

杨英（1983— ），云南省民族艺术研究院助理研究员，云南大学博士研究生。"十二五"时期国家重点出版物规划项目"最后的遗产——云南七个较少人口民族原生音乐"普米族卷执行编辑，先后主持过3项省部级课题，参与3部专著的调查研究和写作，发表调查报告、论文十余篇。2016年曾参加联合国教科文组织亚太地区非物质文化遗产国际培训中心主办的"保护非物质文化遗产公约"中国师资培训履约班。

民歌作为一个民族的文化记忆，承载着各民族观念、情感、体验的生态逻辑，图示着各民族从当下走向未来的心路。随着经济的快速发展、生活方式的改变，民歌赖以生存的人文环境的改变，使得传统的民俗事像多已不复存在，这导致许多民歌种类逐渐失传。社会生态的改变必然影响民歌传承的方式与路径，这是关乎少数民族文化未来走向和根基性保护与发展的命题，是一方水土文化接力的现实期盼与学术期待，必须给予重视。因此，对民歌及其传承的研究成为热点。国内学界对民歌传承及其传承人当代生态与传承整体性研究和个案研究的成果，对云南少数民族民歌的保护和传承具有积极的指导意义。但具体针对云南少数民族民歌传承人当下传承脉络、传承途径、传承手段、变迁心理的系统表达尚显不够，这也是本课题研究的出发点。

澜沧江在云南境内流经迪庆藏族自治州、怒江傈僳族自治州、大理白族自治州、保山市、临沧市、普洱市、西双版纳傣族自治州等7个地级市、自治州，沿江生活着普米族、白

族、佤族、傣族、纳西族、布朗族、哈尼族等少数民族。由于语言、生活环境的差异，各民族的民歌既有各自的个性特征，也有若干共生的意义象征。

本课题选取"非遗"语境中云南澜沧江流域民歌代表性传承人为研究对象，通过近距离访谈、参与观察及问卷调查，对数个民族共同居住区域的民歌传承人这一代表性文化对象进行考察，由此揭示民歌传承人作为文化传承的主体，在当代社会的变迁中，如何完成"历史构成—社会维护—个体应用"这一社会角色的定位以及薪火传新的使命；感悟传承人文化记忆与口头创造的心理依托，以历时与共时的立场分析传承人的生存状况，对他们在社区话语情境中的当代意义进行识读；探讨传承人与"非遗"政策的互动关系，以点带面地拓展和完善区域民歌传承与保护的学术书写，这就彰显出了本课题研究的当下意义。

本课题研究过程和内容如下：

第一，项目负责人对课题研究背景进行全面的分析。通过查阅文献，领会国家及云南省对非物质文化遗产代表性传承人的相关政策，进一步掌握开展传承人研究的基础理论。与之同时，组织项目组成员梳理云南澜沧江流域少数民族民歌的概况，确定研究对象并对相关人员的背景资料予以归纳。

第二，2015年4月召开开题论证会。根据专家论证意见，对实施方案进行了及时的补充和完善，为后续工作的开展提供了重要的保障。

第三，2015年至今，课题组成员多次深入澜沧江流域西双版纳傣族自治州、怒江傈僳族自治州、迪庆藏族自治州、大理白族自治州、普洱市等地开展实地调研，通过田野调查、参与观察和访谈，与传承人和相关民众进行了全面的交流，对民歌传承人的传承现状及他们对民歌传承所作贡献的创造性智慧进行了历时与共时的考察，掌握了第一手资料，撰写了田野日志。

第四，采访了众多地方文化精英、基层文化工作者以及民众，并通过从云南省非物质文化遗产保护中心到各级主管部门的相关专家，深入地了解了"非遗"语境下民歌传承人的现状，努力将整体研究与个案研究相结合，辅以民族学、人类学、传播学等多学科交叉的研究视野，以描述与阐释民歌传承人社会角色外显功能和符号意义内隐价值，从而达到对民歌传承人当代社会意义和社会角色进行识读的目的。

第五，多次召开了碰头会，就田野调查中发现的问题进行讨论，对访谈内容进行梳理，捕捉互动中有价值的信息，使之运用于研究成果中，以学术的解读认知研究对象的当代意义。

本课题研究成果较为丰硕，并取得了良好的反响。研究报告《民歌传承人传承现状与文化传播实录——以布朗族民歌国家级传承人岩瓦洛为个案》在云南省文联、云南省音协主办的2015年"方法与前景"学术论文征集活动中荣获二等奖，调研报告《傈僳族民歌传承个案叙事——以澜沧江流域维西县叶枝镇为例》2016年在云南省民族民间歌舞乐展演理论研讨会上成为主题发言，调研报告《兰坪白族拉玛民歌传承现状考察》在"2016年度云南省音乐、舞蹈年会"论文评比中荣获一等奖；重要的成果还有《傈僳民歌的传承现状考察与研究》(《民族艺术研究》2017年第2期)、《傣族民歌传承人康朗亮口述史》(《民族音

乐》2017年第5期)、《一方水土养育的歌唱——赞哈艺人玉光生平掠影》(《傣族民间歌舞学术研讨会论文集》,云南教育出版社2017年版)、《文化重建与历史记忆:三个民歌传人的当下观察》(《2017中国艺术人类学国际学术研讨会论文集》);此外,还制作了"云南澜沧江流域民歌代表性传承人资料光碟"。根据研究内容,撰写了《云南澜沧江流域少数民族民歌传承人现状调查研究报告》,作为本项目研究内容的集中体现。

本课题研究特别关注民歌传承人当下的传承脉络、传承途径以及心理变迁的系统表达,文本的提炼更关注如何以现代思维对传统文化构成批判性的扬弃,以实现对民歌传承人的社会功能进行理性地价值判断,从而以推动少数民族文化融入时代生活为目标,为后来者的研究提供学术参考。

本课题研究本着以点带面、以局部观整体的方式,强调在全球化的现代背景下,民歌这种稳定性较强的艺术样式的内容和形式也会因生存方式的变化而式微。正如研究中重点关注的传承人,在成长的几十年里,正是中国社会发生变迁的重要阶段,因而民歌的传承也必然随着时代车轮的转动而悄然变化。这种对"关注形成着的人创造着形成着的现代社会"的人类学立场,是本课题研究的创新之处。文化多样性的价值定位有赖于传承人"活态"的技艺承载和文化传递,所以如果脱离了传承人的创造和传承,民歌就失去了存在的依托,失去了土地的馨香。基于此,本课题的研究将为少数民族民歌继续生存、存在和传播提供理论基础,以激活民族文化多样性的当代价值,促进音乐学科可持续发展的文化基因。

汉族民间音乐"一曲多变"的观念及其实践研究

项目负责人 李小兵

项目号：15DD31
项目类型：文化部文化艺术科学研究项目
学科类别：音乐与舞蹈学
责任单位：信阳师范学院
批准时间：2015年10月
结项时间：2016年9月

李小兵（1975— ），博士，信阳师范学院副教授、硕士生导师，中国传统音乐学会会员。主要从事中国传统音乐理论、音乐教育学研究，目前主持全国艺术科学规划项目"中央苏区红色音乐口述史（1927—1934）"、江西省社会科学规划项目"永新盾牌舞文化内涵和历史变迁研究"、河南省教育厅人文社科项目"明清戏曲声腔发展对器乐表演和审美的影响"等。在《中央音乐学院学报》《人民音乐》《音乐探索》等刊物发表论文近30篇，专著《汉族民间音乐"一曲多变"的观念及其实践研究》获河南省社会科学优秀成果二等奖。

本课题主要研究民间艺术家在中国传统音乐"一曲多变"观念指导下从旋律、节奏、节拍、音色、力度、速度、调式和织体等结构力因素角度促使曲牌（或成曲）在即兴、传承、传播、移植和改编等音乐实践中所引发的"多变"并生成"又一体"曲调家族的过程和现象，同时提出"一曲多变"音乐分析之"同主题异方言比较法"和"逆向还原法"。

本课题研究目的是从音乐学的角度综合考察曲牌（或成曲）在即兴、传承、传播、移植和改编等具体音乐实践中生成"又一体"曲调家族的规律，帮助国人通过"一曲多变"规律把握传统音乐的"词山曲海"，增强对中国传统音乐"一曲多变"为乐方式的认同感，形成对中国传统音乐话语体系认知的自觉。

"一曲多变"之"一曲"是指在音高、节奏、节拍、速度、力度、调性和织体上都具有伸缩

空间和可塑性的曲牌（或成曲），同时它还具有多次使用的属性。"一曲"是具有"细胞"意义的原始旋律基因，"这一曲"是相对于它自身的"变体群"而言的，是在艺人音乐实践如即兴、移植、改编、传承和传播等行为活动中经过各种途径变化和分裂可形成新的并与"这一曲"有一定"血缘关系"的乐曲"家族"或"乐曲库"。"这一曲"是起点，是原型，是母体，是基础，是框架，是准绳，是程式。在中国民间音乐曲牌产生和沉淀的那一刻就是"这一曲"的成形时刻，它暂时属于专曲专用性质，但"这一曲"一旦产生就会被广泛使用，被音乐主体疯狂地、漫无止境地选择、加工和推介。它一旦被"捧红"，被乐工、艺人熟练地演奏或歌唱，就会出现被演变、被发展演绎的情况，因此它立刻在被选择、加工、改编的过程中形成无数的"又一体"，此谓"一曲多变"。

汉族民间音乐中音乐形态本身主要包括音高、节奏、节拍、速度、力度、音色、调性和织体等"结构力因素"。这些元素的运用及其变化由来已久，古歌被不断重复变化传唱，古乐府被不断演绎，曲子词被繁声演奏。艺人用以体现自身艺术价值观和创造能动性的手段也主要是在音乐实践中对这些"结构力因素"的自由把玩和灵活处理。常见的"一曲多用""一曲百唱""依曲填词""依字行腔""框格在曲、色泽在唱""移步不换形""变不离宗""润腔""死曲活唱""死音活唱""死谱活奏""变奏"等都是用以体现艺人创造力的称谓。

中国传统音乐中的音高、节奏、节拍、音色、力度、速度、调性和织体等"结构力因素"在中国儒家中庸、和谐思想主导下进行着"和谐渐变"实践，在道家"生生不息"、阴阳二气运动观念下生变，在"同则不继"的哲理要求下发展，在"同源共祖"的传统"家、国"审美观念下"带着镣铐"进行创造。总之，中国传统音乐"一曲多变"的深层文化观念与"和实生物、同则不继""同源共祖、认祖归宗""道生万物、变不离宗"等传统观念密切相关。

在各历史时期，由于审美情趣和偏好不一，会出现不一样的用乐倾向："击石拊石"在乎力度和音色，原始乐舞《大武》等强调同一曲调的多样变化重复使用。《诗经》在诗行的变化中暗示了旋律变奏的必要性，在世界都属先进的八音分类法可见证传统音乐对音色的分类思维和执着追求，周代曾侯乙墓编钟足以证明当时旋宫转调已很发达。相和大曲的核心曲调变化和有层次的节奏、速度级进序列启迪了中国传统音乐审美的心理逻辑顺序：散、慢、中、快、散。该模式从此成为传统音乐构思中的主要速度程式，并在唐代大曲、宋元以降的戏曲、明清器乐中深度实践。横向线性思维在其他变化因素如音色、节奏、速度、力度、调性和织体的共同作用下，造就了传统音乐的千变万化，令听众百听不厌、流连忘返。是为中国传统音乐"一曲多变"的历史溯源。

同宗民歌在历史变迁中"由表及创"的情形不计其数，艺人的随性而歌、师徒传承、移民、商贸、传播、战争等过程中都会带来民歌形态的变化。

板腔变化体是说唱音乐、戏曲和器乐中的常见现象，它用有限的素材丰富了音乐曲库，从而赢得音乐受众对该音乐体制形式和创制手法的认同。对板腔变化体而言，如果没有地方方言的多样性，可能就没有板腔变化体音乐种类的多样发展。语言字调与旋律的密切关系是研究板腔变化体过程中无法回避的话题，字调决定了地方音乐的多样性，地方听众对方言的认同推动了板腔变化体音乐的发展和传播渗透，也为地方音乐打上了标识

烙印。

八板是民族器乐中"一曲多变"的典型代表,八板原曲"这一曲"容易记忆,其结构也易于把握,被称为"五代同堂"的江南丝竹"家族"就是通过板式变化、变体加花、增值或减板加花等渐变、渐进的方法演绎而成的。曲调变体虽是同堂,但音乐中时有新物、也非全为他物。

中国传统音乐的重要基础类型是声乐,全国各地方言多种多样,方言字调往往成为辨别声乐类体裁地域性特征的重要"密码",在由声乐曲"器乐化"而来的乐曲中仍然留有方言字调痕迹。因此对此类型的"一曲多变"音乐分析,可采取"同主题异方言比较分析法",以对"一曲"的变迁历史过程作探源溯流式分析。

"一曲多变"经过"结构力因素"的变化一般由简而繁,但是可通过"逆推还原法"对变化后的曲子进行删繁就简的分析,从而析出曲牌(或成曲)的原始框架结构。

"一曲多变"的本质研究有利于帮助国人通过"一曲多变"规律把握传统音乐的"词山曲海",增强对中国传统音乐"一曲多变"为乐方式的认同感,形成对中国传统音乐话语体系认知的自觉和文化自信。

本课题的主要观点如下:

第一,"一曲多变"现象在历史上早已存在,虽称谓多样,但实质没有断层,一直延续至今,它彰显了中国传统文化中"和实生物、同则不继""同源共祖、认祖归宗""道生万物、变不离宗"等深层文化观念。

第二,"一曲多变"是古代乐人在作曲家晚出和稀缺的特殊条件下自主(觉)选择的、合理存在的为乐方式。艺人在技艺竞技和服侍恩主的过程中,使出浑身解数探索音乐的娱乐潜能,在即兴、传承、传播、改编和移植等音乐实践中践行"一曲多变"。

第三,同宗民歌、民族器乐中的八板、戏曲中的板腔变化是"一曲多变"观念的几种显性个案,艺人在实践中创造了无数的新曲并形成曲调"家族"。"一曲多变"规律有利于音乐主体对"词山曲海"的宏观把握,传统音乐文化应以"一曲多变"为切入口逐渐构建自身话语体系,从而有利于促进国人对传统音乐文化的自觉和自信。

第四,根据"一曲多变"的来龙去脉和规律认知,课题组认为"同主题异方言比较分析法"和"逆推还原法"是分析"一曲多变"现象的主要方法。

建议社会应高度关注"一曲多变"现象,行业从业者要强化对"一曲多变"的认知和实践力度,应充分肯定"一曲多变"在中国音乐事业中的地位和贡献,进一步加强对"一曲多变"的挖掘、整理和阐释,构建传统音乐话语体系,形成文化自觉、自信和软实力。

本课题研究成果很快得到了学界的肯定,如中央音乐学院张伯瑜教授认为本课题讨论的是在中国传统音乐本体特征的认识上至关重要的问题,厦门大学周显宝教授称赞本课题研究为中国音乐学术界的相关研究确立了一个规范和榜样。

浙江民间仪式音乐与区域社会：
一种传播生态学的视角

项目负责人　林莉君

项　目　号：15DD32
项目类型：文化部文化艺术科学研究项目
学科类别：音乐与舞蹈学
责任单位：浙江艺术职业学院
批准时间：2015年9月
结项时间：2020年9月

林莉君（1972—　），博士，浙江大学博士后，浙江传媒学院副教授，国际传统音乐学会（ICTM）、东亚音乐学会（MEA）、中国传统音乐学会、中国傩戏学研究会会员。主要从事民间仪式音乐、民间戏曲、音乐传播研究。著有《多元信仰之声音：以磐安县仰头村为个案的"炼火"仪式音乐研究》《声音与记忆："胡公信仰"仪式音声的变迁研究》。先后承担国家及省部级课题4项、博士后科研项目择优资助课题1项。

本课题以浙江区域历史悠久、影响深远的"胡公信仰"及其典型性案例为研究对象，从音声（包括音乐）切入，结合传播学的视角，通过民间记忆、仪式记忆、媒体记忆三种不同记忆文本之不同时间段、不同主体的接合，探寻胡公信仰及其仪式音声的传统、传播变迁路向以及衍变的内外动因；同时，剖析"人—仪式（音声）—传播生态"之间的互动关系。

本课题研究主要包括以下几方面内容：

第一，胡公信仰与人文生态环境。一是纵览胡公信仰的流传情况。胡公信仰可追溯至宋朝，胡则神化的契机，主要出现于影响深远的"奏免衢婺民身丁钱"传说。自从宋徽宗追封胡则为"佑顺侯"，宋高宗赐庙额"赫灵"，胡则这个历史人物便被神化为"有求无不应，有祷无不答"的"胡公大帝"了。胡公信仰由金华地区延伸至杭州、处州（丽水）、温州、台州、绍兴、衢州等地，遍及浙江的大部分地区，各地多有胡公庙（胡公殿、胡公祠）及其庙会，

亦拜方岩山为胡则祖庙。二是胡公信仰仪式及其音声使用。清时,金华、杭州曾举行胡公祭拜仪式。民国时期的庙会,善男信女通宵朝拜念经词,庙外尚有马戏团、杂技团、西洋景等表演。解放初期,有的地方庙会改为"物资交流会"。20世纪80年代胡公信仰复兴,金华各地庙会颇为隆重,以多种艺术形式娱神助兴。三是金华市永康为胡公信仰核心层,与周边地区共同构成了胡公信仰的核心区域,其中金华府以外的唯一邻县缙云县与金华府属县磐安亦是信仰核心中的核心。

第二,胡公信仰仪式音声的历时与共时叙事。一是民间记忆。1925年的《方岩指南》曾记载了12支胡公队伍迎案上方岩的日期,其中便有白竹案。但起始至盛兴需要一定时间,所以白竹案起源应该更早。其于新中国成立前十分兴盛,1949年后衰退,1965年活动完全禁止。20世纪70年代后期,该信仰活动缓慢复兴。1987年其再次兴盛,一直发展至今,但因政治因素中间曾有过中断。白竹案仪式隆重,戒规甚多,所需时间几近一年,包括接胡相公、炼火、胡公洗浴、迎胡相公、换香火等环节。二是仪式记忆。长久以来仪式程序基本不变,但传播内容则发生了诸多变化,这其中有环境的因素也有局内主动的选择:"近"神圣的降胴执仪音声较为固定,中介层的"近"神圣音声可与近世俗音声相互转换。"近"世俗音声则变化最大,局内并不讲究用什么闹热的音声,关键是能够满足"欢娱神佛"以及"兴"的目的。传统规定女性不宜参与的禁忌被悄然打破,如今看到的案班多由女性组成。三是媒体记忆。清末民国时期报刊十分关注社会现状,也正因为此"依附"于其他社会现象的胡公信仰得以浮现于纸媒。20世纪50年代以来,胡公信仰的媒介传播无从提及。80年代后为"重建记忆",大众传媒的媒介特质以及媒介人的自身视角造成了传播内容的剔除择捡、碎片化乃至"变味儿",可以说基本上缺失了信仰内涵,甚少关注仪式中的音声,强化了娱乐性和新奇性。2009年以来的新媒体关注也构成了一种新的传播模式,报纸网络版、网民博客、社交网络的传送以及微信传播成为不可忽视的力量,但传播范围和效果有限。

第三,胡公信仰仪式的音声声谱分析与阐释。一是"内核—中介—外层"与"近"神圣・"近"世俗。以胡公信仰属性的仪式行为为定位,采用"内核—中介—外层"以及"近・远"两极变量思维,基于局内观并结合研究者的视角,理解仪式行为及其音声的"近・远""神圣・世俗"的属性。二是音声声谱的形态分析。其一,内核音声:"近"神圣。其二,中介层音声:介于"近"神圣・"近"世俗间。其三,外层音声:"近"世俗。其四,内核展示的胴体执仪音声,神圣性虽已减弱,但与其他层次之间有严格的界限。

第四,传播、变迁与现状。一是民间社会传播、媒体与政府组织传播。其一,民间社会传播所建立的地方性产生了诸多变化。地方感出现了一定的商品化趋势,同时因影视以及网络媒介的强势渗透,音声媒介呈现出同质化且简单化的趋势。其二,当前的媒体、政府叙事凸显胡公以及吸引眼球的炼火仪式,弱化信仰核心、仪式音声以及其他仪式事项,致使历史建构流于简单化,甚至不乏错讹之处。二是灵验乎,闹热乎——音声"闹热"观的演变。传统音声的闹热可归结为三个特征——信、俗、杂,通过灵验的信仰之音(内核)加强仪式的功效,以盛行的多种民俗之声(外层)博取胡公等神佛的欢心和恩赐,通过由"内"

而"外"的闹热红火,以达到消灾祈福、平安兴旺的目的。如果说传统上的闹热音声"内·外"层层叠然、均衡交织,那么今天仪式用乐则出现了内核弱化、中介简化、外层强化的现象,白竹胡公案的仪式用乐变为单一的闹热音声,声响形式形态简化、单一,在当今网络媒体的包围轰炸下表演样式更成为简单的模仿。

第五,民间仪式音乐与传播生态。一是面临消解的地方感。传统上乡民们创造性地运用地方方言、地方音声,造就了极具地方感的音声景观;而今音声媒介呈现出同质化且简单化的趋势,地方感面临着被消解。二是传播生态的"内·外":传播者与主体性。由政府和媒体共同推进且凸显各自主体性而弱化局内的声音话语,最终将促使包含多样性和地方性的文化趋于同质化。三是"天人合一"、共同体与区域社会。民间仪式及其音声凸显了中国传统美德,传达了乡民们的企盼。这一源自中国传统"天人合一"的观念,即乡民个人主体性中自觉的动力。在这一"地方性知识"中,其通过个体、家庭、宗族、社群这一集体信仰共同体,构建了自我、社群、社会、国家与自然天人的和谐共处。民间仪式当中乡民对神祇信仰的弱化和缺失,实质是"天人合一"信仰的失落。

本课题研究成果主要有以下理论观点:

第一,胡公信仰的传播方式从比较单一的民间社会传播转变为由民间社会传播、媒体传播与政府组织传播共同构成的多元传播,受众由原有的乡村信仰主体转变为兼合了政府相关人员和广大媒体受众,三者互相影响、相互作用。

第二,由乡民构成主体的民间社会传播所建立的地方性产生了诸多变化。

第三,媒体叙事弱化了胡公信仰内涵、简化了民俗及仪式事象和仪式中的音声、凸显了"为官一任,造福一方"的胡公精神、强化了仪式的新奇性和娱乐性;记忆更多地趋向于剔除择捡、碎片化乃至"变味儿"。

第四,媒体和政府在有意或无意间传播的记忆碎片,折射出掌握"发声"阶层的历史意识与集体记忆。

第五,音声始终在"内核—中介—外层"所构成的三层次内运作。

第六,乡民作为自我的主体与其他所有人的对话,破除个人主义和家庭的局限,参悟到对社会、国家、天下乃至宇宙的整体关怀。

第七,乡民的主体性由参与社会实践的自觉担当开始转向弱化,传承群体出现了在传统的归属与表述中的主动"失权"。

国家相关部门和地方政府提倡发扬胡公精神,弘扬"家国文化",本课题研究对胡公文化的弘扬有所裨益。研究成果包括多篇论文和专著《声音与记忆:"胡公信仰"仪式音声的变迁研究》(首都经济贸易大学出版社2019年版),其中部分建议已被地方政府部门采用。

乐律表微校释

项目负责人　石林昆

项　目　号： 15DD35
项目类型： 文化部文化艺术科学研究项目
学科类别： 音乐与舞蹈学
责任单位： 四川师范大学音乐学院
批准时间： 2015 年 10 月
结项时间： 2018 年 7 月

石林昆（1982— ），博士，中国音乐学院在站博士后，四川师范大学讲师，中国音乐史学会会员，东亚乐律学会会员，天津市音乐家协会会员，中国音乐研究基地研究员。主要从事中国古代音乐史、乐律学、音乐文献学研究，曾主持文化部文化艺术科学研究项目、教育部人文社会科学青年基金项目等多项省部级课题，在《中国音乐学》《人民音乐》等刊物发表论文多篇。

本课题的研究对象是《乐律表微》。古代音乐文献是研究音乐史的重要依据，文献的考订整理又是一项不可缺少的基础性工作。中国音乐文献学的学科建设曾涌现出两大知识群体，一个是以杨荫浏、吉联抗、冯文慈为代表的音乐界学者群体，一个是以任半塘、邱琼荪、王小盾为代表的文史界学者群体，两者都在古代音乐文献的整理方面做出了突出贡献。其中乐律学文献整理方面的代表性成果主要有邱琼荪的《历代乐志律志校释》（第一、二分册）、冯文慈的《律学新说》《律吕精义》、刘勇的《律历融通校注》、李玫的《律话校释》。若以黄翔鹏的《中国乐律学史学科建设问题的初步构想》观之，上述成果初步建构了乐律学资料丛刊的学术构想。面对黄翔鹏所提"历代乐律学专著校释本若干种"的呼唤，清代乐律学专著的考订整理工作有助于拓展研究视野，促进乐律学资料丛刊建设。

缪天瑞在《律学》第三次修订版中将中国律学史划分为四个时期，即"三分损益律"的发现时期、探求新律时期、"十二平均律"的发明时期和律学研究新时期。从时间划分来看，1645—1911 年这个未被提及的时段，与清代基本吻合。梁启超《清代学术概论》提出：

"有思潮之时代,必文化昂进之时代也。其在我国,自秦以后,却能成为时代思潮者,则汉之经学,隋唐之佛学,宋及明之理学,清之考证学,四者而已。"在清代考据学思潮的影响下,乐律学专著的数量较之前代更为丰富。《四库全书·经部·乐类》收清代文献13篇,《四库全书·经部·乐类存目》收14篇,《续修四库全书·经部·乐类》收25篇,《中国音乐书谱志·音乐理论、历史·律吕》中清代学者的著述达89种之多。面对如此丰富的乐律学资料,近年来学界给予了一定的关注,对清代乐律学成果的厘定已经渐渐形成规模。本课题即对"东樵学派"后辈学者胡彦昇的乐律学专著《乐律表微》进行"校释"。

《乐律表微》作者胡彦昇(1696—1784),"东樵学派"主要传人,雍正八年(1730)庚戌科进士,雍正十二年(1734)改山东定陶县知县。《乐律表微》共分八卷,内容涉及传统律学、乐学、乐器学三个学术方向,正如《四库全书总目》所言:"是书凡《度律》二卷、《审音》二卷、《制调》二卷、《考器》二卷,多纠正古人之谬……在近代讲乐诸家,犹为有所心得者也。"可以说,《乐律表微》是"东樵学派"乐律学研究的重要著作。

胡彦昇的研究涉及了乐律学、乐器学理论的诸多方面,而且常有十分精彩的论述,使得后辈学者凌廷堪、徐养原、陈澧在论及"荀勖笛律"时常常引用其观点。今人王子初在《荀勖笛律研究》说:"《乐律表微》反映出胡氏的治学态度是严肃的……他在'荀勖笛律'专题研究上的开创之功应予肯定。"

《淮南子·天文训》在中国古代乐律学史中具有重要地位。胡彦昇对"徵生宫,宫生商,商生羽,羽生角。角生姑洗,姑洗生应钟,比于正音,故为和。应钟生蕤宾,不比于正音,故为缪"这段话提出了十分独到的见解,认为:"徵生宫以五行相生,言宫生徵以五声相生,言变宫之音与正宫相近,故谓之和。变徵之音与正徵相干,故谓之缪。"今人李玫在此认识基础之上指出:"在漫长的岁月中,仅清中叶学人胡彦昇对这段内容有精辟见解,他看到了这是五行观念使然……然而胡彦昇对《淮南》书本意的认识却一直没有得到人们注意。"

凌廷堪在《校礼堂文集》中对《乐律表微》的燕乐研究提出了自己的观点:"德清胡氏《乐律表微》谓今之南曲不用一凡,为雅乐之遗声。其说非也。字谱之一凡,即古之二变也。"丘琼荪更明确指出:"胡书名《表微》,其微千般。胡书论雅乐,兼论俗乐。"

《乐律表微》中对应律乐器笙的研究,今人张振涛指出:"清人胡彦升《乐律表微》说:竽与笙,虽同为匏器,制则有别,不但管数有多寡,其'设宫分羽,经徵列商',亦各不同。清人论笙的文献中,这是难得的真知灼见。"然而与清代其他研究乐律学问题的经学家不同,胡彦昇研究领域专一,著述也并不丰富,且文献生成年代较晚,直至目前音乐学界对此文本的关注也较少,该书只能在人们论及某个具体问题时被引用,而全面研究的著作尚付阙如。本课题的研究即旨在弥补这一遗憾。

胡彦昇对历代乐律学文献的征引、分析以及结论,与其同时代的经学家相比,独具特色。尤其作为乾嘉时期的学者,在清代考据派的影响下,他的研究能针对某一乐律学议题将前代学者的研究成果大量征引,再提出自己的见解。此外,胡彦昇常常根据需要,对文献作出适当的调整,如没有按文献顺序或没有完全引用该文献,甚至为了摘引后的文字流畅和语气统一会改动一些不影响原文意思的文字,通过比较分析方可了解这一改动背后

的原因。

《乐律表微》今存四个版本,即清乾隆间耆学斋刊本、清乾隆二十年(1755)刊本、清乾隆十八年(1753)沈孟坚刊本、《四库全书》本。本课题研究主要有以下几点：第一,以《四库全书》本为底本,与国家图书馆藏耆学斋刊本进行对校。第二,胡彦昇在《乐律表微》中辑引了大量前人成说,凡《乐律表微》中引用的前人文献,皆据今人的校点本进行比勘,写作校勘记。第三,将《乐律表微》前后内容相互比较,相互验证,摘抉差异,知其谬误。第四,《乐律表微》是研究乐律理论的专门文献,需综合运用乐律学、文献学的方法,在学理分析的基础之上以随文校记的方式写作校勘记,校勘处理方式采用定本式,即把底本中的讹字、衍文、脱文、倒置、错乱等错误进行补正。

《〈乐律表微〉校释》以四库本和耆学斋刊本为基础,在充分吸收前辈学人研究成果的基础之上,借鉴文献学、乐律学的理论与方法,正本清源,进行全面校理(综合考证法),以为学术研究提供尽可能准确的定本,为乐律学史研究提供新的史料。

对《乐律表微》中主要论题的理解有利于展开对历代文献中相关研究的回顾与总结,这是一项有学术史意识的工作。胡彦昇是东樵学派的代表人物,把《乐律表微》的产生放在这个学派的语境中去理解,既可以跳出将《乐律表微》当作一个孤立文本的狭隘立场,也可以在一个广阔的背景下观照《乐律表微》产生的社会意义。

除《〈乐律表微〉校释》外,本课题研究的成果还包括《从东樵学派看〈乐律表微〉的学术价值》《清代乐律学家地理分布研究》《元、明乐律学家地理分布研究》三篇论文。

苗族"吃鼓藏"仪式音声文化研究

项目负责人 谭 卉

项 目 号: 14ED148
项目类型: 西部项目
学科类别: 音乐与舞蹈学
责任单位: 贵州师范大学
批准时间: 2014 年 9 月
结项时间: 2020 年 4 月

谭卉(1978—),在读博士研究生,贵州师范大学副教授、硕士生导师,中国少数民族音乐学会会员,中国音乐教育学会会员。主要从事音乐学、人类学研究,先后主持国家社会科学基金艺术学项目 1 项、贵州省教育厅人文社会科学项目 2 项,发表学术论文 10 余篇。曾编导"世界音乐之旅"——外国民族音乐教学汇报音乐会、"传统是一条河"——中国民族民间音乐教学汇报音乐会,荣获贵州省贵阳市首届京剧表演大赛优秀奖、"多彩贵州"戏曲曲艺小品大赛(教工委组)优秀奖等。

"吃鼓藏"("吃牯脏")仪式是苗族以血缘、地缘为纽带进行的大型祭祖仪式,是苗族古代社会"鼓社制"的孑遗。根据历代汉文献关于苗族"吃鼓藏"习俗的记载,结合实地调查,笔者认为历史上沿着"苗疆走廊"曾分布着一个狭长的"吃鼓藏"文化带。其沿着苗族先民迁徙路线分布,目前主要遗存于黔东南、黔南地区部分苗族村寨以及少量的侗族、水族村寨。因地域、民族支系的不同,各地苗族"吃鼓藏"仪式及音声各具特色。苗族"吃鼓藏"按举办周期的不同,可以分为定期和不定期两种类型。定期鼓藏以 3、5、7、9、13 年为期,以雷山县西江千户苗寨(13 年为周期)、台江县方召乡反排村(13 年为周期)、从江县雍里乡大塘村(3 年为周期)等地为代表;不定期鼓藏情况比较复杂,何时"吃鼓藏"主要根据"吃鼓藏"征兆、鬼师占卜("破蛋""看米")结果、宗族(主要是鼓藏头、寨老)商议来决定,以从江县加勉乡党翁、白棒、污扣等地为代表。按献祭的牺牲的不同,"吃鼓藏"又可分为牛鼓藏(即黑鼓藏,又分水牛、黄牛)、猪鼓藏(即白鼓藏)、混合型(牛鼓藏与猪鼓藏兼有)三种。

作为苗族重要的非物质文化遗产,"吃鼓藏"仪式音声反映出苗族以祖先崇拜为核心的信仰文化及其在全球化语境下产生的文化适应与新变。

本课题通过对党翁、西江、反排苗寨苗族"吃鼓藏"仪式音声文化进行人类学实地调查,对其仪式过程、仪式音声结构、形态、表演特点及文化内涵进行参与式观察、融入式体验、比较式认知、跨学科综合分析和民族志式阐释,通过比较党翁、西江、反排地区苗族"吃鼓藏"仪式音声文化的诸要素,观照不同支系苗族"吃鼓藏"仪式音声文化的共同性与特殊性,分析苗族"吃鼓藏"仪式过程中"音乐——行为——思想"之间的关系及促动力,运用地方性知识对苗族吃鼓藏仪式音声符号系统的生产机制、意义及演化规律进行深入阐释,这对全面深入理解苗族"吃鼓藏"仪式音声文化的深层含义,对"全球化"语境下苗族非物质文化遗产的传承与保护兼具理论与实践的双重价值。

本项目研究主要以贵州从江、雷山、台江等地苗族"吃鼓藏"仪式音声为个案,广泛搜集文献资料,拟定研究计划,查阅、收集、整理近百年来与本项目相关的资料(文献、曲谱、图片、音响、音像、乐器),设计田野工作方案,对苗族"吃鼓藏"仪式发展脉络进行梳理;深入目的地进行田野调查(包括问卷调查、深度访谈、声像数据的采集、总结和纪录等),以考察所得材料为依据,对苗族"吃鼓藏"仪式音声文化进行整体性把握。为了获取资料,笔者带领课题组自2014年9月至2018年12月对贵州省从江县(加勉乡的白棒、党翁、别鸠、污弄、巫扣和雍里乡的大塘)、雷山县(西江千户苗寨)、台江县(方召乡反排)等地8个苗寨的"吃鼓藏"活动进行13次调查,并重点对党翁村梁、王氏的"吃鼓藏"活动进行为期三年的全程跟踪式调查。

"吃鼓藏"仪式作为苗族日常生活最核心的民俗事项,是乡土社会与自然的契合,是不可替代的遗产类型,其过程隆重神秘,冗长繁复,歌、舞、乐并举,表达了苗人对祖先的虔诚崇拜。在党翁、西江、反排等苗寨的"吃鼓藏"仪式中,祭祖仪式是其宗族伦理的再现,而祀鬼仪式则是其对宗族以外之人的界定。这种大型的祭祀仪式,实质是地方政治的一种操演,其信仰结构包含着一种对"阴阳"的认知,并与当地苗族人生活经验相融合,具体呈现在仪式实践过程中,涉及了人与自然、人与社会、人与自我的动态关系。

音声是苗族"吃鼓藏"仪式不可或缺的要素,仪式的展演始终为音声所贯穿。从发生学意义上来说,"音声"与"仪式"本就彼此共生,是该地区"地态——语态——心态——声态——情态——美态"的逐次反映,具有典型的仪式性、神秘性、原生性、地域性特点。苗族"吃鼓藏"仪式音声可分为核心层(运用于祭祀神/鬼/祖先之内向型场合,属于远俗乐音声)、中间层(运用于祭祀神/鬼/祖先之外向型场合,兼有宗教与世俗双重属性的音声)与表面层(世俗音乐)。仪式是"吃鼓藏"活动中苗人沟通神人两界的规范化行为模式,仪式中的音声、形体动作、法器、场地布置充满了象征的意蕴。"鼓"即"祖","鼓"的叙事贯穿了整个仪式的过程。"吃鼓藏"仪式音声实践始终依存于仪式特定之时空,是存续于"乡土"的活态"遗产",是当前方兴未艾的城镇化过程中"地方性"之于"全球化"的适应策略。

在全球化语境下,党翁、西江、反排三地苗族"吃鼓藏"仪式音声文化发生了不同程度的嬗变,呈现出多元化、变异性、流动性等特点。其让人们不得不去思考,苗族"吃鼓藏"仪

式音声文化保护与传承如何实现传统与现代的互嵌及其"变"与"不变"的博弈与思辨。苗族"吃鼓藏"仪式的核心在于祭祀,活动主体始终是苗民,而一个族群的地方性通常是通过族群内部的身体性族群叙事将其阐释为"文本",在传承与保护过程中由于与外界不断交流,其叙事形式也随之不断创新,从而构建起符合时代发展的新的族群身份。在这一传承与保护过程中,我们对其流变性、创新性应持包容态度。同时,更应当以政府为主导,以当地民众为主体,调动社会各个阶层力量,建立苗族"吃鼓藏"仪式音声文化资源及其学术研究、教育、宣传普及等方面的保护机制,培养社会各界对其的情感和价值意识,营造保护文化资源的良好氛围,扩大苗族"吃鼓藏"仪式音声文化的影响。

研究报告由绪论、正文和结论组成。绪论主要说明了本课题研究的缘起、思路、方法、意义,对"吃鼓藏""仪式""音声"等重要概念进行了界定。第一章主要探讨了"吃鼓藏"与社会生态环境间的关系;第二、三、四章分别以党翁、西江、反排苗寨"吃鼓藏"仪式为个案,描述三地"吃鼓藏"仪式的过程,结合口头叙事、民间书写以及现场实录三种文本的描述与比较,完成对苗族"吃鼓藏"仪式音声的呈现;第五章从音乐形态学角度对各地苗族"吃鼓藏"仪式音声结构、形态、表演特征进行比较与分析,力图揭示各地"吃鼓藏"仪式音声内在结构的一致性与相异性、"一体多元"的形式特点与文化样貌,并从艺术发生学角度分析其与地域、族群的关系;第六章主要分析了各地"吃鼓藏"仪式音声结构体制,对其象征符号系统深层文化内涵进行研究,以理解、认知与阐释当地苗族社会心理、思维方法、价值观和审美观;结论部分则对全球化语境下苗族"吃鼓藏"仪式音声文化的传承、保护现状及其发展趋势进行了讨论。

本课题研究对传承与发展苗族优秀传统音乐文化、促进贵州非物质文化遗产保护工作深入进行有着较重要的意义;同时,丰富了苗族"吃鼓藏"仪式音声文化研究的资料储备,为接下来的相关研究及教学夯实了基础;还在一定程度上为地方经济、旅游文化的发展提供了参考。

鄂温克族敖包祭祀仪式音声的音乐民族志研究

项目负责人　苗金海

项 目 号：15ED175
项目类型：西部项目
学科类别：音乐与舞蹈学
责任单位：浙江传媒学院
批准时间：2015 年 9 月
结项时间：2020 年 12 月

苗金海(1969—　)，博士，浙江传媒学院教授、音乐学学科带头人，教育部本科教学工作审核评估专家，教育部师范类专业认证专家，内蒙古"草原英才"工程柔性引进高层次人才。曾出版教材《蒙古族传统民歌》(合著)，在 JOURNAL OF MUSIC IN CHINA(音乐中国)、《中国音乐学》等刊物发表论文 20 余篇，在《音乐创作》《歌曲》《草原歌声》等刊物发表原创音乐作品 10 余首。荣获高等教育省级教学成果一等奖 3 次、国家级教学成果二等奖 1 次。

本课题的主要研究对象为内蒙古自治区呼伦贝尔草原牧区以鄂温克族为主体人群的敖包祭祀仪式展演活动以及与其相关的仪式音乐和民俗音乐，具体为集中在鄂温克族自治旗范围内，以建构、巩固和强化少数民族自治区域社会文化体系为目的和意义的宗教性敖包和世俗性敖包等不同类型、不同层级的敖包祭祀仪式音乐活动。

本课题探讨民族自治地区的音乐与认同、族群边界建构、族群认同的互联性等问题，解读敖包祭祀仪式音乐的文化内涵与其对族群边界建构、文化特质形成的工具性作用；探讨仪式音乐对于民族认同、区域认同、宗教认同的意义以及民族区域自治政策对于强化区域认同、国家认同的意义，对于增进对多民族聚居地区各族群文化特质与心理的了解与理解的意义；探寻族群差异性与共性得以形成与维持的规律性因素，自觉克服经济全球化带来的文化同质化倾向，维护中华民族多元一体文化"和而不同"的良好生态，具有一定的理

论价值与现实意义。

课题组选择了八个有代表性的个案来展开调查,其中政区敖包中选取了鄂温克族自治旗境内巴彦呼硕敖包、巴彦汗敖包、达斯宏卦赛敖包等三所影响较大的敖包以及位于海拉尔区成吉思汗广场的城市社区敖包——巴彦额尔敦敖包。研究者据此对民族音乐学学科方法论予以了反思,提出了书写"全息式"仪式音乐民族志的研究理念与具体路径,并在此基础上提出了仪式音乐文化认知的"三层次说",即对于曹本冶先生"信仰—行为—音声"的仪式音乐研究理论架构,认为其认知过程应再细分为三个层次:第一层次是对研究对象表象的感知,即对仪式中音声、仪式行为等进行"全息式"感知,着眼于近景;第二层次是情感体验与"互主体"间的情感互动,开始接近事物的本相,着眼于中景;第三层次才是对概念、信仰、思想等意识形态方面的认知,在全面认知的基础上作出最合理的文化阐释。这种理想化的"全息式"仪式音乐民族志,追求的是全息式的生理感知、全身心的情感体验、全方位的心理认知。尽管这种"全息式"的观察主要体现在表层和近景,却是将观察与研究工作引向全面、深入的基础与前提,应该成为田野工作中一条重要的指导原则。

本课题研究成果为《鄂温克族敖包祭祀仪式音乐民族志》,共有六部分:第一,概述鄂温克族历史与敖包祭祀文化,介绍鄂温克族聚居地区的自然地理环境、鄂温克族民族源流与传统祭祀习俗,并提出"敖包文化圈"概念;第二,鄂温克族祭祀敖包的结构与系统性分类;第三,鄂温克族敖包祭祀仪式的文化活动文本,内容是以鄂温克族为主要观照对象的不同类型敖包祭祀仪式个案实录,包括宗教性敖包祭祀仪式实录和世俗性敖包祭祀仪式实录;第四,鄂温克族敖包祭祀仪式的音声文本,是从仪式用乐"民族化"的视角,对不同类型敖包祭祀的仪式用乐作综合分析,考察仪式音乐建构中的意图意义与文本意义;第五,对文本作音乐与文化地综合分析,是用鄂温克族敖包祭祀仪式文化解释文本,主要以文化表征与认同的视角解读仪式展演过程中各种象征性符号的意义。

对于鄂温克族祭祀敖包的分类,本课题研究提倡首先区分宗教与世俗两阈再作细分的"四分法"。鄂温克族祭祀的宗教敖包包括鄂温克族萨满祭祀先辈萨满的"先达尼"敖包和历史上的藏传佛教寺庙敖包,以业缘关系为纽带。鄂温克族祭祀的世俗性敖包,主要包括政区敖包和家族敖包,分别以地缘关系和血缘(宗族)关系为纽带。不同类型与层级的敖包祭祀活动,构成了完整的敖包信仰体系,并与其他民族的敖包信仰交织融合,成为当地各民族传统文化的根脉之一。其通过延续千年、周而复始的敖包祭祀仪式,形成影响深远的"敖包文化圈"。

敖包祭祀仪式所营造的神圣空间,是鄂温克人亲情、乡情和宗教情感的归宿与理想的精神家园,仪式中的音乐文化则是跨越时空的情感纽带。仪式中的音声作为互动仪式中激发情感能量的催化剂,能够唤起仪式参与者的强烈情感共鸣,推动仪式的顺利完成,并在"互动仪式链"上循环反复。仪式中的音乐文化还联结着鄂温克民族的历史记忆,反映着当下鄂温克人的生活状态与精神风貌,寄托着鄂温克人对未来美好生活的向往。

萨满敖包祭祀中的仪式音乐文化重建,已成为萨满文化活态传承的重要载体。重建的基础是民间音乐的即兴性传统和丰富的民族民间音乐资源,其在萨满信仰跨民族跨地

域传播的过程中实现了多个民族民间音乐资源的共享。这种文化重建,展现了民间信仰的顽强生命力和萨满个体在音乐文化创造中的艺术天分与贡献。

家族敖包祭祀中的仪式音乐文化创造,既植根于传统,又充满了活力与时代气息,超越了原生文化层性质的民族民间音乐,在一定程度上成为代表鄂温克族当代专业音乐创作水平的再生层音乐文化。这些创造丰富了中华民族音乐文化的多样性,增添了新的地方性知识。

鄂温克族敖包祭祀中的仪式音乐文化整合,继承了"敖包会"的地区性仪式音乐传统,充分尊重了各民族的宗教信仰与传统民俗,以其民族性、区域性、时代性的结合丰富了社区、政区节庆仪式音乐文化,推动了族际互动与情感交流,强化了你中有我、我中有你、和谐友爱的民族关系和典型的"嵌入式社区结构",促进了政治生活的和谐稳定、经济生活的相互依存、民族文化的互融共生。

敖包祭祀仪式的结果是增加情感能量,增强归属感,增进群体团结,强化文化认同与身份认同。一年一度的敖包祭祀,推动了鄂温克族仪式音乐文化的复兴与发展。在继承传统仪式音乐的同时,仪式活动组织者选择性地不断推出带有不同文化标识和隐喻意味的既有共性又有差异的仪式音乐。这些仪式音乐与"敖包文化圈"内各民族语言、仪式活动官方语言和文字、民族服饰、民族食品、民族美术、民族体育项目、宗教器具等多种文化符号结合,作用于个体的各种感觉器官,形成引导个体与不同社会群体自认和他认的复杂符号系统,引领着不同层次、不同类型的认同。

本课题研究成果进一步拓展了中国仪式音乐研究的新领域,顺应"非遗"保护的大趋势,关注互联中的民族性,自觉克服经济全球化带来的文化同质化倾向,推动其多样性、多元化发展。

美 术 学

巴丹吉林沙漠岩画图像语言及美学品质研究

项目负责人　王毓红

项　目　号：15AF002
项目类型：重点项目
学科类别：美术学
责任单位：广东外语外贸大学
批准时间：2015 年 9 月
结项时间：2019 年 12 月

王毓红(1966—　)，博士，中国社会科学院博士后，美国哈町大学高级研究学者，广东外语外贸大学教授、校学术委员会委员，"云山杰出学者"，《文心雕龙》研究常务理事，中国古代文学理论学会理事，广东省古代文学理论学会副秘书长，《中国岩画》编委，《中国文论》编委，国家社科基金项目评审专家，国家艺术基金项目评审专家，教育部学位中心评审专家，中国博士后基金评审专家。主要从事中国古代文学批评、美术史和比较文学研究。曾主持各级各类科研项目十余项，出版学术专著 4 部，发表论文 120 余篇。荣获宁夏第九次哲学社会科学优秀成果专著类二等奖、福建省第八届社会科学优秀成果三等奖、广东省第七届哲学社会科学优秀成果三等奖。

岩画为什么被刻制在人迹罕至的地方？岩画图像语言与自然物之间究竟存在着怎样的关系？这是本课题研究的对象和要解决的核心问题。本课题研究主要目的有三：一是比较全面系统地采集存在于整个巴丹吉林沙漠地区中的岩画，对其进行定性定量整理；二是运用多学科最新知识，全方位、多视域、多维度地把长期以来被遮蔽的现象与问题清理出来，并予以描述、分析、论证；三是提出并阐释岩画物性美学。

本课题研究的主要成果包括专著《巴丹吉林沙漠岩画图像语言及美学品质研究》和资料集《巴丹吉林沙漠岩画资料汇编》。

《巴丹吉林沙漠岩画图像语言及美学品质研究》约40多万字，综合运用视知觉美学、考古学、语言学、视知觉心理学、物理学、艺术学等领域的知识和方法，从物性美学视域对整个巴丹吉林沙漠岩画自然生存的状态及其视觉语言系统进行全方位研究，明确提出自然物性美是巴丹吉林沙漠岩画的基本美学品质，其本质是一种言说物的象征书写系统。全书可分为两大部分：第一部分主要基于对巴丹吉林沙漠岩画自然物性美的研究，描述、分析了它的自然审美属性；第二部分则主要立足于图像语言本身，从视知觉心理学、美学出发，描述、分析了巴丹吉林沙漠岩画视觉语言的能指优势及其建构历程，并引入新的能所关系视域，聚焦于个案剖析，考释了巴丹吉林沙漠岩画天鹅图像语言的本质属性。第一部分又可以分为前后两大部分：前一部分主要运用哲学和美学思辨方法，在与其他艺术门类特别是视觉语言的比较过程中，论证了巴丹吉林沙漠岩画的自然物理美学属性；后一部分主要运用定性定量以及理论与实证相结合的方法，在分类辨别巴丹吉林沙漠岩画自然物理美学属性的基础之上，详尽描述、分析其基本构成要素，探索其相互之间的关系，进一步剖析了巴丹吉林沙漠岩画自然物理属性的具体美学品质及其构成要素。

《巴丹吉林沙漠岩画资料汇编》是以电子光盘形式结项的图册，20多万字，主要有三部分内容：一是48幅"巴丹吉林沙漠岩画重要环境场卫星影像图、地形地貌分布图等图片资料"，二是438幅"巴丹吉林沙漠岩画摄影图"，三是"巴丹吉林沙漠主要岩画环境场或语境场登记表"。这三部分内容主要包括原始采集的巴丹吉林沙漠岩画图片资料、巴丹吉林沙漠岩画分布图、阿拉善右旗文物分布图，特别是以图表形式，比较详细列举了巴丹吉林沙漠岩画比较有代表性的54个岩画环境场或语境场的情况，即葫喇叭口子、下吊吊山、其克塔克阿木、孟根努扣、孟格图、惠森陶勒盖、青井子、雅玛图、道布图、伊克尔布日、花石头顶、坤岱图西北、坤岱图、坤岱图南、小苏木图嘛呢石、呼勒斯太东南、立沟泉、布布手印、额勒森呼特勒（哈日毛都）、苏亥赛和曼德拉山等，具体包括地址和位置、GPS坐标、类别、年代、简介和保存情况、自然和人文环境、卫星云图拍摄的每一个岩画场的地形地貌图、卫星影像图、地理位置卫星影像图、位置示意图、照片册页等，以及巴丹吉林沙漠手印岩画自然地理分布的总体概述。

本课题研究提出了以下观点：

第一，岩画有着不以人的意志为转移的客观自然物性。一是岩画于旧石器时代已经存在，但直到19世纪后期才比较广泛地进入人们的视野，它总是以"逃逸者"或"隐藏者"的身份遁隐于人迹罕至的高山大川、荒漠沙海。二是岩画与河流、墓地、戈壁、石头或洞穴等共生共存的状况说明它是自然现存的东西，我们不能脱离它原生态的自然地理环境，或者强行把它从栖息地剥离出来理解它。三是岩画总是栖息于那些红色系列的岩石或岩壁上，尤其钟爱表面带有种种天然色彩或纹路而且崎岖不平甚至有裂痕的地方。四是岩画制作者们往往不是把图像刻制在石面的中央或醒目位置，而是故意将其边缘化甚至隐匿。

第二，岩画物性美学是集中通过岩画的生产过程、时空、场域、载体和色彩等体现出来的。一是岩画的生成本质上不是生产者对岩石或岩壁的制作，而是"文饰"的过程。二是岩画的图像空间、质料空间和语境空间是一个相互联系的有机整体，其生存于多重空间相

互作用之中,显著的美学特质是"隐"。三是图像场、质料场、自然物理场、内空间场等构成了岩画的主要场域,每个场都有各自的特点及其功能和意义,彼此之间又相互依存,不可分割,相互作用,形成了一个动态、多层次、多元化共生共存的整体岩画场域,并呈现出实体性、连续性、广延性和可塑性的特征。四是岩画此在客观自然存在的状态或时间就是世间万物相互共存的时间,它不仅赋予岩画在自然地理空间中纷繁复杂的种种"序"和"态"以及多变、易逝的特性,而且揭示了岩画场亦与之同步处于这种线型的不可逆转的变化过程中。五是红色是巴丹吉林沙漠岩画自然场域和图像场的基本色调,这是生产者生产岩画时刻意挑选的结果。天然红色颜料的发现与利用,尤其是人工红色颜料的使用,充分昭示了这一最古老的色彩之于人类精神的意义:它是与代表生命的血一样的存在物。

第三,岩画与承载它的自然物及其自然界是不可分割的一体。一是巴丹吉林沙漠岩画是一个存在着某种固定词法、句法和篇法的图像语言书写系统,每一幅岩画都用形式的安排来表示一部分意义。二是巴丹吉林沙漠地区的书写物石头或石壁采用象形手法,红色系列颜色或彩虹、太阳、火等标记告诉人们它们与这些事物之间的亲和性。三是岩画言说物本质上是一种在书写物之上的再书写。岩画制作者以一种图像语言展示了他们所认知的自然书写物,使其成为我们认识和理解中的事物,并把他们的想象或情感变成了我们所认识的内容。四是这种图像语言在自己的形式表现系统内复制人或动物等诸多自然书写物,被复制的人或动物图像语言反过来又通过自然书写物确立自己,于是与自然书写物相似、参与了书写物并与之共存于世界上的岩画必须作为自然界中的一个物而被研究:它是我们接近远古过去美学和象征意义的最直接的感性的物质表达。

本课题研究在岩画的研究范围、内容、方法和视域以及理论创建等方面具有开拓性的原创价值,它为岩画研究开辟了崭新的理路和视域,对推动国际范围内的岩画研究向纵深发展,特别是相对独立完整的岩画学科的建立具有重要的作用。本课题的研究受到了学术界高度关注,中国岩画学会网站、《民族艺术》杂志等都对负责人和项目进行了专题报道。这一研究具有很高的理论和实践价值:一方面能为岩画田野作业,譬如如何采集与保护岩画,提供具有操作性的指南;另一方面可为当代文艺学、美学等学科提供巴丹吉林沙漠岩画这样一个感性、鲜活的语料,使之更接地气。

全景画历史及美学价值研究

项目负责人 及云辉

项　目　号： 14BF06
项目类型： 一般项目
学科类别： 美术学
责任单位： 鲁迅美术学院
批准时间： 2014 年 9 月
结项时间： 2019 年 3 月

及云辉（1962— ），博士，澳大利亚新南威尔士大学访问学者，鲁迅美术学院教授、硕士生导师、副院长，东北师范大学博士生导师，国际全景画学会顾问，辽宁美术家协会油画艺委会副主任。出版专著《全景画的美学实现》，在《文艺争鸣》《美苑》等刊物发表论文多篇，全景画作品《赤壁之战》（集体创作）获第十届全国美术作品展金奖，油画作品《春华秋实》获第十届全国美术作品展优秀作品奖。

作为一种后起的艺术形式，全景画（panorama）自 18 世纪后期诞生以来，迅速风靡西欧，并在世界诸多国家广为流传，直到电影等新兴大众传媒崛起，方经历了近半个世纪的消歇，最终于 20 世纪 50 年代又重新回到历史现场。1989 年中国全景画问世，其多为描绘战争主题的巨幅画作，每一幅作品都是一段不朽的史实，且以叙事形态呈现，将历史永存。中国第一幅全景画《攻克锦州》的诞生，为中国美术历史书写了重要的一页。

中国全景画的发展取得了长足的进步，不论在组织上、技术上、艺术性上，还是保存维护及修复上都达到了先进的水平，为中国全景画的发展打下了坚实的基础。近几年一些研究者开始关注全景画创作的科学性、技术性以及艺术性层面的理论研究，但这类理论研究还处在刚刚起步的阶段。历史叙述多，理论研究较少，特别是关于全景画 200 年的发展历史及美学研究则更少，这是目前世界全景画研究的现状。

在中国，不仅缺少对全景画的全方位研究，对世界全景画的发展也是知之甚少，更不要说对全景画的美学分析和研究。为此，本课题试图对世界全景画的发展历史作出深入

的考论,并在此基础之上加以相应的美学阐释。这样不仅能弥补中国全景画理论研究相对薄弱这一不足,同时将全景画发展历史进行归纳与梳理,且将其纳入文艺美学的研究范畴中,进而开启全景画历史研究及全景画美学探求这一新课题。

本课题主要针对国内外有关全景画研究的问题和现状,以全景画在英国的肇起为开端,全面梳理和研究世界全景画的发展历史。在此基础上拟从美学角度探索全景画艺术的基本特征及审美属性,找出全景画在美学上的典型属性,并以此为线索进行系统阐释。本课题研究分为两个部分:

第一部分为"全景画历史述评",分析和论述全景画的产生、发展历程。第一,爱尔兰人罗伯特·巴克发明并注册了全景画专利,全景画在英国产生并运营,同时移动全景画和立体透视图在英国也有相应的发展。第二,全景画在欧洲很多国家都有传播与发展,描绘风景和战争主题的全景画一度盛行。同时,对很多留存至今的具有一定影响力的全景画进行了深入探讨。第三,移动全景画在澳大利亚有其独特的发展历程,研究剧场里的移动全景画及其运营方式,考证其发展与传播的历史。第四,探究全景画在美国、日本、朝鲜的发展,包括美国的全景画运营、日本全景画仅有的10年发展历史、朝鲜的主题性全景画创作。第五,当代全景画的创作更为多元,新手段、新技术的应用也为全景画的未来发展探索出了诸多路径。第六,全景画在中国创作规模巨大,发展速度惊人。20多年来,中国先后完成了9幅百米以上的全景画和诸多半景画,且攻克多项技术难关,积累了丰富的实践经验。

第二部分为"全景画美学研究",从全景画的美学品格、美学叙事、技术美学、审美实现四个方面探究全景画在相应维度的基本特点,并试图将蕴含其中的理论与方法呈现出来。第一,全景画属于大众文化的范畴,它的诞生与发展离不开大众文化、消费文化的滋养,公共性和娱乐性、意识形态性是其美学属性的三个基本面向。由于全景画的诞生与18世纪以来欧洲的"大旅行"风尚紧密相关,因此它在诞生之初就被赋予了"拟真性"的审美诉求,即力图向观赏者呈示一幅尽可能忠实于现实的"风物景观"。随着历史主题、战争主题、宗教主题和时事主题的进入,全景画的基本美学形态也固定下来,那就是"崇高",即以巨大的尺寸、恢宏的场面、壮丽的场景营造出惊心动魄、崇高宏伟的艺术境界。第二,全景画的美学叙事具有一定的针对性,如以典型场景、典型事件和精彩瞬间来烘托主题,以环形叙事方式和线性叙事结构有机结合来建构起基本叙事形态等。第三,从某种意义上讲,全景画区别于它之前的艺术形式的主要特征就在于对技术的依赖和应用。因此,全景画的技术美学理应进入研究视野。本课题从全景画与科技发展的关系、全景画中各种技术手段的运用以及全景画的场馆建设等多个方面探讨了科技在这种新兴艺术形式中的应用。第四,从创作与接受、生产与消费的互动入手,将全景画的审美实现的途径、方法,以及通过这种途径和方法所达到的审美认知和审美教育效果展现出来。

本课题对全景画的综合性研究基于如下认识:一方面,"方法是对象的类似物",只有通晓全景画的历史及艺术个性,才有可能从理论的层面抽象、概括出全景画的独特艺术特征和美学原理;另一方面,关于全景画的研究不能局限于历史的考察和呈现,更应该体现

出当下和未来的雄心。也就是说,对全景画感性的认知和把握要上升到知性的理论演绎,最后回归到理性的实践,这才是本课题研究的内在学术诉求。我们认为,全景画是一种集空间结构与时间结构、集视觉与听觉、集史学与文学的综合性艺术样式,它借助于多元的技术手段展开对所表现对象的立体再现,融合了视觉元素、听觉元素,构建了自身的艺术结构。

全景画作为大型综合性的公共艺术,在国际上有着重要而广泛的影响,在全面梳理世界全景画发展历史的基础上,从美学角度论及全景画有很强的现实意义。特别是在中国,全景画作为公共艺术的载体,其责任和义务是传递文化与历史。已经完成的全景画馆都被评为爱国主义教育基地,是红色之旅的首选。对全景画进行美学分析与把握,关注其社会效益和经济效益,能更好地为社会主义精神文明建设服务。

中国全景画尽管起步较晚,但发展迅速,短短20多年间便完成《攻克锦州》《淮海战役》等9幅百米以上的巨作。本课题针对中国全景画的发展,将其理论升华和实际应用紧密结合,为中国全景画的进一步发展拓宽了思路,提供了相应的学术支持和理论指导。另外,这对高校及中小学的爱国主义教育、中国红色之旅等也具有一定的现实意义。

民国时期东北区域美术文化研究

项目负责人　类维顺

项　目　号：14BF057
项目类型：一般项目
学科类别：美术学
责任单位：吉林大学
批准时间：2014 年 9 月
结项时间：2017 年 12 月

类维顺（1963—　），吉林大学教授、博士生导师、艺术学院院长，中国美术家协会会员，吉林省美术家协会副主席，吉林省中国画学会副会长，吉林省书画院特聘画家，长春市美术家协会副主席。中国画作品曾入选第十二届全国美术作品展、第七届东北亚国际书画摄影展、喜迎党的十九大"光辉历程"吉林省美术作品展等并多次获奖，曾主持中国国家画院"一带一路"国际美术工程项目，出版有《类维顺——中国画创作》《中国画名家——类维顺》《类维顺画集》《民国时期中国美术文化探究——以东北绘画艺术为例》《中国高等艺术学院教学范本——类维顺人物画作品》《明心见性——类维顺创作札记》《国画名家经典——类维顺》等。

美术风格的演变是政治、经济、文化变革的结果，又能对政治、经济、文化的变革产生强烈的反作用。中国近代美术风格的演变对政治和文化发展的促进体现在以下两个方面：

其一，打破了传统美术重伦理、重君父的封建宣教意义。以林风眠为代表的中西合流的画家率先冲破封建思想的罗网，树立反叛传统的新风，对中国画进行深刻地改造。他们注意作品的时代性和精神内涵，书写带有纯粹意味的花鸟人物，摒弃传统绘画对"程式"苛刻而又生硬的要求以及带有政治说教意味的象征手法，主张尊重自我感受。

其二，随着政治改革、经济繁荣以及封建思想的破除与新思想的宣传，美术作品有了更广泛的表现空间。自鸦片战争以来，中国人的信仰呈现出多元化的发展态势，这正是现

代化进程的加快所引起的。新兴资产阶级、趋新的官僚士大夫大大拓宽了眼界,在文学、艺术、生活细节等方面展开了历史上最为彻底的变革。同时,广大受众的审美观念和审美方式也有了显著的变化。这种变化又必然会反作用于艺术,尤其对近代中国美术风格的改变和构建起到了至关重要的作用。

本课题通过系统论研究法、历史研究法、文献研究法、田野调查法等,对东北绘画艺术的个案进行了考察,由此揭示出中国美术文化的整体状况。

第一,探讨近代中国美术文化的流变历程。首先阐释美术文化的定义,其次论述中国美术文化与中国传统文化相互影响、相互作用的关系,最后阐释在中西文化的冲击下中国美术文化的转型,指出近代中国政治经济的发展尤其是城市化进程的加深为东北地方美术的孕育发展提供了良好的社会环境,而物质生活的进步、社会新风尚的萌蘖、新的生活方式的形成、审美趣味的转变也深刻影响到了中国美术的近代化历程,于是传统美术文化受到冲击,现代美术文化迅速发展并呈现出多样化的特征。

第二,东北传统绘画勃兴,促进了东北地方美术的发展,但这些画作艺术观念陈旧、表现手法单一,不能满足时代的要求。民国时期东北绘画艺术的发展具有鲜明的阶段性,大致可分为"繁荣期""高速期""中兴期""多元期"。

第三,寻找民国时期东北画家群体的理论支撑。西方新式思潮和新式绘画手法不断传入中国东北地区,但是东北画家、画作仍然保持着浓厚的传统画派特色。东北画家群除职业画家外,还有官员、社会活动家、革命者等,革命者尤以绘画为宣传革命的新手段。东北画坛几位领袖人物的作品具有四个特点:一是种类齐全,较重形式;二是重温宋、元绘画,学习西洋画法;三是商业气息浓重;四是注重绘画本身。1919年以后,东北出现了两种传统绘画流派,各自成立社团,也有一批画家提倡现代绘画。但总体来看,这一时期东北美术的理论来源是相当匮乏的。

第四,重点分析民国时期东北地区绘画的特色。首先,民国时期东北绘画艺术呈现出社会性的特征,主要表现为社会文化、社会阶层、社会经济、社会变迁等社会因子对东北绘画艺术的影响。其次,民国时期东北绘画艺术具有时代性特征,不同时期的绘画,其艺术形式、蕴含的思想等方面都各不相同,但有时代的传承与流变性。最后,民国时期东北绘画艺术呈现出地域性的特征。东北社会是一个移民性很强的社会,其文化构成既有土著的少数民族文化,又有关内多区域的汉族文化,文化的交融使得该区域的绘画艺术也呈现出鲜明的地域性特征,是一种地域的汇集。

第五,总结民国东北美术文化的影响。东北美术文化的发展促进了美术学科的确立,也加快了该领域学术研究的起步。同时,近代东北美术风格的变异是中国社会政治、经济、文化变革的产物,它打破了封建时代美术宣教的传统,有助于旧思想的破除和新思想的传播。另外还对艺术的时代特征与美术史观的当代性进行了探讨。

本课题研究主要观点包括如下几个方面:

第一,研究民国东北历史,最重要的价值在于从过往的历史中寻找有益于当下美术发展的因子。它涉及不同时期由民族组成和政治经济相互作用而产生的"文化认同"和"文

化归属"。汉唐、明清时期的美术乃至生活器具都有深刻的时代印记,是不同时期吸取外来文化或异域风情的特征。以中国的视角观照其他艺术形态或者借鉴西洋技法来完善中国审美情趣,更应界定在特定的时空之中,主要应在美术作品和艺术观念上来加以阐释、分析,不应无限扩大其作品的内涵与外延。

第二,民国时期东北地区的艺术并非真正意义上的百花齐放,而是一种盲目跟风、无所适从。对西方艺术的夸大式赞赏无疑会使我们陷入了一个自身设下的陷阱,以西方价值审美来指导和评判民国美术文化是文化失语的一种体现。从改革开放至今,我们一直不忘提倡学习西方,从艺术形式的选择到艺术手法的模仿再到艺术理论的构建,最终在这种偏激的价值评判标准中迷失方向。本课题对东北美术文化史时代特征的观照就是为了回应所谓的中国艺术无生命力的谬论。

第三,民国时期美术史观的当代性还表现在东西方文化构成基础的差异性上。这使我们与西方的艺术生活方式有着极大的差异,其中既有文学、历史、思想方式的掺杂,又有政治、经济、民族方面的潜在影响。一味地套用西方视觉语言和表现方式,会显得生硬和难以理解。

第四,"中西融合"论调至今仍深刻地影响着中国现代绘画的创作。通过对东北画家在民国时期的具体活动和具体作品的梳理,从宏观到微观来分析中国美术的时代性和地域性特征,是美术文化发展必然要经历的环节,这对当下媚西、媚俗等不良审美论调给予强有力反击,起到了拨乱反正的作用,为中国美术固有的恢弘气象提供理论来源和实际参照。同样,这必然会对当下文化语境保持更加清醒的认识,深刻理解"时代性""民族性""地域性"的核心内涵在当代美术文化的新变化和新载体。

本课题已在《美术研究》《文艺争鸣》等刊物上发表相关成果多篇,并完成专著一部。这涵盖了东北美术发展的历史及其内部逻辑的研究,对全面认识传统美术文化内容与范畴具有重要的理论意义;而另一方面,通过本课题的研究,可将传统文化和区域美术发展相关的调研资料和实践经验上升为理论总结,用以指导传统美术思潮在当代发展的定位、发展和转型。本课题的应用价值主要体现在三个方面:其一,美术文化是中华特色文化的重要载体,本课题的开展有利于推动传统文化传播与传承发展;其二,区域美术文化是一种资源整合体,其所包含的资源既能转化为经济价值也能转化为文化价值,将在一定程度上带动地方文旅业发展,振兴地方经济,提高城市竞争力;其三,中国美术文化品牌是国家品牌的重要展现,本课题研究在一定程度上有助于增强民族文化自信和推动国家名片的建设。

图像新世界
——明清中西绘画交流史研究

项目负责人　黄丽莎

项　目　号：14BF059
项目类型：一般项目
学科类别：美术学
责任单位：中国美术学院
批准时间：2014年9月
结项时间：2020年9月

黄丽莎（1976—　），博士，中国美术学院副教授、硕士生导师。主要从事艺术理论、中外美术交流史、中国近代美术史等方面的研究。著有《明末清初文人山水画中的西洋影响》《从钦天监到如意馆》《线法与呈影——从年希尧的〈视学〉看西洋画理在中土的实践》，译著《巴基斯坦北部地区史》（与杨柳合译）等。

本项目的研究对象为明清时期中西绘画交流的历史，主要包括明末的西画东渐、早期汉学的"图像志"、清宫海西派、欧洲中国风绘画与装饰、清中后期民间的"仿泰西"绘画、外销画与西方商业文化的"中国趣味"等早期美术史中的图像交流现象。研究目的有三个层面：其一，通过中西图像的交流、趣味的碰撞展现早期中西文化交流的图景。就文化交流而言，一直以来强调的都是西方文化对中土的影响，但交流的意义是相互的，17—18世纪中国文化对西方文化的影响同样深刻，绘画和装饰上尤为明显。传教士和西方商人将中国的物品和文化带入欧洲，引发了流行一时的"中国热"。这些社会文化的互通都通过当时的图像得以完整呈现。其二，研究分析西洋绘画传入对中国传统绘画语言影响和融合，以及中国绘画和工艺品为代表的东方审美与趣味对西方艺术的渗透，比如对欧洲的洛可可艺术和时代风尚的影响。本课题研究通过多个文化维度的观照和分析，对中西绘画的形式、风格、融合予以了更全面深入的理解。最后，从绘画的交流方面来探讨社会史和文化史的发展与变迁。明清中西绘画交流的发生与地理大发现、宗教传播和全

球贸易息息相关,留存的很多画作也呈现了当时社会文化的历史印记,通过图像资料的解读和阐释能更清晰完整地展现社会和文化的变迁。

本课题研究的主要内容包括以下三个方面:

第一,对相关文献、图像和前人研究作了较为完整的搜集、整理,编成《明清中西美术交流史料汇编》。一是整理了国外早期汉学相关史料,包括传教士著作、使节见闻、欧人游记三类。其中一些著作附有大量中国图像,除基歇尔与杜赫德的著作外,还有卫匡国的《中国新图志》、卜弥格的《中国植物》、约翰·纽荷夫的《巴达维亚使团访华纪》、威廉·亚历山大的《中国服饰》以及托马斯·阿罗姆的铜版画集《中国:那个古代帝国的风景、建筑和社会习俗》等。二是整理了国内翻译出版的一系列早期西方汉学的著作,有中国社会科学院国外中国学研究室编的"国外研究中国丛书"、中华书局的"中外关系史名著译丛"、商务印书馆的"海外汉学研究丛书"、大象出版社的"早期西方汉学经典译丛"等。三是整理了一些游记类文献,包括时事出版社的"西方视野里的中国形象"丛书,耿昇、李国庆主编的"亲历中国丛书",法国画家奥古斯特·博尔热的《奥古斯特·博尔热的广州散记》等,不过这些译著通常删减了原著中的插图。四是著作方面有张西平先生的《欧洲早期汉学史》。五是巴黎国立图书馆保存的一部分传教士的著作、手稿与图画,比如意大利传教士马国贤在康熙指派下刻绘的中国第一套铜版画《避暑山庄三十六景》,法国吉美博物馆保存的郎世宁等人所绘、法国刻版的铜版画《平定西域战图》;英国国家图书馆的"东方与印度"绘画印刷部收藏的许多东印度公司时期关于中国建筑、家具、贸易的图画,其中有随马戛尔尼使团访华的画家亚历山大的一部素描册,这是18—19世纪最重要的中国图像集,在欧洲流传颇广,也是阿罗姆那部著名的铜版画集的主要参考。

第二,通过相关史料的整理,纠正了前人在某些资料引用上的错漏,并对当时的画人、画迹加以翔实的考证;通过史料发现历史现象中新的关联,以独特的角度串联起明清绘画交流史。阶段性成果有《明末清初文人山水画中的西洋影响》(《文艺研究》2014年第8期)、《从钦天监到如意馆——再论清宫洋风画的兴起》(《新美术》2016年第4期)等。

第三,实地考察。负责人曾于2014年前往澳门、福冈、长崎、神户等地考察早期基督教绘画在东亚的传播;2015年前往法国、意大利、西班牙、葡萄牙考察,在法国吉美博物馆、卢浮宫、凡尔赛宫等地搜集耶稣会传教士和欧洲"中国风"的相关史料,前往里斯本海事博物馆、塞维利亚美术博物馆搜集欧洲大航海时代的相关图像资料。

本课题研究试图突破此研究领域传统的"西画东渐"话语,将其置于文化的双向传播、视觉经验的冲击与融合、图像的生产与消费这一更为宽泛的视觉文化背景中,力求超越"冲击—反应"模式,从形式融合与文化象征两个层面发掘其独特的历史价值,从而建立对明清中西绘画交流问题来说更有建设性和启发性的话语体系。

研究成果的主要内容包括五部分:

第一,宗教、新知与明末西画东渐。主要从基督教和西洋新知东传的角度研究明末的西画东传问题。早期"西画东传"除了艺术表现和审美问题外,更承载了关于新世界的信息。异族宗教、天文地理、西洋新学如何在明末的图像中展现影响时人的经验和认知,是

讨论的核心所在。主要包含两部分：其一，根据史料描述基督教图像传入中土的过程以及产生的影响，分别讨论了西洋图像形式对传统视觉经验的冲击和东方式基督教图像的建构；其二，论述了随宗教而来的西洋新知是以何种形式展现在明末的各类图像制作中，比如透视法在本土书籍插图和装饰中的最初运用、风俗画中出现的有关天体观测的新题材等。

第二，早期汉学的"图像志"。主要围绕早期传教士描绘的中国图像研究中国文化在欧洲的流传。17—19世纪随着传教、出使、商贸的展开，中西文化开始了一次较大规模的碰撞与交流，早期来华传教士以及使节编撰的汉学著作构成了西方早期汉学的基础。之后，有更多来华的欧洲人写下他们在中国的见闻，成为早期汉学的重要补充。早期来华传教士和使节还描绘了大量有关中国风土人情的图画，这些图画作为书籍插图或单幅的铜版画流传，构建起西方对中国的认知和想象，也激发18世纪欧洲的"中国热"以及绘画和装饰上的"中国趣味"。出版于17世纪的《中国图说》和18世纪的《中华帝国全史》，分别由意大利耶稣会士基歇尔和法国耶稣会士杜赫德根据在华传教士寄回的图像资料编撰而成，是较早用图画全面记录中国风俗文化的著作。研究该问题，以基歇尔神父的《中国图说》为对象，考察书中插图的来源、变化及误读，查找原始图像文献，探究其图像的生成与传播、形式与意蕴及其在西方汉学中的影响，由此解读早期图像对中国形象的建构和象征性的形成，这对美术史、交流史和学术史的研究都具有一定的意义。

第三，清帝与欧洲绘画。主要围绕清代宫廷的海西画风，分析西洋画法、画理、画材料在清宫的传播和实践，并通过焦秉贞、郎世宁等人的代表作分析"海西派"绘画模式的形成、成熟及其影响。

第四，清代中后期民间的"仿泰西"绘画。主要以乾隆年间"仿泰西"姑苏版画和其他的风俗画，说明洋风图画传播和实践的广度。

第五，外销画与西方商业文化的"中国趣味"。首先从认知、装饰、摹绘三方面分析外销画的兴起，继而从外销肖像画、风景船舶、风俗画的创作展现口岸绘画中的全球贸易图景以及西方商业文化兴起中的中国趣味和风尚。

西藏夏鲁寺美术遗存调查与研究

项目负责人　贾玉平

项 目 号：14BF060
项目类型：一般项目
学科类别：美术学
责任单位：成都大学
批准时间：2014 年 8 月
结项时间：2019 年 12 月

贾玉平（1972— ），博士，成都大学副教授、硕士生导师，中国艺术人类学会会员，成都市文艺评论家协会会员。主要从事文物学与艺术史、西藏美术史研究。曾主持国家级项目 1 项、省部级项目 1 项，参与国家级项目 5 项，在《考古与文物》《藏学学刊》《装饰》《贵州民族研究》等刊物发表论文 20 余篇。

夏鲁寺是后弘期西藏地区年楚河下游的一座重要的藏传佛教寺院，建于公元 1003 年，创建者为介尊·喜饶琼乃，现位于距市区 22 公里的"夏鲁河谷"，行政区划归为西藏自治区日喀则地区日喀则市甲措雄乡夏鲁村。据洛色丹炯《夏鲁寺史》记载，该寺院建筑及美术遗存已历经了一千多年，承载了西藏后弘期的历史记忆，显得弥足珍贵。不论内容还是形式，夏鲁寺都是目前少见的能完整记录几乎整个后弘期美术历程的重要遗存，是了解西藏后弘期美术的一扇重要窗口。

本课题研究的目的如下：第一，对夏鲁寺这一重要寺院作个案研究，探寻夏鲁寺及其美术经历了怎样的历史变迁。第二，通过对夏鲁寺美术多元性的分析，探究西藏文化及美术与周边文化区域的互动和交流，并揭示出夏鲁寺美术及其多元性特征在西藏美术发展历程中的关键性。第三，藏传佛教美术是西藏宗教社会的一种图像化再现，其美术表现背后蕴含着经济、政治等多种历史信息，夏鲁寺于西藏政教合一制度发展中的价值等问题在文化史的视野中极具典型性。第四，通过对夏鲁寺美术的一些重要题材的研究，管窥后弘期夏鲁派及西藏宗教尤其卫藏地区的宗教思想演变。

本课题的研究分为以下几个阶段：2015—2016年，赴西藏及相关省份、地区进行实地调查、数据采集及相关资料搜寻；2016—2017年，赴西藏夏鲁寺和相关省份、地区做实地调查和数据收集，并对搜集到的数据进行分析、整理和研究；2017—2018年，在前期基础工作基础上，对其中部分重要题材内容作深入研究，从而进一步认识夏鲁寺美术的风格问题，把握夏鲁寺美术在整个西藏美术发展中的准确定位及其价值和意义。

本课题研究的主要内容分为以下几个部分：

第一，强调西藏美术是中国美术史的重要组成部分，是中国美术多样性的一个重要分支。夏鲁寺美术作为后弘期西藏中部美术的重要遗存，其艺术风格融合了中亚、印度、尼泊尔、克什米尔、中原汉地、敦煌等地的元素，其丰富性对于探寻西藏美术发展历程显得尤为重要。而本课题立足于对夏鲁寺建筑及其美术遗存详尽的实地调查，结合藏、汉、英等文献，以多学科的方法探究夏鲁寺美术现象背后的真实历史，从而揭示其在整个西藏美术发展中的价值和意义。同时，夏鲁寺美术呈现出的多元性也为研究西藏美术风格的形成和演化提供了绝好的平台。

第二，介绍夏鲁寺建筑及其美术遗存基本信息。夏鲁寺及其美术研究需要多学科的视角和方法，相关信息的收集和整理是其研究科学、严谨展开的基础。课题研究在前期成果的基础上，对夏鲁寺建筑和美术遗存进行了补充、完善和部分修正。

第三，研究夏鲁寺建筑及其美术历史。在前面基本材料和信息整理的基础上，进一步对夏鲁寺遗存进行分期。目前，夏鲁寺建筑及其壁画、雕塑等美术遗存主要分为四期：第一期（11世纪至12世纪末），其壁画主要以波罗风格为主；第二期（13世纪末至14世纪末），该期可以分为四个阶段，即13世纪末至14世纪初、14世纪初至14世纪20年代、14世纪30年代、14世纪40年代至14世纪末；第三期为15世纪至17世纪；第四期为18世纪至今。在分期讨论的基础上，参考相关历史文献对夏鲁寺建筑及其美术原境作出尝试性的复原研究，探讨其主要建筑及其美术的功能变迁及空间观念，从文化、历史等角度尽可能全方位地使夏鲁寺及其美术遗存回归到其历史时空中，以探寻夏鲁寺及其美术遗存背后的故事。

第四，研究夏鲁寺重要美术题材。西藏美术在佛教传入后发生了巨大的题材转换，其美术形态及时空呈现都体现出浓郁的佛教本土化色彩和强烈的文化交融特质，其中以寺院建筑为主的美术品的呈现方式成为研究西藏美术史的一个重要切入点。夏鲁寺美术遗存内容丰富而庞杂，涉及后弘期西藏美术所有重要主题，如八大菩萨信仰、阿閦佛崇拜、五方佛信仰等。从形式看，西藏美术所有门类在夏鲁寺几乎都可以见到，如叙事性绘画、肖像性绘画、曼荼罗绘画等，对其中重要题材的研究可以打开诸多西藏美术尚未被澄清的真相。此外，就艺术史本体而言，夏鲁寺美术所表现出的多元性风格，更是了解西藏美术风格研究的主要切入点。以往部分学者提出的"夏鲁风格"欠学理性，这也是目前西藏美术史研究在风格术语使用上所存在的普遍性问题。

第五，纵观夏鲁寺和西藏美术发展历程，夏鲁寺是西藏美术发展的主要节点之一。夏鲁派兼容并蓄的品质和夏鲁寺美术多样融合的表现，为15世纪西藏美术走向成熟奠定了

坚实的基础。同时，也为后来西藏美术新风的不断绽放，作出了有益的铺垫。

第六，整理了一些尚未公布的夏鲁寺及其美术研究的重要文本及相关信息，如介氏家族谱系表、夏鲁寺堪布和世俗首领对照表等，以方便各方专家和同仁检阅及进一步研究。

本课题的主要观点包括以下几点：第一，夏鲁寺是西藏中部乃至整个西藏地区美术多样性的典型；第二，夏鲁寺美术多样性得以延续并存的最根本原因是夏鲁派的兼容并蓄的学术思想和立场；第三，所谓"夏鲁风格"欠学理性，有待进一步商榷；第四，从美术题材方面看，夏鲁寺诸多美术题材具有开创性，如目前所见最宏大的叙事绘画，体量最大、最系统的曼荼罗壁画，最集中的多闻子信仰图像呈现，等等；第五，11世纪夏鲁寺出现的管理模式——世俗首领和宗教首领集于一人，这是西藏政教合一制度最早的雏形之一。

本课题成果在国内产生了一定的影响力，其有以下学术意义：首先，对夏鲁寺所作的建筑及其美术信息的搜集、整理，夏鲁寺主要赞助者介氏家族谱系的整理，对深入研究夏鲁寺及其美术的历史有着基础价值和文献价值；其次，对夏鲁寺美术风格的探讨，将有利于进一步了解其应有的定位和学术价值，同时也能更加客观公正地认识西藏美术风格发展史的转折期及其具体表现；再次，对夏鲁寺美术题材和有特色美术门类的研究，将提高西藏美术或藏传佛教美术的基本范畴及体系的认识，提高对西藏美术史特性的客观认识。总之，夏鲁寺美术作为后弘期以来西藏中部地区美术的一个缩影，预示着西藏美术风格渐趋成熟。将夏鲁寺放回到整个西藏中部甚至整个西藏美术的时空中，可以重新认识以夏鲁寺为代表的西藏中部美术乃至整个西藏美术风格的多元性，特别是其与汉地文化交流的历史，更是了解中国美术丰富历史不可忽视的组成部分。

南亚文化对南北朝隋唐艺术的影响

项目负责人 李静杰

项　目　号：15BA014
项目类型：一般项目
学科类别：美术学
责任单位：清华大学
批准时间：2015 年 9 月
结项时间：2017 年 12 月

李静杰（1963—　），博士，清华大学教授。主要从事佛教物质文化（含佛教考古学与美术史学）研究，在中国佛教图像与思想信仰关系的研究上取得了较大的成绩。

南北朝隋唐时期，以佛教为载体，南亚物质文化因素源源不断地向东传播，为中国传统文化注入活力，促使中国文化质量提升到更高层次，且丰富了其多样性。本课题着眼于人物造型因素、装饰因素、佛教故事图像和佛教圣像类图像四个方面，探讨南亚文化影响南北朝隋唐艺术的情况，主要采用考古类型学、美术史图像学与样式论方法，针对人物造型在形式分类基础上进行样式分析，从而避免了考古学单一的形式研究以及美术史学片面强调样式带来的弊端。针对装饰图像和各种情节性图像，在形式分类前提下进行了图像细部分析和整体构成分析。

第一，人物造型。汉魏时期人物雕塑多为意向性表现，西晋前后西北印度犍陀罗人体造型艺术从陆路传入汉文化地区，一时间出现少许侧重人体造型的佛教造像，但没有获得充分发展。5 世纪下半叶，犍陀罗文化因素大量涌入中土，在以北魏首都平城（今山西大同）为中心的中国北部，创造出数量可观的注重形体结构的佛教造像，改变了中国雕塑长期以来局限于意向性表现的发展局面，使得人体造型艺术提升到前所未有的高度和境界。

6 世纪中叶、末叶，成都地区南梁佛像以及青州地区北齐、隋代佛像，改造性地模仿了中印度笈多朝秣菟罗和鹿野苑二系统以及东南印度萨塔瓦哈那朝阿玛拉巴提系统雕刻，同时吸收了部分东南亚因素，形成圆润、优美、冥想的风范，再一次提升了汉文化地区人物

造型水准，为唐代人物雕塑飞跃发展奠定了基础。成都地区与青州地区佛像接受印度文化的途径有所不同，两地佛像造型一度分别处在南朝和北朝的领先位置，又进而影响了其他地区。

第二，装饰表现。起源于印度的满瓶莲花图像，伴随着佛教物质文化的发展，在中印两国获得了充裕的发展空间。印度满瓶莲花图像，在纪元前后四五百年间形成了中印度和东南印度两个发展中心，表现在窣堵波栏楯、塔门和嵌板上，突出丰饶多产意涵的同时也富有装饰意义。在笈多时代及其以降八九个世纪用作柱头与柱脚装饰，装饰功能超出丰饶多产意涵。中国满瓶莲花图像吸收了中印度纪元前后的造型因素，在南北朝隋代出现成都系、建康系两个群体，分别用于佛像台座以及南朝墓葬画像砖和北朝佛像背光，丰饶多产意涵与装饰功能各有侧重。入唐以后四川满瓶莲花图像盛行一时，敦煌石窟亦存少许实例，大多用作佛像台座，兼有丰饶多产意涵和装饰功能。满瓶莲花实际上成为一种吉祥图像，在中印两国流传千古、四溢芳香。

花鸟嫁接式图像，亦即鸟雀与花卉的混合造型，艺术创意近乎极致，在装饰纹样史上留下永恒的印记。这种图像创始于印度笈多时代，在后笈多时代与帕拉时代继续发展，流行于古印度大部分地区。初唐时期印度花鸟嫁接式图像传入并迅速中国化，武周至盛唐时期风行一时，连绵至五代前后，唐两京所在的中原地区始终是中心发展区域。中国花鸟嫁接式图像数量之众、发展程度之高，又非印度所能及。

产生在犍陀罗的二龙系珠图像，东传以后于南北朝隋代盛行一时，绝大多数用作菩萨像项链装饰。该图像将西北印度与汉文化地区人物装饰直接联系起来，而为中国二龙拱珠、二龙戏珠图像找到源头则具有更为重要的意义。

第三，佛教故事图像。犍陀罗萨埵太子本生与须大拏太子本生图像，直接对新疆产生了影响，又间接地影响了汉文化地区。创始于犍陀罗的定光佛授记本生图像，在中原北方北朝时期受到特别重视，基于定光佛授记本生的造型流行开来。另一方面，创于犍陀罗的阿育王施土因缘图像，北朝时期与定光佛授记本生图像混淆发展，转化为定光佛授记本生的又一种造型，广泛地受到欢迎。

犍陀罗的托胎灵梦、树下诞生、七步、灌水四个佛传场面，由西北印度经新疆向中原北方传播期间呈现东方化趋势。北魏中期的佛传图以吸收西方因素为特征，诸佛传场面的表现大体可以在犍陀罗雕刻中找到祖形，克孜尔石窟壁画反映了佛传图在新疆初步东方化，传播到中原北方以后东方化程度加深。北魏晚期及其以降，佛传图在北魏中期基础上适应汉文化环境进一步东方化。

第四，佛教圣像类图像。佛足迹图像及其信仰自中古以来广泛波及亚洲佛教流行地区，寄托着人们思念佛陀和希冀佛教繁荣的情怀，生动地反映了当时文化交流与融合的情况。佛足迹图像创始于纪元前后，2—4世纪独立的佛足石出现并流行开来，形成以接足礼拜为特征的信仰。佛足迹代表佛陀乃至成为佛教的象征，在西北印度和东南印度形成两个各具特征的图像系统。5—7世纪佛足石主要流行西北印度和中印度，数量减少，佛足迹信仰仿佛已处于衰落状态。8—12世纪佛足石集中在中东印度帕拉朝统治地域，增

加了守护佛法的图像内涵,印度佛足迹信仰进入尾声。中国汉文化地区的佛足迹信仰自7世纪中叶玄奘、王玄策带回中印度图像粉本之后发展起来,从关中扩展到四川盆地和东南沿海。中国佛足迹信仰于初盛唐达到高潮,既有石刻也有画迹。佛足迹石似乎当初短暂流行,文献记述南方佛足迹多雕刻在山岩上,现存石窟中佛足迹图像则突出了佛法的象征意义。宋代佛足迹图像数量锐减,信仰衰退。明清时期,尤其明代汉传佛教寺院佛足迹碑流行,佛足迹信仰完全转移到佛陀或佛教纪念中来,其中国化过程最终完成。佛足迹图像令瞻仰礼拜者生如在之念,人们将对佛陀的崇敬融会在对佛教繁荣的祝福之中。

创建于北齐的修定寺塔后来经过重建和修缮,现存浮雕图像约完成于盛唐、中唐之际,可能受到武则天推行印度转轮圣王观念影响,装饰以转轮圣王七宝为主题的图像,符号化地表现了弥勒下生时出现的美好世界。修定寺塔作为圣王治世的象征,长期以来成为安阳地标性建筑。

第五,莲花化生图像。化生为生灵四种诞生的高级形式,也是佛教修行者追求的往生方式,莲花化生大体等同于往生佛国净土。化佛则是佛陀神通变现所为,用于教化众生。西北印度孕育的莲花化生造型,加之中印度纪元前后上面观莲花表现,共同促成于阗系莲花化生、化佛。于阗系莲花化生分执璎珞天人、执飘带天人,莲花化佛有结跏趺坐佛、交脚坐佛像,以上面观莲花为特征。中原北方北魏中晚期,一方面沿袭了于阗执璎珞天人造型,另一方面在于阗化生模式基础上产生多种化生童子造型。东西魏时期,于阗系莲花化生像随着南朝系莲花化生的流行而消逝。

总体而言,南亚文化不仅促使中国佛教物质文化日益成熟、兴盛,而且人体造型和装饰表现潜移默化地影响着中国世俗文化。在南亚文化影响南北朝隋唐艺术过程中,佛教艺术不仅是基本内容,也是主要载体。中国中古佛教艺术受益于南亚文化的滋润,人物造型水准两次得以提升,连同作为装饰因素的满瓶莲花和花鸟嫁接式图像,对中国世俗艺术也产生了莫大影响。在中国佛教艺术发展过程中,南亚本生、因缘、佛传故事图像发挥着巨大作用,莲花化生则成为汉文化地区不可或缺的因素,圣像类佛足迹图像和转轮圣王七宝图像扩充了中国佛教艺术的信仰内涵。清新隽永的南北朝隋代艺术、盛大辉煌的唐代艺术之所以能够形成,南亚文化发挥的积极作用不可低估。

西夏书法史研究

项目负责人　赵生泉

项　目　号：15BF063
项目类型：一般项目
学科类别：美术学
责任单位：河北师范大学
批准时间：2015 年 8 月
结项时间：2020 年 9 月

赵生泉(1971—　)，原名赵凝，博士，河北师范大学教授、美术考古研究所所长，中国书法家协会会员，河北省书法家协会理事、学术委员会副主任，河北金石学会常务理事。主要从事出土文字资料的艺术研究、古代壁画、造像整理与研究。曾主持国家级课题 1 项、省部级课题 2 项、厅局级及校级课题 5 项，发表论文 80 余篇，出版《燕赵书法史稿》等著作 15 部，荣获第三届中国书法兰亭奖·理论奖、第十二届河北省社会科学优秀成果奖。

西夏是宋、辽、金、元之际自立于西北的地域性民族政权，其首领元昊于立国前夕大力推动创制西夏文，西夏文与汉字、吐蕃文等并行于国中。入元以后，西夏文亦继续使用，至今仍能看到西夏文在明代的遗存。其既与周边文化特别是中原文化联系密切，又饶具特色，西夏"书法"尤有魅力。清末以来，西夏故地先后出土了黑水城文书、西夏王陵残碑等考古资料。这些资料主要是西夏文文献，同时也包括相当数量的汉文、藏文文献。其数量巨大，内涵丰富，不仅直接推动了囊括西夏文、文献考释、宗教、民族、社会经济、军事历史、民族乃至文化艺术等诸多方面的"西夏学"的诞生，而且打开了探讨宋、元时期艺术发展、交流的方便之门。本课题旨在利用近年来陆续刊布的黑水城文献以及新中国成立后出土的西夏文献，特别是西夏文文献资料，系统研究"书法"在西夏时期的发生、发展与演变，涉及了西夏书法的渊源、西夏文书法内涵、西夏书法风格流变、西夏与周边文化的书法交流及相关问题等。

黑水城文献的核心部分收藏在俄、英等国，所以西夏学早期重要成果大多发端于国

外,再加上"西夏文"的非汉文属性,导致已有西夏学研究者长期忽视"断代"研究的重要性和必要性,但凡遇到没有年款或年代信息不明确的西夏文资料,大多先入为主地认定为西夏时期的"作品"。可是,即使黑水城等地发现的西夏时期的文献如刻本也不都是西夏人所为,而极有可能由宋、辽、金输入。因此,本课题研究首先借助文献学方法,选取最能体现西夏统治阶层审美意识的西夏陵残碑和钱币作为基本切入点,深入比较和分析其形式风格的变化,总结其演变规律,再结合文献材料给予尽可能合理的解释。经过研究发现,西夏的西夏文、汉文书法大体以谅祚行汉礼、乾顺晚期为界,分为早、中、晚三个时期,经过了欧阳询、苏轼、颜真卿等三种风格样式的先后更替。这不仅初步勾勒出西夏书法的发展脉络,而且揭示了西夏书法与中原书法的紧密联系。

传统社会书法的实用性较强,与普通人的生活也关系紧密,因而本课题研究将黑水城、武威等遗址出土的众多刻本视为与碑刻、写本一样的"书法作品"。这样除能够丰富基本资料储备外,还引出了刻工的身份和来源的话题。辽和北宋灭亡后,很多官员、平民以主动或被动方式进入西夏,给西夏带来了包括刻工在内的大量技术人才。乾祐二十年(1189)皇后罗氏印施的《金刚般若波罗蜜经》(俄 TK14、TK16)、《大方广佛华严经入不思议解脱境界普贤行愿品》(俄 TK65、TK61、TK64、TK161、TK69)等在版式设计方面即与山西应县出土《高王观世音经》等极其相似。这有两种可能:其一,刻工是辽遗民;其二,刻工的技术曾受辽遗民刻工的影响。不晚于乾祐二十一年(1190)付梓的《番汉合时掌中珠》,技术风格也具有金代刻本的特征,当是同样道理。这样,大大提高了多角度、多层面探讨西夏书法风格演进及相应规律的可能性与可行性。

西夏文不仅在西夏时代与汉文等并行于国中,即使亡国之后,也在西夏遗民中至少使用到明弘治十五年(1502),甚至万历时期。在数百年的书写过程中,西夏人难免会在形式方面有所钻研,进而形成西夏人特有的书法意识。有鉴于此,本课题研究综合运用图像学、阐释学方法,以期充分揭示西夏书法作品的意义。例如,《西夏官印汇考》10号"首领"印右侧西夏文背款,李范文释为"乙亥六年",考为天祐民安六年(1095)物。梳理"简省型"西夏文"首领印"之后发现,它与内蒙古伊克昭盟文化工作站藏贞观甲申四年(1104)"首领"印(《中》M52·002)风格肖近,故李说应属可信。作为目前所知具体年代最早的西夏文"首领印",它说明西夏官印印文经历过一个由简单到标准、再到繁琐的发展历程。推而广之,根据黑水城、西夏陵等地的考古发现,通过这种研究手段,完全可以在全方位、多角度呈现西夏书法发展脉络的基础上,阐释其艺术史意义。

本课题研究遵循艺术学、文化学方法一体化的观念,通过由"文化"以究"艺术"、由"艺术"以窥"文化"的研究思路,既揭示西夏书法的流变规律,又呈现其书法内涵。例如,以苏轼书风为代表的"宋风"书迹在西夏中期的出现及流行,反映出西夏非但没有自外于以两宋为核心的东亚文化圈,仿自中原文化的精微一面反倒表现得异常成熟。至于在西夏后期与苏轼书风并行发展的颜体,在同期西夏陵残碑中占比很大,艺术表现也比较成功,但它是经过宋代科举文化洗礼后的"新颜体",与在300余年后复盛的颜真卿书法存在一定区别。

本课题研究的学术价值主要有三点：

第一，为深入探讨中国书法在周边地区的传播与交流，树立了一个成功范本。书法是人类在"书写"基础上，出于对形式美和艺术性的追求，而逐渐发展起来的艺术形式。西夏文的创制曾受汉字影响，它的风格演进就不可能与汉字书法了无干系，诸多西夏书法文献都证实了这一点。第二，基于书法风格断代得出的若干结论对解决某些西夏学问题具有借鉴意义。例如，截至目前，关于九座西夏帝陵的归属，主要有两组说、昭穆说两种说法。两组说主张九陵分依山起陵、平原起冢两组，前者早于后者，分属元昊至德旺诸帝，一说自继迁始，而缺秉常、乾顺陵；昭穆说认为自南而北排列的九陵依"昭穆"次序，分别属于继迁至安全的九代帝王。不过，除仁孝陵没有争议外，其他陵主均没有确切证据。陵区西夏文碑书法的总体演变趋势包括两个转折，即由纵势方折转向圆润宽博，再由趋向斜逸遒婉。L6 残碑书法瘦劲方廓，应属德明，堪与 2007 年至 2008 年间 6 号陵地面遗迹新出土汉文残碑 T0914 相互印证；3 号陵书法与 6 号陵非常接近，且有字口鎏金等种种超常规处理，说明它应该属于西夏事实上的开国皇帝元昊。第三，西夏文献特点决定了从书法、书写角度研究西夏书法需要仔细甄别作品的产生年代与书写年代。西夏《宫廷诗集》甲种本（俄 Инв. No. 121V）第七首《御驾西行烧香歌》所反映的西夏皇帝西行事，学术界一般认为是仁孝所为，但《宫廷诗集》乙种本（俄 Инв. No. 876）佚简《御驾西行烧香歌》（俄 Инв. No. 5198）末署"乾定酉年腊月五日写毕"。有学者据此判断西行礼佛者未必是仁宗仁孝，并据《洛域史籍》等藏文史籍所载帝师热巴于猴年（1200—1201）至鼠年（1204—1205）间至甘州拜谒西夏王事，认为也可能是桓宗纯佑，时间则在天庆八至十一年间（1201—1204）。不过，既然甲种本抄写于《西夏诗集》印制之前，乙种写本（俄 Инв. No. 876）所存 7 首又与甲种本基本一致，故其佚简《御驾西行烧香歌》应该不会晚于乾祐十六年（1185）四月。也就是说，俄 Инв. No. 5198 号文书应该只是对现成文献的抄录，"乾定酉年"并非原创，而只是抄写年代。如果不结合实际书写经验，这一争议几乎是无解的。

本课题研究成果包括近 30 万字的《西夏书法年表》和 30.7 万字的《西夏书法史研究》，后者附图 320 余幅。此外，2019 年 12 月课题组还在石家庄市召开了"西夏书法暨西夏文化学术研讨会"。本课题的研究不仅填补了西夏书法史研究的空白，也为黑水城文书断代及西夏学研究提供了新的视角。

西藏佛造像业史研究

项目负责人　李向民

项　目　号：15BF069
项目类型：一般项目
学科类别：美术学
责任单位：南京艺术学院
批准时间：2015年8月
结项时间：2019年10月

李向民（1966—　），博士，南京艺术学院教授、博士生导师、副院长，江苏省省级重点高端智库紫金文创研究院院长、首席专家，享受国务院特殊津贴专家，江苏省中青年人才创业促进会副会长，南京市人民政府决策咨询专家，中国文化产业管理专业委员会会长。主要从事文化产业、艺术经济史研究。曾主持国家、省部级重大课题近10项，出版《中国艺术经济史》《精神经济》等专著10余部，发表论文近百篇。荣获"中国文化产业思想精英奖"、江苏省哲学社会科学优秀成果奖等奖项和"中国文化产业十大杰出人物"、江苏省优秀哲学社会科学工作者等称号。

西藏佛教造像自公元7世纪由悉补野赞普王室一力倡导发端，延续千余年至今，既为我们留下了宝贵的文化遗产，也形成了西藏本地特色显著的生生不息的文化行业，是中国美术史、中国文化产业史的重要组成部分。本课题旨在以艺术经济史的全新视角，系统梳理西藏佛教造像业的发展过程，厘清不同类别赞助人对西藏佛教造像的作用，阐释经济、社会、宗教等因素对我国西藏美术发展的影响与作用机理，以此丰富与完善中国美术史与文化产业史的研究。

课题组成员先后赴国家图书馆、中国藏学研究中心、中央民族大学、西藏大学、南京图书馆等查阅相关资料，多次去国家博物馆、首都博物馆、西藏博物馆、上海博物馆、南京博物院、浙江省博物馆及部分私人博物馆等考察西藏佛教造像的公私收藏。2015—2019年，在每年的6—9月，课题组成员都要克服高原反应奔赴西藏，共计超过20人次，走遍西

藏自治区的所有地区,访问布达拉宫雪堆白、日喀则扎西吉采等历史造像地旧址,西藏唐卡画院、拉萨金属造像公司、雪堆白艺术学校等当代造像机构,拉萨夺底沟、昌都的佛教造像业集中区。先后在拉萨市区、墨竹工卡、达孜、当雄、山南桑日、扎囊、日喀则市区、曲水、尼木、白朗、江孜、萨迦、阿里普兰、扎达、昌都市区、察雅、芒康、丁青、类乌齐、八宿等地考察重要寺庙和摩崖石刻及壁画,多次在崎岖的山路上遭遇险情。同时拜访了张云、尼玛次仁等著名的藏学家,唐卡画师罗布斯达、佛像锻铜技艺传人罗布次仁等国家级"非遗"传承人及雪堆白老艺人等,从而对西藏佛教造像业的发展历程有了基本的了解。

本课题研究从艺术赞助的视角出发,尽可能地利用历史学、文化学、社会学综合的方法,结合文献与田野调研所得质性资料,系统梳理了西藏地区自前弘至清的佛教造像业发展脉络,对西藏各主要历史阶段的佛教造像赞助活动以及赞助人及其构成、赞助方式进行了详细考察,并在此基础上归纳了各历史阶段西藏佛教造业发展的内在特征。研究内容主体部分包括以下几方面:

第一,从佛经中有关佛像的缘起开始,概括、梳理西藏吐蕃前弘、后弘、元代、明代、清代各个历史时期的佛教造像情况、主要发展变化,尤其对各时期佛教造像生产管理与组织、佛造像供给与交换特点等进行了归纳,由此阐述西藏佛教造像业发展的主要脉络。

第二,以历史发展阶段为线索,系统研究前弘时期、后弘前期、元、明、清西藏佛教造像业的发展与相关特征。其一,通过归纳与分析前弘时期吐蕃佛造像赞助人的类型、不同类型赞助人的具体造像赞助活动,阐释了这一时期佛造像赞助的特征:一是王室赞助成为主流,偶见部分大族臣工或高僧成为佛造像赞助的重要补充;二是赞普王室佛造像赞助方式在制度与分工管理层面皆由简单渐变为复杂成熟;三是前弘时期吐蕃佛造像赞助活动不仅与佛苯此消彼长密切相关,同时在时空分布集中度上也体现出与其疆域扩张相一致的特点。其二,后弘前期吐蕃境内新兴割据势力在掌握丰富的社会资源基础上,建寺修佛,在各自统治范围内积极扶持佛教教派,带来了后弘期佛教的复兴繁荣。通过对家族式赞助行为的梳理,可以分析当时供养人赞助活动与佛教发展、政权统治及社会发展等方面的关系。其三,研究元代西藏佛造像发展状况、赞助人、赞助特点、成因以及赞助影响。这一时期元廷对藏传佛教萨迦派的大力扶持,为其佛造像业的发展增添了别样的色彩。其四,研究了在明廷中央政府对西藏实施多封众建方针的背景下,政教合一的地方势力割据下形成了朗氏—帕竹—甘丹替寺、夏卡哇家族—白居寺为代表,其他家族势力对不同藏传佛教派别造像进行赞助的特殊格局。其五,此时期西藏寺院集团的财物获取、寺庙修筑、佛像加工与铸造、工艺发展皆与皇家政府政策支持、地方宗教领袖及权贵的影响、信众的供奉密不可分,藏传佛教的繁荣发展与这三个社会阶层都具有紧密的关系。其中,皇家政府是以统治者身份,在全国实行自上而下行政管理、统治和精神控制手段;地方宗教领袖及权贵则是借助于政府的势力,扩大自身在当地的影响力和控制权;信众处于底层的位置,默默地为当地的发展做出全部的、基础性的贡献。

第三,分别从西藏佛教造像的制造管理机制、西藏唐卡画师历史源流、藏传青铜佛造像谱系三方面对西藏佛教造像业史的发展进行补充性讨论。

本课题的阶段性成果为6篇论文；最终成果为专著《佛光斧影：西藏佛教造像业史研究》，2020年底将由人民美术出版社出版；另有工具书《西藏佛教造像业史资料汇编》，编入了西藏佛教造像业相关史料、研究文献共计28万多字。这些研究成果既是对该行业发展历程的梳理，也揭示了西藏佛教造像业的发展规律，为今后的实践提供了有价值的参考，亦为今后的相关研究提供了重要文献基础。

本课题研究受到了十一世班禅大师、七世热振活佛的关注，课题组曾就西藏佛造像相关仪轨等问题与两位活佛进行过交流，目前班禅大师正在审看专著书稿，并拟题写书名。

20世纪上半叶西洋油画的"中国化"衍变

项目负责人　杜少虎

项　目　号：15BF073
项目类型：一般项目
学科类别：美术学
责任单位：陕西师范大学
批准时间：2015年9月
结项时间：2019年10月

杜少虎（1962—　），博士，中国艺术研究院博士后，陕西师范大学教授、博士生导师、中国西部现当代美术研究中心主任，中国美术家协会会员，九三学社中央书画院画家，文化部艺术人才交流中心评委，国家社科基金艺术学项目评审专家，国家艺术基金评审专家。主持国家社科基金艺术学项目1项，参与全国艺术科学"十一五"规划重点项目1项，出版专著《拙笔妙彩》等4部，发表论文40余篇。曾荣获河南省第四届文学艺术优秀奖、第二届"中国美术奖·理论评论奖"、陕西省第十四次哲学社会科学优秀成果二等奖，论文入选第十一届"全国美展·当代美术创作论坛"。

西洋油画的"中国化"是20世纪上半叶十分独特的文化现象，也是中国油画发展进程中的核心命题。西洋油画是从西方舶来的艺术品种，与中国美术有着迥异的文化背景。在新旧交替、中西碰撞的历史变革时期，西方的油画技法伴随着新思想传入中国，在早期留学生的主动引介下，经历了风格移植、样式模仿及融合变通的"中国化"历程。这一过程中，西洋油画被注入了中国人的审美意识和文化观念，发展衍化成了"中国化"风格的油画品类。在美术界，最大的问题是西洋画的"中国化"和中国画的"现代化"。中西融合是西画进入中国本土以后发展演进的大趋势。艺术有很强的地域性，中国人的西画将来前途如何？外来艺术样式怎样在中国的土壤上生长发育？许多人持悲观论调。而恰在此时，

中国的"新型知识分子"(美术留学生)对西洋画"中国化"的自觉探索,契合了当时的主流文化倾向。他们不仅移植了新的艺术品类,而且在画中注入了民族精神,创造了不同于欧洲绘画的"中国式西画"。作为西方文化的载体,其"中国化"历程体现着中国知识分子的变革精神。它已经完全超越了美术的意义,对推进中国民主化、现代化的历史进程起到了重要作用。它的风格变化和发展正是一部中西文化交流、碰撞、融合的历史,也是一部社会思想变迁的历史。其重要价值不仅在于对西方油画技术层面的改造,更在于对思想观念层面的深度变革。西洋画的"中国化"倾向,对整个20世纪中国美术的发展曾产生过重大影响,具有深远的历史意义。

根据研究目标和计划进度,本课题的研究工作分三个阶段进行:第一个阶段(2015年9月至2016年9月),扩大收集资料范围和补充新史料,撰写、调整、修改写作提纲;第二个阶段(2016年9月至2017年9月),开始进入写作,大家分工合作,重点对提纲涉及的主要问题展开专题研究,并单独成篇,发表阶段性成果;第三个阶段(2017年6月至2019年),对写作存在的问题开会讨论,统一写作体例,走访名家学者,并组织大家到广州、上海、南京等城市涉及西洋油画发展路线的文化遗址及图书馆考察访问。2019年初,课题组将文稿进行汇总,并由负责人进行统稿,同时集中整理图片,制作大事年表等。

本课题阶段性成果包括10篇论文,共计10余万字;结项成果共计20万字,分七个部分:第一部分围绕西洋画输入中国过程中所产生的几个重要问题展开论述,对西洋美术早期的"东方化"现象、中国美术对西洋美术的影响、东西方美术的差异以及东西方美术观念的契合等方面进行了深入的探讨,并以此为切入点,引出对西洋油画"中国化"趋势的重点研究和深度透析。第二部分以第一批美术留学生及其作品为主要研究对象,对西画移植初期的"纯粹"模仿现象以及中西画法与观念的调和尝试作出客观分析,并从"民族主义思潮"角度试图找到西洋画"中国化"风格生成的文化根源。第三部分主要观照"现代启蒙",其以引进西方写实主义绘画为契机,尝试中国写意精神与西方写实与表现绘画的融合实验,试图寻找出适合西洋画生存的、独创的中西融合之路。第四部分聚焦港澳台地区,对区域性的原著居民文化与殖民文化之间的冲突、西洋文化与区域文化之间的对立与融合,以及国家及民族认同、乡土认同等问题进行了深入地观察和分析,从而把握中国沿海地区西洋油画传播发展概貌。第五部分讨论"纳新求变",中国第二批美术留学生通过对西方印象派之后的现代派艺术的引进和研究,找到了中西美术观念的契合之处,并融会贯通,进行了融入东方艺术精神的现代绘画试验。第六部分对抗战时西行油画家的"民族化"倾向进行深入分析,尝试发现西洋画与敦煌艺术和民间艺术相互融合的例证,从而寻找到洋画独创期"新创样式"的文化路径。第七部分集中论述了西洋油画"中国化"的历史意义和重要价值、外来艺术样式在中国土壤生存的可能性以及新中国建立后中国油画"民族化"发展的历史前景。

本课题以文化哲学的形态论共时性考察为目标,将研究的重点指向"理论研究"而不是"画史梳理";站在"中国本位文化立场",将中国油画置于大众文化语境中进行历史、生存、结构、创作实践的综合性还原研究,并期望以此独特视角获得对中国油画现代性历程

的重新认识。在文本的写作中,有意识地摆脱"西方中心论"的制约,以"历史眼光和国际视野"纠正近代以来学界流行的历史误读和文化偏见,努力尝试从本土油画的自然衍变视角来阐述中国美术"现代性"的变化历程。在方法论上,课题成果注重以一定的理论思维及历史眼光来解释纷繁复杂的艺术流派、美术思潮与美术现象的创新性理论成果。这种具有"新史学"意识的史学研究方法,从史料的选择、运用到对作家、作品的评价以及对美术思潮、流派与现象的解释,从术语、概念到叙事方式等多个方面,都与传统著述有着迥然的差别,凸显出鲜明的现代性特征。

本课题的应用价值主要体现在对"中国美术现代性"的理论构建和文化思考方面。它试图以中国视角来阐释"现代性",并在此基础上进一步深化和拓展近现代绘画研究的内容和领域。对此一阶段的深入研究,将对"中国现代美术史"的学科研究和学科建设有着极大的推进作用;将会进一步廓清中国油画民族化的历史演进线索,为新中国成立后中国油画民族化道路的探索和实践提供理论依据;用艺术史学的眼光来看,当代美术的发展变化和近现代美术思潮与文化沿革有着千丝万缕的内在联系,深入探讨近现代中国绘画发展的诸多问题,有助于加深对当代艺术变化的深刻理解,对当下美术发展具有启示作用和借鉴意义,对当代美术创作亦具有深刻影响。毋庸置疑,中国美术的"现代化"是和民主启蒙联系在一起的,因而在"全球化"的背景下以"中国标准"来看待中国绘画史,愈发显得重要,这对增强民族文化自信、摆脱"西方中心论"的制约具有不可低估的意义。

解放区木刻研究(1937—1949)

项目负责人 杨 锋

项 目 号：15BF075
项目类型：一般项目
学科类别：美术学
责任单位：西安美术学院
批准时间：2015年8月
结项时间：2018年9月

杨锋(1960—)，西安美术学院教授、博士生导师、图像研究所所长，中国美术家协会会员，中国美术家协会版画艺委会委员，陕西省美术家协会版画艺委会主任，教育部高等教育指导委员会委员，国家"十二五"规划教材《综合材料版画技法》主编，全国美展、(青年)版画展评委，国家艺术基金评委，陕西省教学名师。曾获八九十年代优秀版画家鲁迅奖、陕西省哲学社会科学优秀成果奖一等奖、全国第十届版画展铜奖、全国第八届美展优秀作品奖、全国第九届美展铜奖、全国第十届美展优秀奖、全国体育美展铜奖。出版著作、作品有《综合材料版画技法》《杨锋作品集》《版画》《第四届中国·西安国际版画工作室作品集》等多部。

在中国近现代美术史上，解放区木刻是与中国革命宣传结合最为紧密的艺术表现形式之一，也是中国共产党为取得抗战胜利的重要宣传手段。这些作品作为"文艺武器"和宣传工具，被赋予了极强的宣传功能。尤其是在延安整风运动和大量出版发行《毛泽东在延安文艺座谈会上的讲话》（以下简称《讲话》）著作之后，不论是宣传主题和宣传策略，还是图像表现和故事叙述，都完整地体现出了战争时期宣传工具的特征，具有服务于政治实用主义的宣传特性，最终作为新兴无产阶级国家艺术的典型范式，成为新中国美术的源头。

从当下解放区木刻研究的现状来看，有以下不足：一是仅限于文艺史的范畴，忽视了党组织的作用，缺乏新的观点；二是没有对解放区木刻进行专门化、系统化的研究，基本没

有脱离政治与文艺、大众化与服务对象的主题;三是从宣传战视角入手,全面揭示解放区木刻的独特意义,拓展战争与宣传等诸多内涵的研究,目前尚无先例。

本课题研究旨在厘清文艺与宣传的边界,分析解放区木刻发生、发展的历史文化传统和政治动因;考察影响表现内容、形式特点及其功能转化的主要因素,为解放区木刻框定范围和重新设定有效的条件;揭示出战争时期解放区文艺在敌我双方普遍采取"宣传战"的形势下成为宣传工具的必然性和必要性。

美术上区域性现象的研究,是为了衔接断裂的传统,是确定历史地位或断代意义上的反顾与思考,更是为了在无差别、平面化的"当代"寻找深度。从这个意义上看"木刻运动",20世纪初出现的新兴木刻、解放区木刻,既是艺术发生学上的典型案例,又是大历史观下的艺术形式解读。

"解放区木刻"的概念是从"新兴木刻运动"中派生出来的,但这个概念与"新兴木刻"有很大的距离。所谓"解放区木刻"是以共产党领导的北方地区抗日根据地为主,异于"国统区""沦陷区"的是共产党在其控制区进行了新民主主义革命,在文艺思想上提出了自己的主张——"我们的文学艺术都是为大众的,首先是为工农兵的,为工农兵而创作,为工农兵所利用的"——并且自上而下地深入个体的创作观念中。这些木刻家"个体"大多是"新兴木刻"初创时期的积极参与者,却因政治观点的变化与地域环境的关系,逐渐异于其最初的风格,自觉地排除了"表现主义"影子,自觉地走进民间,颂扬真实的生活,呈现出西北地域特质的新木刻。

本课题研究主要内容包括以下五个部分:

第一,印刷图像与宗教文化的传播。从中国传统木刻的复制与传播方式入手,论述印刷文化对宣扬宗教、伦理教化的作用,其以"才子佳人""帝王将相"为主要内容,通过木刻的复制功能与图式传播信息发挥作用。

第二,新兴木刻与西方版画的资源。鲁迅介绍西方版画,倡导新兴木刻,对中国传统木刻脱离现实的虚伪本质进行了抨击。新兴木刻的兴起与德国表现主义木刻的传播,使木刻具有了战斗性,中国无产阶级新兴艺术也因此成为解放区木刻的历史文化根源。

第三,陕甘宁:历史文化传统与革命文艺的摇篮。以革命史为主线,论述解放区木刻与陕甘宁边区地域文化的内在联系,着重分析了延安整风运动之前解放区存在的各种文艺思潮对解放区木刻早期创作的影响。

第四,为抗战呐喊:革命理想与艺术幻境。根据战争宣传需要,将艺术教育归入政治体制,表现在鲁艺教育方针和整个艺术教学活动必须从正规化、专业化向参与实际生活斗争的社会实践方向的调整和改造上。解放区木刻的革命文艺实践,强调艺术性与革命性紧密结合,并通过现实主义创作方法普及和提高民众政治觉悟。艺术创作与政治宣传的关系,经过延安整风和《讲话》被定义,党的文艺方针成为艺术实践活动的指导思想,与工农兵结合,为工农兵服务,创作以群众为主体、"喜闻乐见"的作品,组织、宣传和动员群众参与现实斗争。

第五,解放区木刻"红色基因"再阐释。作为新时代高校学科建设系列活动的版画在

基层项目,通过实施陕南、陕北、关中一系列木刻创作活动,使解放区木刻研究成为鲜活的历史文本,不仅对解放区木刻研究进行了有效拓展,也是针对解放区木刻"红色基因"与当代艺术创作问题,从理论与实践上作出一种全新阐释。

本课题研究以解放区木刻作为抗战宣传载体为主线,同时考察了中共各级党组织在宣传工作中的作用。以战争与宣传为研究视点,重点分析了由于战争动员而开展的各种群众运动与文艺宣传之间的关系,解决长期存在学界的有关文艺服务政治的表述不清的问题。其理论意义和实践意义在于突破以往的作品研究、木刻创作思想研究这种单一性纯艺术研究的思维,而是围绕党在各个时期的政策和各项运动的开展情况,把宣传战与解放区木刻创作融为一体,从而提出了在解放区木刻研究领域中至今尚属空缺的有关文艺宣传的阐述与界定。

本课题旨在研究解放区木刻的形成与战争宣传的意义,出版了《思想的力量——解放区木刻文献展(1937—1949)》,复制了解放区木刻作品 100 幅,在延安举办了"解放区木刻"展,并完成 1937—1949 年与"解放区"有关的全部文献资料整理工作。最终成果《解放区木刻研究》重在理论阐述,《解放区木刻图录》则精选 200 幅能够反映解放区木刻的整体面貌的作品进行分析,解读作品的历史发生及意义。

本课题研究有如下意义:第一,为解放区木刻研究提供有关战争与宣传理论性学术资讯;第二,开辟了具有一定可循价值的视野与空间;第三,首次构建"战争与宣传"的新学术框架,推动中共抗战文艺研究的进步;第四,结合当下教育改革,打破单一封闭式课堂教学体系,鼓励学生走向社会参与社会实践活动,为"红色基因"的再阐释提供教学研究的范本。

中国古代山水画理论史

项目负责人　张建军

项　目　号：15BF080
项目类型：一般项目
学科类别：美术学
责任单位：湖北大学
批准时间：2015 年 9 月
结项时间：2020 年 4 月

张建军（1969—　），博士，湖北大学教授、博士生导师，湖北省楚天学者特聘教授，英国牛津大学高级研究学者。主要从事中国画论和中国艺术史研究，曾主持完成国家社科基金艺术学项目 1 项、省部级项目多项，承担国家社科基金艺术学重大项目子课题 1 项，出版专著《中国画论史》《中国古代绘画的观念视野》等，发表论文 100 余篇。荣获省级哲学社会科学优秀成果三等奖 1 项，省高等学校科研成果奖二等奖 3 项、三等奖 1 项，省艺术科学优秀成果一等奖 1 项、三等奖 1 项。

本课题研究以山水画理论思想嬗变为核心，在历史的线索中对重要的山水画理论著作、作者及观点进行系统考察，探索重要理论问题，建构理论史框架，形成完整的中国古代山水画理论史体系。

本课题研究首先对整个中国山水画理论史的历史脉络进行了梳理，探索了山水画理论发展与观念演进状况。主要内容包括以下几个方面：

第一，六朝至唐代的山水画理论。顾恺之《画云台山记》是中国第一部山水画理论著作，谈及了其具体构思与创作的方法，暗含了"以形写神"的思想和"迁想妙得"的山水画艺术想象。宗炳《画山水序》指出，山水之性质为"质有而趣灵"，提出画山水的方法是"以形写形，以色貌色"。王微《叙画》则认为，山水画首先要和山海图、地图之类区别开，要有"生动"之致；山水画用笔与书法相通，可以将山水的形势取于笔下。谢赫《古画品录》所提的"六法"，在山水画中一直发挥作用，尤其是"气韵生动"更是在后世山水画理论中成了"第

一义"。萧绎《山水松石格》指出山水画"设奇巧之体势,写山水之纵横"的艺术,又提出"格高而思逸""笔妙而墨精"的要求,对唐代山水画理论有着先导意义。王维《山水论》强调山水画"意在笔先",对山水画"尚意"思想产生了影响。唐代诗人论山水画,涉及颇多方面。中唐著名树石山水画家张璪,以一句"外师造化,中得心源"留名画史,影响了中唐的"山水之变"。《历代名画记》《唐朝名画录》有诸多山水画记载,张彦远的"五等"和朱景玄的"四品",尤其是其中的"自然"与"逸品"概念,对山水画理论影响深远。张彦远论中唐"山水之变",也提供了山水画发展的重要线索。

第二,五代、宋元山水画理论。荆浩《笔法记》提出"图真",将"似"与"真"相区分,并提出山水画"六要"。郭熙《林泉高致》继承了荆浩"图真"思想,对山水之本性概括出"山水,大物也""山,大物也""水,活物也"这样简单而深刻的结论。欧阳修通过一首《盘车图诗》,提出"画意不画形"的绘画主张,成了后世写意山水画的精神先导。苏轼、黄庭坚、米芾围绕着传神、悟性、天分、墨戏等观念,全面探讨了文人画理论,其核心是"诗画一律"。沈括和董逌都受到苏轼等人的影响,沈括概括出了董源画近看不类物象而远看景物粲然的特征,而对李成"仰画飞檐"的质疑则呼应了郭熙对山水画"图真"方法之复杂性的认知;董逌认为在严谨的"图真"艺术中,同样可以进行一种心灵的游戏。郭若虚提出了"气韵非师"概念。邓椿将文人画思想更加明确化,"逸品居首""画者,文之极"为南宋以后文人山水画入居绘画主流开了先声。赵孟頫"作画贵有古意"和"书画本来同"这两个论断,奠定了元代山水画的主流走向。汤垕提出"写意"一词,并对之加以阐发。黄公望的理论核心,一是在观察自然中积累素材,二是理解山水画的本性——"画不过意思而已"。倪云林则进一步提升了山水画中的逸品地位,而且将"逸气"与"逸笔"概念提出来,"逸品"从此不再是不可捉摸之物,而成为一种山水画类型。

第三,明代山水画理论。王履重提"形似"的重要性,他在山水画"图真"与"写意"逐渐合流的时代,重又回到了"以形写形,以色貌色"的方向;何良俊指出,山水画优于山水文学,更能助人神游山水。王世贞则提出"山水以气韵为主",明确将山水画与人物画区分,认为山水画不能以"形模"来把握。董其昌论山水画的重心有两个,一个是笔墨,一个是悟性。他虽重笔墨,超过重丘壑,但"为山水传神"一词却成为他著名的口号。李日华号召画家们向古人学习,他看重"真工实能"的传统,并提出了"性者物自然之天"的说法。唐志契强调"最要得山水性情",正好道出了山水有灵的那层含义。顾凝远提出"生拙"之论。恽向提出"画至于文人而后能变",山水画"以意为主,而气附之"的主张。沈颢指出,每一位山水画艺术大师都会吸引一批追随者,造成山水画中"因袭"之风。

第四,清代山水画理论。作为遗民的龚贤崇尚笔墨,认为笔墨高于江山(丘壑)。恽南田尤其看重山水画的情感因素。石涛则企图在山水画中再造一个天下,以对抗已经为清人占有的天下,通过"一画"进行创造。"四王"把"南宗"笔墨推尊到了道统一样的地位。笪重光提出"从来笔墨之探奇,必系山川之写照",认为山水画之"通变",从来都不仅仅只是纸素上之事,而是与丘壑之体验息息相关。唐岱提出"画之有山水也,发挥天地之形容,蕴藉圣贤之艺业"。布颜图《画学心法问答》,一方面强调悟性,一方面强调传承,以"禅者,

传也"将心学之传的悟性与传承统一了起来。范玑的"画论理不论体"说出了山水画中求理、求法，与学习某种山水画风格之间加以分野。盛大士提出，画家首先应当精研笔墨，掌握笔墨本领，其次是要"理、气、趣兼到"，还有就是画要有如诗文一样有"寄托"。

本课题研究共发表阶段性成果论文5篇，完成书稿40万字。其创新与突破体现在以下方面：对顾恺之《画云台山记》作为第一部山水画理论著作的确认；对宗炳"以形写形，以色貌色"主张与早期装饰性青绿山水之间关系的揭示；对荆浩"图真"理论与中国水墨山水画进程关系的发现；对"图真"理论与"写意"理论之间关系的发现；对郭熙山水画"画见大意，而不为刻画之迹""画见大象，而不为斩刻之形"实质进行探讨，揭示其与得山水之本性之间的深刻关联；对苏轼"诗画一律"与中国山水画"写意"走向之间关系的发现；对苏轼"常理与常形"与山水画要得山水本性之间关系的发现；对赵孟頫"古意"论"书画本同"论与元代山水画走向关系的发现；对王履"画要似物，岂可不识其面"的分析；对董其昌南北宗论实质进行探讨，揭示出董其昌南北宗论的核心是悟性；对董其昌"笔墨精妙"与"为山水传神"这两个概念间的关系的挖掘；围绕王世贞"山水以气韵为主"的讨论；对唐岱"画之有山水也，发挥天地之形容，蕴藉圣贤之艺业"山水画观念的发现；破解中国山水画不科学、不进步的偏见；揭示出中国山水画理论正是较早思考了山水自然的复杂视觉形态，才采取"写其大意，不为刻画之迹"的方法；破解了明清画论大多没有价值的看法，发掘了明清山水画理论中的创造性内容与闪光点。

本研究学术价值主要体现在以下三个方面：第一，填补了学术空白，是第一部中国山水画理论史著作；第二，满足学术界与艺术界的知识与教学需要，为中国山水画创作提供支撑；第三，系统整理了中国古代山水画理论的资源，为中国古代山水画理论走向世界建立了基础。

成年人的漫画世界
——战后日本青年漫画研究

项目负责人 章谛梦

项 目 号： 14CF117
项目类型： 青年项目
学科类别： 美术学
责任单位： 浙江大学城市学院
批准时间： 2014年8月
结项时间： 2018年7月

章谛梦（1983— ），浙江大学城市学院助理研究员，入选杭州市社科优秀青年人才培育计划。主要从事动漫产业与文化研究，主持和参与国家社科基金艺术学项目、杭州市哲学社会科学规划项目、杭州市文化创意产业专项课题等各级各类课题多项，在《电影文学》《浙江艺术职业学院学报》等刊物发表论文多篇。

日本是世界上最大的动漫制作和输出国，素有"动漫王国"之称。动漫已经成为日本在国际交往中的"文化名片"，日本外务省甚至选定著名漫画家弘兼宪史的名作《课长岛耕作》作为礼品送给外宾。同时，日本也是漫画出版大国，每年出版的图书期刊中有近四分之一是漫画。

在日本，漫画被公认为一种艺术，一种严肃得如同文学一样的艺术。日本漫画自战后在手塚治虫的引领下迅速发展兴盛，其也从轻松娱乐的儿童读物发展成为适合所有年龄层读者的故事文本。同时，日本漫画在战后还经历了从儿童漫画、剧画、少年漫画、少女漫画到青年漫画、成人漫画的发展历程。

日本漫画自20世纪80年代末敲开中国的大门后，在国内一直被许多人视作儿童读物。甚至时至今日，在国内动漫产业发展如火如荼的情况下，仍然有不少读者认为漫画是"小孩子和学生的读物"，也经常给它扣上"低龄""幼稚"的帽子。而事实上，漫画尤其是日本漫画早已在其长期的发展过程中创造出面向不同年龄层的作品，并演化成不同的类型，

而其中最典型的以成年人为读者对象的漫画类型则非"青年漫画"莫属。

近年来,国内动漫产业发展迅猛,随着互联网的飞速发展,日本漫画在国内的传播也日渐迅速。但是,目前在国内最为流行的依然是日本的少年漫画和少女漫画,日本青年漫画尚未成为国内漫画市场的主流漫画类型。因此,从促进国内漫画产业全面发展的角度来说,对日本青年漫画深入研究是非常必要的。

课题组多次赴日本和国内的北京、南京、上海、西安、广州、青岛等地,拜访了日本和国内的漫画研究学者和业内人士以及部分高校的专家学者,其中包括日本著名漫画研究学者竹内长武、夏目房之介以及漫友文化和金龙奖创始人金城等。在此基础上,从战后日本青年漫画的概念、特点、发展历程、代表作家和作品以及艺术性和社会评价等方面入手,较为全面地研究了日本战后青年漫画,并从成年人的角度对漫画的艺术价值和社会价值作了探讨,为广大读者勾勒出一个较为完整的日本战后青年漫画的历史画卷。主体内容如下:

第一,阐释本书中漫画和青年漫画的概念特点,然后从宏观层面上分析目前日本漫画市场的出版现状和海外输出情况,最后将日本青年漫画和时下发展较快的欧美图像小说进行简要的比较。

第二,全面讲述战后日本青年漫画的发展历程,将战后日本青年漫画的发展分为五个时期,即萌芽期(战后至50年代中期)、剧画时期(60年代)、青年漫画杂志时期(70年代)、多元化时期(80年代)和成熟期(90年代至今),并重点回顾了每个时期的标志性事件以及有代表性的漫画作家作品。

第三,阐述杂志引领下的青年漫画。战后日本漫画的发展史,在一定意义上来说就是漫画杂志的发展史。青年漫画在其发展的过程中,杂志的作用不容忽视。青年漫画杂志从20世纪60年代中期开始陆续诞生,并出现了在日本战后漫画史上占有重要地位的两本青年漫画杂志——*GARO* 和 *COM*。70年代末,漫画界又涌现出许多"YOUNG"系列杂志,如 *YOUNG JUMP*、*YOUNG MAGAZINE*、*YOUNG SUNDAY* 等,同时还有小学馆旗下具有较大影响力的"BIG COMIC"系列。80年代起,青年漫画杂志开始细分化,科幻主题的 *WINGS*、恐怖主题的 *HORROR HOUSE*、女性主题的 *YOU* 等种类繁多的青年漫画杂志纷纷涌现,之后又出现了目前最有影响力的青年杂志——*MORNING* 和 *AFTERNOON*。

第四,讨论漫画赏中的青年漫画。和其他类型的漫画一样,战后众多的青年漫画中也同时存在优秀和低劣的作品,但是在论及哪些青年漫画相对优秀时,每个人都会有自己的看法和评判标准。不过这并不意味着就没有公认的优秀作品存在,而是需要一些相对权威的平台来进行相应的评价和引导,漫画赏就是这方面的代表。首先介绍了部分具有代表性的漫画赏,而后则将重点放在了获奖作品以青年漫画为主的手塚治虫文化赏上,通过全面回顾获得手塚治虫文化赏的青年漫画作品,进一步展示优秀作品的魅力。

第五,分析日本青年漫画的主题特点,并对其艺术性予以探究。决定青年漫画定位的关键还是读者的年龄层,而不是画面、叙述风格等,起码用绘画技巧和线条来区分青年漫

画与否是不现实的。青年漫画发展到现在,其艺术性已经达到一定的高度,只是不同的作品之间还是会存在一些差距。漫画作为一种大众文化,或者说是一种商业性的"消费艺术",其艺术性是毋庸置疑的,但是也不能将其提到一个不切实际的高度。毕竟从本质上来说,漫画作为一种流行性很强的文化,还是以娱乐大众为主要目的,过分夸大其艺术性反而会失去真正的价值所在。

第六,回顾战后日本漫画恶书追放运动及其引发的漫画论争。战后的日本漫画作为一种新型的大众艺术形式和文化载体,与其他新生事物一样,无可避免地会在发展中经历一些曲折,而恶书追放运动就是其中较为典型的事件,青年漫画又在其中扮演了非常重要的角色。恶书追放运动的发生,除了历史原因还有漫画自身的原因。早期社会舆论对漫画存在一定的偏见,认为漫画就是给少年儿童看的,所以一些尺度较大的作品便会遭到批判。但是随着时代的发展,以青年漫画为代表的"给大人看的漫画"逐渐被社会所认同,论争逐渐趋于平衡,为漫画正名的呼声也日益高涨。同时,对恶书追放运动带来的经验、教训也作了总结。

此外,又整理了部分具有代表性的青年漫画家的简介。

本课题研究的最终成果为《成年人的漫画世界——战后日本青年漫画研究》,由江苏人民出版社于2019年出版。该书通过对日本青年漫画的深入研究,促使其在国内得到了更广泛的传播,从而让更多的人摆脱对漫画"低龄""幼稚"的片面认识,并令国内原创漫画有了更广阔的发展空间和更广泛的读者群,内容更有深度,市场更加繁荣。该书受到了著名画家金城和聂峻的高度评价和出版推荐,还于2019年12月8日在杭州单向空间书店举行了新书分享会,受到了广大读者的好评。

民间信俗下古代妈祖塑像和图像艺术研究

项目负责人　张蓓蓓

项　目　号：14CG131
项目类型：青年项目
学科类别：美术学
责任单位：苏州大学
批准时间：2014 年 9 月
结项时间：2019 年 10 月

张蓓蓓（1982—　），博士，苏州大学教授、博士生导师，江苏省高校"青蓝工程"中青年学术带头人，苏州工业园区高层次和紧缺人才，江苏省"社科优青"培养对象。先后主持国家社科基金艺术学青年项目 1 项、中国博士后科学特别基金资助项目 1 项、中国博士后科学基金面上资助项目 1 项、江苏省博士后基金资助项目 1 项、市厅级课题项目 3 项，参与国家社科基金艺术学项目 2 项，出版学术专著 1 部。

本课题主要基于民间信俗研究古代妈祖立体塑像和平面图像艺术。研究目的有二：其一，妈祖塑像和图像艺术不仅是一种民间画塑艺术，更是民间信俗的一种识别符号，只有将妈祖形象与民间宗教神祇形象进行横向比较分析，将不同历史阶段、不同区域妈祖神像的制作技艺进行纵向比对研究，才能正确建构妈祖塑像和图像艺术的原型符号；其二，围绕民间信俗下妈祖塑像和图像艺术的研究，有助于世界华人华侨文化对国族文化的认同，提升民族情感，增强中华民族的凝聚力。基于民间妈祖信俗所建构的妈祖塑像和图像艺术原型符号是一个显性信仰符号、一种特殊的文化与情感纽带，能够促进各国人民的友好往来。

本课题研究过程如下：2014—2015 年，主要查阅关于妈祖塑像和图像艺术的相关文献，整理妈祖信仰的源起、传播背景和原因、分布区域等内容，对妈祖的身世、神职等形成一个清晰和完整的认识；基于史料，整理出对妈祖形象方面的文字记载和图像描绘、供奉

形式等，为妈祖形象的深入研究提供一定的理论支撑；深入妈祖信仰的发源地和分布区域进行走访、调研，着手第一手资料的收集与记录。2016—2017年，主要搜集现存古代妈祖塑像和图像，并对其不同朝代的形貌特征进行甄别；在此基础上，将妈祖塑像和图像分别排列、比对，将妈祖与其他宗教女神进行比较，找寻和归纳不同历史时期妈祖塑像和图像的表现形式、制作技法和形貌特征；比较不同时期、不同区域的技艺，分析和总结妈祖图像和塑像的共性与差异。2017年下半年起，分析前期调研所获各项资料，对与妈祖相关的古籍文献进行分类与整理，对妈祖塑像和图像艺术研究观点加以确定和提炼，确定了系列论文相关的选题及研究视角、研究方法和创新之处，展开了相关的撰写工作。最终形成了6篇与课题相关的学术论文，并汇编成册，总字数约为20万。

本课题着力研究和解决以下两大问题：

第一，作为民间宗教艺术，妈祖形象究竟为何？妈祖塑像与妈祖图像有别，前者是通过知觉所形成的对某个事物的整体印象，后者是一种物体本身所具备的固有形貌与影像。基于艺术的物化形式所呈现的不同形式、内容和特征，将妈祖形象归纳为：初始形象、转型形象和典型形象。妈祖初始形象既源于生活、又超于现实，是日常妇女形象与同时期女神形象的神人合一、人神同形的复合体；妈祖转型形象则因奉祀场所、供奉群体、信仰区域、主流神像的造像技术及审美观念等不同而呈现百变而无定式；妈祖的典型形象既具备了民间神像艺术的个性，又兼具了民间神像艺术的普遍性；这三种形象是不同历史时期妈祖文化的一种映射和写照，是信众们能够感知的作为神的象征与化身的祭祀对象，是神格与灵性在现实生活中物质载体的一种呈现方式。

第二，在民间信仰习俗下，妈祖塑像和图像艺术原型符号是否需要建构？虽然妈祖神威显著，生平事迹深植人心，奉祀人群多元，但是信众们对妈祖形象的认知仅停留在意象层面，在区分妈祖和其他神明时，多半需要借助其配祀或坐骑进行判断，而非通过妈祖的形貌特征。妈祖具体形象的模糊性，造成了信众群在印象和认知上普遍出现了莫衷一是的现象。特别是在当今妈祖文化传播过程中，妈祖图像和塑像被用作视觉符号出现在一些广告宣传、文创产品中，妈祖冕冠形状、手势仪态等均有所偏差甚至错误百出，极大地亵渎了妈祖精神，曲解了妈祖形象，不利于妈祖文化的传播，使得世人对妈祖文化和妈祖形象无法形成统一的、正确的认知。妈祖图像和塑像作为一种视觉符号标识，能够穿透语言的阻隔、地域的界限，唤起海外华人华侨对原乡的记忆，激发同宗同源的民族情感和同根同脉的文化认同。只有妈祖图像和塑像艺术原型符号正确建构、现代呈现及合理传播，才能提升妈祖形象的视觉辨识度，有效传承与保护妈祖信俗这一非物质文化遗产，基于民族文化认同提升民众的文化自觉，增强民族文化自信，实现民族文化自强。

本课题研究内容分为六部分：第一，基于妈祖从巫到神及多元神职探讨妈祖信仰的源起，探讨其传播的路径、原因及载体；第二，基于对文献和现存实物中妈祖形象的梳理，探求与考辨妈祖服饰的初始形貌，并对妈祖服饰原型图像进行复原实践；第三，依据妈祖塑像造型及服饰形象进行分期研究，提炼与总结出历代妈祖塑像所呈现的不同风格与特征；第四，主要将观音与妈祖组合的版画神像作为研究对象，追溯此类"观音妈联"的由来，

探讨其中的妈祖形象及内涵,分析该类版画神像的平面构成形式;第五,围绕妈祖塑像技艺展开研究,重点选择南(福建、台湾)北(天津、山东)两大区域的代表性城市,探讨塑像技艺在不同地域所呈现的标准化、在地化和本土化的发展;第六,基于图像和塑像中妈祖的初始形象、转型形象及典型形象及其艺术符号与艺术中的符号的探讨,从民族文化认同的角度提出妈祖塑像和图像艺术原型符号的具体建构。

本课题研究提出的主要理论观点有三个:第一,基于民间多神信仰,提出集合式妈祖图像的三种图式与其他神像版画间具有一定的关联性;第二,基于民间匠作技艺,提出妈祖塑像制作具有约定俗成的比例关系与量度规律;第三,基于民族文化认同,提出妈祖塑像和图像艺术原型符号的建构之道。本课题重在突出塑像和图像艺术所呈现的妈祖形象探讨,基于现存实物、根据时间轴剥离和还原出妈祖在不同历史阶段中所呈现的各种形貌与仪容,提出妈祖的三大形象,为妈祖艺术原型符号的构建提供可依之据;基于艺术符号的相关理论,在民间信俗视野下提出妈祖艺术原型符号的建构之基和建构之道,为信众提供一套完整且正确的显性识别之征;通过不同地区妈祖图像和塑像呈现的特征和制作技艺进行比较,提出了闽台妈祖技艺的标准化建立,为各地区妈祖图像和塑像制作技艺提供了模范之本;传播各地后的妈祖图像和塑像技艺不仅融合宗教神像的制作仪轨,而且还将地方性的技艺纳入其中,故而通过对北方两大典型地域的剖析,提出妈祖制作技艺的本土化和在地化发展。

本课题对妈祖服饰及形象复原实践的成果,是笔者通过在闽台等多地进行调研,结合史实,为台湾新竹林氏家庙中的妈祖塑像绘制的设计画稿。其后,林氏宗亲在广州佛山根据笔者设计绘制的妈祖塑像画稿进行了等比例放大烧制,烧成的陶质妈祖塑像目前被安放在家庙专设的妈祖神龛以供林氏族人敬奉。本课题的理论成果既可以为信众提供正确标识,唤起华人华侨的原乡情感,提高年轻群体对妈祖文化的认同,推动妈祖文化的现代传播,又可以为妈祖艺术的现代传播奠定坚实的理论基础,为各地匠师制作妈祖的画塑提供可参考的理论层面和技术层面的支撑,为学者们继续研究民间妈祖艺术提供一定的借鉴和参考。

20 世纪中国美术史学理论与方法研究

项目负责人　曹　贵

项 目 号： 15CF142
项目类型： 青年项目
学科类别： 美术学
责任单位： 武汉理工大学
批准时间： 2015 年 9 月
结项时间： 2020 年 10 月

曹贵(1984—　)，博士，武汉理工大学讲师、硕士研究生导师。主要从事艺术学理论、文化遗产学和美学研究，曾主持国家社科基金青年项目 1 项和校级社科基金重点项目 2 项及一般项目 1 项，出版专著《20 世纪上半叶中国美术史学理论与方法》，发表论文 20 余篇，其中《非物质文化遗产与旅游产业互动发展》荣获 2018 年度湖北省第一届"非物质文化遗产保护与传承优秀科研成果优秀奖"。

本课题是对 20 世纪中国美术史和理论著述的考察与探析，研究对象主要是大陆学者的中国美术史学著作。

从现代史学的层面而言，中国美术史学作为一门独立的学科，是在 19 世纪末 20 世纪初中西方文化的碰撞与融合等多种因素的影响下才形成的。所以，具有现代意义的中国美术史学，只有短暂的百年历史。而在这百年里，中国美术史学又可细分为三个时期，分别是"滥觞渐兴"期(1901—1948 年)、"一支主导"期(1949—1976 年)和"多元开拓"期(1977—2000 年)。本课题研究在宏观上分为三部分，并且每一部分均有思想文化背景的阐释和概评，然后重点对每一期的具有典型性的中国美术史和美术史理论著述进行论述和解读。总结过去，反思问题，期冀更好地为当前甚或今后的中国美术史学的创新与发展注入新鲜的血液。

20 世纪上半叶是中国社会大变革的时代，与之相伴，中国美术史学亦实现了由传统形态向现代形态的转型。此一时期，姜丹书、陈师曾、黄宾虹、潘天寿、傅抱石、滕固、李朴园、胡蛮、郑午昌、俞剑华等美术史家或者画家，或受到日本学者、德国模式及苏联模式的

影响,或脱胎于中国传统美术史学,撰写的一大批具有拓荒性且分量十足的中国美术史学著作,对现代中国美术史学之建立以及当时的美术史教学和美术史知识普及起到了重要作用。20世纪"滥觞渐兴"期的中国美术史学研究,其最鲜明的特征就是在四种模式(即日本学者、德国模式、苏联模式和中国传统美术史学)影响下形成四大类并呈现出各自的特点。因此,本课题研究在宏观框架的把握上,首先对此设定四个重点观照点,分别对日本学者、德国模式、苏联模式、"中国传统模式"影响下的中国美术史学研究成果进行考察。其次,在每种模式微观的分析中,选取此期具有代表性的中国美术史学著述进行解读,尝试着从美术史观、美术史分期、研究方法及编撰体例等方面深入探讨每本(篇)著述的特点或价值。诸如对姜丹书《美术史》成书特点及其价值的探讨、陈师曾《中国绘画史》与潘天寿《中国绘画史》的考察、滕固《唐宋画论:一次尝试性的史学考察》理论内涵的阐释、郑午昌《中国画学全史》成书特点及其影响的观照,等等。在参阅前贤观点的基础上,不乏提出有深度的见解。再次,在这部分的概评中,对此时期的美术史家之中国美术史学研究从理论和方法上进行了整体评述。

新中国成立初期至"文化大革命"结束这段时期,马克思主义史学占据了主导地位。在中国美术史学研究领域里,众多美术史家和学者们积极参与思想改造,马克思主义中国美术史学体系亦逐渐为广大美术史学工作者所接受。这一阶段,尤其在中国美术通史研究方面,王逊《中国美术史讲义》(1956年)、李浴《中国美术史纲》(1957年)和阎丽川《中国美术史略》(1958年)三部著作的出版,堪称20世纪五六十年代中国美术史学研究甚具典型性的成果。但随后由于特定的时代背景——政治生活中极"左"思潮以及教条主义和形式主义的影响,中国美术史学研究遭遇了冲击,研究方向也发生了偏离。再在后来的"文化大革命"期间,学术研究完全沦为政治斗争的工具,中国美术史学研究可谓陷入了停滞状态。

"文化大革命"结束后,我们党实现了思想上的拨乱反正,学术研究上也开始了正本清源的工作,整个国家迎来了改革开放的新时期。于此,新思潮的涌起,给中国美术史学研究带来了蓬勃生机,无论中国美术通史的研究,还是断代史、门类史和专题史的研究,都展现出了强大的研究活力,中国美术史学重新走上了健康繁荣、多元开拓的康庄大路。

上述对"一支主导"期和"多元开拓"期中国美术史学研究的考察,仍然是基于研究呈现的特点,重点分为美术通史、断代史、门类史和专题史进行阐释。由于通史和断代史偏向于"史",而门类史和专题史侧重于"论",所以课题对这两期的研究,大体分为"美术史"和"美术史理论"两部分分别探究。在主体部分的前面有时代背景的介绍,后面也有对两期美术史学研究的概评。

本课题成果发表后受到了学术界的广泛关注。清华大学美术学院张夫也教授评价该成果"具有相当的创新和建树","在结构上做到了宏观与微观的相结合,既非宏大而显空洞,也非微小而呈支离破碎,取得了客观的研究效果"。清华大学美术学院陈池瑜教授评价其"较为系统和深入地对20世纪中国美术史著述的理论与方法进行了研究","揭示其新的艺术史观与方法"。湖北美术学院周益民教授认为:"该项目成果结构完整,脉络清

晰，观点明确，论据充分……以较充分与翔实的论据论证了具有现代意义的中国美术史学在20世纪上半叶实现了由传统形态向现代形态的转型，其中对'滥觞渐兴''一支主导'和'多元开拓'三个时期的划分，较为准确地归纳出20世纪中国美术史学在这百年之中的流变过程与阶段特征。尤其是关于'滥觞渐兴'时期四种模式的观点对于今天的美术史学研究，无疑具有一定的学术创新与启迪意义。"

青藏民族工艺美术

项目负责人　马建设

项　目　号：14DG47
项目类型：文化部文化艺术科学研究项目
学科类别：美术学
责任单位：青海省工艺美术保护管理办公室
批准时间：2014年8月
结项时间：2016年2月

马建设(1955—)，青海省工艺美术公司高级工艺美术师，青海省一级工艺美术大师。曾主持"青海民间工艺、民间美术""西北人文环境资源数据库""中国工艺美术全集·青海卷"等多项国家课题，主编《中国工艺美术全集》等，出版《青藏民族工艺美术》《工艺美术》《藏传佛教工艺美术》《青藏民族工艺美术（第二版）》等专著多部，在《中国工艺美术》《青海文物》《青海文化》等刊物发表学术论文多篇。

中国经济的快速发展，给传统文化带来了巨大的冲击，青藏民族传统工艺美术文化此时正面临着萎缩、边缘化、濒临灭绝的尴尬局面。目前，从中央到地方，都在积极组织社会、民间力量，发掘、研究民族民间工艺美术文化，全面、系统、多角度、完整地研究青藏文化，包括青藏民族工艺美术的形成、历史、工艺、材料、造型、内涵、风格等。本课题研究的主要目的是保护、传承传统文化，为后人留下一份弥足珍贵的遗产，以便学习、了解、传承民族的文化传统以及开发利用相关文化产品。

本课题研究的大体过程是在1999年版《青藏民族工艺美术》的基础上重新调整大纲，并进行了较大的补充，经过认真听取专家学者的建议和十几年的资料收集整理，使得成书体例更为规范，重点内容有所增补，理论研究较为深入，覆盖范围也较为全面，基本能够完整地体现出青藏地域多民族工艺美术文化的全貌。在研究过程中，首先有目的地查找了相关史料，主要有史书资料、考古文物和一些学术刊物等；然后对资料的缺失或不明确之处进行实地调研；将资料汇总后，再进行内容的补充和结构的调整。研究过程是在一边编

写、一边梳理、一边研究中,不断修改、完善,使其资料充分、文献准确、规范合理、内容丰富。

本课题的主要研究成果《青藏民族工艺美术》一书将为青藏高原非物质文化遗产的保护提供借鉴,并为文创产品和旅游纪念品的开发提供较为丰富的创作素材,从学术的角度填补中国工艺美术在民族地区研究的空白。《青藏民族工艺美术》共有三编十一章:第一编为史前篇,包括"旧石器时代"和"新石器时代"两章;第二编为古代篇,包括"夏商周时期""秦汉魏晋南北朝""隋唐五代十国""元明时期""明清时期"五章;第三编为现代工艺篇包括"现代历史沿革""丰富的民族工艺美术(上)""丰富的民族工艺美术(中)""丰富的民族工艺美术(下)"四章。

本课题研究的重点是传统工艺美术文化。本课题借用"工艺美术"之名,扩大了项目的制品、工艺研究范围。"工艺美术"一名由于是以器物的艺术造型和装饰表述为主,使得工艺器物在发展过程中的演变有着一定的局限性,对连续的工艺文化范围有所限定,如工具只能表述有装饰的,那么绝大多数工具的工艺造型便被放弃,使得品类系列不完整。再如工艺制作雕刻,只介绍有装饰的雕刻制作技术,而相关的用品用具制作技术便不再提及。又如服饰配饰,有很多配饰造型是从实用工具演化而来,如果不谈实用功能及演化过程,那也只是其中之一,也包括工具创造和设计审美。"工艺美术"一词是20世纪30年代从日本引进的,当时看似乎贴切,但从中国实际研究发现,在表述中基本将实用和装饰分隔而谈,从器物总量看实用器物和制作器物的工具占比很大,而不被人所知。"工艺美术"概念引进不到100年,而中国器物设计已有5 000年的历史,什么名称更确切?宋代李诫的《营造法式》一书的名称则相对合乎中国工艺文化特点,即设计制作方法,但人们对其十分陌生,又没有现成的名称,也只有沿用"工艺美术"。有鉴于此,我们建议继续研究中国传统工艺文化特有的概念与名称以及围绕器物演化的工艺文化创作、发展状况。

本项目研究成果内容丰富,系统完整。项目最终成果《青藏民族工艺美术》(第二版)由青海民族出版社于2018年出版,受到了科研教学和"非遗"研究方面的重视、应用,广泛适用于青藏地域文化教育领域、工艺美术行业和文化旅游产品开发。

巴蜀地区"天龙八部"造(图)像文化形态研究

项目负责人　刘显成

项　目　号：15DF41
项目类型：文化部文化艺术科学研究项目
学科类别：美术学
责任单位：西华师范大学
批准时间：2015 年 9 月
结项时间：2020 年 9 月

刘显成(1975—　)，西华师范大学教授、硕士生导师，中国美术家协会会员，四川省文艺评论家协会会员。主要从事美术创作实践与美术文化学研究。曾主持教育部青年社科项目1项、文旅部艺术学项目1项、厅级课题多项，参与国家社科基金项目、教育部项目各1项，出版专著《美术文化概论》《梵相遗珍——四川明代佛寺壁画》，参编、主编教材2种，发表论文40余篇、画作多幅。荣获第八届四川省巴蜀文艺奖文艺评论类铜奖、西华师范大学第一至三届"铸魂励教·最受学生欢迎的教师"称号、"西华师范大学教学名师"称号，多次参加国家级和省级画展并获奖。

本课题是对巴蜀地区汉传佛教艺术遗存中"天龙八部"题材造(图)像从图像学和文化学的视角展开的专题性研究，试图通过系统化地整理相关文献，考察其风格演化的规律和传承流布的轨迹，并在与我国周边异质文化的同类题材比较中挖掘其中的民族文化价值。

从学术基础建设方面来讲，天龙八部造(图)像亟须被学界纳入研究日程，一旦造(图)像进一步风化毁损，原始研究资料不足，就会对相关学术研究造成不可估量的损失。一方面，巴蜀地区天龙八部造(图)像保存量大，保存完好者较多，在中国佛教文化艺术史上分外耀眼。尽管许多窟龛的天龙八部在雕造时本身就不完整，历史上还损毁了一部分，但仍旧有大量体系完备、雕刻精美的天龙八部造像被较好地保存下来，如广元皇泽寺第28号窟(初唐)、巴中南龛第053龛(盛唐)等，能够支撑起历史分期、地域关联、风格样式等方面

的研究。另一方面,在蒙元铁骑践躏巴蜀、石窟文化衰绝的宋元以降,四川明代佛寺壁画接棒石窟造像传统,承传了唐、五代以来四川辉煌的壁画成就,又接续了北方壁画艺术传统,绽放出芬芳的花朵,延续了佛教艺术元脉。其中,平武报恩寺、蓬溪宝梵寺、剑阁觉苑寺、资中甘露寺、新繁龙藏寺等佛寺中的"天龙八部"壁画,大多品相完好,体系完备,能与石窟造像相互印证,也能与其他地域的天龙八部图像,如敦煌、山西、云南及韩国、尼泊尔、日本等,建立起互补的文化关联。

通过统一整理巴蜀石窟寺"天龙八部"造(图)像体系,研究该题材的历史流变、风格特点、地域特征、传播方式、文化关联、民俗涵养等内容,可为佛教文化研究和佛教艺术研究提供丰富的标本,为"天龙八部"相关研究提供更深入的思考空间和向度,对丰富巴蜀佛教石窟和壁画艺术研究成果具有探索性意义。而在旅游业迅猛发展的当下,巴蜀石窟造像和佛寺壁画也显示出了独特的宗教文化魅力。川北的广元、巴中,川南的夹江、乐山,川东的大足,川中的安岳,重庆三峡库区的石窟造像,以及四川成都、新繁、彭州、广汉、梓潼、剑阁、广元、蓬溪、资中、蒲江的明代佛寺壁画,形成了拉动西部地方经济的旅游文化画廊。本课题研究将在一定程度上满足游客求知求奇求美的心理需要,丰富当地旅游文化资源,促进经济增长。

本课题研究查阅了大量藏经、方志、考古发掘报告、图录、期刊等文献,实地考察了大部分石窟寺以搜集图像资料,最终形成《梵相遗珍——巴蜀石窟寺天龙八部造(图)像研究》的成果,包含巴蜀地区"天龙八部"图片近300张,以图文并茂的形式呈现了巴蜀地区"天龙八部"造(图)像的面貌,收录了"巴蜀地区八部众的造像时间"表、巴蜀地区"天龙八部"的尊格特征表、"天龙八部"诸部的传说来源表、佛教三界以及"天龙八部"居处境界示意表、莫高窟的"天龙八部"统计表、榆林窟第25窟的构成示意表、霍熙亮所编"现存梵网经变说戒会画面、榜题与经文对照"中"天龙八部"信息表、第五院鉤召被甲法中人形"天龙八部"的特征描述、《千手观音造次第法仪轨》中人形"天龙八部"的特征描述、莫高窟第158窟西壁《涅槃变》天龙八部尊格识别,等等。

本课题的研究成果《梵相遗珍——巴蜀石窟寺天龙八部造(图)像研究》主要解决三大问题:佛教"天龙八部"及其造像的渊源,巴蜀石窟寺"天龙八部"造(图)像遗存考察、记录与研究,巴蜀天龙八部造(图)像研究的基础性问题分析。各篇章的研究内容分别是:第一,佛教"天龙八部"及其造像的渊源,从两个层面探讨了"天龙八部"的渊源与形态。第二,考察成都以东地区的"天龙八部"造像,涉及广元、巴中、达州、绵阳、德阳、南充、广安、遂宁等地。第三,考察成都以南地区的"天龙八部"造像,涉及简阳、资阳、眉山、乐山、内江、自贡、泸州、宜宾等地。第四,考察成都及以西地区的"天龙八部"造像,主要为蒲江、邛崃两地。第五,考察重庆地区的"天龙八部"造像,涉及合川、潼南、大足、忠县四地。以巴蜀石窟为主线,将巴蜀明代佛寺壁画中的"天龙八部"进行对比研究,也将山西、敦煌、日本等地的"天龙八部"加以对比,在细致描述中具体把握巴蜀地区"天龙八部"造(图)像的遗存现状。第六,讨论巴蜀"天龙八部"造(图)像研究的几个基础性问题。先是确立了巴蜀地区八部众造像系统的标准,即常规天龙八部、带摩竭鱼的组合、佛道合龛。其后又从巴

蜀八部众造像尊位数量、尊格特征、地区风格和布局差异、造像时间、盛行原因与价值等方面进行归纳分析，力图在宏观上把握巴蜀"天龙八部"造（图）像的系统结构和内涵。

本课题主要提出了如下观点：第一，巴蜀"天龙八部"造像是珍贵而独特的历史文化遗产，世界"天龙八部"造像艺术在中国，中国"天龙八部"造像艺术在巴蜀。第二，确立巴蜀"天龙八部"造像的三类标准窟龛，解决尊像识别问题。第三，巴蜀"天龙八部"造像是文化传播节点的古老化石，而且巴蜀"天龙八部"造像在文化传播链条上处于上游，就民族文化影响而言其传播路径十分值得研究。

本课题研究还存在一些待完善之处，如对四川石窟的分区还处于简单描述阶段、对巴蜀地区与"天龙八部"关联的民间信仰和民俗文化等问题还没有展开深入探究、尚未就道家八部众展开研究、对有些窟龛或寺庙壁画的"天龙八部"因为诸多限制考察还不到位，等等，这些都是新的学术增长点。

本课题研究成果问世后反响良好，如故宫博物院故宫学研究所所长章宏伟先生评价说这"不是平地起高楼"，其"用力勤、用工深"。

川渝地区隋唐道教造像研究

项目负责人　耿纪朋

项　目　号：15DF49
项目类型：文化部文化艺术科学研究项目
学科类别：美术学
责任单位：四川文化艺术学院
批准时间：2015年10月
结项时间：2019年12月

耿纪朋（耿吉蓬）（1982—　），四川文化艺术学院教授、中国非物质文化遗产研究院副院长、民俗艺术与艺术市场研究所所长。主要从事中国宗教美术史、中国文化遗产、区域文化产业研究以及艺术评论与策划，先后主持和参与省部级及以上项目十余项，出版的著作和教材有《文房四谱》《雪宦绣谱》《事林广记》《中国美术史》《外国美术史》等，发表各类学术文章百余篇。

本课题全面考察川渝地区隋唐道教造像，研究川渝地区隋唐时期道教造像传播的途径、造像风格体系的形成、图像内容系统的来源与区域性变化、川渝地区隋唐道教造像在中国造像艺术史上的历史地位等问题。

本课题研究先纵向搜集、整理方志记载为主的文献资料和各种图像资料，横向调查现存川渝地区道教造像，结合有纪年题记的造像，梳理隋唐时期道教造像，辨别与佛教造像混杂的道教造像作品，综合考察隋唐时期道教造像的传播途径；分析川渝地区隋唐道教造像风格体系的形成因素，研究川渝地区隋唐造像的图像内容系统的来源与区域性变化；在以上研究的基础上，进一步分析川渝地区隋唐道教造像在中国造像艺术史上的历史地位。

川渝地区道教造像的历史传统十分悠久，其源头可以追溯到简阳逍遥洞东汉顺帝时期的"汉安元年四月十八日会仙友"石刻。而在剑阁地区出土的东晋（存疑）、北魏年间的道教造像，足可以证明四川地区是雕刻道教造像流行较早的区域之一。隋唐时期，因金牛道、米仓道的繁荣，从魏晋南北朝时期便开始传入的各地道教造像风格在川渝地区得到了

进一步的传播，并且结合川渝地区的地域特色形成了独具特色的道教造像。课题组在立项前，就曾对川渝地区 30 多处隋唐时期道教窟龛造像进行了考察，并对川渝地区的有关文献资料进行了整理。这些成果为课题的研究打下了良好的基础。

本课题最终成果为专著《川渝地区隋唐道教造像研究》和报告《川渝地区隋唐道教造像研究报告》，共计 41.6 万字、163 张图片。其主要内容包括以下几部分：第一，梳理了川渝地区隋唐道教造像所涉及的文献史料，共有史籍文献、方志文献、道教典籍、碑刻文献等四项。其中，史籍记载的内容较少，多集中在丹棱龙鹄山、安岳玄妙观等具有代表性的窟龛之中；方志文献、道教典籍、碑刻文献的内容则相对较多。第二，实地调查和整理、研究相关文献资料。课题组运用田野调查和文献研究法，考察了广元剑阁鹤鸣山造像、绵阳西山观玉女泉造像、安岳玄妙观造像等一系列川渝地区隋唐道教造像的代表窟龛，获取了大量的资料，为后来的研究提供了丰富且翔实的依据。第三，探讨了川渝地区隋唐道教造像的图像特点、造像风格体系形成的原因、造像风格体系的共同特点、图像来源及区域性变化等问题，对川渝地区隋唐道教造像的图像进行了详尽地探讨。第四，从图像传播的角度探讨了川渝地区隋唐道教造像的起源之地、外部传入途径及内部的相互影响，明确了川渝地区隋唐道教造像受关中地区道教造像影响最为深刻而同时也受到了来自其他地区造像风格影响的观点；还就传播的具体路径作了探讨，认为川渝地区隋唐道教造像的传播是依托金牛道、米仓道以及区域内的水域交通线路进行传播的。第五，探究了川渝地区隋唐道教造像对道教造像艺术、道教发展、文化传播的意义，肯定了川渝地区隋唐道教造像在中国道教造像艺术中的地位。

本课题研究提出以下观点：第一，川渝地区隋唐时期道教造像传播的途径主要是从关中传入、依次向南并在玄宗入蜀之后发生了一些变化，可以分为隋代风格、初唐风格、盛唐风格、中晚唐风格，其中以初唐风格和盛唐风格为主。第二，川渝地区隋唐造像的图像内容系统来源于关中以长安为首的官方造像体系，但随着深入川渝地区，其与区域性道教派系发生联系，出现区域性变化。第三，川渝地区隋唐道教造像在中国造像艺术史上有着重要的历史地位，是隋唐时期道教造像的主要区域造像品类之一，其深刻地影响了两宋道教造像的传统。

本课题的创新之处主要体现在两个方面：第一，将理论体系化。本课题通过具体的个案分析梳理了川渝地区隋唐道教造像传播的途径，勾勒出隋唐时期道教造像在川渝地区传播的具体路线，考证了现存川渝地区隋唐道教造像的具体时间，分析了川渝地区隋唐道教造像风格体系的形成因素，探究了川渝地区隋唐造像的图像内容系统的来源与区域性变化。在以上研究的基础上，又系统分析川渝地区隋唐道教造像在中国造像艺术史上的历史地位。第二，具有现实参考性与文化开放性。本课题研究能够丰富宗教学、历史学、艺术史学的相关研究内容，为川渝地区艺术史学和宗教学研究工作的推进、旅游经济的发展、文化艺术创作的繁荣提供历史图像资源和艺术史学研究的参照。

在我国古代美术史的研究中，宗教美术一直是各个时期学者深入研究的领域，而其中

又以佛教美术的研究更受关注。但是，宗教美术中的道教美术却没有得到相应的重视。道教造像艺术虽源远流长，但确实是近20年以来才兴起的一个新的研究方向，尽管目前学界投入了大量的人力、物力、财力进行了诸多考察，但对其的研究仍有待进一步深入，本课题研究则契合了这种需要。

10—13 世纪印藏佛教装饰纹样比较

项目负责人　易　晴

项 目 号：15DG52
项目类型：文化部文化艺术科学研究项目
学科类别：美术学
责任单位：中国艺术研究院
批准时间：2015 年 10 月
结项时间：2020 年 9 月

易晴（1973—　），博士，中国艺术研究院副研究员。主要从事中国近代传统建筑雕饰和纹饰史研究。著有《登封黑山沟宋墓图像研究》《中国工艺美术大师全集·辜柳希卷》，编著《中国古代物质文化史·绘画·墓室壁画·宋元明清卷》，校释《清代建筑世家样式雷族谱校释》，并在《中原文物》《美术学研究》等刊物发表论文 10 余篇。

本课题是以 10—13 世纪环喜马拉雅地区所涉及的西藏卫藏、西藏西部阿里、印度西北部的喜马偕尔邦、印控克什米尔、尼泊尔、印度东北部波罗王朝统治领域中佛教绘画图像材料的装饰纹饰为切入点，以佛教寺院和石窟的建筑天花板装饰、尊像装饰、服饰装饰的纹饰为中心，进行的跨地区性的纹饰形式和图像比较研究。其试图厘清的问题是，在环喜马拉雅地区 10—13 世纪这种多元文化纷繁复杂的时空背景中，佛教纹饰的形式生长在东印度、西喜马拉雅地区、卫藏腹地有哪些具体的形式和内容？这些纹饰在传播与交流的过程中，发生了哪些变化？变化的根据可能是什么？这些纹饰形式的源头在哪里？哪些纹饰是固有的，哪些又是在新的文化土壤中生成的？这些纹样在具体的应用中，仅仅作为一种纯装饰，还是服从于整个佛教图像结构？在印度和西藏各自的佛教图像系统中的意义是否一致？等等。总之，甄别本生和外来影响，探究流变因果、形式变化的可能成因以及与之相应的文化变迁是本课题研究的任务。

本课题的主要研究过程和内容如下：

2016—2017 年，收集和整理 10—13 世纪印藏佛教装饰纹样图像和文字材料，同时兼

及佛教装饰纹样学术史的整理。10—13世纪印藏佛教装饰纹样的材料不仅涉及现在保存在印藏佛教寺庙、石窟中不可移动的建筑、壁画、泥塑遗存，还包括可移动的金铜佛教造像、唐卡、擦擦、护经板、法器上的装饰纹样等。此外，印度、美国、英国、法国、日本等国家的公私收藏中，也有庞大的装饰材料亟待整理。无论印度还是从藏区，所涉及的地理范围都非常广阔，因此聚焦于环喜马拉雅地区印藏佛教寺庙石窟中遗存下来的后弘期初期的绘画（包括壁画、布画）中的装饰材料，兼及目前保存在世界范围内已经发表出来的公私收藏中的二维平面图像材料，如唐卡、布画、版画、护经板中的装饰纹样，以之观察并讨论10—13世纪印藏佛教装饰纹样的变化。

2017—2018年，研究工作主要从两个方面开展：一是田野考察。2018年6月，进行了为期13天的田野考察，分别考察了拉萨大昭寺、山南乃东吉如拉康寺、山南扎囊扎塘寺、日喀则夏鲁寺等保存有10—13世纪佛教壁画遗迹的寺庙，对寺庙中早期壁画的现状有了基本的了解，并收集到一批难得的图像材料。二是密切关注国内外学者已经发表的相关卫藏、西藏西部阿里古格王朝统治地区、印度波罗王朝的同期佛教研究成果，通过购买图书和网络搜寻，尽可能地获取世界范围内学者已掌握的相关图像和文字材料。掌握的材料主要为西藏的卫藏和阿里、印度喜马偕尔邦、印控克什米尔、缅甸的蒲甘王朝的佛教图像和文字材料。由于条件还不成熟，印度波罗王朝的佛教艺术以及尼泊尔同期的图像材料所获不多。2018年10月19—21日，课题主持人参加了第七届西藏考古与艺术国际学术研讨会，与来自美国、德国、瑞士、英国、印度的学者相互交流，这不仅拓展了研究视域，也因之更好地了解了西方学者对印藏佛教研究的最前沿状况。

2019年，积极利用互联网获取涉及印度方面的材料，大量利用国外已经出版的图像材料和研究成果，并积极寻求与国外学者的联系，争取他们的帮助，获得了一部分珍贵的图书和图片材料。对于印度，只有2014年的为期20天的金奈、孟买、阿旃陀、埃格拉、新德里、克久拉霍、加尔各答等地的粗略考察，而尼泊尔、克什米尔、缅甸，则一直没有条件实地考察，所以只能利用网络资源和国外学者已发表的成果。

2019年12月，完成结项报告《10—13世纪印藏佛教纹饰比较——以环喜马拉雅地区绘画图像为中心》，近13万字、逾350幅图片。结项报告分为八个章节，正文部分涉及卫藏、西藏西部、印度西北西喜马拉雅地区、波罗王朝四个区域的纹饰材料梳理，主要将佛殿天花（石窟窟顶）、宝座、背光纹饰、人物服饰、分割装饰等佛教建筑中的几个装饰重点进行形式比对，并初步研究印藏佛教中联珠纹、鸟纹、满瓶莲花纹、岩山纹等四种流行纹饰。通过研究发现：以10—13世纪环喜马拉雅四个大的区域的佛教纹饰风格来划分，整个西喜马拉雅地区的纹饰更注重对尊像神圣空间的塑造，尤其是在印度西北和拉达克地区，强调视觉冲击力，采用大体量的尊像、夸张的造型、强烈的色彩对比、自由奔放的形式，营造一种围绕着尊像产生的更为神秘的宗教氛围；而印度东北的波罗佛教以及在它深刻影响下的尼泊尔和蒲甘，佛教艺术的叙事性更为重要，程式化、规范化的释迦牟尼的佛传故事对人们的信仰有着更为直接的影响，体现在波罗王朝的佛教艺术中的主题和造型更为严谨而克制，纹饰上具有更多的规范，纹饰风格也更为细腻；西藏卫藏地区的佛教纹饰，既有来

自波罗艺术的程式特征,也有来自西喜马拉雅地区的装饰特征,还受到了河西走廊及其他汉地的影响。

本课题研究只是尝试理解10—13世纪印藏佛教纹饰交流和传播的一个基础框架。在这个框架内,每一个区域佛教纹饰的形成和传播都蕴含着极为丰富而深刻的历史沉积和文化演变,针对各个地域的逐个击破,将是接下来的工作重点。延续上述思路,2020年主持人以"拉达克阿契寺(Alchi)装饰纹样研究"为研究课题申请了英国伦敦大学东方和非洲研究院(School of Oriental and African Studies,SOAS)的访问学者,为期一年(由于目前新冠病毒肺炎疫情的影响,访学时间推迟到2021年);同时,以此题申报了2020年中国艺术研究院基本科研业务项目。拉达克阿契寺(Alchi)位于印控克什米尔拉达克地区,其集会大殿、松孜殿和新殿中绘制精美的壁画纹饰在西喜马拉雅地区佛寺装饰中所体现出来的强烈的融合了印度、波斯、中亚、西藏等地区纹饰元素的"国际化特征",在当下"一带一路"沿线文化研究被提升到国家战略高度的时代背景下,呈现出越来越重大的意义,是考察和理解10—13世纪西喜马拉雅地区文化交流和传播的关节所在。

汉画像石、画像砖建筑装饰艺术研究

项目负责人　黄　续

项 目 号：15DG58
项目类型：文化部文化艺术科学研究项目
学科类别：美术学
责任单位：中国艺术研究院
批准时间：2015 年 10 月
结项时间：2020 年 9 月

　　黄续（1980—　），中国艺术研究院副研究员。主要从事建筑艺术、汉画艺术、非物质文化遗产研究。曾参与多项建筑设计、文物保护规划项目，主持文化部文化艺术科学项目 1 项、中国艺术研究院项目 1 项，参与国家年度课题 2 项、中国艺术研究院课题多项以及国家非物质文化遗产课题"中国传统建筑营造技艺数据库"的子项目，出版《婺州民居传统营造技艺》《宗教建筑》等 6 部著作，在《装饰》《艺术百家》《史学月刊》等刊物发表论文 20 余篇。

　　汉画像石、画像砖因质地（石、砖）与用途（绝大多数用于构筑地下墓室）的特殊流传至今。目前，对汉画像石、画像砖的研究多集中在历史学、社会学和考古学领域，关于艺术审美本身的研究相对薄弱，从建筑装饰角度进行的系统研究则更为缺乏，且大多只限于专著中的部分章节和单篇论文，专门研究画像砖石建筑装饰的著作基本没有，内容上关注的又多是汉代画像石、画像砖中的建筑图像，对整个汉代画像石、画像砖建筑装饰的全面研究则比较罕见。因此，将画像同墓葬建筑空间相结合的考察思路是科学研究墓葬建筑的一个趋势。

　　汉画像石、画像砖乃是建筑构件，图像雕刻与彩绘为建筑装饰，这些建筑技术属于物质文化范畴，图像内容则表达了汉人的理想与希冀，反映其精神文化追求。它们融物质文化与精神文化为一体，是工艺设计文化在汉代的具体反映。本课题试图将这两者结合起来，把汉画像石、画像砖还原到建筑整体中进行研究，从建筑装饰的角度来解读汉画像石、画像砖，更加全面、深刻地了解汉画像石、画像砖艺术，并进一步根据遗存的汉画像石、画

像砖的建筑刻饰及汉画中的建筑画像,同时结合史籍文献,简要分析汉代建筑的构造与装饰,以加强对中国传统建筑艺术与文化的审美意识。

本课题主要采用了文献研究和实地调研相结合的方法,从整体建筑和建筑图像两个方面研究了汉画像石、画像砖的建筑装饰艺术。在项目推进过程中,笔者曾到山东、河南、浙江等地考察调研多处汉画像石、画像砖出土地,关注各地汉画像石、画像砖建筑遗存和建筑图像的特点,重点对南阳麒麟岗汉墓、山东沂南汉墓、浙江海宁汉墓、武梁祠等进行分析,研究汉代建筑的特点;同时注重艺术考古学的成果,充分利用文献资料和出土文物,从历史渊源、文化风貌、图像特征、建筑形式等多角度来分析研究对象。在前期调研的基础上,最终形成了课题研究的主要框架和内容,重点探讨了汉画像石、画像砖的空间营造方法以及蕴含其中的汉代建筑装饰文化。本课题研究还十分注重比较艺术学方法的运用,尤其是横向比较与纵向比较,横向比较即汉代不同区域、不同建筑形式的汉画像砖石建筑装饰风格的比较,从而研究其共性与个性特点;纵向比较即汉画像砖石与先秦、魏晋时期的画像艺术比较,由此更深入地把握汉画像砖石的内涵与实质。

本课题从建筑装饰的角度全面研究了汉画像石、画像砖的建筑装饰艺术,探讨了汉画像石、画像砖的空间营造规律,汉代建筑形象、技术、构件,其与中国传统木结构建筑的关系等。研究成果共分五个部分:

第一,研究汉画像石、画像砖的建筑遗存和制作技艺,包括画像砖石艺术的缘起发展、地域分布、人文环境、制作技艺等内容,探讨汉画像石、画像砖的营造设计与汉墓建筑形制、建筑材料、社会墓葬制度和礼俗、本土艺术设计思想等之间的关系和相互影响。

第二,通过调研各地大量的汉画像石建筑遗存和建筑图像,分析汉画像石的建筑形式、装饰部位、平面装饰特点、制作构建等内容,从画像石之间的图像配置规律、画像石与建筑之间的关系、画像石不同建筑形式之间的联系以及画像石和环境之间的关系四个方面,研究汉画像石的空间营造方法,以及蕴含其中汉代建筑装饰文化。

第三,从汉画像石中的建筑形象入手,通过建筑遗存和建筑图像全面探讨汉代建筑形象与技术构件,研究汉代高台建筑、栈道及桥、楼阁、门阙、住宅的主要建筑形式和构造特点,同时研究汉代建筑与中国传统木结构建筑艺术的关系,为全面了解汉代建筑文化奠定基础。

第四,研究画像砖石的使用者和制作者,讨论民间工匠遵从的"格套"与个性;同时研究官吏与平民墓葬的异同,重点分析具有代表性的官吏墓葬营建和装饰特点,把汉画像砖石还原到具体的历史语境中,探讨汉代建筑装饰风格形成的深层内涵。

第五,总结出汉画像砖石的个性特征,即砖石为骨、图像为魂。画像砖石一方面材质特殊,即砖石之固与房舍之象;另一方面图像特殊,囊括天地万物而最终"大象其生",构筑永恒意象,达到人间仙境完美统一。另外,还探讨了汉画像石、画像砖建筑装饰艺术的深远影响。

本课题研究的主要观点包括以下几方面:第一,画像石与画像砖一方面是构成整个墓葬建筑的建筑构件,另一方面是营造墓葬环境的装饰构件。前者反映了当时的建筑技

术,属于物质文化范畴;后者则表达了汉人的理想与希冀,反映精神文化追求,它们具有两种文化状态。第二,汉画像石、画像砖作为建筑装饰构件,营造了层次丰富的墓葬空间,形成了"模仿住宅"的空间布局、"天人合一"的画面配置、"灵活多变"的画面构成、"藏风得水"的风水环境,对后世产生了深远的影响。第三,现在汉代地面木构建筑无存,因此有关汉代建筑形象、大木构架方式及做法、外部构件形象、内部装饰手法等,较难得到实际的认识,因而出土的画像石、画像砖对研究汉代建筑历史、中国古代建筑历史具有着追本溯源的意义。第四,汉代的郡太守是郡县制地方行政体制中级别最高的官吏,其画像石墓葬建筑与装饰,既受流行观念与家乡丧葬习俗、工匠技艺水平的制约,呈现出流行的风格与样式;又存在炫耀功名的个性化色彩,在一定程度上引领着民间的丧葬风气。以郡守这个特殊群体的墓葬建筑与装饰为切入点,从地上碑阙和地下墓室两方面入手,研究汉画像石、画像砖建筑装饰的"格套"与个性,更深入地探讨汉代墓葬建筑装饰艺术的某些特征及其成因。第五,总结汉画像砖石的个性特征,即砖石为骨、图像为魂。

海上丝绸之路妈祖信俗艺术研究

项目负责人　王英睎

项　目　号：15DH66
项目类型：文化部文化艺术科学研究项目
学科类别：美术学
责任单位：福建师范大学
批准时间：2015年10月
结项时间：2019年12月

王英睎（1972—　），博士，福建师范大学教授，中国美术家协会会员，福建省美术家协会理事、中国人物画艺委会委员、山水画艺委会委员。主要从事古代画论与东南画风、妈祖文化研究。出版有《王英睎画集》等并发表论文多篇，曾在马来西亚新山、法国巴黎等地举办个人画展。

本课题研究对象是海上丝绸之路妈祖信俗艺术中的图像。妈祖信仰发轫于福建，延及全国及全球华人聚居地。妈祖扶危救险、拯人济世、扬善除恶的精神被广泛传诵，汇聚成为一种文化现象。从宋代以来，世界各地留下了大量的妈祖造像、绘画、版画、壁画等图像资料，本课题即对这些信俗图像的形成特点、变化规律、神话结构以及宗教意义等展开研究，借以构建妈祖视觉文献，进一步拓宽妈祖文化研究领域，丰富妈祖文化研究内容，为海内外的妈祖研究提供参考，形成交流互动。

本课题研究对妈祖信俗图像进行材料收集、田野调查、民间采访，展开较深入的资料整理及理论分析。课题组不但广泛收集了宋代以来世界各地留下的妈祖造像、绘画、版画、壁画、碑刻等，还查阅了中国国家图书馆、福建省图书馆、福建师大图书馆、莆田图书馆、莆田博物馆、福建社会科学院资料中心等处有关资料，并赴海外荷兰国立博物馆、马斯特里赫特大学图书馆等进行寻觅，共获得了上千张妈祖习俗图像；同时，又走访了湄洲岛妈祖祖庙管委会、莆田学院、中华妈祖文化交流协会等有关妈祖文化研究机构的专家，走访了各地妈祖宫庙主事、信徒、图像制作者等，都作了详细的录音和记录；参观了数百座妈祖庙，赴香港、台湾地区和越南、新加坡、马来西亚等地拍摄图片并作采访记录，对港澳台

及海外妈祖信俗图像进行了较深入的实地调查，极大地丰富了相关资料的储备。

本课题研究以妈祖信仰图像作为重点考察对象，以历史时间、信仰造像文化背景、地域地理等因素作支点，关注和发掘这些图像的共性与个性、特定的文化语境、社会语境以及历史语境中妈祖图像的存在方式和状态与文化表情，探讨图像和历史与当下的各种诉求之间的互动关系。其主要内容如下：

第一，"妈祖信仰与妈祖形象演变"。从护航、护漕、移民保护到和平使者，妈祖形象职能发生了一系列变化，这反映了中国民间造神文化适应时代要求而变通，也是妈祖文化经久不衰的重要原因。人们根据各时期各地区的具体要求，赋予妈祖各种职能，所供奉的妈祖图像面貌特征也相应发生着变化。

第二，"妈祖图像衍流"，探讨妈祖图像的演变过程。从宋初期女巫形象到宋中期的红衣女神，从元代护漕天妃到明代的女神之首，从清代圣母天后到现代和平女神，各个时代人们根据自己的需要对妈祖形象加以改进或全新诠释，为妈祖形象注入了新的内容。这些图像承载了时代的印迹，反映了特定时代需求的视觉效果。

第三，"妈祖肖像式图像"，观照肖像式妈祖图像的组合方式、观看诉求等。妈祖图像的性别特征与道德情感有着很大关系，呈现着图像的神圣性与信众的心理需求。人们在对妈祖神像带有敬重色彩的凝视中，完成了与妈祖像的交流。从视觉观看来说，妈祖图像由于供奉形式与空间的不同，对图像所处环境的空间安排、装饰、光线及观看者的观看角度都提出了具体的要求。高明的造像师利用观看者对图像的观看诉求，根据实际像设的位置，设计出了与空间融为一体的图像。

第四，"妈祖圣迹图像"。圣迹叙事式图像以更复杂的画面和更丰富的内容加深了人们对妈祖信仰的理解，也承载了不同区域、不同群体对妈祖形象的评价。关于妈祖的出生与妈祖身份，历史上有诸多版本，人们还为妈祖安上许多不同寻常的降生传说。圣迹图像中的妈祖诞降图，便是通过各种不同的图像方式，对妈祖的出生及身份进行了多角度表达。

第五，"图像中的妈祖服饰与相貌"。阐释了妈祖图像在各个历史时期、各个阶段呈现出的风貌，并逐渐形成了趋于规范的服饰、相貌、面色、姿态等模式和符号象征意义解读方式。

第六，"文化交流下妈祖图像的演变"。妈祖图像模式化与权威地位的确立，使信仰精神与传统文化得以延续。图像在神态、服色、手持物、姿态等方面都有着传统的模式，充分体现了海内外妈祖图像的同根同源，证明了妈祖文化的同一性以及中华民族心理积淀的稳定性。在移居地文化与本土文化造成冲突的历史中，妈祖图像历经复杂的文化协商调和，形成一种更丰富的图像语言，而非简单的复制。现代妈祖图像的形象符号赋予了神像重要的精神指引功能，成为凝聚信仰群体的力量，推动着人类历史的前进。

图像并非孤立的个体，而是社会和文化互相融通的整体的一部分。首先，妈祖信俗图像的存在是社会性的存在。妈祖信俗图像为我们提供了一个个能够分享的象征形象，也给我们留下了共同的回忆。妈祖信俗不是简单的信俗现象，甚至不是单一的民众信仰，映

射出的是社会万象。妈祖信俗图像的生成是处在一个多元维度场的交叠之中的。不同的社会境遇、地位、身份、环境等，构成了各种社会角色、地位，所构成的社会空间以及结构都会对妈祖图像造成影响。其次，妈祖信俗图像又是文化性的多元存在，是一种文化宣言或社会符号，隐藏了一种文化态度。妈祖形象以中国沿海为中心向四周不断扩散，成年累月地叠加、调整，凝固成独特的图像文化，绵延构成妈祖信仰文化史重要的一部分。妈祖形象文化史旨在叙述妈祖文化，包括地域习俗与宗教族群是如何在历史中形成与衍变的，也可从中关注原本散漫的文化，包括各种传说、国情习俗、信仰等是如何汇流且塑造出妈祖形象的。图像体现官与民、分裂与统一、生存与发展、传统与现代的冲突，是各时代与各区域社群的符号象征。尽管新丝绸之路沿线国家和地区的政治体制、经济模式、风俗习惯和传统文化有差异，但各国百姓对妈祖"行善救困、舍身取义"的大爱精神却都认同。

无论从信仰内涵还是流动传播的方式来看，妈祖图像都明显带有东方海洋文化的特征。妈祖信仰作为中华文化的重要组成部分，随着与之相关的民风民俗融入海外华侨生活中，成为建构海外华侨文化认同的重要途径。大规模大范围的妈祖信俗图像艺术的异地传播，形成一个巨大的环流，涌动着中华文化的精神内涵。在这环流过程中，它吸收许多其他地域艺术的精髓，从而丰富并扩大了妈祖文化的内核与外壳，使得妈祖文化在与世界其他先进文化的对话中充满深厚的底蕴与鲜活的气息。妈祖信仰在各个民族地域形成不同的文化形态，但是妈祖信仰中对大爱的追求使各个地域族群的人越走越近。爱与善是人类历史发展的必然方向，也正是这个原因妈祖信俗图像才有了广泛传播的力量。目前，我国开始注重文化软实力的建设，借助图像将代表和谐共处与大爱精神的妈祖文化在海外大力传播，也是提升软实力的一个途径。讲好妈祖故事，塑造妈祖现代形象，阐述妈祖文化当代精神，让各地人民通过图像来深化对中国的理解与认识，这最终可转化为对中国文化及形象的认可。

妈祖信俗图像在海上丝绸之路乃至整个社会地域文化发展中有着重要作用和意义。通过对妈祖信俗图像的系统研究，可以发现地域文化影响所造成的差异性，增强海外华侨对中华民族传统文化的认同感，促进新丝绸之路沿线国家和地区的文化融合与政治互信，对加强全球妈祖信仰艺术文化交流有着理论意义与现实价值。

"长安画派"口述史

项目负责人 屈 健

项 目 号：14EF152
项目类型：西部项目
学科类别：美术学
责任单位：西北大学
批准时间：2014年9月
结项时间：2020年4月

屈健(1970—)，西北大学二级教授、博士生导师、艺术学院院长，中国美术家协会理事、中国文艺评论家协会理事、中国数字艺术设计专家委员会副主任委员、全国艺术专业学位研究生教育指导委员会专业分委会专家，入选2019年国家百千万人才工程，被授予"有突出贡献中青年专家"、陕西省第九批宣传思想文化系统"六个一批"人才等称号。主持国家社科艺术学基金项目、国家艺术基金项目、教育部人文社科项目、中国文联项目、陕西省社科基金项目等多项。发表论文近60篇、作品数百件，出版有《20世纪"长安画派"及其影响研究》《画境文心：屈健艺文自选集》《妙手丹青——丝路上的长安艺术》等著作、画册多部，获国家级、省部级奖励近30次。

1961年，"长安画派"以独特的绘画题材、语言和思想，伴随着热议、争论登上了中国现代绘画的历史舞台。半个多世纪过去了，这个在新中国绘画史上极具个性和代表性的绘画流派留给我们的不仅是深沉的思考和启迪，还有未解开的谜团。由于社会、文化等原因，随着赵望云、石鲁、何海霞等六位代表性画家的逝世，"长安画派"的很多文献材料因没有得到妥善保存而散失了。因此，在全面考察和客观评价"长安画派"的成长历程、命运起伏、艺术价值等重要问题的过程中，现有的文献资料往往难以解释随着时代的风云变幻而升沉的艺术事相之间的内在联系，无法全面还原"长安画派"产生流变的本来面貌，无法从根本上解决"长安画派"研究中的诸多问题。

鉴于此，本课题研究围绕"长安画派"，引入口述史的方法，通过有针对性的访谈展开

一系列口述资料的收集、整理和互证研究,力图立体还原和多元呈现这一对西北美术甚至全国美术影响深远的绘画流派,打通其研究中的关键节点,揭开其尘封半个多世纪的历史谜团,梳理其发展流变的全过程,为"长安画派"的深入研究提供更加翔实的第一手材料,为西北美术的发展提供精神动力和艺术根脉,为当代中国美术史的研究探索新的路径和方法。

本项目进展大致分作如下几个步骤:一是准备与设计阶段。主要包括前期文献资料梳理、细化访谈大纲、选择和确定访谈对象、设计访谈方案以及购买访谈所用设备等。二是口述访谈阶段。主要包括预约访谈对象、进行录音录像、将口述录音整理成文字稿、搜集整理与"长安画派"相关的图片资料等。三是资料整理与理论构建阶段。主要包括将口述资料与文献资料进行互证比较、分类整理口述资料、进行阶段性成果的撰写与发表等。四是结项阶段。主要为"长安画派"口述史文字稿的审校和进一步补充、撰写结项材料等。

本课题收集了大量文献资料和影像数据。为了尽量保证材料的准确性、客观性和真实性,在整理原始口述录音时,项目组成员查阅了自"长安画派"诞生以来近60年的相关材料,并尽可能地实地走访相关当事人进行再次确认。同时,为便于查阅和供相关学者后续研究,除文字资料外,项目组还完整保留了4 000余分钟的口述访谈原始影像材料和数百张珍贵资料的翻拍照片。"长安画派"口述史以结构式访谈(即研究者在访谈前,根据所要研究的问题与目的,设计访问的大纲,作为访谈的指导方针)的形式,结合事件访谈、叙事访谈、田野访谈和焦点访谈等方式,对相关的人员进行采访。按照口述者与"长安画派"代表画家的交往程度和讲述内容的侧重点,项目内容分为7个专题。在每个专题内选择与"长安画派"关联度较高的人,如子女、朋友、学生、邻居、同事和业内较权威的史论专家等进行采访。

专题一:赵望云篇。主要口述人员为赵振川(赵望云长子)、杨禄魁(赵望云学生)和商文彬(赵望云学生)。口述内容主要是赵望云的人生经历、创作实践、艺术思想、艺术追求等。赵望云是"长安画派"的先行者和奠基人。在儿女眼中,赵望云是一位平和慈祥、包容开明的父亲,他有的是对生活的热爱、对逆境的坦然、对乡村的向往和对艺术的执着;在学生心中,赵望云是一位勤勉大度、温柔敦厚的老师,从不强求学生画什么,只是通过言传身教引领他们在艺术的道路上前行。

专题二:石鲁篇。主要口述人员为石丹(石鲁之女)、石迦(石鲁之孙)、郑砚生(石鲁学生)和李世南(石鲁学生)。口述内容主要是石鲁的人生经历、创作实践、艺术思想、艺术追求等。石鲁是一个头脑十分灵活、充满激情和爆发力的画家,是一个能够随着社会和时代变化而不断调整自己的艺术家。因此,他从来没有拘泥于一种风格,而是将性格中的张扬与倔强融入作品的构图中,将现实思考与浪漫情怀内化于笔墨中,从始至终都在人生和艺术的道路上不断探索。

专题三:何海霞篇。主要口述人员为何纪争(何海霞之子)、李德仁(何海霞学生)、万鼎(何海霞学生)和徐义生(何海霞学生)。口述内容主要是何海霞的人生经历、创作实践、艺术思想、艺术追求等。何海霞一生几乎阅尽百年中国画坛的沧桑。他精通院体画,通晓

文人水墨画，又能将大小青绿、金碧、泼彩、泼墨、水墨浅绛运用自如。他的"衰年变法"是集聚了早期、中期和晚期所有生命潜能和内在力量的总体爆发，是在经历了生活的考验和精神的茧居后儒雅地化蝶。

专题四：方济众篇。主要口述人员为高民生（方济众朋友）和陈子林（"长安画派"历见者）。口述内容主要是方济众的人生经历及其对"长安画派"的贡献等。作为赵望云的弟子，方济众在继承前者绘画思想的基础上，自成一格，作品充满田园色彩。

专题五：康师尧篇。主要口述人员为康爱萍（康师尧之女）、张长松（康师尧学生）、田东海（康师尧学生）和杜振华（康师尧学生）。口述内容主要是康师尧的人生经历、创作实践、艺术思想、艺术追求等。作为"长安画派"中唯一一个以"花鸟画"见长的画家，康师尧风格比较独特，对当代陕西花鸟画发展也有较大的贡献。

专题六：李梓盛篇。主要口述人员为李本厚（李梓盛之子）、李凤珍（李梓盛之女）和李小寅（李梓盛之子）。口述内容主要是李梓盛的人生经历、创作实践、艺术思想等。20世纪六七十年代李梓盛是中国美协陕西分会秘书长，又兼任作家协会和剧协的党支部书记，西安美协中国画研究室的日常工作也是由李梓盛负责，他作品不多但在"长安画派"相关工作的组织协调和日常管理方面具有重要作用。

专题七：综合研究篇。主要口述人员为周积寅（南京艺术学院教授）、叶坚（"长安画派"历见者与研究者）、刘保申（西安美术学院教授）和赵权利（"长安画派"研究者、中国艺术研究院研究员）。口述内容主要是"长安画派"的形成、发展、流变、艺术思想和艺术遗产等。

本课题研究的学术价值主要体现在三个方面：第一，拓展了"长安画派"的研究内容和研究领域；第二，还原了历史全貌，重构"长安画派"相关历史；第三，丰富、补充和修正了相关文献资料。

本课题的实践价值主要体现在两个方面：第一，口述史的理念和方法将引领"长安画派"研究进入"活历史"研究的新领域；第二，本课题研究为现当代中国美术史研究提供了一个新的视野和范式的实践。

本课题的研究成果在学术界产生了良好的反响，其中《历见与重构——口述史方法与"长安画派"研究》获陕西省社科优秀成果二等奖、西安市社科优秀成果二等奖，《多元描述：口述史视野下的"长安画派"》获陕西高校人文社科优秀成果二等奖、第五届陕西文艺评论奖。

丝绸之路北道佛教艺术研究

项目负责人　任平山

项　目　号：15EF177
项目类型：西部项目
学科类别：美术学
责任单位：西南交通大学
批准时间：2015年9月
结项时间：2018年11月

任平山（1975— ），博士，西南交通大学副教授。主要从事中国美术史研究。发表《四川汉"持镜俑"当更名"持扇俑"》《我看昙曜五窟》等论文数十篇。

丝绸之路北道沿天山南麓而行，途经鄯善、吐鲁番、焉耆、库车、拜城、喀什等地。新疆古代石窟遗存主要集中于此，其中古代龟兹、高昌石窟壁画遗存最为丰富。作为丝绸之路的交通枢纽，龟兹、高昌两地西汉时便已出现绿洲王国，在为古代东西方物质交流提供便利的同时其还是佛教东渐的肇始者，在印度佛教东传及汉地佛教西传两个方面都扮演了极其重要的角色。作为一门国际显学，龟兹学和吐鲁番学是欧洲东方学视野下的一个分支。但相对于敦煌壁画，丝路北道壁画的研究相对滞后，主题不明或误读的情况仍然存在。图像识别是一切美术研究的基础，如果识别不充分则将严重妨碍壁画断代及图像学研究的深入。本课题即以丝绸之路北道佛教壁画为研究对象，讨论壁画主题及其所反映的宗教文化属性和社会历史内涵。

本课题结项成果由十篇论文构成，分别是《库木吐喇第75窟——敦煌写本P2649V的龟兹图现》《"王女牟尼"本生及龟兹壁画》《七日须弥——克孜尔壁画"世界燃烧"》《"抒海本生"及其在吐峪沟壁画中的呈现》《伯西哈石窟、克孜尔石窟佛传壁画"佛洗病比丘"释读》《龟兹壁画"杀犊取皮"》《试论克孜尔石窟"裸女闻法"图像三种》《"装饰霸道"——克孜尔第84窟佛传壁画释义二则》《龟兹壁画"佛说力士移山图"释读》《吐鲁番壁画善财童子五十三参——格伦威德尔笔记小桃儿沟石窟图考》。

本课题研究完成了"本生因缘类"壁画个案研究两例。《"王女牟尼"本生及龟兹壁画》分析了龟兹石窟壁画的一种别致的比丘燃灯供养图像。学界过去将此情节识别为"梵志燃灯供养",通过比对佛经文本确认,其为王女牟尼本生。《"抒海本生"及其在吐峪沟壁画中的呈现》整理了佛教本生故事《大施抒海》,并对吐峪沟第44窟相关壁画(过去误释为"莲华夫人缘")进行了释读。

研究论文中的6篇讨论了龟兹壁画中的佛传。《七日须弥——克孜尔壁画"世界燃烧"》分析了克孜尔第207窟一幅主题不明的壁画,确认壁画内容为佛陀为比丘讲述七日经——世界燃烧毁灭。《龟兹壁画"杀犊取皮"》讨论了龟兹石窟中一种特殊的佛传壁画,图像以佛陀为比丘说法为中心,人物旁边绘制一只卧牛和一张兽皮。海外学者释为屠夫皈依,经过图像分析及文献比对,笔者认为相关图像可对应戒律故事《杀犊取皮》。戒律故事的发现为解读石窟提供了新的视角,但其在龟兹石窟中尚属于零星分布。在龟兹壁画中是否存在其他同类壁画,又或一些佛传壁画是否可以从戒律的角度重新阐释,则有待进一步研究。《试论克孜尔石窟"裸女闻法"图像三种》依据图像不同的叙事特征,以"耶输陀罗迎佛""菴没罗女献苑""绀容王后殉道"释读。克孜尔壁画,一方面在人物晕染及叙事构图上影响敦煌,另一方面又明显带有被汉地文化"排异"的风格特征——壁画中的女子乳房饱满,体态诱人。这种古代东方的"人体艺术"如何产生,迄今仍是学界津津乐道的话题。龟兹艺术家即常常绘制世尊为上身袒露女子说法之景,相关壁画多位于克孜尔中心柱窟主室侧壁。就龟兹学一般经验判断,这个位置的壁画属于佛传中的某个片段,图式约分三种,既有近似之处又存在差别。《"装饰霸道"——克孜尔第84窟佛传壁画释义二则》讨论了克孜尔佛传壁画中主题不明的两幅作品。通过图像与经典的对读,可确认它们分别描述了央掘魔罗杀佛和老婆罗门行乞之事。然而,古代龟兹壁画独具特色的艺术风格对当代图像志识别造成困扰,其中蕴藏着一种色彩跳跃的审美倾向。一般情况下,对"描述"的要求要高于对"形式"的要求。也就是说,美术形式运用的前提是其不应对图像识别造成障碍。而克孜尔相关壁画则呈现了相反的情况。人物绘画中,衣着本来是人物识别的基本要素,但克孜尔石窟的这些作品为了成就对美术形式的审美要求,不惜牺牲衣着的标识功能。《伯西哈石窟、克孜尔石窟佛传壁画"佛洗病比丘"释读》分析了伯西哈石窟和克孜尔石窟两幅主题不明的壁画,认为它们属于同一主题——世尊清洗患病比丘。根据《大毗婆沙论》文本,清洗病比丘时,是帝释天而非佛陀实施了注水。这再次印证了小乘说一切有部佛教对于龟兹美术的决定性影响。伯西哈第3窟的这幅图像,似是在晚期大乘化时代仍然一定程度地保留了小乘图像经验。《龟兹壁画"佛说力士移山图"释读》破译库木吐喇壁画《佛说力士移山》,相关图像亦可见于克孜尔石窟第4窟、第99窟、第161窟、第179窟。相关壁画在石窟中的位置则耐人寻味,传统观点认为克孜尔中心柱窟壁画布局遵循了观众绕中心柱右旋的行动路线。《佛说力士移山》在库木吐喇谷群区第46窟和克孜尔第179窟的不同布局,反映了以涅槃为主题的系列图像在后室(包括左右甬道)的不同展开方式。壁画解读为进一步研究石窟图像构成提供了佐证。除了带有小乘佛教特点的本生和佛传故事,本课题研究还破译了大乘佛教壁画两种。

龟兹库木吐喇千佛洞第 75 窟图像构成非常奇特，学界颇有讨论。论文《库木吐喇第 75 窟——敦煌写本 P2649V 的龟兹图现》将相关图像与敦煌写本 P2649V 对读，提出石窟正壁所绘大型壁画可定名为《腹海乳注图》。其表现了僧人密修禅定进行的奇特观想：禅定者于腹部观想乳海，其乳注入八热地狱、八寒地狱罪人口内，一切罪人悉皆饱满，往生极乐世界；又其乳向人道、畜生道中流，悉皆饱满，往生极乐。

格伦威德尔分别于 1903 年和 1906 年两度考察吐鲁番北郊的小桃儿沟石窟遗址。他在考古报告中详细记录了遗址第 4 窟（现编小桃儿沟第 5 窟）壁画，推测其左右侧壁数量众多的壁画构建了一个圣徒皈依的主题。论文《吐鲁番壁画善财童子五十三参——格伦威德尔笔记小桃儿沟石窟图考》对照《华严经·入法界品》及汉地相关图像遗存认为，石窟主题可确定为善财童子五十三参，壁画当属 13 世纪，为研究蒙元时期新疆畏兀儿佛教之珍贵材料。

总体而言，破译的两个本生因缘、八个佛传故事，主题没有超过小乘佛教的范畴。相对于汉地大乘佛教，龟兹说一切有部佛教的文化内涵，对于现代研究者而言神秘而又陌生。相关图像及文本的释读，丰富了我们对该地宗教和文化的认知。在释读相关壁画的过程中，逐渐发现了一些极具龟兹个性的图像规律，为其他图像破译打下基础。两种大乘佛教主题则分别反映了汉地佛教在唐代东传西域及其在元代西域伊斯兰化进程中的坚守。

项目成果阐释龟兹、吐鲁番石窟壁画主题 12 种，讨论了石窟图像构成以及图式反映的文化交流。论文见刊后，很快吸引了其他学者的讨论和引用。《库木吐喇第 75 窟——敦煌写本 P2649V 的龟兹图现》一文 2017 年被中国美术家协会评为"历史与现状"首届青年艺术理论成果"入选论文"。

传统服饰中的"中国元素"及创新设计研究

项目负责人　刘元风

项 目 号： 14AG006
项目类型： 重点项目
学科类别： 设计学
责任单位： 北京服装学院
批准时间： 2014年8月
结项时间： 2019年4月

刘元风（1956—　），北京服装学院二级教授、博士生导师、原校长，中国服装设计师协会副主席，敦煌服饰文化研究暨创新设计中心主任，中国艺术研究院艺术设计院研究员，北京服装学院学报艺术版《艺术设计研究》主编。主持国家社会科学基金艺术学重点项目、国家艺术基金人才培养项目等10余项，发表和出版多种（篇）学术论文、时装设计作品和理论著作（教材），所主编的《服装艺术设计》2009年被教育部推荐为国家精品教材。

本课题研究围绕传统服饰中的"中国元素"展开，在中国文化的大背景下研究"中国元素"的学理基础、中国人的造物哲学和生活方式、中国服饰的生产方式、中国人的审美趣味等物质文化背景，从而确立"中国元素"或"中国概念"的服饰设计的风格特征和理论依据。具体包括传统服饰中的"中国元素"的图形符号语言、造型设计语言、色彩设计语言和材料工艺特征等。在服饰文化视野下通过对以上几方面的深度研究，系统梳理传统服饰中的"中国元素"的核心理论。

在研究过程中，引入国际前沿的"物质文化史"的研究方法对中国古代服饰予以观照。物质文化史研究（material culture）是美国人类学界最早提出的方法，是目前国际上研究实用艺术的前沿方法。该方法不仅关注服饰的形制，更注重与服饰相关的物质文化的方方面面，对服饰的研究更加全面、深入。本课题结合考古学、历史学、社会学、民族学、艺术学等多学科领域的知识，对传统服饰中的个案进行深度探究。唐宋变革论是日本史学界

提出的对中国历史的一种分期方法,其以唐代对应欧洲的中世纪时期。以韩愈的新儒学主张为代表的唐代思想文化的繁荣到达了一个新的高峰,社会的全面繁盛对宋代产生了深远影响。宋代所形成的繁荣景象相对于唐而言较为本土化和内敛含蓄,其不同于唐代的多元化杂合,而更倾向于民族本位文化的主导。这两个朝代所形成的发展模式对后续朝代的影响是深远的。着眼于整体构架,在主要脉络上探讨中国服装史的物质性变迁,深入具体案例和元素的研究。这样以"物质文化"研究指导服饰史的研究方法在中国的服饰史学界已经产生了一定范围的影响,诸多目前所见的相关领域的研究成果都在采用这样的方法。这也如本项目研究开展之初所期望的那样,建构起中国服饰史研究的学术模型,在这样的研究方法的主导下,形成较为完整的研究体系,从而将中国服饰史的研究从通史且偏重概述的层面提升到一个新的高度,在这一层面上的研究具有细致而深入的个案分析特征,并且将深入其背后的社会学、历史学甚至哲学层面进行剖析,反观全局,为大的区域断代研究提供从点到面的理论支撑,其具有更为细节化的有力论证和思辨性的学术价值。其带动的学术研究状态也可以成为一种主导化的趋势,服饰史研究目前相对薄弱的状态将会有所改变。

另一方面,从服饰史理论研究体系中提取出中国服饰历史上具有较强典型性的"中国元素",研究并提出其具有代表性的学理,多角度论证"中国元素",进而建构起能够指导相关设计的理论体系,这是理论研究对创新设计所进行的指导。从这一角度而言,理论研究的价值将得以更为多元化地展示,以理论来提升设计的内涵和修养的路径也是通达而可实现的。

以课题所提出的中国传统服饰中的"中国元素",根据其内部所具有的学理依据进行服装作品的创新性设计,可以彰显本研究项目设计作品的学术性和理论深度。根据对传统服饰中的"中国元素"的理论探讨,结合时代的语言,确立代表中华民族礼仪服装的风格特征,并按照性别、年龄、季节的差异,分别设计适合传统仪式和类似 APEC 会议上国人以及参会的外国官员穿着的一系列服饰方案,供今后国内会议和传统仪式上参考使用,并进行了相关系列的动态以及静态展示,在业界以及社会上反响良好。另外,根据本课题的主要研究脉络而进行的系列相关设计作品,包括辅助博士项目高端设计人才培养等内容,也进行了系列的展演。2015 年 10 月作为第十一届北京国际文化创意产业博览会朝阳分会场,北京服装学院时尚产业创新园内举办"各美其美,美美与共"——2015 新中装时尚发布会,2016 年 11 月在中山音乐堂举办"天下为公 衣以载道"——新中装主题服装展演,2017 年 6 月于文化部恭王府博物馆举办的"锦绣中华"——2017 中国非物质文化遗产服饰展演,2017 年 9 月在雄安新区第二届白洋淀(雄安·容城)国际服装文化节上进行"锦裳·日日新"新中装礼服体系发布,在社会上产生了良好的影响。

由 APEC 礼仪服饰设计衍生出新中装品牌"锦裳"。由北京服装学院刘元风教授率领的设计团队,在还原经典中山装款式的基础上,对传统中式服装进行创新研发,涵盖传统翻领、立领、连袖等多种款式,创作出完整的新中装礼服系列。通过提炼传统服饰文化的典型元素,选取金棕、藏蓝、故宫红等经典色调,增加"如意领""君子扣"等别致的细节设

计,体现着装微妙之处的变化,表达了新中装含蓄内敛的设计理念;制作团队以中国人的典型体型特征为基础,建构起适合国人体型的新中装版型体系,以精雕细琢的工艺手法,体现雍容大气之美,展现内敛典雅之意。新中装品牌首季产品发布,不仅得到了时尚产业内外的深度好评,同时因在设计制作过程中挖掘并深度解读大量中国传统服饰文化的优秀元素,也受到了文化研究界的普遍关注。新中装品牌的诞生和未来系列活动的举行,对树立和传播既富传统文化魅力又具时尚美感的中华礼仪形象、激活国人的民族记忆和创新潜力、构建新时期民族文化的认同感、增强中华民族文化自信等方面,均具有重要的意义。

除此之外,项目组成员还参与了一系列国内外的展示活动,如李迎军 2016 年于英国皇家艺术学院举办的设计作品主题展览"inter-fashionality(可能的互置)",参加 2015 "持续之道"国际可持续设计作品展、"2015 文化新生 IYDE 国际青年设计师邀请展""2015 国际印花艺术大展"等展览的作品也都从不同的角度对传统服饰文化元素进行了当代语境下的解读。这种解读不是仅将传统服装的局部造型进行重新拼接,而是尝试以传统服装的十字平面结构应用在当代服装的版型创作中,使传统与当代的对接与融合更为深入。

本课题研究在以下几个方面有所突破,所取得的成果在相关领域处于领先状态:

第一,将国际前沿的物质文化史的研究方法引入中国古代服饰研究,结合考古学、历史学、社会学、民族学、艺术学等多学科领域的知识,对传统服饰中的个案进行深入研究。这种方法能够深度挖掘传统服饰中的"中国元素"。

第二,从文化史的角度对传统服饰中"中国元素"进行系统梳理,提出"中国元素"的学理基础,也即"中国元素"的礼仪服饰风格确立的依据及其在哲学上的依据。这一点以前的研究较少涉及。

第三,对于课题组最后完成的"中国元素"创新设计的礼仪服饰作品,建构一套传播作品的话语体系。这套体系以中国人的核心价值观为基础,符合中国人的造物哲学和生活方式,从而形成理论、设计和传播结合的完整系统。

本课题研究的阶段性成果有项目报告 1 份、著作 3 本、学术论文 37 篇,设计实践的主要成果包括服装设计作品发布会 6 场、设计作品参加国内国际专业展览 20 余次。其产生了积极的社会影响,如 2014 年 12 月项目组成员李迎军创作的服装设计作品《山重水复》荣获"第十二届全国美术作品展览"提名作品、2015 年 6 月"2014 北京 APEC 领导人系列服装设计"荣获"北京市模范集体奖"、2017 年 11 月项目组成员楚艳因创作《寻迹》系列服装设计作品荣获"中国时尚大奖 2017 年度最佳女装设计师"、2018 年 9 月"2014 北京 APEC 领导人服装设计"荣获 2018 年北京国际设计周"传统工艺设计奖"。

中国汉族纺织服饰文化遗产价值谱系及特色研究

项目负责人　崔荣荣

项 目 号：15AG004
项目类型：重点项目
学科类别：设计学
责任单位：江南大学
批准时间：2015年6月
结项时间：2018年11月

崔荣荣（1971—　），江南大学二级教授、博士生导师、学科建设处副处长，《服装学报》执行主编，教育部纺织类教学指导委员会服装与服饰分委员会委员，全国纺织博物馆联盟副理事长，中国艺术人类学会常务理事，中国服装设计师协会学术委员会执行委员。主要从事服装专业教育与设计艺术理论、民间服饰文化研究，入选教育部"新世纪优秀人才"、江苏省"333高层次人才培养工程"第二层次中青年领军人才、江南大学"至善教授"等。曾主持国家社科基金艺术学重点项目、青年项目等国家及部省级科研项目10余项，以第一作者发表论文60余篇，出版专著24部。先后荣获教育部高等学校科学研究优秀成果奖（人文社科）二等奖2项、三等奖1项，江苏省哲学社会科学优秀成果奖二等奖1项、三等奖2项，江苏省教育科学研究成果二等奖1项，中国纺织工业联合会纺织高等教育教学成果二等奖1项。

　　本课题以"中国汉族纺织服饰文化遗产"为研究对象，试图通过对中国汉族纺织服饰文化进行物化研究，抓住汉民族服饰文化遗产的物质性、传统性与民俗性的文化内涵特征，结合传世品实物的抢救、地方文献的整理、民俗民情资料的收集、田野考察的记录、口述传统等形式，加以归纳总结，建立较为完整的汉民族服饰文化知识与价值谱系，并在不断的民族融合中辩证地看待汉族与少数民族的交融与共生。

　　汉族民间服饰作为一种独立服饰体系，在历史的传承与发展中形成了鲜明的民族风

格。从"黄帝尧舜垂衣裳而天下治"以来,服饰文化一直是中华民族传统文化的重要组成部分。但近现代历史中,传统服饰文化却受到来自国内外各种文化变革与思潮的冲击,能在当代延续的所剩无几,以至于国外普遍认为清代以后汉民族就没有了民族服饰,甚至今天国内的大多数人对汉族传统服饰也几乎一无所知。习近平同志在党的十九大报告中指出,要深入挖掘中华优秀传统文化蕴含的思想观念、人文精神、道德规范,结合时代要求继承创新,让中华文化展现出永久魅力和时代风采。本课题努力展现民族纺织服饰艺术及其思想文化,在充斥着西方服饰的当代社会中点亮民族服饰文化之明灯。

课题组于2016年1月开始对秦陇、齐鲁、闽南、皖南等汉族特色文化区域进行田野考察,2016年下半年考察了中国丝绸艺术博物馆,各地档案馆、民俗馆、图书馆,2017年上半年则考察了中原地区汉族服饰、江南水乡服饰、广西高山汉族服饰、福建惠安女性服饰。根据汉族民间服饰文化遗产特点,团队还广泛研习传统纺织印染技法、服装制作技艺、装饰工艺、民俗内涵等,积极探索造型、纹样、配饰等设计艺术理论与实践,将其与服装所蕴含的历史、社会、心理、美学等文化内涵交叉融合,选取代表性的服饰部件和技艺,构建"汉族民间服饰谱系"。

本课题阶段性成果为46篇论文,最终成果为"汉族民间服饰谱系"丛书。丛书包括《绣罗衣裳》《生辉霞履》《五彩香荷》《旖旎锦绣》四册,约46万字、1 120张图片,图片主要为江南大学民间服饰传习馆的汉族民间最具代表性的传世品。其对传世实物的表现也是手法多样,不仅有大量的实物图、细节图,还有测量图、工艺图、线图及手绘稿等,都是作者在精心研究的基础上绘制而成的。

《绣罗衣裳》研究了上衣下裳的形制,探索了历代衣裳的发展变化,着重考察了近代以来的衣裳造型、分类及其背后的制作工艺、纹饰艺术、功能特征,进而探索了汉族民间衣裳的结构特征、造物思想和社会意义。

《生辉霞履》围绕历代鞋履的造型演变着重探索了近代以来缠足鞋、放足鞋和天足鞋的造型、装饰、制作特征,进而讨论了鞋履文化的地域特征及其与人和社会之间的关系。

《五彩香荷》概述了历代荷包的发展演变过程,以近代传世实物为参考探讨了近代荷包的造型、制作特征及每种荷包的使用功能,进而考察了荷包的装饰艺术、实用价值及民俗情感。

《旖旎锦绣》围绕民间土织布工艺技巧和使用技艺的传承、织造工具的演变、织造纹样的民俗内涵等,探讨了民间织造的手工织造、工艺印染技术以及粗厚坚牢、经洗耐着的特性。

本课题研究提出以下观点:

第一,汉族民间服饰文化是中国传统优秀文化的载体,也是考鉴我国历史政治、经济、文化等社会变迁的重要途径。对汉族民间服饰文化的保护,要尊重其文化内在的丰富性和生命特点,不但要保护其物质载体的视觉形态,还要保护其非物质文化遗产的自身及其有形艺术表征;同时,科学严谨地对汉族民间服饰实物形态、技艺及其蕴含的文化内涵和社会意义进行专门化解读,可以进一步研究其与古代艺术创造有密切关系的社会伦理、道

德观念、生产生活、宗教信仰等物质文化和人类意识形态方面的要旨。

第二，我国汉族民间服饰文化遗产是不可再生性的优秀文化遗产，体现着中华民族独特的审美情趣和民族个性符号，正呈现出迅速消亡的趋势。通过收集、整理、研究相关资料，我们已经逐渐构建起了适合我国汉族民间服饰特色的文化体系。分类考证和深入研究民间服饰的造型结构、色彩表现、材料选择、图案运用、工艺技术等，挖掘其历史起源、创作过程、创作技巧及其实用与艺术价值中存在的大量闪耀着人性智慧的无形文化，探究汉族传统服饰的历史渊源、形制色彩、织绣纹样、心理意识、美学意义等，可以使传统服饰文化遗产得到更好的传承。

第三，选取具有代表性的汉族特色服饰与面料进行分类阐释，可全面、客观、深入地解读汉族民间服饰艺术品，这主要涉及民间衣裳、荷包、鞋履和面料的形制特点、色彩表现、材料选择、图案运用、工艺技术等方面的内容。我们可从历史发展的梳理与归纳、近代实物的分析与研究、文化内涵的归纳与解析三个方面深入探究汉族民间服饰与服饰图案所具有的在民间艺术、工艺技巧、民俗意蕴和审美思想等方面独特的文化表现性，注重对历史的传承性、生活方式和民间习俗的原发性、民间艺术的纯真性、审美广泛性的综合，并从典型案例中开掘出汉族民间服饰文化的哲学和审美意涵。

"汉族民间服饰谱系"丛书面世后，社会反响良好，《名作欣赏》《服装学报》等杂志都刊发了相关书评。本课题的社会意义和价值如下：

第一，面对"写在身上的历史"——汉族民间服装，团队坚持以虔诚的态度与求实求证的理念，深入全国各地，对传世实物进行源头式搜集，逐件复原整理，对汉族民间服饰的地域性文化表征进行细致的归纳总结。这些努力都是前所未有的，这样的抢救与传承工作无疑是有时代和历史价值的。

第二，整理与研究汉族民间服饰，有助于国内外学者与民众正确认识与理解汉民族悠久而丰富的服饰文化宝库，正确了解与评估中国传统服饰文化在世界文化中的地位与作用，加强服饰文化间的交流，具有深远的历史意义与现实意义以及良好的社会效益。

第三，民族服饰文化是现代服装时尚艺术与设计表现的文化根基，可为服装产业研发提供文化源泉的挖掘和设计灵感的启发，同时也是影响设计师审美观念、艺术及文化修养等的重要情感因素。民间服饰结构巧妙，纹样兼具具象性与抽象性，作为最具视觉冲击力的符号资源可以启发现代服装设计师的思维，从而促进我国服装产业的发展，产生经济效益。

图像、营建与观念
——川渝地区汉代石阙艺术研究

项目负责人 秦 臻

项 目 号：14BF063
项目类型：一般项目
学科类别：设计学
责任单位：四川美术学院
批准时间：2015 年 6 月
结项时间：2020 年 2 月

秦臻（1971— ），博士，中央美术学院博士后，芝加哥大学访问学者，中国国家博物馆访问学者，四川美术学院教授。从事美术考古学及艺术史、文化遗产研究，曾主持国家社科基金艺术学项目 2 项、教育部人文社科基金考古学项目 1 项、国家博士后科学基金二等资助项目 1 项以及重庆市社科项目、重庆市教委教改重大项目、重庆市教委优质课程及研究生优质课程建设项目多项。出版学术专著《汉代陵墓石兽研究》《安岳卧佛院考古调查与研究》《文明的传承》《梁平木板年画艺术》等多部，出版译著《汉代墓葬艺术》，主编《手绘之谜——罗中立手稿展》《巴蜀汉代陶塑艺术》以及"大足学讲堂"系列丛书多卷，发表考古学与美术考古研究文章 30 余篇。

中国古代建设于城门或建筑群大门外表示威仪等第的成对建筑物，因左右分列，形同缺口，被称为阙。汉代石阙是我国现存最早的仿木结构建筑，是了解汉代建筑的珍贵资料，也是汉代建筑艺术与礼仪制度、墓葬习俗的缩影。

我国现存汉代石阙共 29 处，分布于河南、山东、北京、四川、重庆等地区。而川渝地区集中了全国近百分之八十的汉阙，是全国汉阙实物遗存最为集中的区域，不仅有造型质朴但制作、雕刻精良的冯焕阙、沈府君阙等，也有形制奇异的如重庆忠县丁房阙以及较完整地保存了原始墓葬结构的高颐阙等，还有后世被加刻了大量佛教图像的平阳府君阙。它们既是墓葬美术研究的重要载体，也是了解汉代建筑文化、物质文明，尤其西南地区汉代

艺术传统、历史、社会生活的实物材料。

本课题主要对川渝地区汉阙进行调查与梳理，可实现艺术史与考古学研究的有效互动，用跨学科的研究方法，将文献、图像、实物的调查与研究结合在一起。将墓前石阙的关注与研究纳入墓葬整体系统与墓葬美术研究中，有助于补充墓葬美术研究的材料，拓展墓葬美术研究的内容与范畴，能够有效补充川渝地区汉代艺术史材料，有助于我们认识地域性文化与个体价值，完善西南地区汉代艺术史体系；也可以从地域美术史的书写与研究角度出发，实现对川渝地区社会状况、思想观念、宗教与民间信仰的研究。

项目组制定出研究计划和方案，组织了学术研讨会，邀请国内外相关学术领域的学者对项目进行评价、论证。与此同时，开展了针对性较强的田野考古调查，对最为集中的四川渠县汉阙群进行统计、航拍和测绘。在此基础上，课题组继续对四川雅安和重庆忠县等地的汉代石阙进行调查与测绘。同时在四川美术学院组织召开专题学术研讨会，汇报研究内容和进度。又对山东、河南及其他地区有汉代石阙的地方进行调查，进行比较研究。

通过以上研究活动，本课题研究所取得的主要成果如下：

第一，汉阙：调查与整理。对川渝各地的汉代石阙进行实测与详细描绘，对图像题材进行概括，建立川渝地区汉代陵墓石阙的类型学谱系，完成川渝地区汉代石阙的详细档案，不但有具体的建筑，也有图像与艺术材料，进一步完善了相关的思想史和社会史的构建。

第二，图像：题材与图式。从川渝地区汉代石阙的设计、建筑特点及雕刻技艺、图像选择、艺术特色等方面，进行图像学分析，对画面构成与画像程序进行复原与研究，了解其图像程序及配置的特点及意义。认识汉代丧葬观念与宗教、信仰及社会生活与历史背景等多种因素的相互交融与互动，从而了解其思想观念与精神世界。对典型图像母题分类考证、释读，从文化交流与融合等角度去了解中国早期艺术形式与图像样式的形成动因及其所体现的文化因素，探讨川、渝地区早期文化交流与融合等问题。

第三，营建：空间与建造。通过典型石阙墓葬的复原，还原其原始位置与墓葬空间关系，将石阙的形成与营建纳入汉代墓葬布局与空间体系中去考察，讨论其作为墓葬空间、礼仪空间及宗教空间的构成意义及其互动与转换，认识汉代墓葬制度乃至中国墓葬制度的发展与变化。从石阙的镌造与雕刻工匠研究视角出发，进行艺术作品的地域特征及艺术商品化与艺术交流方面的研究。

第四，观念：礼仪与习俗。将川渝汉代墓前石阙的考察置入欧亚大陆广阔空间的比较研究中，包括墓葬建造形式与材料的选择，墓园、墓室的营建，图像母题，图像的选择，等等，了解汉代墓葬制度形成的文化动因与历史背景。选择高颐阙、冯焕阙等明确墓主人的石阙进行专题研究，讨论墓前石阙的建造在恪守墓葬礼仪制度与地方性文化如民间习俗、宗教观念等因素此消彼长的影响作用下呈现的面貌。从艺术赞助人角度出发，探讨石阙背后的"赞助人"与艺术赞助机制，从而还原川渝地区汉代社会文化状态与世俗生活。

这些特殊的墓葬美术材料在多重习俗、条件相互影响、相互融合下，由当地的能工巧匠经过与阙主亲友家人的共同商讨和严格选址、设计后建造而成，它们就是在这些精密的

步骤一步一步实施后所产生的图像、空间与营建观念等综合表达的产物。这样的研究方式突破了传统的狭义美术史的研究范畴,对图像的分析只是研究的起点,各种学科相互配合,用更加多样的方法将高颐阙的研究纳入整个时代的墓葬制度、思想观念、文化背景等更为宏观的视野之中,考察其营建观念与社会制度之间的互动关系,进而讨论了图像选择与营建的内涵。

本课题研究成果的主要观点为:川渝地区的汉代石阙,既是珍贵的文化遗产,也是非常重要的古代艺术品遗存;不但是我们研究汉代墓葬艺术的重要内容,也是我们了解汉代物质文明,尤其是西南地区汉代历史、社会生活与物质文明的实物材料。对其进行综合研究,有助于丰富西南地区汉代历史、社会生活与艺术史料,拓宽学界对西南地区汉代文明的研究视域。作为汉代墓葬建筑体系中地上部分,墓前石阙艺术及丧葬礼仪影响的产物,其建筑形制、雕刻技法以及图像在与汉代墓葬形制相呼应的同时,也深受古代墓葬制度变迁、宗教观念、民间信仰及文化交流等多种因素的影响。

本课题初步完成上述内容,但是汉代石阙研究仍然有很大的研究空间,这受限于当下的研究条件。希望未来有更多的专家、学者对此感兴趣并将相关研究向更深层次推进下去,能够促使汉阙研究形成体系完备、学术资源丰富、学科交叉多样的更高层次的学术成果。若要进一步扩大研究的影响,需要向更多专家、学者和社会各界宣传、推广。由于川渝地区汉阙地理位置特殊,许多专家、学者并未涉足考察,因此若想扩大其在学术层面的影响力,则需要有更多学术成果对其整体情况进行宣传,这也是本课题研究最大价值之所在。

在本课题研究期间,课题组通过主办相关学术会议,并积极参与国际、国内高校主办的大型学术会议,主持或发言、参与其间,与相关学科的教授、专家进行交流,扩大了川渝地区汉阙在学术领域的影响力。同时,项目的开展和宣传推广,也促进了作为文化遗产和传统文化的转化和发展。

宋元明清海上丝绸之路与漆艺文化研究

项目负责人　潘天波

项　目　号：14BG067
项目类型：一般项目
学科类别：设计学
责任单位：江苏师范大学
批准时间：2014年8月
结项时间：2019年5月

潘天波(1969—　)，博士，江苏师范大学教授，陕西师范大学人文社会科学高等研究院特聘研究员(上林学者)，陕西省优秀博士论文获得者，央视"百家讲坛"《好物有匠心》特邀主讲人。主要从事设计史论、漆艺、工匠文化、艺术传播等研究。先后主持国家社科基金重点课题1项和一般项目2项、教育部课题2项、省级课题4项，参与国家社科基金重大、重点项目2项，曾发表学术论文100余篇，出版《现代漆艺美学》《漆向大海》《大漆王朝》《科研训练理论与实践导论》《中国古代漆艺史料辑注》(上下册)等著作10部，《现代漆艺美学》获江苏省高校哲学社会科学优秀成果奖一等奖，《漆向大海》获江苏省哲学社会科学优秀成果奖三等奖。

　　本课题以海上丝路漆艺为主要研究对象，旨在对海上丝路上中国传统漆器艺术的输出、传播与影响作出动态考察，改变一直较为薄弱的漆艺静态研究现状，为复兴"丝路文化"提供一些漆艺的新材料与新观点，为当代"一带一路"倡议实施提供一点历史借鉴。海上丝路漆艺文化研究不仅能弘扬中华文化、激发爱国热情、增进民族团结与文化自信心，还有益于当代艺术家创造出符合时代精神和民族情趣的艺术品。另外，整理与复兴古代海上丝路漆艺，有补于见证与提升中国传统文化的世界身份，为实现"中国梦"及"一带一路"倡议提供文化智力支持。

　　本课题基于全球史的视野，以海上丝路为依托，以史为纲目，以论为血肉，旨在较深入地考察古代中国漆器海外输出的缘起、契机与途径，分期阐明古代漆器文化海外输出史

境、传播历程与相互影响，并由此确证海上丝路漆器文化交流的特征、内涵及偏向，进而进一步阐释古代海上丝路漆器文化的溢出效应、耦合机制与环流现象。主要内容有以下六个板块：

第一，海上丝路漆艺文化概述。该板块侧重分析丝路与漆路基本内涵及两者间的关系，概论古代中国漆器海外输出的缘起、契机与途径。

第二，汉唐海上丝绸之路漆艺文化。该板块先简析汉唐漆器海外输出的社会背景及路线图，再通过《汉书》《求法高僧传》等分析汉唐漆器海洋贸易，并阐明海外对汉唐漆艺的审美印象，由此论及汉唐漆艺外溢及介入中国社会的耦合效应。

第三，宋代海上丝绸之路漆艺文化。该板块先简析宋代漆器海外输出的社会背景及路线图，再通过《诸蕃志》《宋史》等研究宋代漆器海洋贸易，并分析穆斯林的中国漆艺印象，由此论及宋代漆艺耦合诸蕃及嵌入中国社会的深远影响。

第四，元代海上丝绸之路漆艺文化。该板块先简析元代漆器海外输出的社会背景及路线图，再通过《岛夷志略》等分析元代漆器海洋贸易，并分析马可·波罗的中国漆艺印象，由此论及元代从部族向国家转型后的漆艺对海外诸国及中国社会释放出的文化能量。

第五，明代海上丝绸之路漆艺文化。该板块先简析明代漆器下西洋的社会背景及路线图，再通过《明会典》等分析明前期海禁政策下漆器海洋贸易，并分析利玛窦、蓬巴杜夫人、老弥拉波侯爵、塞万提斯家族等人的中国漆艺印象，由此论及明代漆器文化呈现的主体、国家与艺术等边界逻辑。

第六，清代海上丝绸之路漆艺文化。该板块先简析清代漆器输入欧美的社会背景及路线图，再通过《海国图志》等研究清代海禁政策下的漆器海洋贸易，并分析普赖尔、伏尔泰、歌德、杜赫德等人对清代漆艺的审美批判，由此论及清代中外漆艺文化的对峙、互逆与环流现象。

基于上述研究内容，本项目得出如下几方面的理论观点：

第一，古代海上丝路漆器输出、传播及互动蕴含着中西文化交流与对话的一般意义和丰富内涵。古代中国漆器的海上丝路传播路线远、国家多、内容广，它见证了古代中国漆艺文化对世界的影响之深远，反映出古代中国漆器文化借助海上丝路走向世界的曲折历程以及中国古代文化的"全球化"进程。

第二，古代中国漆器文化输出的实质是中国文化及其美学思想的输出，它深刻影响了世界人们的生活方式、审美情趣与文化创造，更激发了世界对中国文化的迷恋、想象与学习的动力。这些影响与动力确证了世界文化对话和交融的态势，也标志着这个历史发展态势中还裹挟着曲折与对抗并由此奔涌向前的历史趋势。

第三，在古代中国漆器西传进程中，它的输出明显释放出一种"被迷恋"而又"被迫"输出的文化传播信号。尽管古代中国秉承文化输出主义战略，但也显示出一种在"开放"和"锁国"之间徘徊与抉择的阵痛。这种隐约之痛终在18世纪后期爆发，并呈现出一种传播偏向，即从文化输出国变为文化输入国，中国文化也因此走向"西学东渐"的近代发展期。

第四，汉唐海上丝路漆器文化外溢已兼具"单向输出"与"双向互动"两种效应。在世

界范围内,汉唐中国的民族心态与优秀传统文化对漆器文化外溢起到了极大的培育与激发作用,对输入国文化发展起到了示范作用。另外,汉唐中国容纳万有的文化气概表现出来的兼容并包的宇宙胸怀,必然在接纳与消化异域文化中互动学习,进而提升自身文化。

第五,宋代海洋贸易与漆器文化生产之间本没有必然的彼此通约关系,但随着海上丝路贸易的深度发展,漆器文化生产与海洋贸易之间产生了矩阵式的耦合机理。宋代海上丝路贸易不仅为漆器文化生产提供了嵌入的契机与途径,还为漆器文化生产提供了聚合时间、区间与参数,更为漆器文化生产提供了聚合的历程与效应。同时,宋代海洋贸易嵌入文化生产的社会风险也是存在的,特别是随着宋代海洋贸易及其商品经济的发展,"重本抑末"的思想开始动摇,士大夫的功利主义、享乐主义等风气日益盛行。抑或说,海洋资本文化对宋代宫廷美学思想产生了深远的影响。

第六,元代漆器艺术的发展历经了从"共同体"转向为"政治体"的文化阵痛。在蒙古部族体系走向政治国家途中,漆器文化生产尽管有"工奴制""技术思潮""植物图案"等许多部族化偏向的实践议题,但多样性民族文化及海上丝路为漆器文化的发展敞开跨文化的对话与发展空间,并在海外文化传播中释放出巨大的部族文化信号。尽管元代漆器美学的发展走向部族化、贵族化的奢华装饰与奢侈消费之路,但在技术上元代漆器的发展实现了一次大飞跃。

第七,明清海上丝路漆器文化的输出与传播更具有全球意义。明清漆器文化被广泛地吸纳进欧美世界,并在各国发生阅读、体验与审美想象,具体而微地呈现出欧美人眼中的他者想象,尤其以审美体验的方式再现或体认了中国漆器特有的美学形象。但伴随18世纪后期"倭漆"与美国《埏埴致美》文本的引入,中外漆艺文化出现了环流现象,这不仅表明近代以前中国所秉承的文化输出主义开始裂变,还标志着中国漆器艺术在世界范围内开始出现文化逆差。

本课题研究的主要学术价值如下:在文化层面上,古代海上丝路漆艺在世界范围内被广泛地延展、接受与传播,彰显出与他者文化耦合的时空生命力,整理、再现和传承了古代海上丝路漆艺文化的生命力;在知识层面上,传统漆艺文化正在远离我们,还原散落于传统文献当中的古代海上丝路的漆艺知识无疑是必要的;在方法层面上,本课题采用了角色论、情境论、界限论及知识社会学等多种艺术批评新方法,具有一定的学术示范意义。

本课题最终成果为专著《古代海上丝绸之路漆艺文化研究》,在福建拓福漆艺研究院的赞助下,由福建美术出版社于2017年出版。该书出版后社会反响良好,荣获2018年江苏省哲学社会科学优秀成果奖三等奖,胡玉康教授曾发表书评《海上丝路漆艺:一个被世界消费的民族文化——兼评〈漆向大海〉》(《民族艺术》2018年第3期)予以肯定。

苏南地区中华老字号的品牌形象设计研究

项目负责人　方　敏

项　目　号： 14BG077
项目类型： 一般项目
学科类别： 设计学
责任单位： 苏州大学
批准时间： 2014 年 6 月
结项时间： 2020 年 4 月

方敏（1966—　），博士，苏州大学教授、博士生导师。先后在《装饰》《美术》《中国广告》《文艺研究》《美术观察》《丝绸》等刊物上发表论文和设计作品 50 余篇（幅），作品多次在国内外参展。

本课题以苏南地区的中华老字号品牌形象为研究对象，在其重塑过程中针对其视觉识别、宣传推广和市场策略的制定以及老字号走出国门的全球化战略进行案例分析和理论指导。不同于其他针对品牌管理和经营策略的案例分析，本课题是从设计学角度研究国内外具有代表性的老字号品牌视觉形象的演变及原因。分析品牌形象需要多学科交叉的知识，本课题便是从设计学角度出发且涉及传播学、营销学、消费心理学等学科知识的综合型应用研究，具有较强的学术指导意义。

本课题力图通过系统地梳理苏南地区具有鲜明地域文化特色的百年老字号品牌视觉形象，总结目前老字号品牌视觉形象存在的形式，提出主要的整合手段，为以后更多的老字号品牌视觉形象发展提供理论依据；考察苏南地区典型特征的中华老字号品牌视觉形象，将品牌的维度拓宽到"环境—文化—物—人"，进行多方面地讨论，对它的视觉形象设计加以综合性地考量，最终开发出既符合大众审美又能体现自身品牌个性的视觉形象。

本课题研究的主要内容和主要观点如下：

第一，苏南地区中华老字号品牌形象的文化延续与重构策略。过度守旧或盲从时代

趋势是当代老字号品牌形象发展出现问题的主要原因。解决这一问题就必须重视文化延续，使中华老字号品牌的特色文化渗透到品牌形象设计的各个环节当中。针对苏南地区老字号的重构策略，我们认为：一是苏南老字号经过时间检验和市场认可，符合一般商业规律，其通过自身技术和服务优势，形成了核心竞争力；二是不同于一般的产品消费，对老字号文化的认同是对老字号品牌的历史、企业沉淀的商业文化、产品的制作技艺、品牌表达的形象等综合因素的认同；三是苏南老字号品牌文化延续要重视生产符合文化认同和物质认同相统一的文化符号。

第二，基于文化产业中的苏南地区中华老字号品牌形象整合策略。在传统视觉思维和现代文化产业环境中寻求平衡是老字号品牌发展的必然趋势，品牌价值评估过程中消费者的属性是让老字号品牌焕发生机的关键，老字号企业产权意识的清晰和体制改革的良好实践也促进了企业的繁荣和复兴。针对文化产业中的苏南地区老字号品牌形象整合，我们提出如下建议：一是要看到旅游产品的老化和配套服务设施的不足，老字号品牌团队需要重新评估苏南旅游产业的规模，研发新的产品和推广策略；二是企业形象要在保留历史底蕴的同时增强品牌的应用和识别空间，同时满足更多年轻消费者的审美需求；三是针对国内老字号的企业，要在满足大众精神需求的同时，进一步增强产品创新能力，提高品牌竞争力。

第三，苏南地区中华老字号在城市品牌塑造中的作用与影响。中华老字号与城市品牌发展存在着良性的互动关系，中华老字号可以依托城市品牌现有的体系与资源，从而实现品牌的复兴与传承；城市品牌的发展可以借助中华老字号深厚的文化底蕴提升自我。对于中华老字号在城市品牌中的作用与影响，我们认为：一是苏南地区深厚的文化底蕴可以激活城市的精神需求系统；二是苏南地区深刻的品牌印象可以改善城市的物质需求系统；三是苏南地区代表性的形象元素可以丰富城市视觉系统。

第四，全球视野下的中华老字号品牌形象国际化趋势。市场经济全球化与互联网技术带来的信息传播速度加快加剧了国际化品牌的市场竞争，这样的市场环境对品牌的要求越来越苛刻，关系到了品牌未来的发展与传承，对中华老字号品牌形象的国际化必须要提出新要求。根据对中华老字号生存现状的分析，我们从全球的视野提出以下建议：一是中华老字号品牌形象国际化拥有明显的优势，即稳定的产品保障、深厚的文化认同感与无法替代的品牌情怀；二是中华老字号品牌形象国际化面临着困境，即文化保守与技术局限，品牌视觉文化的肤浅与雷同；三是中华老字号品牌形象国际化需要从文化背景、目标人群以及传播途径着手考虑，从品牌文化价值再提升与视觉形象再设计进行符合市场的设计应用转变。

本课题的研究与应用提升了苏南地区中华老字号品牌的形象及声誉，促进了苏南地区传统文化的传承，推动了苏南地区城市文化与形象的宣传与推广，带动了相关产业的发展，增加了就业机会，为社会的发展进步、物质文明和精神文明的建设带来了积极影响。本课题通过研究苏南地区中华老字号的品牌形象设计，为中华老字号形象的保护与传承提供了理论依据。本课题研究还为后续的相关研究提供了思路与素材，为相关产业的持续发展提供了理论支持与方向指引。

宋锦织染艺术发展历史及活态传承研究

项目负责人 王 晨

项 目 号：14BG080
项目类型：一般项目
学科类别：设计学
责任单位：苏州丝绸博物馆
批准时间：2014 年 9 月
结项时间：2019 年 10 月

王晨（1962— ），苏州丝绸博物馆研究员级高级工程师，享受国务院政府特殊津贴专家，江苏省有突出贡献中青年专家，长三角区域文物专家，江苏省文物保护专家库成员，江苏省"333 工程"培养对象，苏州市文化宣传领军人才，国家级"非遗"项目"宋锦织造技艺"代表性传承人。主要从事丝绸研究、设计、修复工作。曾承担多项国家、省、市科研项目及十几项国家一级丝绸文物的复制研究课题，主持或参与编写《中国衣经》《中国传统工艺全集·织染卷》等丝绸技术类专业书籍 10 种，发表论文 40 余篇。荣获科技进步一等奖、文物保护科技创新二等奖，获发明专利 4 项。

本课题以中国三大名锦之一"宋锦"为研究对象。从已有的宋锦学术研究成果看，其产生、发展及制作技艺的研究已比较成熟，而在宋锦图案设计的演变、风格的形成和艺术成就方面还有进一步探讨的空间。丝绸的纹饰是人类文明发展到一定历史阶段的产物，是生产技术进步和精神追求的结果，包括题材、构图和色彩，贯穿于织物组织结构、原料纤维、织印工艺、服饰用途、流行趋向及一定历史时期社会意识制约的全过程中。因此，就一个著名的宋锦品种而言，其织物结构、织造工艺是相对确定和稳定的，能真正反映出时代变迁及经济文化发展和科技进步的是纹样艺术。所以，本课题旨在以宋锦织染艺术为切入点，以时间为脉络，探寻制作这些精美图案的工艺方法、途径、技术要求。

以往的研究往往偏重工艺技术，忽略纹样艺术与工艺织造技术上的关联，或纹样艺术

占比极小，而事实上它们串联起了整个宋锦产品的方方面面。宋锦纹样艺术在千年的历史长河中，不仅发展成为一个完整的产业和与文化紧密结合的长链，对国民经济的发展、民众生活的改善、文化生活的提高都发挥着不可忽视的作用，而且在与世界文化的交融中，也已成为我国最具艺术风采的民族文化标识之一。课题组调研的历代织锦纹样可以证实，各时代的纹样既延绵继承又千差万别，有着各自的独立特性，它的形成既与人类生存环境和民族文化密切相关，又与审美观念不可分离。

本课题研究的主要内容如下：

第一，古代宋锦织染艺术，包括宋锦起源、宋锦织物结构的形成与纹样的关系、纹样设计艺术的展现与宋锦织机、宋锦花本的形成原理与织造工艺。

第二，历史上的宋锦，包括宋元时期的宋锦纹样艺术特点、明代宋锦艺术的表现类型、清代宋锦艺术的辉煌以及宋锦"活色"技艺研究。

第三，现代宋锦织染艺术，包括工业革命影响下的宋锦织染工艺、当代电子宋锦织机及其装造工艺、具有时代个性的宋锦纹样。

第四，当代宋锦织染艺术及活态传承，包括宋锦织染艺术保护传承及生产现状调研、活态传承技艺的形态方式的探究、当代宋锦产品设计中传统与时尚的交融、用途创新催生新型宋锦艺术品、宋锦织染艺术复兴与未来发展的思考。

本课题研究的学术价值如下：

第一，在研究内容上，充实完善其他专家学者已有的研究，重点以宋锦纹样艺术为载体，逐一展开它与织物结构的配合关系、与织染工艺各道工序间的内在联系，尤其传统花本的形成制作和机械化工艺上纹样花本的形成以及电子提花机应用纹织CAD软件设计纹样的研究，将展现古代—现代—当代的丝绸工艺技术进步；还应根据古今历史上的宋锦图案系统全面地梳理，分析其发展演变和特征，揭示其历史的穿透力、文化的凝聚力和艺术的感染力。

第二，在表现形式上，本课题既以纹样为主体，又突出技术与"艺术"的融合，重视宋锦艺术的文脉传承，突破以往研究中或已出版的书籍中只注重图案汇集而忽视丝绸图案与织物结构及其工艺技术之间密切关系的弊端，综合性地反映一个优秀的丝绸产品设计应包含的技术因素和设计思想。

第三，在研究方法的创新程度上，不同于已有的研究偏重谈工艺技术而忽略纹样艺术与工艺织造技术上的关联，从纹样艺术角度梳理由古至今的工艺技术演变、艺术类型和风格的演变、应用领域的演变，并选择多件宋锦作为技术与艺术结合的案例，开展深度的实践性研究，从而综合地展现出宋锦的文化魅力、艺术魅力，包括宋锦不同于其他织锦的独特性。

本课题的成果包括论文6篇，即《装饰艺术类宋锦产品的创意研究与设计》《华彩重技的唐代织锦》《丝绸之路上的唐代织锦研究》《宋锦的历史渊源及技艺》《议宋锦的工艺特色及技艺传承发展》《浅谈苏州宋锦的历史沿革》；专利4项，即"一种具有弹性的宋锦面料""具有防止NFC数据读取的钱包宋锦""一种具有防紫外线的宋锦面料""宋锦双面插屏装

饰品";专题展览4项,即"宋锦织造技艺成果展""锦行天下——中国织锦文化展""经纶再现——苏州宋锦文化展""锦绣华冠——中国三大名锦展",分别展陈于成都、南京、北京、台北、连云港、睢宁、南宁等地,累计接待参观者300万人次;织锦讲座4次;复仿制古代宋锦5件,研发现代宋锦100多件;撰写研究报告11万字,其中包含各类图片500张;此外,还合编书籍一种。这些成果积极有效地宣传弘扬了宋锦文化,取得了显著的社会效益。

中国古代首饰史

项目负责人 李 芽

项 目 号：14BG081
项目类型：一般项目
学科类别：设计学
责任单位：上海戏剧学院
批准时间：2014 年 8 月
结项时间：2019 年 3 月

李芽(1977—)，博士，北京大学、台北艺术大学访问学者，纽约大学 TISCH 艺术学院高级研究学者，上海戏剧学院教授，上海市"曙光学者"，公众号"东方妆道"创办人。主要从事艺术史及妆饰史的研究，致力于中国古方妆品与妆容复原工作的研究与推广。著有《中国历代女子妆容》《脂粉春秋：中国历代妆饰》《漫话中华妆容》《中国古代妆容配方》《中国历代妆饰》等，发表论文 40 余篇。

本课题以朝代为顺序，以中国古代首饰的五大门类"头饰""耳饰""臂饰""颈(胸)饰""手(足)饰"为主要研究对象，以首饰的文化阐释为研究线索，将中国自新石器时代到清代这一历史阶段的首饰分门别类地予以名物形制归纳、插戴考证、制度分析和文化阐释。

中国古代首饰史作为中国古代服饰史、设计史和工艺史的一个重要补充，了解其历史和文化的发展脉络，对我们了解中国古代人物服饰形象的整体面貌，工艺美术设计的设计思路，纹样图案与牙、玉、骨、木、金、银等加工工艺的发展历程，都有重要的参考价值与现实意义。另外，首饰因与人贴身相伴，还是标志身份、展示技艺、炫耀美丽、标榜财富的重要象征，直接反映了人和社会的精神面貌、哲学思想、审美品位和文化思潮。我们研究一切物质，所发现的并不仅仅是物本身，而是人自己——这个创造了第二自然的人类自身，这是研究此课题的终极目的。

本课题立项之时，正逢扬之水先生的《中国古代金银首饰》一书出版之际，这是古代首饰研究领域的开山之作。对于本课题来说，其既可提供参考的便利，也为进一步深化研究

提出了挑战。通过研读扬之水先生的著作,除了学习借鉴其分析名物和对纹样作文化阐释的研究方式、方法外,还需要在其研究基础之上进行拓展、细化和补充。

第一,将扬之水先生研究成果中未涉及的,除金银首饰之外的其他材质首饰的款式尽可能补齐。金银首饰虽是中国古代首饰中的大宗,但却是魏晋之后的事情。从出土文物上看,金属加工工艺虽然在原始社会末期就已经出现,但整个史前时代的首饰是以牙、玉、骨、木等材质为主。先秦时期,相较于其他材质,金银首饰凤毛麟角,可见金银并非当时的主流首饰。直到东汉时期,中原地区出现大量金属首饰,而这其中铜铁材质又占比不少。虽然魏晋之后金银首饰的日益增多,但大量佩戴于颈、臂部的珠串璎珞及各类玉石簪钗冠戴,也依然是首饰中不可忽视的存在。因此,本课题对首饰资料的梳理并不受材质的局限,而是根据每一时代首饰发展的特点,将各种款式事无巨细地加以收集整理,择其要点归纳总结,以文图相配的形式展示给读者,以求全面。

第二,将扬之水先生研究成果中未提及的或只是一语带过的首饰的门类尽可能补齐,并详细介绍。其中有一些非金属材质的,如假发、巾帼、鞶、玦、瑱、珰、羽饰、五色缕、系臂珠、汉摘、笄、朝珠、采帨等;还有一些是金属材质,如蔽髻、三珠钗、义甲、隋唐命妇礼冠、唐宋女性冠子、金代盛子等。

第三,将扬之水先生研究成果中未及介绍的各朝代官方服饰典制中的礼服首饰及首饰插戴制度予以系统梳理。这些礼服首饰较奢华,区别于民间首饰,所以可以通过它们了解中国古代官方服饰制度。官方服饰典制中对首饰的记载远不及服装细致,像先秦、两汉、辽代、元代的官方文献中,对礼服首饰的介绍甚少;而宋以前,又无后妃的正式礼服画像留存,即使壁画和陶俑形象中也极少涉及后妃礼仪,所以宋以前的礼服首饰具体形制都不甚明朗。本课题通过研读相关文献和分析新发现的文物,比如隋炀帝萧后冠等,对隋唐命妇礼冠等研究有了一些新的进展。

第四,将首饰中蕴藏的文化意涵从新的角度予以阐释。扬之水先生对首饰的纹样解读着实细腻而又严谨,因此本书的文化解读重点便不再在纹样上下功夫,而是放在了首饰自身发展的宏观维度。例如,如何通过首饰展现人物鲜明的等级身份?首饰设计中包含着怎样的人文意趣与世情世相?耳饰的命运为何如此跌宕起伏?耳坠为何在晚明才开始流行?颈饰为何始终处于非主流地位?戒指为何在中国古代文化中始终不是定情信物,它都有些什么样的文化指示和特殊用途?臂饰是如何用来驱邪消灾的?头饰是如何在服妖中彰显时尚追求的?力求做到史中有论,透过历史展现文脉。

本课题研究成果包括《中国古代首饰史》《耳畔流光:中国历代耳饰》等著作和 25 篇学术论文。这些成果问世后,产生了良好的学术反响,尤其最终成果《中国古代首饰史》,全书 90 余万字、143 个表、2 461 张图(含表图),刘永华先生称其为具有系统性与实用性的力作,陈剑评称其"串珠成链,金玉生辉"。

青瓷艺术史

项目负责人 吴越滨

项 目 号： 15BF072
项目类型： 一般项目
学科类别： 设计学
责任单位： 扬州大学
批准时间： 2015 年 9 月
结项时间： 2020 年 4 月

吴越滨（1963— ），扬州大学教授、硕士生导师、学术委员会委员、陶瓷艺术研究所所长、美术学学科主任、研究生教育教学督导，景德镇陶瓷大学研究生导师，中国美术家协会会员，中国工艺美术学会会员，中国高教学会美育委员会委员，国家社科基金艺术学项目评审库专家，教育部人文社科科研项目评审库专家，教育部学位与研究生论文评审专家，江苏省委宣传部文艺宣讲团专家，浙江省中国人物画研究会理事，杭州西泠画院特聘画家，浙江省龙泉青瓷协同创新中心学术委员会委员，扬州市瓷画协会主席。主要从事国画创作与理论研究，主持并完成国家和省级项目十余项，出版有《浙江青瓷史》《中国画工笔》《设计素描》《设计原理》《中小学美术课教案选编》《青瓷艺术史》《速写》等专著，在《文艺研究》《装饰》等刊物发表论文数十篇，先后荣获中国高教学会论文评比一等奖、浙江省映山红文艺理论奖一等奖、浙江省社会科学优秀成果二等奖、浙江省高校成果论文评比二等奖，美术作品入选全国和省级美展并获奖 20 余次，被《当代中国美术》《1978—1998 中国美术选集》《当代中国艺术光盘著作》等专业画集收录。

青瓷是诞生时间最早、历史最长、输出最早、分布最广的瓷器，是中国乃至世界瓷器的鼻祖。中国是发明创烧的源头，青瓷是中国文明传播的代表性载体之一，现属陶瓷学科门类。本课题研究力图通过对中国青瓷艺术发展历史与艺术成果案例的梳理、分析，呈现社会历史变迁下中国青瓷的烧制工艺、文化价值、艺术特征、内在精神和历史使命，从而构建

青瓷工艺史论与艺术表现论结合的"史与论一体"的系统化框架,填补当下"中国青瓷"在"艺术史"方面的文献空白,弘扬中国优秀文化,促进和深化中国青瓷民族工艺的文化艺术、经济贸易和世界传播方面的研究,为"一带一路"倡议实施与建设的中国方案提供参考。

本课题研究的主要内容包括以下几点:第一,梳理夏商周汉时期的青瓷艺术诞生与历史渊源,阐述原始青瓷艺术由陶到瓷的转型脉络,通过对社会基础、原瓷特征、工艺材料、装饰样式等方面的原始样式分析探究青瓷艺术的诞生与初期情状;第二,分析两晋南北朝青瓷艺术风格的流变以及个案艺术样式,论述青瓷工艺的创新以及融合佛教文化后的多元艺术样式;第三,考察隋唐时期青瓷艺术审美和烧造样式,分析主要窑口和港口对青瓷发展的影响,关注茶酒诗画文化对该时期青瓷艺术工艺形态和装饰技艺演变的促进意义;第四,宋元盛期使青瓷艺术文化互融达到多样发展的高峰,分析主要窑口、港口和个案的艺术样式和表现特色,论述盛期青瓷创新风格和相关问题探究;第五,通过田野考古对明清时期贡窑青瓷的艺术样式进行个案分析,探究明代至民国青瓷逐渐衰退的历史原因;第六,考察新中国青瓷的恢复历史和开发成果,分析当代青瓷艺术的创新研究成果和成功烧制案例,关注当下人才培养和艺术家介入的国画装饰青瓷的创新成果与实践意义,肯定其对青瓷艺术发展价值引导的作用;第七,梳理历代青瓷艺术的世界传播史实,阐述"青瓷世界之路"的线路、地位、影响和海洋传播引发的学术问题,凸显中国青瓷艺术对世界文明发展的贡献;第八,基于"当代陶艺"和"艺术生活化"的艺术创作理念、青瓷艺术创新的文创产业化转型要求、科技介入的陶瓷艺术设计与成型的实践启示,讨论青瓷艺术的未来文创生活价值取向和文化审美需求发展。

本课题研究的阶段性成果有论文《宋代龙泉青瓷金村窑莲纹刻划装饰》(《民族美术》2016年第5期)、《古龙泉窑的"海上之路"考》(《美术观察》2016年第10期)、《明代龙泉青瓷造型设计在当代的再现与重构》(《艺术研究》2017年第2期)、《越窑佛像装饰的中国化演变考研》(《新美术》2018年第4期)、《基于绘画技艺下的龙泉青瓷刻划纹饰研究》(《艺术与设计理论版》2018年第7期)、《六朝越窑艺术发展考析》(《中国美术研究》2018年第12期)等。课题最终成果为专著《青瓷艺术史》,2021年6月将由江苏凤凰美术出版社出版。全书分"夏商周汉原始青瓷艺术起源""三国两晋南北朝青瓷艺术发展""隋唐五代青瓷艺术风尚形成""宋元青瓷艺术高峰""明清青瓷艺术的演变与衰退""当代青瓷艺术发掘、恢复与创新""青瓷艺术传播的世界之路""青瓷艺术文化与科技融合发展"等八章予以论述,且在书后附有历代青瓷艺术作品彩图120幅。

本课题研究提出如下观点:第一,青瓷是世界发明最早、历史最久、传播最广的瓷器,具有民族产业和世界文化传播紧密结合的多重性质的文明文化产品,是世界和谐发展的成功案例,青瓷艺术史是一部具有中国精神传承和承载世界文明发展伟大使命的艺术史;第二,青瓷艺术史反映着工艺史、美术史和文化史的个案发展历程,是陶瓷艺术专题史研究的重要补充,它可以填补世界青瓷艺术史文献空白;第三,新中国青瓷生产的恢复与开发、当代"青瓷国画"样式的创新实践、对"陶艺概念""科技介入"和"艺术生活化"的学术思

考，体现了当代青瓷艺术融于世界经济发展之路的艺术辩证发展史观，为青瓷艺术的未来发展奠定了多维化文化经济产业化发展的理论基础；第四，青瓷艺术史的研究可引发对艺术与产业、传承与创新关系的思考，对研究中国文化与文明之路有着现实价值和深远的历史意义；第五，青瓷艺术手工制造业的世界领先地位彰显着中国的文化自信，其不仅书写了半部陶瓷艺术史，更为世界文明财富创造史演绎了中国神话。

本课题研究以文献学、考古学、艺术学和历史学结合研究方法为基点，融合社会学、科学、海洋学、文学、政治经济等领域的研究成果，辅以工艺史、美术史、世界历史、宗教史等方面的历史文脉，使青瓷艺术史的中国特色和世界共融的文化内涵得到有力的表现。以往工艺史或陶艺史一般注重工艺形态的梳理、论述，而青瓷艺术史则需要工与艺并重的学术探讨。融入当代青瓷艺术创新世界之路，更要关注开放形势、时代需求、当代青瓷陶艺概念建立、科技产业发展等方面的先进成果，以进一步凸显青瓷艺术史的艺术性、文化性、产业性和世界性的理论框架特征。

本课题研究成果包含大量青瓷史料整理、田野调查资料、艺术样式个案分析、窑口谜案探析、世界传播史料梳理等，对社会科学、美术工艺、学校教育教学、美育普及、文化精神研究等都有着较大的参考价值，对推动深化青瓷艺术创新发展和中国民族文化产业的发展研究、中国青瓷艺术文化精髓的弘扬与传播有着现实的学术价值和社会意义。在世界文化艺术交流的视野下，深刻揭示中国历代青瓷的世界传播的使命精神，为当代民族文化产业与艺术创作的可持续发展、国家文化发展政策制定和国际合作交流的深入提供了直接或间接性的参考。

本研究成果一面世即得到了学界的好评，周思中先生评价"该成果是陶瓷史类专著中对艺术学和考古学结合较好的一部专题史"；熊廖先生认为其"不仅是对陶瓷专题史研究的贡献，更是对工艺史、艺术史和文化史拓展研究的重要补充"；曹建文先生指出，本成果在新时期国家发展战略实施建设中，"具有现实参考价值，对构建人类命运共同体思想、和谐共赢合作发展的国际开放政策的中国方案具有历史参考价值"。

楚文化元素在现代服装设计中的传承与应用研究

项目负责人　郭丰秋

项　目　号：15BG091
项目类型：一般项目
学科类别：设计学
责任单位：武汉纺织大学
批准时间：2015年9月
结项时间：2020年4月

郭丰秋（1984—　），博士，武汉纺织大学副教授、硕士生导师。主要从事服饰史、服饰文化和服装设计理论研究。曾主持、参与完成国家及教育部项目2项，主持、参与完成省部级项目5项，出版专著2部，在《装饰》《江汉论坛》《丝绸》等杂志发表文章20余篇，其中1篇被《人大复印资料》全文转载。

楚文化是中华民族优秀文化的重要组成部分，其内容丰富，元素众多。本课题研究从宏观角度梳理中国服装设计的文化自觉历程，反思中国服装设计的责任担当；从文化学角度将楚文化元素进行归类，分析其传承与应用价值；从设计学角度，提取出典型的楚文化元素，分析其在服装设计中的应用方式和现状；从传播学角度，探讨楚文化元素在现代服装设计中的传播本质和策略。研究目的是以小见大地反思全球化语境中的服装设计话语权问题，唤起服装设计工作者对本土文化多样性的重视，并进一步思考中国本土服装设计的定位以及未来发展方向。

本课题研究工作分为三个阶段：

2015年9月至12月为课题研究的准备阶段，讨论拟定课题研究方案，明确课题组成员的任务分工，确立研究计划，并做好概念界定工作。本研究从艺术学角度观照楚文化，侧重于研究楚人器物、丝织、刺绣、髹漆等艺术形态及其所蕴含的审美观念和文化内涵；同时，用发展的眼光考量楚文化，凡是出自楚人、楚地的古今艺术形态，都可以纳入楚文化的

研究范畴，以期丰富和拓宽楚文化的内涵和外延。

2016年1月至2018年2月为课题的具体实施阶段。首先，开展现状调查和专家访谈。调查形式多样，时间安排也很灵活，设计出"楚文化元素在现代服装设计中的应用方式""荆楚刺绣文化时尚传播"的问卷，调查了不同群体对楚文化的了解程度、在服装设计中的应用方式偏好；通过访谈本省设计师和汉绣传承人，了解了刺绣文化元素应用和传播过程中存在的问题，记录了他们的具体建议。其次，将课题研究与教学实践结合起来。在"服装创意设计""服装心理学"等课程的教学过程中，采取项目式教学方法，引导感兴趣的学生以"楚文化元素"为主题进行市场调研活动，分析调研数据，并进行设计实践，形成结课作业。再次，将课题研究与产品设计结合起来，形成良性互动。在分析受众心理需求的基础上，于产品设计过程中参考数据分析结果将楚文化元素与服装产品结合起来，满足消费者的着装需求。

2018年3月至2019年10月为课题的整理、分析研究材料，撰写研究专著，申请课题结项阶段。

本课题研究成果主要内容分为以下七个部分：

第一，梳理中国服装设计的文化自觉历程，探讨设计师的责任担当。中国服装设计已经先后经历了"文化觉醒——去中国化与表现中国"阶段、"文化反省——再现中国"阶段，目前正处于"文化超越——世界中的中国"阶段。对此，中国服装设计师应该秉持着世界人的心态，注重不同文化之间的交流与互鉴，利用创意设计手段将其与某些人类共同关心的话题建立起链接。

第二，探讨楚文化元素在现代服装设计中的传承和应用价值。楚文化精神对本土服装设计具有多重启发意义，秉持筚路蓝缕、开拓创新的楚文化精神，有助于提升中国服装设计话语权；传承兼收并蓄、多元共存的楚文化精神，有助于打造和谐开放的服装设计生态环境；发扬自尊自爱的爱国精神，有助于增强本土服装设计的文化自信。具体而言，楚人造物过程中体现出来的象、复、简、繁设计理念与现代服装设计中的抽象、象征思维、解构混搭思维、简约思维和装饰主义潮流具有共通之处。因此，楚文化元素在服装设计中的应用有助于满足消费者的文化消费需求、求新求异的着装需求，有助于推动服装产业转型升级。

第三，分析老庄文化哲学元素对现代服装设计的启示意义和应用状况。现代工业文明的到来，使人类逐渐被消费和异化为"单向度"的人；快速的生活节奏，使人们无暇顾及精神生活质量的提升，从而造成人们自我认同上的断裂。在服装设计领域，资本效用原则和符号逻辑盛行，使服装设计者逐渐偏离设计本质，陷入功利化、符号化和娱乐化危机，走向目盲和心盲的境地。欲、技、道之间的关系是老庄文化哲学观照的核心内容，其中"见素抱朴""道法自然""天人合一"的理念有助于设计者回归设计本质，摆脱资本逻辑的控制，引导消费者形成良好的着装观念和消费观念。

第四，探讨楚服饰文化元素在现代服装设计中的应用。地处水乡泽国的南方地区，以水为主的灵动之美影响着楚人的身体审美，其审美理想超越了中原文化中端庄敦厚的形

象,表现出"细、长、丽"身体审美,由此形成"瘦长、繁盛、新奇"的服饰文化。现代服装造型设计方法开放而多元,这为楚服元素的传承与应用提供了广阔的空间。设计者以拆分、解构、重组等方式将楚袍元素、襦裙元素和楚袴元素融入廓形设计。同时,楚服中的领式、袖式和腰带元素给予设计师灵感启发,被巧妙融入服装设计实践中,形成具有楚文化特色的新中式服装设计。

第五,分析楚文化中的图案元素在现代服装图案设计中的传承与应用。图像符号具有强大的文化再现功能,将楚文化中的图案元素融入服装设计,有助于深化人们对楚文化内涵的认知。受水文化、神巫文化和道学文化的影响和浸润,楚人在图案文化中表现出了"纤、曲、动"的审美趣味。其中,楚人以凤为图腾,其文化源远流长,其造型以"壮、美、奇、变"而著称,在构成方式上与现代服装图案设计思维具有异曲同工之妙。

第六,探讨楚色彩文化元素与现代服装色彩设计之间的关系。楚人在色彩审美上既不拘泥于中原五色观念的规约,又不同于老庄所秉持的色彩观念,呈现出独特而复杂的地域文化特色。其设色方式是因器制宜的,体现出贵赤重黑、重文轻质、诙诡谲怪的文化特色。在漆器色彩中,以红、黑两色为主导色,又能巧用间色,显得五彩斑斓,这种设色方式在现代服装色彩设计中仍具有借鉴意义。楚地民间刺绣植根于楚文化,在传承楚先民色彩审美文化的基础上开拓创新,形成粗犷质朴、大胆新奇、热闹绚丽的文化特色,与现代服装设计中的装饰主义潮流十分契合,具有多方面的传承与应用价值。

第七,从传播学角度分析楚文化元素在现代服装设计中的传播本质和策略。在现代社会,服装设计具有强大的文化传播功能,并表现出速度快、范围广、元素多的特征,极易形成时尚潮流,可以作为传播楚文化的载体。不同的设计风格和服装载体能够将楚文化元素以立体的或多元的方式展现在受众面前,唤起个体和他人的情感体验,并最终化为柔性力量,指向文化吸引和文化认同的建构。因此,设计者当通过各种符号表征楚文化内涵,借助当下流行的跨界商业营销模式,重视楚文化符号所引发的社会关注效应;致力于新颖独特的设计叙事方式,赋予楚文化符号以现代语义;满足人们的怀旧心理和文化认同需求,利用符号激发情感共鸣,从而实现楚文化在世界范围内的有效传播。

本课题研究成果为楚文化研究提供了新思路,有助于挖掘楚文化元素的设计价值和市场价值,为 EYM 独立设计师品牌、斯蒂芬妮服装品牌的服装设计和服装产业发展提供指导,设计出具有楚文化特色的服饰产品。此外,其对增强中国服装设计文化质感和文化自信、解决汉派服装产业发展瓶颈问题、提升荆楚地区文化品牌形象等,也发挥了一定的作用。

现代审美语境下中国古村落传承与发展研究

项目负责人　陆　峰

项　目　号： 15BG101
项目类型： 一般项目
学科类别： 设计学
责任单位： 安徽工程大学
批准时间： 2015 年 6 月
结项时间： 2020 年 4 月

陆峰（1967—　），安徽工程大学教授、硕士生导师、艺术学院院长、设计艺术研究中心主任，安徽省政协第十二届常委，民盟芜湖市委常委，安徽省设计学专业合作委员会主任委员，安徽省土建学科教学指导委员会委员，安徽省省级教学名师，"十三五"国家重大出版工程"中国传统聚落保护研究丛书"《安徽聚落》分册主编，第五届中国设计年度设计学术带头人。主持国家艺术基金项目、国家社科基金艺术学项目、安徽省哲学社会科学规划重点项目、国家文化部文化艺术科学研究项目、教育部人文社科项目、全国高校古籍整理项目、安徽省哲学社会科学规划项目各 1 项，主持安徽省教育厅项目 3 项、省级教研项目 2 项、省级精品课程 1 门，主编省级规划教材 1 部，发表学术论文及作品 50 余篇并获得省级奖项 4 项，有多项设计成果得到应用。

本课题主要对中国古村落予以梳理归类，选择三个以上不同区域的村落类型进行比较研究，并将皖南地区具有代表性的徽州古村落等作为重点研究对象，归纳皖南及其他地区古村落环境规划设计原则，从而总结出现代审美语境下中国古村落环境规划设计的一般规律，进而对古村落乡土文化的保护与传承、新乡土聚落的更新与发展等提出理论依据、设计原则及设计示范案例。

具体而言，本课题主要研究目的包括以下几个方面：

第一,从自然环境、历史、政治经济、文化美学、宗教思想、社会发展等角度出发,对中国古村落的规划与设计进行系统的研究,力求在总结现代审美语境下中国古村落环境规划设计原则和方法上有所突破。

第二,对中国古村落建筑、内外园林景观等复原性保护和规划、公共基础设施的改善、公共绿地的建设、村内街巷道路的维护等进行系统研究,力求在对中国古村落研究的全面性上有所突破。

第三,对代表性古村落的人文内涵和建构特色进行深刻而又全面的思考,挖掘古村落的生态伦理思想、天人合一等共性理念,并将其蕴含的人与自然及社会环境的和谐本质更加有效地体现在新乡村聚落的环境规划设计中。

第四,通过对古村落环境规划设计的系统研究,以点代面,总结归纳中国古村落环境规划设计在现代审美语境下的一般规律,努力为中国古村落的保护、修复与发展,新农村规划与建设提供示范性案例。

课题组的具体任务和执行安排如下:首先,查阅各地区古村落相关资料,整理全国传统村落名录,收集有关建筑、规划、艺术、地理、经济、民俗文化等资料。其次,结合前期资料汇集,选择聚落特征鲜明、数量较多、文化底蕴深厚、传承发展实践成果优秀的相关地区作为重点研究范围,最终确定主要在安徽、山东、广东、湖北、湖南、河北、山西、四川、西藏、江西、陕西、云南、贵州、辽宁、浙江等省份选取部分古村落,研究其历史沿革、人文经济、聚落选址、空间形态、村落景观等。再次,对安徽、湖北、云南、广东、江西、贵州、辽宁等地的古村落进行实地考察,收集资料。然后,与部分设计院及政府、院校等有关单位进行沟通交流,参与相关规划设计,多方面收集资料,形成了可视化的图片和文字资料。接着,完成查阅资料、调研、收集资料的工作并整理文字及图片资料、绘制示例图。最后,整理资料,撰写论文及专著,并参与古村落传承与发展的相关实践,将理论体系与设计实践相结合。

本课题的最终研究为专著《现代审美语境下中国古村落传承与发展研究》,主要内容如下:

第一,中国古村落的形成与发展。这主要由自然环境因素和人文因素等两大部分构成。自然环境因素包括地貌、水系、气候、植材、土石等方面,是形成古村落地域分异的"基石"。人文因素方面,宗法伦理、风水观念及民族文化是古村落地域分异的"内动力",人口迁移、战争防御和商贸经济是部分建筑风貌地域分异的"外推力"。

第二,自然地理环境与古村落构成。自然环境基地(条件)在整体层次上决定了村落空间的形态、分布及布局等,古村落随地形地貌的不同而出现不同的特征,主要表现为山地型、丘陵型、平原型和水系型古村落,其在选址、格局、古村落形态等方面有较大的差异。

第三,人文环境与古村落构成。古村落选址、建立与传统文化密不可分,其缘起与发展主要受到宗族聚居、风水人居、民间信仰、军事防御几方面文化因素的深刻影响。中国古村落的形成,很多都是因为商贸行业发展起来而带动聚落兴旺,聚集人气,从而形成一定规模的村落。

第四,古村落空间结构与形态特征。古村落的空间结构生成机制可以从三种模式演

化而来；单一村落即"点"逐渐扩大生成的单核型或者多核型的村落，"线"形村落即沿着自然地形边界生长且随着村落的发展而形成带状型以及周边型的村落，多个建筑组团生成的"面"状村落受到环境、生活方式等方面的影响而呈现散点型和均质型的村落。古村落空间形态多样，常见的空间形态有块状、网络状、鱼骨形、带状、阶梯状、象形村等。

第五，古村落景观特征。中国的古村落都蕴含着极大的历史价值、文化价值或者是革命意义，浸透了历史沧桑、世纪风云，传承文明基因、文化记忆，从而体现出来的景观特征也是各不相同。古村落强调的是整体空间形态、传统街巷格局、建筑风格、古文化遗址、古建筑（构筑）物、古树名木、地方特色语言、戏曲、传统工艺、产业、民风民俗等静态方面，意图延续古村落整体风貌，倾向于有形文化遗产保护。

第六，现代审美语境下中国古村落的传承与发展。当下中国古村落面临着价值认识不足、保护乏力、土地政策不完善、"建设性破坏"、"过度开发"、缺乏人才等问题。在现代审美语境视野下，应从自然、人工、人文三大景观层次发展古村落，采取多元化推进的模式，诸如生态保育模式、自主创新模式、主导产业模式、特色工艺模式、适度旅游模式来推动中国古村落保护发展，并建立古村落保护管理体制、决策体制、协调沟通机制、管理监督机制等体系。

本课题采用理论与实践、点面结合、块面结合的研究方法，将整体研究与个案研究结合起来，将历史与现代结合起来，具有一定的特色，是对现代审美语境下中国古村落传承与发展研究的重要补充，体现了一定的创新精神。其在以下几方面有所突破：一是在揭示自然环境、文化经济等因素思想的发展对古村落的形成发展、聚落空间形态的影响研究上有所突破，对中国古村落现代发展有着一定的指导和借鉴作用；二是在对多元文化背景下的古村落形成原因，古村落空间特征与形态分类，古村落自然景观、水系景观、公共建筑景观、街巷景观等方面进行了系统性的总结，阐述了现代审美语境下中国古村落传承与发展的思考；三是提出了现代审美语境下古村落传承与发展的原则、策略、管理机制体系、发展模式等，从政府、民间组织、居民等方面自上而下、自下而上的提出了相关思路，为古村落保护与发展以及现代实践提供更为有益的资料；四是具体理论与实践案例相结合，为现代审美语境下中国古村落传承与发展研究提供了设计方法与原则。

智能化包装设计研究

项目负责人　柯胜海

项　目　号：14CG127
项目类型：青年项目
学科类别：设计学
责任单位：湖南工业大学
批准时间：2014年12月
结项时间：2019年3月

柯胜海(1981—)，博士，湖南工业大学教授、博士生导师、包装设计艺术学院副院长、智能包装研究所所长，湖南省智能包装科技创新团队负责人，湖南省智能包装研究生创新培养基地负责人，株洲市优秀青年社科专家，中国包装联合会规划委员会副秘书长，湖南省视觉传达艺委会副主任。主要从事智能与创新包装设计研究、围绕包装设计理论及应用4.0研究。主持国家社科基金艺术学项目2项("智能化包装设计研究""新限塑令背景下包装减塑设计理论与实践研究")、省级重点科研项目2项、其他省级项目12项。出版《智能包装设计研究》等包装类专著5部、教材8部，在《装饰》《艺术百家》等刊物上发表了学术论文40余篇。获湖南省教学成果一等奖2次和湖南省社科成果二等奖1次，带领团队获国际、国内设计大奖100余项。

改革开放以来，我国对包装设计领域的研究一直局限于销售包装。但是历经30余年，该研究领域已经达到饱和状态，特别包装结构设计、装潢设计方面的研究，基本上都走向程式化。随着智能材料和智能技术的不断发展，它的应用范围拓展到包装，出现了"智能包装"的概念。所谓智能包装，是指利用新型的包装材料、结构与形式对商品的质量和流通安全性进行积极干预与保障；利用信息收集、管理、控制与处理技术完成对运输包装系统的优化管理等。智能包装，能够通过对外部环境的识别、判断，实现对包装内装物的安全管控和对包装使用者的安全警示等多种功能；还可以通过对包装附加值载体的"非物质化"转移，实现包装"零装潢"设计，真正实现包装绿色与减量设计，这些功能都是传统包

装无法比拟的。

课题主要围绕包装行业转型升级的需求，以智能包装"价值体系、分类体系、技术体系、表现体系、应用体系、方法体系"六大模块，构建智能包装设计理论与应用体系。具体路径与方法如下：分析智能包装的功能与作用，归纳智能包装设计的范例与范式，探寻智能包装设计的理念与内涵，研究智能包装设计的方法与路径，以环保、绿色、可回收利用为指导原则，以智能包装的制造工艺和应用场景为核心，系统构建完善的智能包装设计理论与应用体系，明确智能包装产品功能设计、技术实现、应用推广中的关键性问题，解决智能包装设计缺乏理论依据和理论指导的问题，为智能包装产品研发与技术公关提供指导方向。

在研究过程中，课题组成员曾多次分批奔赴广东、浙江、上海等省市实地调研国内智能化包装的现状，对国内智能化包装存在的形式、类型、相关技术进行了分析，采集了相关文本、图像、视频资料大约 1 500 GB，同时也访谈了诸多包装研究学者和企业高管，总结出目前智能化包装在发展和应用时的障碍和困难。在此期间，课题组成员还参与企业的实际包装项目若干，掌握了智能化包装设计环节的第一手资料，进一步夯实本课题研究的基础。

课题组在前期调研与理论成果的基础上，进一步梳理出智能化包装的分类体系与整体框架，确立了数字智能包装、材料智能包装、结构智能包装三大核心类别，并分专题展开对不同类型的智能化包装形式的研究，如通过"数字智能语音包装设计研究""基于移动互联网技术的平台式包装设计研究""基于物联网技术的管控式包装设计研究""基于AR技术的展示型包装设计研究""基于VR技术的交互式包装设计研究""变色材料包装设计研究""发光材料包装设计研究""水溶材料包装设计研究""活性包装设计研究""按压式机械结构智能包装设计研究""计量式结构智能包装设计研究""障碍式结构智能包装设计研究""结构驱动式智能包装设计研究"等专题对每个类别下包装的概念、设计应用及设计关键进行细致、深入的分析。同时结合本课题研究的体例结构与角度，拟定了智能化包装设计研究的内容纲目。

基于前期的研究成果，进一步从设计学角度全面展开对智能化包装设计的研究，整体分成两大部分：第一部分为"智能化包装的理论体系研究"，包含智能化包装的概念及特点、分类体系、功能价值、设计的相关技术要素、设计的方法模型以及智能化包装设计存在的问题及发展趋势等；第二部分为"智能化包装的应用范式研究"，包括数字智能包装、材料智能包装、结构智能包装等，并细分为十三个专题，系统地从设计学角度提炼出智能化包装研究的框架结构，构建出完善的智能化包装设计理论体系，从而形成智能化包装的应用研究范式。在此期间，课题组成员完成了系列高质量、高水准的专题论文，并部分发表在国内优秀期刊上。

为了进一步验证和改进最终的研究成果，课题组成员在此期间指导或参与完成智能化包装设计方案 50 余项，以食品、药品、日化用品等领域的包装及快递包装、共享包装的智能化改良为主要设计内容，亲身实践验证成果的合理性、有效性和普适性并汇编成册，

为之后企业及包装设计从业人员的智能化包装设计提供范例。

本课题研究成果主要内容包括以下几个方面：

一是挖掘智能包装涉及的人与人、人与物、人与环境的关系，构建智能包装"安全、绿色、经济、人性"的四位一体的价值体系；二是以探索新型智能包装形式为目标，构建"数字、材料、结构"三类多元智能包装分类体系；三是根据智能包装技术特征，构建智能包装"驱动技术、展示技术、材料技术、辅助技术"四位一体的技术体系；四是立足智能包装设计学表现需求，构建"声变、色变、光变、味变、形变"的五维一体式智能包装表现体系；五是以智能包装内生机制为导向，构建"析、解、组、借、创"五步分段式方法体系；六是围绕智能包装分类体系，分十三个专题，探索与总结智能包装个案研究的范式，构建智能包装研究范式体系；最后通过 30 个智能包装设计案例开发，来直观展示智能包装的设计样式。

本课题成果重要理论观点有以下三个方面：

第一，在探讨包装设计，尤其是在智能化包装设计中，必须建立在了解技术发展趋势和智能技术原理的基础上，才能有效解决设计与技术有机融合的问题，才能提炼和构建完整的具备科学性和普适性的设计方法模型。

第二，对智能化包装设计的探讨，不能局限在技术应用的问题上，更应重视在其环保实现与安全保障层面上作出阐释和可行性策略研究。

第三，设计是建立在实践基础上的创新，设计的理论研究不能脱离实践，因此该成果在应用范式的研究上始终采用实证专题式研究方法，以期在研究过程中及时观察、实验和反馈，保证理论的可行性和稳定性。

本课题成果完整且系统地构建了智能化包装的理论和应用实践体系，内容丰富，重点突出，填补了我国在智能化包装设计理论研究中的学术空白。最终成果为专著《智能包装设计研究》，约 35 万字，其中包含系列学术论文、研究报告的核心内容。该著作 2019 年由江苏凤凰美术出版社出版发行。

新疆传统"帕拉孜"编织工艺与应用研究

项目负责人　花　睿

项　目　号： 14CG135
项目类型： 青年项目
学科类别： 设计学
责任单位： 新疆师范大学
批准时间： 2014年8月
结项时间： 2019年12月

花睿（1987—　），新疆师范大学美术学院视觉传达设计教研室主任、自治区重点专业——视觉传达设计专业科研秘书，新疆美术家协会设计艺术委员会副秘书长。曾发表论文《高校传承与创新——"帕拉孜"编织工艺的实践研究与探索》《帕拉孜传统编织纹样与设计应用研究》《新疆传统"帕拉孜"编织工艺技法及应用种类研究》等。

"帕拉孜"是新疆偏远地区的古老纺织物。作为纺织业的"活化石"，其历史悠久，被称为新疆传统民间编织的鼻祖。而由于现代纺织技术与互联网的冲击，现存的传统编织技艺正处于逐渐消逝中。目前新疆部分少数民族如柯尔克孜族、哈萨克族、塔吉克族等的生活区域大多在高原和山区，与平原地区有一定的距离，所以其传统手工艺的应用一直处于自给自足的状态，被传承与保护的力度非常小。在丝绸之路的背景下，中国传统文化对新疆少数民族地区的传统手工艺有着不同程度的影响，但由于"帕拉孜"编织工艺制作过程繁复，花费时间较长，且现存此工艺的地区相对偏远和闭塞，所以"帕拉孜"编织工艺无法满足广大消费者的需求，也不被社会群众所熟知。

本课题研究旨在对新疆传统"帕拉孜"编织工艺进行系统研究及图示分析，包括对新疆柯尔克孜族、哈萨克族、维吾尔族三个民族的背景文化、编织技法、编织用途、编织纹样、传统编织色彩及现代编织色彩等方向进行研究，并整理和比较三个民族工艺的异同；对新疆传统"帕拉孜"编织工艺的创新性和应用性进行研究，并将"创新"理念带入课堂教学和产学研的设计中，尝试构建如何将文创产品与艺术产业及市场接轨与融合，打造"品牌化"

设计理念。

本课题的研究目的有三：

第一，将新疆传统"帕拉孜"编织工艺的文字资料、摄影图片、编织过程录像、后期绘图分析等归纳整理存档，对图案样式中的"植物纹样""动物纹样""人物纹样""几何纹样"的形态和结构、出现时期、象征意义进行记录和归纳；在色彩样式中提取传统编织的CMYK色值，分析色彩心理学因素及不同少数民族对色彩的喜好等，为传统"帕拉孜"编织工艺提供真实、客观的资料论证。

第二，对新疆传统"帕拉孜"编织工艺的技法、材料、纹样、色彩等方向尽可能地记录和保留，并将传统工艺和现代化设计相结合，在"一带一路"的思想主导下和丝绸之路的文化背景中，将现代社会的发展融入将消逝的手艺中，为传统工艺带来新的活力，同时希望通过文创产品的设计研究打造传统工艺的"品牌化"，提升新疆旅游产业的发展，促进各民族大团结，也为偏远地区的少数民族带来实在的经济效益。

第三，将归纳的图形和色彩进行数字化分类，利用现代化的数字媒体技术，将前期调研素材通过数字摄影进行全方位的处理和保护，并在此基础上建立资料数据库，尽量保留和收集新疆最古老和美丽的编织艺术，同时也为中国的非物质文化遗产的保护和传承提供可参考的依据。

在研究的过程中，课题组分别对南疆柯尔克孜自治州、阿克苏地区和北疆阿勒泰地区三个有代表性的地区进行调研，深入了解传统"帕拉孜"编织工具的文化发展、编织技艺、编织色彩及在"非遗"传承方面遇到的困难和挑战。我们发现，到目前为止国内外还没有专门研究新疆传统"帕拉孜"编织工艺的专著，虽然有部分著述中提及帕拉孜编织工艺，但都限于简短的文字性介绍。课题组通过调研中获取的大量照片和视频将其视觉化并画出过程性图示，再通过电脑扫描、解构和重组、手绘、图示分析等方法对编织图案、造型、色彩进行数字化提取，在后期延展及应用设计中呈现出新的模式及效果；将传统技法与创新设计相结合，利用现代图形创意手法对新疆传统编织纹样进行延展、再利用和再创造，对传统文化进行"品牌化"再设计，创作出设计效果图，开发出衍生品，最终呈现产品打样与实物的落地，创造出具有时代感和民族传统意味的设计新元素，赋予作品恒久的生命力。

随着视觉艺术设计的发展，我国在平面设计、品牌设计、交互设计等领域已经有了很大的进步和发展，人们越来越关注和接受当代视觉艺术的表现力和创新文化的设计，包括对传统文化的审美和定义，已经不再停留在单纯的技法传承上。传承和创新已经成为不可忽视的问题，很多专家学者也在"重传承"还是"重创新"这个看似博弈的论题上有各自的见解。课题组认为，传承与创新并不能割开而论，或者说必须要做一个选择。在快速发展的经济水平和人们对艺术的需求不断增长的趋势下，传承和创新并不矛盾，在保护真实、原有的古老传统文化的基础上结合创新设计，将传统文化通过另一种视觉艺术的表达形式传播出来，本身并没有矛盾点，设计与创新在社会大趋势下必将融入传统文化并推动其发展。当然，在对纹样创新设计的同时，首先要充分尊重传统技法和图案的含义，对其进行深入的剖析和理解，学习传统工艺的历史背景和艺术价值，不能在创新转化的过程中

丢失了原有图案所表达的情感和内涵。可以说，传统编织工艺与设计创新的结合是相辅相成的。

对新疆传统"帕拉孜"编织工艺的研究与传承，也应该积极使用"数字化"的保护方法。我们将利用现代化的数字媒体技术，将前期素材通过数字摄影、三维图像、虚拟现实图像技术进行全方位的处理，并在此基础上建立资料数据库，将"编织"工艺的文字资料、摄影图片、编织过程的录像、后期绘图分析等归纳整理存档。

如何将具有中国传统文化和民族文化的精髓和思考融入设计中，而不是一味地模仿国外设计大师的作品，依赖于西方平面设计的基础表达？如何提升设计的"中国精髓"和"民族气韵"成为当下中国平面设计发展的目标和创新点，中国少数民族的工艺文化也需要在民族的精神和内涵的基础上寻找心理和视觉的共鸣，在社会发展的必然趋势下将设计思维融入少数民族传统工艺中，并且积极研究受众的心理和需求。如何将传统的表达方式和现代化的表达方式更好的结合，是需要我们深入思考的问题。

本课题将研究的理论运用到实践中，结合传统"帕拉孜"编织技艺与视觉传达设计专业知识，对传统工艺的品牌化识别系统及文创产品作了研发和探索。在研发与设计的过程中，认真分析了传统工艺本身的特色和优势，在不改变原有民族特色的基础上进行视觉创作。将设计研究成果创建成品牌"在那遥远的地方"，为其建立视觉识别系统设计与文创产品设计，与新疆偏远地区的传统手工艺"非遗"传承人取得联系并深入合作，将传统手艺纳入设计中，使传统手艺与现代设计相结合，将文创产品设计稿转化成实物，在加工与定制后投放市场。

羌族刺绣图像学研究与数字化保护

项目负责人　郑　姣

项 目 号：14CG137
项目类型：青年项目
学科类别：设计学
责任单位：四川师范大学
批准时间：2014年9月
结项时间：2020年4月

郑姣(1980—)，美国德州大学奥斯汀分校访问学者，四川师范大学副教授、硕士生导师，四川师范大学"251"工程重点人才，"狮山学者杰出青年学者"，四川省平面设计师协会会员，四川师范大学西南文化遗产与艺术创意科研团队成员。主要从事企业形象设计、民族民间艺术研究与艺术创新研究。主持各级各类项目5个，参与课题多项，发表论文16篇，拟出版专著《中国羌族刺绣图像学研究》(已在中华书局立项)。

羌族刺绣是流行于羌民族的一种传统刺绣技艺，有精巧细致的架花、立体丰满的扎花、工艺精湛的撇花、古雅清逸的游花等多种形式。2008年获批列入第二批国家级非物质文化遗产名录。本项目以羌族刺绣为研究对象，主要研究目的包括两个方面：一方面，建立羌绣艺术全备的理论体系，促进对羌绣及羌族文化的保护与现代转型；另一方面，弘扬羌民族文化，促进羌绣产业的发展，为经济增收和精准扶贫助力。

2015年2月，课题组开始第一次田野调查，考察的重点是羌族最核心的聚居区——茂县，共走访了17个乡镇和34个村、组。此次考察主要是对茂县区域性羌绣进行图像收集和调查走访，采集了大量羌绣图像，购买了一批具有区域性特色的羌绣绣品，走访了当地大量刺绣水平较高的妇女，人物专访10位。2015年9月至11月，进行第二次田野调查，主要是对汶川和理县的羌绣区域性特征艺术的收集，考察了汶川羌锋、萝卜寨、阿尔村的巴夺寨，理县的桃坪羌寨、曾头寨、甘堡藏寨、耳浦村、蒲溪乡的大蒲溪村、河坝村、薛城

镇欢喜坡村等典型代表区域,人物专访14位,收集了一批汶川理县区域性特色羌绣绣品。2016年4月至5月进行了第三次田野调查,主要带领参与项目绘图的研究生在羌区进行实地考察与文化了解,使其对羌绣图像的绘制与数字化处理形成较好的前期基础。2018年4月至6月进行第四次田野调查,对汶理茂三个区域前期调查中未到达的地方进行补充调查。由于羌族村寨选址大多在高山险谷之中,寨与寨相隔较远,虽然现在国家已经将公路通到各个村寨,但是因为天气等原因,有些道路经常塌方而不通,所以课题组前期考察有些地方未能到达。另外,前期调查中有些问题尚未显露出来,后经过分析与研究还需对这些问题作进一步的追踪与调研。2018年7月,进行第五次田野调查,再次对汶理茂进行补充调查。2018年9月,进行第六次田野调查,对北川进行调查。目前,新北川县城成为羌族同胞的主要居住区,人口集中,交通便捷,考察难度较小,因而此次考察较为顺利。

在田野调查的基础上,负责人组织课题组成员以及所带研究生,对采集的大量图形图像进行数字化处理、分类,建立了羌绣工艺数据库、羌绣图形图案数据库,并对一些消失或损坏的羌绣进行数字化恢复,对一些羌绣艺术精品进行艺术再现,该工作从2016年6月至2019年5月完成。

作为羌族文化具有代表性的羌绣艺术,除本身的艺术表现价值之外,更是羌族文化、历史传承的重要载体。课题成果运用图像学的原理,综合考古学、文献学、民族学、社会学、人类学等多重学科知识,试图在文化、社会和历史的情境及生态环境中探究羌族刺绣艺术形态及装饰图像潜在的观念和思想,通过羌绣这一单纯表象的非物质文化,将羌族深层次的文化内核更为丰满、立体地展示出来。

就物质性层面而言,课题成果基于田野的调研工作,收集整理出各个村寨的代表性羌绣物件,归纳出区域性的艺术特征与风格,说明各区域羌绣艺术的发展和变迁与其独特的历史背景和文化生态密不可分。从精神层面而言,羌绣的发生与发展更多出于非功能性的构件,羌族刺绣不仅是羌族文化的重要载体,也蕴含着羌族特有的思维方式、想象力和文化意识,体现着羌族的生命力和创造力。与此同时羌绣艺术还涵盖了与其他民族历史交融互动所形成的具有象征意义的图像,因此项目另一个重点就是阐释羌绣单个图案和典型物件这些视觉象征符号的图像意义,将图像包含的原始艺术基因、历史叙事、精神交感及象征核质四重信息充分地挖掘出来。从这个视角上着眼,羌族女性技艺不再是单纯的文化事项,它超越了以往的研究范式,带来对所谓边缘群体或弱势群体的技术实践活动与社会、文化、历史关系的重新思考和认识,以新的视角带给我们对羌绣新的认知,从而促进羌绣艺术的传承、发展和羌族文化的保护。

本课题在研究过程中,建立了分类整理羌绣图形的羌绣图形数据库和记录羌绣刺绣技艺的工艺数据库,在重要刊物上发表7篇论文,并完成了以图像学理论为基础的专著一部。专著首先对图像学与羌绣的图像学概念进行阐释与界定,并讲述研究内容、方法与意义,其主体内容如下:第一,历史视野下的羌族及羌绣。简单回顾羌族历史,根据历史上关于不同支系羌人社会生活的文献记载来总结其社会组织结构、经济形态、手工业情况、

婚姻家庭、生活习俗等，着眼点于历史视野下的羌绣起源，将学术上的两派观点进行了客观阐述。第二，羌绣区域特色图像学研究。根据羌族聚居的主要区域将羌绣分为四个片区，分别对各个片区羌绣区域特色形成的文化背景进行深入分析，并细致描述其艺术特征；第三，羌绣典型图形图案图像学分析。以点窥面，将图形图案按照战争主题、宗教文化主题、农耕文化主题、习俗文化主题进行划分，从羌绣典型图形图案的角度来探析羌绣所呈现的羌族文化内涵。第四，羌绣典型个案图像学解析。从历史与文化、交融与互动、习俗与禁忌、信仰与崇拜、亲情与爱情四个角度将羌绣的代表性物件，例如"一颗印"围腰、马耳朵通带、叠溪游绣、三龙头帕等，进行图像学的深度解析，探寻羌绣在历史中与汉、藏、羌文化之间的关系。第五，羌绣图像学研究启示。剖析羌绣的现实处境，明确其传承内容以及提出基于图像学基础开发的前瞻性思考，主要包括母题重构、服务设计、数字化开发以及重视羌文化内涵等。

本课题研究的主要观点如下：第一，羌绣艺术承载羌族文化，需要对羌绣进行全面、立体、有深度地研究，只有提升羌绣艺术内涵，增加其创意附加值，增强其历史与民族属性，才能借助全球化传播的契机保持生命活力；第二，羌绣研究应立足当今世界文化激烈竞争的大背景，用创新性传承赋予羌绣艺术新的内涵和当代普世价值，使之成为流动性、传播性、生长性的价值载体，这样才能真正源远流长。

社会影响方面，7篇阶段性研究成果发表后，在知网等数据库中被大量下载，并于学术论文中得到引用。这些成果的发表可以让更多同行及相关科研单位了解研究进展，从中获得启发。作为羌族文化建构领域的基础理论研究成果，专著成果的出版也为该领域的相关教学与研究提供了参考和借鉴。

汉代建筑明器的造物学研究

项目负责人　兰　芳

项　目　号：15CG151
项目类型：青年项目
学科类别：设计学
责任单位：江苏师范大学
批准时间：2015 年 9 月
结项时间：2019 年 4 月

兰芳(1980—)，博士，华东师范大学博士后，美国北卡莱罗纳大学教堂山分校(UNC)访问学者，江苏师范大学副教授，中国文艺理论学会会员，中国汉画像学会会员，江苏省美学学会会员。主要从事汉代艺术、古代造物艺术研究。已完成国家社科基金项目 1 项，现主持国家社科基金项目 1 项、中国博士后面上及特别项目各 1 项、省教育厅项目 2 项，参与完成教育部人文社科项目、江苏省社科项目各 1 项。在《中国美术研究》《艺术百家》《南京艺术学院学报·美术与设计》《艺术与设计研究》等刊物发表论文 20 余篇，出版专著《西北有高楼——汉代陶楼的造物艺术寻踪》。

　　汉代是中国传统建筑史上空前发展的时期，从先秦的高台建筑到汉代的楼阁建筑，木架构体系的发展是关键。由于建筑材料的问题，现实中木结构的汉代建筑已基本消失，仅留下一些石质的建筑，如山东的朱鲔石室、孝堂山祠堂等。自 20 世纪初以田野调查和发掘为主要手段的中国考古学兴起之后，汉代建筑考古获得了大量的资料，考古发掘的"建筑明器"是我们用来讲述历史、追寻文化的重要实证资料。

　　本课题是对汉代建筑明器进行的造物学研究。汉代建筑明器是模仿现实建筑的微缩陶制雕塑，是两汉之际墓葬礼仪、社会信仰、文化体制、手工艺技术发生转变的具象呈现。作为随葬明器，它体现出墓葬礼仪的物化结构；作为一种传统手工艺，它反映了汉代造物艺术的思想观念与技术水平；同时，它模仿现实中的建筑，是现实建筑形制、技术的镜像。

课题通过研究器物的形制、制造与消费等相互关联的动态场域,还原造物的历史情境与文化场域。在传统文化日益得到重视的今天,我们应该根据新发现的材料,采用新的研究手段,来重新审视汉民族文化的造物传统。

在研究过程中,课题组成员曾多次分批奔赴山东、河南、陕西等地进行田野考察,搜集汉代建筑明器的各种资料,并在研究资料的基础上完成课题的内容纲要与具体撰写工作。与此同时,课题组成员先后在《中国美术研究》《南京艺术学院学报·美术与设计》《艺术与设计研究》等重要刊物上发表与本课题密切相关的研究成果多篇,最终成果为专著《西北有高楼——汉代陶楼的造物艺术寻踪》(文化艺术出版社2019年版)。

本课题研究成果的主要内容包括以下几个方面:

第一,汉代建筑明器的发现与研究。首先根据国内外的研究现状,发现研究问题,这也是本课题的选题缘由及意义。其次确定研究对象与研究材料。

第二,建筑明器的造物观念与形制分类。首先阐释建筑明器的造物观念,其次从建筑明器的形制结构入手探究其类型,一方面分析建筑明器结构的合理性,另一方面探究汉代木架构建筑发展的特征。

第三,建筑明器的历史情境与空间场域。通过建筑明器的形制特征与功能分类,以文献史料为支撑,展开汉代民居建筑、礼制建筑及墓室建筑的历史情境分析。

第四,建筑明器的造物特征与溯源。从微观的视角分析建筑明器的质料、技术及其发展、演变等问题,揭示其历时性演变及其演变内质性问题。随着汉代社会的变迁,信仰形式的变化及制陶技术不断发展,造物尺度也经过一系列变革,其结果是从西汉中晚期至东汉晚期各种类型的陶楼不断丰富、流行开来。课题从阶层、信仰与文化三方面追问汉代丧俗信仰及随葬品种类发生转变的内在动因。

第五,建筑明器的造物艺术。根据汉代建筑明器得以兴起的文化土壤,分析其造物艺术的模仿系统、象征系统与礼仪系统。

墓葬制度发生过由"周制"到"汉制"的变革,汉代的随葬器物也经历了由神性到人性、由巫术思维向实用理性过渡的转型,建筑明器是这一历史转型中随葬器物的典型代表。建筑明器的制作是建立在"制器尚象"的观念上,建构的是一个对死后礼仪空间的拟象之上的,既是社会风俗变迁的产物,又是社会身份地位的表征。本课题的研究从具体的器物出发,以情境还原为基础,挖掘汉代陶楼呈现的模仿性、象征性及礼仪性造物特征,从而探寻传统造物艺术发展与衰落的内在文化机制。

本课题研究成果的主要观点有三个方面:

第一,理论内容的创新。将墓葬艺术引入中国古代造物艺术的研究中,是对以往更多从形而上的"道"的思想观念出发来研究古代造物艺术的一种有益补充;拓展了中国古代造物艺术研究的领域和思路,同时推进了汉代建筑明器承载信息的进一步发掘;突破了以技术与审美为主线的传统造物艺术的研究,以建筑明器造物的空间场域为主线,以技术场域、消费场域及文化场域为中心,还原了陶楼造物的历史原貌;从技术层面,探寻了建筑明器的造物尺度,进而发现陶楼与焦作陶仓楼的发展关系;从文化层面,阐释了建筑明器的

发展是汉代信仰、阶层、文化发生变革的结果。

第二，理论视角的创新。成果通过挖掘汉代建筑明器呈现的造物特征，探寻汉代造物艺术发展与衰落的内在文化机制。建筑明器的制造受模仿系统、象征系统与礼仪系统等造物体系的影响，其艺术性展示了中国造物艺术在汉代的实绩。从造物学视阈，把艺术设计研究的基础扩大到物质制造中的文化观念，从中国古代丰富的文化资源中寻找造物的历史、文化脉络。

第三，理论方法的创新。通过对汉代建筑明器的研究，在设计学和艺术学的研究中进一步发展造物学的方法，促进学科交叉；从造物角度将建筑明器作为"设计作品"来加以分析，增加对汉代木架构建筑微观特征及发展进程的认识。这不仅突出了丰富的艺术纪念物，而且将它作为历史中的一员持续不断巩固着历史建筑的客观、抽象的文化尺度；从神话原型的视角探究陶楼形制的深层意义，追问汉代的民俗信仰。传统民俗中对谷神的崇拜及对谷物、谷仓的祭祀等民俗信仰是陶仓楼在墓葬中经久不衰的文化动力。受陶仓楼质料与技术的影响，汉代建筑明器的发生、发展与衰落在造物尺度的影响下呈现出复杂多样的面貌。

本课题研究完整且系统地构建了汉代建筑明器的造物学研究体系，很快就得到了学界的肯定。尤其《西北有高楼——汉代陶楼的造物艺术寻踪》一书，出版后即被"中国考古""北京交大古建筑""北京大学汉画像研究所"等学术平台转载，同时被中国艺术研究院研究员顾森、美国芝加哥大学艺术史教授林伟正发文推荐。

汉代以前的新疆早期服饰

项目负责人　信晓瑜

项　目　号：15CG160
项目类型：青年项目
学科类别：设计学
责任单位：新疆大学
批准时间：2015 年 9 月
结项时间：2020 年 4 月

信晓瑜（1981— ），博士，新疆大学副教授、硕士生导师。主要从事西域古代染织服饰、新疆民间印染织绣研究。主持并完成国家社科基金艺术学项目 1 项、新疆大学博士科研启动基金项目 1 项，目前在研自治区高校科研计划项目 1 项，参与教育部人文社科项目 1 项、各级教改项目 3 项，指导国家级大学生创新创业项目 3 项，发表论文 10 余篇。

本课题研究对象为新疆考古出土的汉代以前的服饰文物，其时间范畴主要是公元前 2000 年到公元前 200 年间的新疆青铜时代至早期铁器时代，空间范畴主要以现代新疆维吾尔自治区行政区划为界。

考古资料显示，早在公元前 2000 年左右的青铜时代，新疆古代居民便已经掌握了具有一定水平的纺织、制皮、制毡等服饰加工技术，并能够用各种纹样来美化服饰。新疆早期染织服饰是中华优秀传统服饰文化的重要组成部分，也是各民族共同缔造中华民族伟大文明的历史见证，对其深入挖掘有助于进一步认识古代西域文化与中原文化的血脉联系，亦可为新时期"文化润疆""旅游兴疆"背景下新疆区域艺术创作及文创产品开发注入新的活力。本课题试图以新疆出土的服饰文物资料为基础，对汉代以前的新疆早期服饰进行系统研究，分析其形制特征、技术工艺和艺术风格，解读其承载的文化情境，为丝绸之路早期文化交流研究提供新的线索。

本课题阶段性成果有论文《新疆洋海墓出土毛织物上花角鹿纹渊源研究》《装饰》

2017年第7期)、《新疆出土早期鞋靴初探》(《西部皮革》2017年第21期)、Research on the Structure and Techniques of Prehistoric Footwear unearthed from Xinjiang(《第三届艺术、设计与当代教育国际会议论文集》,俄罗斯莫斯科,2017年)、《新疆出土早期帽冠初探》(《艺术设计研究》2018年第1期)、《新疆出土史前毛织物纹样二题》(《中外关系史视野下的丝绸之路与西北民族》,中国社会科学出版社2018年版)、《丝绸之路早期裤装考略——以新疆出土汉代以前的早期裤装为素材》(《艺术设计研究》2019年第2期)等,从衣、帽、鞋、饰等不同角度对汉代以前的新疆早期服饰进行了讨论。

本课题最终成果为《沙海霓裳——汉代以前的新疆早期服饰》,全书共分九章:第一章概述了课题的研究背景,对相关的服饰考古资料进行了简要介绍;第二至五章按照地域分布和时间脉络,依次对罗布泊、哈密、吐鲁番和塔里木盆地南部的早期服饰考古资料进行了分类梳理,对各区域古代居民的衣装、帽冠、鞋靴、配饰加以系统分析,并将典型墓葬服饰配伍进行图像复原;第六章对毛毡、毛皮、毛织布、毛编织物等新疆早期服用材料予以分类研究,对早期纺、染、织、绣等服饰加工工艺作了介绍;第七章考察了汉代以前新疆早期服饰图案的特征,分析了其中几种常用纹样的文化渊源;第八章结合出土服饰讨论了丝绸之路早期文明交流互动的现象,并分析了自然环境、技术进步和文化融合等影响新疆早期服饰风貌形成与发展的关键因素;第九章对全文进行了总结。书稿近20万字,收录文物图片226幅,个人绘制黑白线稿63幅,又根据研究成果完成新疆汉代以前的典型墓葬出土服饰配伍复原图10幅。

本课题研究得出以下结论:

第一,汉代以前的新疆早期服饰风貌经历了由简到繁、由朴素到精美、由单一到多样的发展过程,具有鲜明的时代特色和地域特色。公元前2000年到公元前1500年间的罗布泊地区早期服装尚不见明显的裁剪缝合形制,一片式毛织斗篷、腰衣、毡帽、皮靴等构成了服装整体配伍,体现出新疆青铜时代服饰风貌。哈密地区出土服饰代表了公元前1300年到公元前900年前后新疆青铜时代到早期铁器时代哈密盆地的服装风格,出现了内外有别、上下分体、男女区分等穿着特征,体现了早期骑马民族游牧文化在新疆的兴起。吐鲁番地区出土早期服饰年代从公元前1300年延续至汉代以后,其中洋海青铜时代墓葬出土的满裆裤装在新疆早期服装发展史上具有里程碑意义,体现了新疆古代居民在服装功能性和结构适体性方面的早期探索。洋海中晚期墓葬和苏贝希墓地出土服饰则代表了吐鲁番盆地早期铁器时代服饰风貌,出现假袖皮大衣、满裆裤、短上衣、横接裙等新的服装品类。且末扎滚鲁克出土服饰代表了公元前9世纪到汉代前后塔里木盆地南部地区的服饰风貌,早期墓葬出土服装衣长较长,晚期满裆裤装和短装上衣的搭配开始流行,表明此时天山南部塔里木盆地早期居民已经开始从原始的定居农耕生业方式过渡到半定居半游牧的生业方式。

第二,汉代以前的新疆古代居民"观物取象",已开始使用身边之物制作各类配饰装饰身体,其材质从最初的毛绳、羽毛、小动物皮毛与肢骨、草籽、木器等逐渐发展为玛瑙、绿松石、红珊瑚、海贝以及青铜、黄金、铁器等,配饰主要装饰于耳部、颈部、腕部、腰部、小腿等

部位,其可能具有原始宗教礼仪方面的意义。

第三,汉代以前的新疆早期服用材料主要来自牛、羊等家畜,既有毛毡、毛皮等非织造物,也有经过纺捻织造得到的毛织品等,其中毛织物在这一时期最常见,组织结构有平纹、斜纹、缂织、斜编、绞编、环编等。大量纺织品服装实物和部分纺织工具及织机零部件的出土表明,汉代以前的新疆早期居民已掌握相当水平的纺、染、织、绣、缝纫、制毡、鞣皮等服饰加工工艺。

第四,汉代以前的新疆早期服饰纹样主要有几何纹、植物纹、动物纹等。最早以条纹、格纹、三角纹、折线纹、阶梯纹等几何纹样为主,随着时代变迁植物纹和动物纹开始大量出现在毛织品中,尤其草原动物纹样的流行更暗示了早期文化的交流。上装装饰纹样的应用主要体现在领、襟、下摆及袖口等处,下装则主要体现在男装裤腰、裤腿、脚口以及女装裙摆上。服装色彩以红、黄、蓝、绿、棕等为主,整体配色明亮,装饰风格浓郁。

第五,汉代以前新疆早期服饰风貌的形成与服装加工工艺的发展密不可分。青铜时代早期服饰多无裁剪,结构多为一片式,可能是由于金属裁剪工具尚未普及之故。青铜时代晚期到铁器时代早期服饰形制日益丰富、结构和制作工艺更趋合理,在主要以织成面料进行服装缝制的基础上出现结构性三角部件用于增加服装下摆或腋下松量,说明此时新疆早期居民已掌握金属裁剪工具的制造和使用。马的驯化扩大了新疆早期居民的活动空间,满裆裤装也在新疆青铜时代至铁器时代早期广泛流行。裤装形制的演化在一定程度上影响了早期上装和鞋靴的形制,上装衣长逐渐变短,而鞋靴靴筒增长,整个服饰样貌呈现出从宽松到合体的变化,体现了新疆早期居民从农耕到游牧生活方式的变迁。

第六,汉代以前新疆早期服饰风格的形成和发展受到自然环境、技术进步以及文化传承与交流等多方面因素的共同影响。服饰文物中既有中、西亚、南西伯利亚等域外文化因素,又能见到中原甘青地区的文化印记,说明早在张骞凿通丝路以前新疆与中原地区便已经有了文化交流。

中国发型发饰史

项目负责人　孔凡栋

项 目 号： 15CG161
项目类型： 青年项目
学科类别： 设计学
责任单位： 青岛大学
批准时间： 2015 年 9 月
结项时间： 2019 年 12 月

孔凡栋（1983—　），加拿大纽芬兰纪念大学访问学者，浙江理工大学副教授。主持并完成国家社科基金艺术学青年项目和山东省软科学研究计划项目各 1 项，在中外学术期刊上发表学术论文 10 余篇，出版专著 1 部，获批实用新型、外观专利多项。曾荣获山东省高校艺术教育科研论文一等奖、纺织工业联合会教学成果三等奖、中国服装行业优秀科技论文优秀奖、第二届纺织服装教育论文优秀奖等。

本课题研究以中国各时期发型、发饰为线索，进而确定其造型特点和各时期的风俗人情、审美情趣，传递正确的历史史实，使读者对传统发型和发式文化形成正确的认识，从而传承优秀传统文化，增强民族自信心和自豪感。

自沈从文先生起，中国古代服饰的研究便开创了以图像为主并结合文献综合分析的新方法，《中国服饰名物考》《中国古代金银首饰》《发髻上的中国》《中国服饰艺术史》《近代汉族民间服饰全集》等一批优秀著作的出版，使我们得以站在"巨人的肩上"。当然，以往的研究也留有下列值得探讨的问题：第一，多数著作研究的重点在"服"，对"发"的研究不多。第二，有关发型的几本著作，都是以断代的形式来写的，时间脉络清晰，但是发型变化的整体性沿革欠缺。第三，发式文化的著作，多从民俗学、历史学的角度，结合文献资料来论述，缺乏实物的考证，难免存在不足。第四，对中华发式文化向周边国家的传播关注较少。

针对上述四个问题，本课题研究开展了具体理论研究与实物分析。研究理论上遵循

了沈从文先生以图像为主结合文献进行比较探索、综合分析的原则,得到一些新的认识。研究方法上主要采用"形象史学"的方法,以形与象作为史料,充分运用传世的岩画、造像、书画、服饰等实物为证据,结合文献来考察史实。研究过程中,重视发型沿革与所处社会的物质生活和意识形态的关系及其所引起发饰品变化。研究路径上,通过对比韩国、日本、越南等国传统发型发饰,研究了中华发型和发式文化的对外传播过程。

本课题主要从以下五个方面进行研究：

第一,传统儿童发式。主要研究了汉族婴儿胎发式样、发式特征、留发寓意和"剪胎发"的习俗,进而探讨了不同年龄段(小童、中童、大童)的儿童发型及其寓意。

第二,成年男子发式。梳理了中国古代汉族男子"束发为髻"的延续历程,并从礼文化角度总结出"束发为髻"的文化内涵；研究了宋代士人佩戴的幅巾,从其形态特征上剖析宋人在男子首服上表现出的审美取向。

第三,成年女子发式。主要研究古代女子各种发型的产生、种类和大致演变情况,总结归纳出女子发式披发、髡发、辫发和结发等四种类型,并对其文化价值予以讨论；论述了唐代女子发型发饰风尚的演变对统一新罗的影响,研究中国发式文化在东北亚地区传播过程中引起的趋同与差异。

第四,发饰品。主要分析了古代女子发饰的品类、造型、纹饰、设计题材、内涵寓意,进而解析不同时期的审美倾向；考证了清代王初桐编撰的一部专门记录古代女性社会生活相关内容的类书《奁史》中的发饰品,论述它们对传统发饰进行形式的创新和文化内涵的传承,为当代的发饰设计提供设计依据。

第五,美发习俗。解读古人以发密为健、发黑为美、发长为贵的审美观念对美发行为的影响,阐述了沐发、生发、乌发、润发、染发等系列美发方法,并从传统美发习俗和文化内涵层面进行分析,厘清古人系统美发观产生、发展的脉络。

本课题研究综合运用了服饰学、历史学、民俗学等多学科的理论、知识和成果,从整体上对传统发型发饰进行综合研究,从而得到一个较为全面的研究成果。研究中,以古人"身体发肤,受之父母,不敢毁伤,孝之始也"的伦理观念和以发密为健、发黑为美、发长为贵的审美观念为指导,阐述发髻文化发展的因果与递进关系,使发髻文化的历史脉络更为清晰。一是重视发髻与发饰的辩证关系。发髻是发饰的载体,精美的发饰需要附着在发髻上方能提升妆容；而发饰品除装饰作用外一般还具有固定发髻的作用,借助发饰品又形成了各种新奇、高大的发髻式样。二是重视不同年龄段人群发型的联系,展示中国古人发型的发展脉络。如在儿童发型的研究中,依据成长过程,分别研究了婴儿、小童、中童、大童的发型,多数小童发式是婴儿胎发式样的延续,大童束发后需要注重仪容的整洁,又是成人束发扎髻的铺垫。

发式文化作为服饰文化的一个重要组成部分,历来为国人所重视。对发式文化的兴趣与关注,能引发我们多方面的思考：如何才能将中国古代的发式文化与文学、艺术、宗教、哲学、审美等诸多方面有机地结合起来,进行既有趣味又不失学术性的研究？

本项研究的理论创新及学术价值主要体现在以下几个方面：

第一,各类发型、发饰是先民留给我们的宝贵的历史文化资源和精神财富,对这些文献资料、图像信息的收集、整理和研究,将有力地促进中华民族文化的研究,也有助于我们了解各时期的风俗习惯和审美情趣,更好地尊重、保护和传承其文化价值。如《汉族婴儿胎发式样研究》,采用文献与美术作品中婴儿图像互证的方法,研究总结了汉族婴儿胎发式样、形式特征、审美倾向和文化心理,是迄今最详细的关于汉族婴儿胎发式样的民族志作品,引起了学术界广泛关注与讨论。

第二,通过对中国传统发型发饰的研究,可以提升影视作品中发型发饰造型的还原度,增加其造型的可信度,使得普通观众对传统发式文化有正确的认识,从而增强民族自信心和自豪感。

第三,发髻造型与历史文化存在着紧密的联系,留下了许多历史足迹,展示了中华民族的审美变迁。发髻造型不仅具有视觉之美,更具有历史人文的内在美,其历史文化内涵与其重要的考古文物价值、艺术价值和科学研究价值在现实生活中发挥着积极作用。

第四,参考韩国、日本、泰国等儒文化圈国家的文献,研究中华发式文化对外的传播过程,对我国优秀传统文化输出及树立大国形象有着非同一般的作用。

本课题研究共发表了阶段性成果 4 篇论文与 1 篇研究报告,并在加拿大纽芬兰纪念大学做了"The Cultural Symbolism of Female Hair Style in Ancient China"(中国古代女子发型的文化寓意)的讲座,向域外展示了中华传统文化之美。

中国传统营造技艺及其当代价值研究

项目负责人 刘 托

项　目　号： 15DG56
项目类型： 文化部文化艺术科学研究项目
学科类别： 设计学
责任单位： 中国艺术研究院
批准时间： 2015年10月
结项时间： 2019年7月

刘托（1957— ），中国艺术研究院研究员，博士生导师，建筑艺术研究所名誉所长。从事建筑历史与理论研究和文化遗产保护工作，曾主持多项建筑艺术工程策划与设计、文物建筑保护规划工作，主持及参与多项国家级、部级及院级学术科研课题。参与《中国美术史》《中华艺术通史》《中国建筑史》《中国艺术学大系》等大型国家重点项目的撰写工作，出版《中国建筑艺术史》等专著，译有《建筑评论》《世界建筑史话》，主编"中国古代园林风景图汇""中国世界遗产丛书"等丛书，发表论文数十篇。主持申报并作为履约负责人的"中国木结构建筑营造技艺""北京四合院营造技艺"分别列入联合国人类非物质文化遗产名录和中国国家非物质文化遗产名录，主持研发的"组合式仿真古建筑模型"获国家专利并获文化部"文化科技创新奖"和"十一五"国家科技计划执行突出贡献奖。

中国传统营造技艺是中华民族智慧的结晶，但由于古代匠人社会地位普遍较低、文化程度不高，营造工艺又只靠师徒间口传心授，故而存世的有关营造技艺典籍甚少。近现代对中国传统建筑的研究偏重于艺术形式方面，主要是对建筑形象、造型特点、装饰纹样等方面的研究，而营造技艺及其相关领域的研究则相对薄弱。近年来，随着非物质文化遗产保护工作的开展有关传统建筑营造技艺的保护和研究受到更多关注，但多数课题尚处在调研和探索阶段。由于缺少对营造技艺的历史性、整体性、综合性以及地区之间的比较研究，对传统建筑营造技艺独特性和历史价值、科学价值、文化价值认识不足。传统建筑营

造技艺的内涵被局限于狭窄的范围,未能与"非物质文化遗产"概念相对接,使得营造技艺这一非物质文化遗产的保护工作缺乏理论指导。

本课题以中国传统营造技艺为对象,进行系统性和整体性研究,廓清营造技艺的内涵和外延,分析其特质、价值,明确保护工作的对象、原则、任务、策略。这项研究工作不但具有学术和应用价值,也具有必要性和紧迫性。目前已公布的国家级非物质文化遗产名录中涉及营造技艺的项目达30余项,2009年"中国传统木结构建筑营造技艺"获准列入《人类非物质文化遗产代表作名录》,中国传统营造技艺作为人类宝贵的非物质文化遗产被世人所关注。相比其他技艺,营造技艺作为综合性、集体性技艺遗产,所涉及的工种、工序十分复杂,关联的社会、文化内容极为丰富,拓展了传统建筑研究的视野,使人们可以从技术、文化、民俗等多角度对建筑进行综合性地审视,这也说明了该项研究的复杂性和艰巨性。

课题组前期主要从事有关资料的收集整理,对全国重要建筑营造技艺进行调研,对有关传承人进行采访,后期主要是写作以及修改。课题部分阶段性成果得到发表,包括《传统村落中的公共空间保护》(《海峡城市》2015年第9期)、《梁思成:宗匠一意》(《传纪文学》2016年第5期)、《中国传统木结构营造技艺》(《世界遗产》2017年第1期)、《建筑装饰——以秦汉建筑为例》(《中国艺术时空》2017年第3期)、《乡土建筑的技艺》(《民艺》2018年第1期)、《中国文化遗产知识读本》(高等教育出版社2016年版)。最终成果约23万字,含图片约28万字。

本课题研究成果主要内容与主要理论观点包括以下几个方面:

第一,主要阐述了营造既是中国传统社会的一种生产活动,也是一种艺术活动。营造本身作为一门特殊技艺,是建筑构思得以实现的技术及其艺术表达。技艺本身包含了多重内涵,如表现为通过训练获得的实现设计目标或任务的技能、为空间和造型需要而创造的技术手段和方法、完整的工艺系统以及具有独特性或经验性的工巧和诀窍等。中国传统营造技艺的核心是指以木结构营造为核心的技艺体系,即以木材为主要建筑材料,以榫卯为主要结合方式,以模数制为设计方法和以传统手工工具进行加工预制安装的技艺体系。传统建筑风格的形成和技艺密不可分,风格往往是技艺的一种外在表现形式。技艺本身即包含技术与艺术两个方面,是技术与艺术风格的统一,常常表现在结构与构造的完美结合、构造与装饰的完美结合、功能与形式的完美结合。

第二,根据传统技艺的技术特征和文化特点,对传统营造技艺予以调研、样本采集和研究,并着重对江南、西南、中原文化圈的营造技艺进行归类整理和分析比较。从技术内涵(样式构造知识、施工组织流程、手工操作工艺)和相关的文化内涵(民俗、仪式、艺术表现)两方面加以具体分析研究。对中国传统营造技艺历史传承与技艺传播进行细致分析。传承是指工艺在时间上的连续,即历时的纵向延续;传播是指传统建筑工艺在空间上的伸展蔓延,即地域的横向流布。传承与传播过程中伴随着变异的现象,通过对典型技艺及分支技艺的流传范围的研究,探索建筑文化的地域性、民族性。此外,还引入历史地理学、文化人类学相关理论,分析了各地域建筑文化的成因、过程和相互影响。

第三，以国家级营造技艺类非物质文化遗产项目为主要研究对象，从古代建筑营造工艺的传承性与变异性来研究各时期建筑时代特点的形成，比较研究各地区传统工艺的地域特征，探索营造工艺与其建筑艺术形式的内在联系，同时兼顾对营造技艺历史传承特点的研究；通过对工匠的走访、调查和对古建筑及其构件测绘成果的分类归纳，整理出营造技艺的体系，分析营造技艺的价值，为传统建筑的传承和保护提供方向指导及技术依据；采用田野考察、历史地理与文化地理学等方法，通过对历史建筑和新建传统建筑的考察，分析传统营造技艺的构成与流变；对传统匠师进行访谈，调查内容涉及了传统营造技术、匠谚口诀、传承情况等；应用类型学、比较学、文化生态学理论和方法进行研究，为营造技艺分类保护提供了学理依据；探讨气候、地形、材料等对形成该区域技术特征的影响以及经济、制度、亲缘、心理因素对形成营造流派文化特征的影响；应用系统论方法，尝试建立营造技艺研究的整体框架。

对中国传统木结构营造技艺这项"人类非物质文化遗产"进行科学研究和保护是我们义不容辞的责任，也是我国政府对世界人民作出的郑重承诺。中国传统营造技艺是活态文化遗产，我国许多地区，特别是农村和少数民族地区仍然在采用传统的营造方式建造传统的民居和公共建筑，记录、研究、保护、传承好这些珍贵的营造技艺是保护文化多样性的重要任务。

西夏服饰纹样研究

项目负责人　魏亚丽

项　目　号：15DG57
项目类型：文化部文化艺术科学研究项目
学科类别：设计学
责任单位：宁夏回族自治区博物馆
批准时间：2015年10月
结项时间：2020年4月

魏亚丽（1983— ），宁夏大学博士生，宁夏回族自治区博物馆馆员。主要从事西夏服饰研究，曾主持完成文化部文化艺术科学研究项目1项、教育部哲学社会科学重大委托项目子课题1项、国家社科基金特别委托项目子课题1项，目前在研国家社科基金青年项目1项、自治区哲学社会科学青年项目1项，在《西夏学》《西夏研究》《装饰》等刊物发表学术论文十余篇。

本课题研究以西夏唐卡、版画、木板画、绢画、雕塑等艺术品中的人物着装和考古出土的纺织品、饰品等各类服饰类实物资料为基础，探讨附着其上的装饰纹样。通过对西夏服饰纹样呈现出的总体概貌的分析，揭示出是阶级和民族的多样性决定了西夏服饰纹样、色彩、源流的多元化特征。对西夏服饰纹样的源流、装饰风格和审美意象等方面的深入探讨，对反映和揭示西夏多民族社会生活的等级性与多样性具有重要意义。

本课题研究首先界定了研究的范围，介绍了西夏服饰及服饰纹样研究现状、资料遗存情况，指出西夏服饰纹样研究的重要意义。研究的主体内容如下：

第一，影响西夏服饰纹样发展的历史因素。首先，党项族生存环境的变化和生产方式的改变使得西夏服饰发展经历了从"衣皮毛"到"衣锦绮"两个阶段，相应的服饰纹样也呈现两大不同特征：即由"无"到"有"和由简单渐趋繁复华美。其次，西夏境内多民族构成及与毗邻民族政权的交流、交融是西夏服饰纹样呈现出多元文化特征的另一个关键因素，而佛教信仰与对外贸易形式对服饰纹样的产生与发展也有着至关重要的影响。

第二，文献及相关材料反映的服饰纹样。《番汉合时掌中珠》《杂字》《文海》等文献记载的与纹样相关的动植物种类相当丰富，这些名物昭视了西夏服饰纹样的题材内容，如龙、凤、莲花、牡丹花、梅花等。此外，印染工艺和纺织制造工艺亦体现了服饰纹样的特点。

第三，服饰纹样中的人物纹。以极具典型文化内涵的婴戏纹、迦陵频伽纹、日月纹为个案，进行了详细的考述。婴戏莲印花绢图案纹样源于佛教净土信仰中的化生童子题材，其肇始于南北朝石窟中的"化生"形象，至隋唐发展成熟，两宋时成为喜闻乐见的装饰纹样。西夏婴戏图更多地注入了党项族文化元素，反映了西夏的地域特色、时代特色和民族特色。迦陵频伽金饰件的主体图案元素源于佛教的"妙音鸟"，这件饰品是迦陵频伽由佛教文化向世俗文化转变的典型例证。绘饰于佛头像上的日月纹饰，是佛教与皇权相融的体现，既是宗教信仰力量的象征，亦是对西夏王权守护的象征。由此看来，婴戏纹、迦陵频伽纹、日月纹均与佛教有着千丝万缕的联系。

第四，服饰纹样中的动物纹。这里着重探讨了龙、凤、鱼、鸳鸯四种纹样。西夏法典规定，龙、凤纹仅限于皇帝、帝后及宗教人物使用，强调了皇权与宗教的至高无上，反映了西夏统治者对唐宋服饰制度的深度内化，揭示了汉族传统文化对西夏的深刻影响。鱼是藏传佛教的八种法物之一，西夏印金团花蓝绸残片乃以双鱼、法螺、盘长、法轮、宝伞、宝盖等八吉祥图案元素构成，具有藏传佛教的文化因素。鸳鸯则是世俗生活中备受人们喜爱的吉祥纹样，亦是汉族传统纹样之一。

第五，服饰纹样中的植物纹。这里着重研究了莲花纹、卷草纹、梅花纹、葡萄纹以及各类杂花纹饰。其中对莲花纹的讨论，以僧侣阶层的莲花帽和贵族妇女的莲蕾形冠为研究对象，通过对冠式形制、装饰、源流的探讨，揭示僧侣阶层的"莲花帽"乃藏传佛教宁玛派的冠戴，而非学界所谓的"山形冠"。贵族妇女的莲蕾形金珠冠源于回鹘妇女的高髻桃形冠。其他各类花卉纹样也均能在唐宋纹饰中找到相近的形态。

第六，服饰纹样中的几何纹。通过对联珠纹、开光纹、簇六毯纹、龟背纹、琐子纹、菱形纹的考察发现，西夏服饰上的这些几何纹样基本上都能在宋《营造法式》建筑彩画中能找到粉本。

第七，总结了西夏服饰纹样的装饰艺术特点，其体现了社会等级性以及文化多元性特征。

本课题研究提出以下观点：

第一，西夏服饰装饰纹样取材广泛，形式丰富。内容有人物纹样、动物纹样、植物纹样、几何纹样等，形式有单独纹样、适合纹样、角隅纹样、带状边饰纹样、二方连续纹样和四方连续纹样等，装饰手段则有织造、刺绣、印染、手绘、缂丝等方法。这体现出西夏服饰装饰纹样既有游牧民族粗犷质朴的特点，又兼备中原地区婉约含蓄的风貌。

第二，西夏服饰纹样体现了鲜明的阶级等级性。动物纹样中的龙、凤纹体现了皇权与神权的至高无上，植物纹样折射出民众经济状况和身份地位的差异。贵族阶层衣着华丽，装饰繁复；平民阶层衣饰简单，朴素无华。

第三，西夏服饰纹样受汉族服饰装饰文化、回鹘服饰装饰文化、佛教文化以及儒家文

化的影响,表现出了传承性、民族性、地域性、时代性、等级性以及宗教性等特点。西夏服饰装饰文化是西夏多元文化特性的一个缩影,体现出悠久灿烂的中华文明是中国历史上各民族共同创造的,是这一时期中华民族从多元逐渐走向一体的典型个案。

本课题研究提出如下建议:

第一,课题组在实地调研西夏遗迹和整理西夏服饰资料过程中体会到,西夏文物多残损严重,绘画艺术品漫漶不清,建议文物管理部门加强对西夏文物的保护力度。

第二,加强西夏文物研究机构的合作,建立西夏文物资料数据库。宁夏、内蒙、甘肃是西夏政权统辖的核心区域,遗存丰富,但三省区的西夏文物收藏点多而分散,需要三省通力合作,建立文物资源数据库,实现资源共享,便于今后研究工作的开展。

本课题研究全面、系统地梳理了西夏服饰图像,建立了西夏服饰纹样数据库,为学界对西夏服饰及纹样的研究提供了目前最全面的资料。西夏服饰纹样的研究是对西夏服饰文化乃至中国古代服饰文化的重要补充,对西夏服饰文化的开发、应用性研究有助于西夏服饰的复原和文化的传承。